# 野生動物
# 速寫訣竅

# 野生動物
# 速寫訣竅

蒂姆・龐德

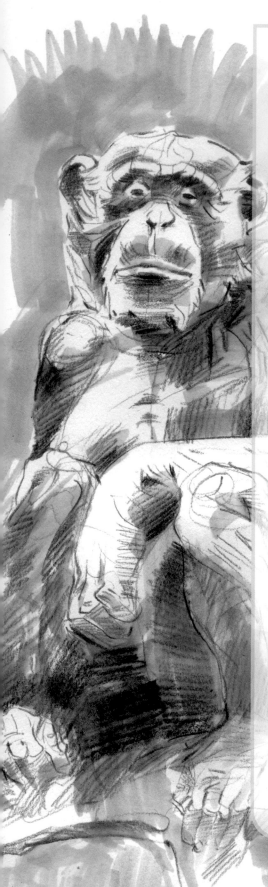

# 前言

　　藝術無所不在。我甚至見過動物界的成員（如象和黑猩猩）善於在紙上作畫且畫面各異其趣。我們都可以用藝術表達自我，這是內在與生俱來的原動力。

　　困難的是以藝術來精準重現事物的能力。這需要練習，但某種程度上可透過大量的學習與練習來補足。然而，難得的是畫作栩栩如生到觀者以為置身其中；感覺到座頭鯨在熱帶水域游動時激起了陣陣波浪；看到帝王斑蝶美麗卻短暫的飛舞；或聽到身後一頭蹲伏不動的老虎發出的氣息。這是種罕見、奇妙且本書的作者絕對擁有的技能。在書中，蒂姆帶領讀者進行一場動物王國巡禮，讓我們不只是走馬看花，而是能真正的看見這個世界。

　　顯然，蒂姆深深愛著大自然。為了充分瞭解大自然所供給的一切，他將其解析至最基礎的狀態。雖然在解剖學和生理學上，一些關於自然生物的插畫指南多有著墨，提供畫者能準確地抓到比例和位置，但本書奇妙地引領我們來趟解剖實驗室之旅，著眼於各物種肌肉和骨骼的結構，不僅更能理解動物，還能觀賞肌肉、皮膚和骨骼的純粹美感。

　　我用過多種方式和各式各樣的動物打交道，透過其行為是瞭解牠們最基本的方式。許多藝術家能教授如何畫馬，但鮮少有人能教你傳達馬匹慢跑或斑馬在泥裡打滾的意趣。透過結合必要的藝術技巧以及考慮到生理結構和動作，這本書除了極適合想要精進動物繪畫的人，也適合欲以不同以往、更具美學的眼光來觀察這世界的人。我認為在畫技水準上，這不僅是本好書，我更打從心底喜歡它，說真的，若一本書令你真心喜愛，那將更具意義。而作者的風格、真誠和熱情皆閃耀動人，就像巨嘴鳥的喙一樣鮮明或如同奇特的蝦蛄般令人目不暇給。我保證閱讀本書不僅能使你成為更好的藝術家，還能對週遭的野生動物有更深一層的認識。祝閱讀愉快。

## 班・加羅德博士
記者暨進化生物學家

**黑猩猩**　ZSL　威普斯納德動物園

# CONTENTS

# 引言 INTRODUCTION

「跳脫錯覺的桎梏，開拓關懷的範疇，接納各種生物和原始美麗的自然，
這是我們的使命」——阿爾伯特‧愛因斯坦

**對**我而言，繪畫是在紙上捕捉自然的片段。這是相當實在的活動，使我和自然更加靠近。本書試著開拓一項常被認為僅為少數人擁有的行為，或只有知名藝術家才能做的事。相反地，繪畫除了可益於眾人，也是能使我們更加欣賞自然世界的活動。

藝術在我心目中其珍貴無比。任何人皆得以嘗試。繪畫也是學校課程的重要部分，這點早在李奧納多‧達文西（1452-1519）的時代，就被藝術家所認同。所有人都該畫畫，它有助於創造性思維。與其讓我們線性思考，繪畫能使我們建立了先前也許未見的聯繫，在很大的程度上，這是人類腦部的進化方式。

在本書中，我們將探討從輪廓繪圖到動態繪畫來捕捉畫面的各種方法及將所學知識付諸實踐的建議。讀者將學習探索各種痕跡創作，從乾硬到濕軟的筆觸，以發展全部的創作。有可能毋需閱讀文字，僅是看圖就能有所理解。也許，最有助於我速寫動物的是觀看其他藝術家的作品；既有如林布蘭（1606-1669）和他美麗的大象速寫，也有從事電影業當代概念藝術家。

這本書也是我探索自然世界的個人旅程，其中包含一些技巧，能使你的作品快速進步。我從小就開始畫畫，享受素描帶來的魔法，欣賞動物躍然紙上。我相信任何人都能學作畫，這僅是實踐與否的問題，然而有效的練習會使事半功倍。我希望每個人重新開始，擺脫將繪畫能力作為工具的任何負面想法。

認識動物的最佳方式是花時間觀察，並畫下牠們。在素描動物時，我們可以更加瞭解其獨特之處。

瞭解這個藍色星球在進化背後有哪些「藍圖」，便能解開一個通則，可應用於不同的物種上。本書介紹的動物附有肌肉和骨骼的簡介，有助於進行比較，並學會快速觀察畫出移動中的生物。有了從頭到尾的動物繪畫訓練，使我們更熟悉其身體結構和特徵。

速寫真實的動物是種獨特且充滿回饋的經驗，也極具挑戰性，有的時候只有幾秒鐘能捕捉動物的動態。因此，繪製野生生物是另一種寫生。我們無法要求動物靜止不動，反而，還會被牠們的情緒和動作所左右。但速寫者得以與野生動物共享經驗並捕捉其精神。每次繪製動物時，都會對牠們有更多瞭解，更加熟悉其形體，且捕捉動物特徵的筆觸會逐漸形成。

與地球上多樣性的生命形式共處，會令人感到愉悅、充實，時而沮喪，但最終會帶來滿足感和更深刻的理解。

要真正觀察動物，必須放慢忙碌的生活。動物的行為與現代人的生活節奏大不相同。描繪生物是種雙向的過程，我們不能勉強動物擺出特定姿勢來達到期望。

對某事物的喜好往往使人創造出更有趣的畫面。例如，喜愛火車的人會畫出更加迷人的火車，因為他們會畫出鍾愛的所有細節。對自然主義藝術家而言確實如此，他們對自然的迷戀可在繪畫和速寫中表達出來。從自然汲取靈感時，我們將在科學和文化連結的幫助下踏上發現之旅。

最後，本書希望使熱愛自然的人能勾勒和捕捉自然界的一些奇觀。地球上存有廣大的生物多樣性，作為地球的守護者，這本書鼓勵各位增進更多的同理心、更懂得欣賞與我們共享這個星球的生物同伴。

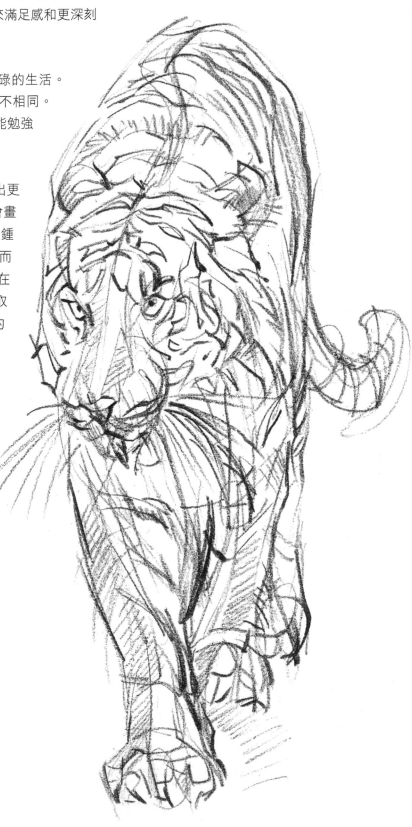

# 空白頁 THE BLANK PAGE

「素描是對相遇的種種記錄。
在某些方面，這比畫作本身更為重要。」

## 觀察和筆觸

描繪野生動物結合了距離觀察和將所見的內容轉為紙上的筆觸。我試著用不受限的方式畫野生動物。探索不同結構的生物，並用沾水筆、墨水、麥克筆和水彩描繪，使動物在畫面上表現得栩栩如生。我會根據物種的特性進行實驗並變換媒材。例如，將木炭與較淺的液體混合後進行塗繪——這種技術對羽毛或環尾狐猴的霧灰色毛皮效果特別好。我還可能會用蠟和水彩來繪製魚的銀鱗。

透過繪畫，我更加地瞭解動物。在繪製企鵝時，我尋找著漢波德企鵝的「漢波德特性」。我試著讓筆下的線條掌握喙的特徵，即動物自身的特點。對我來説，畫野生動物即探究其獨特之處。某些物種在形狀、大小和顏色外，還具有難以形容的特質。描繪牠們正是試圖捕捉每種動物的奇妙特質。

耐心和重複觀察使我得到豐富而令人滿意的回報。我盡力探究動物的種種行為，例如，看到白眉猴在玩弄蒼蠅，我會把這一切畫在圖中。素描是對相遇的種種記錄。在某些方面，這比畫作本身更為重要。我試圖捕捉動物在空間移動時的動態和量感。也用不同角度的速寫畫滿頁面，當動物返回該位置時又繼續描繪。這個挑戰緊密地聯繫我與正在畫的動物。

本書將介紹繪畫的新方法和技巧。從快速的姿勢素描、線描到色調研究。這會讓人思考動物外表的各種樣式；如何以水彩畫出鮮豔的異國鳥類羽毛、素描河馬的蹄。無論是新手還是經驗豐富的專業人員，本書適用於各種程度的人。

學畫野生動物可能相當充實、感到挫折或充滿挑戰。無論是初學者，還是想在畫畫時獲得絕對的支持，亦或是更自主地希望以此為契機、進行一系列第一手觀察研究，本書都能有所助益。

### 我們所見與所知

對於文藝復興時期的藝術家而言，繪畫是所見和所知的結合。因此他們研究解剖學。本書的主要功能之一是在繪製動物時，將介紹關於該動物的有趣資訊。如此將為作品增添細節，使之變得更有意義。

「繪畫是學習如何觀察」——李奧納多·達文西

# 基礎練習

這些入門練習的目的是建立使用媒材的信心，並提供一套繪畫技術使作品提升，尤其是速寫技巧。

享受繪畫的過程非常重要。失敗的記憶通常與之前使用的媒材有關，因此重新開始練習時，建議使用優質的彩色鉛筆（如德國輝柏的 Polychromos 鉛筆）而非素描炭筆。使用後者繪畫時可能會有些緊張甚至恐懼。因此，請嘗試改用有色彩的線條。

這些練習將增強手眼協調能力，並開始思考如何在視覺上解構造型。

## 練習 1：線條

畫出七條直線，從淺色到深色。固定肘部畫出直線、一致和準確的線條。以平穩的速度繪畫，試著加快速度。畫出長線和短線並重複練習數次。

## 練習 2：弧線

固定手腕和手肘，以自然的徑向幾何方向來繪製平滑的弧線。透過手腕動作畫出小弧線、手肘畫大弧線。重複練習，以便無需看著畫面即可準確畫出這些線條。

## 練習 3：橢圓

徒手畫橢圓形是這些練習中最難的部分，且總是具挑戰性。它們是繪製生物的基本要素。在下筆之前，先思考動作和「憑空作畫」，以對筆觸的平滑度和對稱性更有信心。可輕輕畫出第一條線，再細畫橢圓。確保形狀具圓角且邊線平滑。

**線條**
嘗著以手肘固定手臂，穩定地繪製直線。

**弧線**
移動手臂時，需保持關節固定。

**橢圓**
可從最窄的角度開始，再將圓圈畫得更寬，或以相反的方式進行。

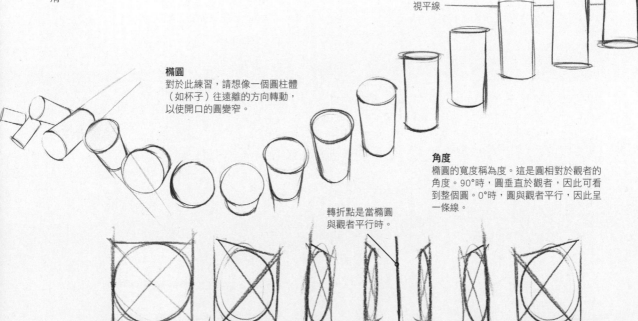

**橢圓**
對於此練習，請想像一個圓柱體（如杯子）往遠離的方向轉動，以使開口的圓變窄。

視平線

**角度**
橢圓的寬度稱為度。這是圓相對於觀者的角度。90°時，圓垂直於觀者，因此可看到整個圓。0°時，圓與觀者平行，因此呈一條線。

轉折點是當橢圓與觀者平行時。

90°　50°　20°　10°　0°　10°　20°　50°

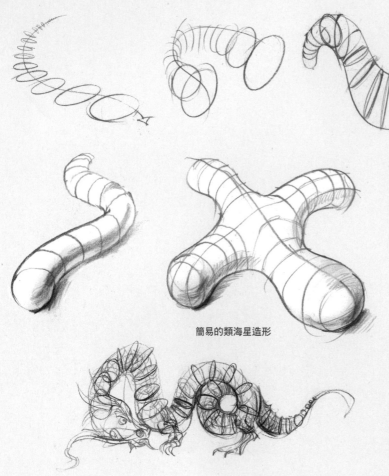

## 練習 4：橢圓轉成有機形體

　　想像解剖一條蟲，再將其切成短圓柱。將一系列變形並漸遠的橢圓組合起來，即創造出有機的蟲造形。先繪製一條蠕蟲，再結合兩個往不同方向移動的蠕蟲進行實驗——這將看似一個非常基本的海星。

**簡易的類海星造形**

**中國的龍**
左圖顯示了橢圓形的鬆散線條如何成為建立造形的簡單方法，而無需使用更複雜的透視。

## 練習 5：明暗和基礎造形

　　陰影主要有兩種形式：
**暗面**　主體本身的陰暗處。這有助於建模和雕刻造型。
**影子**　從物體周圍延伸出來。有助於畫面添加戲劇效果，且可將對象置於環境之中。

　　嘗試描繪（加暗面）物體，使它具有立體感。將方形變成立方體，將圓形變成球體，將三角形變成椎體，以及圓柱和圓錐體。這些是基本形式。思考若用相同光源照亮這些物體時，會發生什麼事。在具銳面的物體（例如立方體和椎體）上，暗面的色調值將保持統一。圓形物體（如球體）則略有不同，且具有另一個暗面，即最暗面（見右圖）。

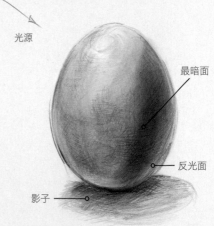

光源

最暗面

反光面

影子

**在球體上的最暗面**
反射光將從環境中的物體反射回陰影中。如此會形成一道最暗面，而非在最遠的邊緣形成。

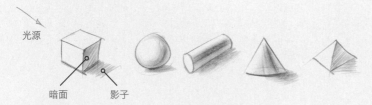

光源

暗面　　影子

**時間點**
當日落之際、太陽在低空時，陰影將更明顯。試著改變光源從較低的角度照亮物體，會產生強烈的陰影。

## 練習 6：有機的筆觸和動物元素

就像從最單純的單細胞生物發展出最複雜的生命體一樣（參閱第 22 頁），繪畫技巧可從簡單的點和線迅速畫出令人信服且複雜，並與生物體相關的立體造型。試著學習此頁的示範以增進技能。

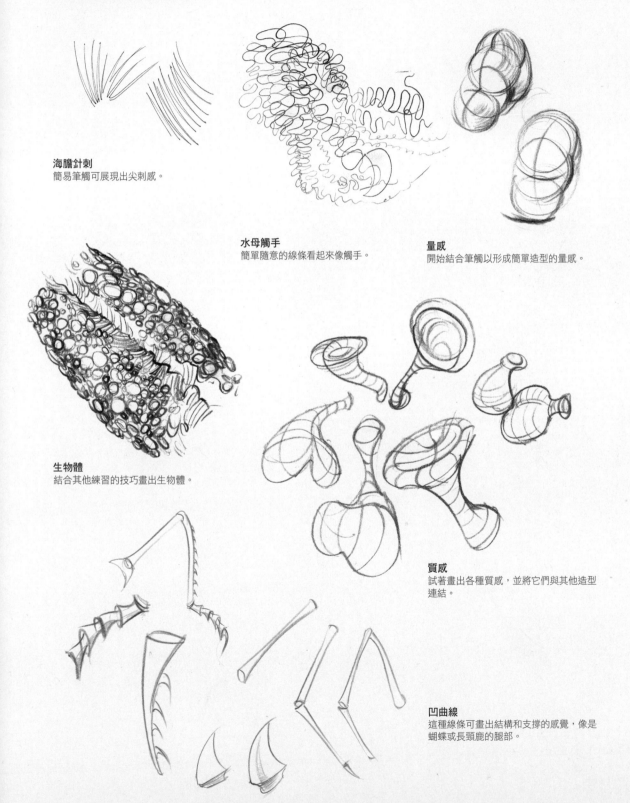

**海膽針刺**
簡易筆觸可展現出尖刺感。

**水母觸手**
簡單隨意的線條看起來像觸手。

**量感**
開始結合筆觸以形成簡單造型的量感。

**生物體**
結合其他練習的技巧畫出生物體。

**質感**
試著畫出各種質感，並將它們與其他造型連結。

**凹曲線**
這種線條可畫出結構和支撐的感覺，像是蝴蝶或長頸鹿的腿部。

# 透視

這是將基本造型組合，並使之看似在空間中的能力，為素描的基礎之一。

儘管看似與畫野生動物相去甚遠，但深入瞭解透視確實對繪畫有所幫助。使用建築的兩點透視（見右圖）可增進理解，並有助於繪製有機造型。

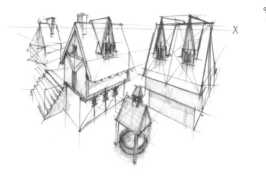

### 辨識基礎造型
各種物品都可以分解為形式的五種基本元素（參閱第10頁）。建築物的形狀很容易辨識，因此很適合作為初次練習（見上文）。然而，看似複雜的結構其實也能分解。例如一把吉他可分成兩個橢圓形。琴頸則是長方體。就像大多數的動物一樣，中央有條對稱線貫穿。這被稱為兩側對稱。

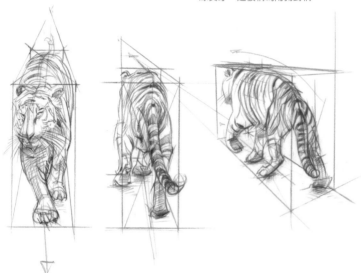

## 使用框架

將動物放在一個立方空間中，可更容易瞭解如何以透視來創造空間感，讓平面紙張上的動物看似在空間中移動。

### 四分之三視角，低於視平線
我發現低於視平線時更容易描繪。通常我會將要畫的對象放在四分之三的角度並以此作為基準。也許你會注意到，很多概念藝術家都是如此進行。

## 正前縮距透視法

從不同的角度觀看時會產生透視。隨著角度的變化，對象將顯得更扁平，而正前縮距透視法是繪畫中最難的技巧之一。先畫出一個盒子將有助於觀察和想像如何描繪，這將使繪者能輕易在空間中旋轉物體。試著將有機造型（如馬的頭骨）放入框架中，並從不同角度進行繪製。

### 正前縮距透視法練習
繞著中心軸旋轉簡單的造型（右圖），然後再進行到更複雜的動物造型（下圖）。

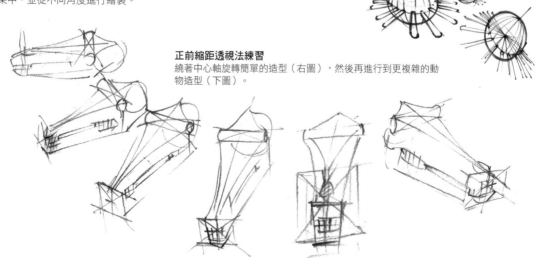

## 視覺化技巧

花時間練習將基本造型結合（參閱第10頁），釐清可見的和隱蔽的地方。

試者從基本造型中切出一部分。

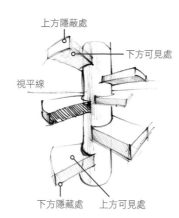

上方隱蔽處
下方可見處
視平線
下方隱藏處　上方可見處

嘗試更多抽象的有機造型。在空間中進行移動和旋轉；從不同的角度想像這些造型。

# 基本形狀和配置

本書提供一些基本形狀和配置的範例，將有助於速寫。這些是易於記憶和理解的簡單形狀或造型，透過這些快速入門的步驟，構建造型更為容易，有助於進行草圖繪製。

## 基本形狀

基本形狀是立體造型的特定組合。它容易被記住，可記在腦中隨時使用，平時進行素描練習時，這將是非常好用的工具。功能強大的基本形狀將大幅提升素描技巧，以及在描繪移動中的動物時可增加準確性。

使用基本形狀有助於確定動物（或部分動物）的基礎結構，因此在速寫時能有更多時間琢磨並構建眼前的特定物體。

## 配置

基本上，配置是將基本形狀簡化、抽象化。與其想著如何直接素描，不如使用配置將會更容易理解。以這個五角形的狗腳配置為例，繪製簡單的五邊形比起從零畫出爪子要容易得多，這有助於將動物的相關生理結構（如兩個前爪在其他爪子前方）帶入繪圖作品中。

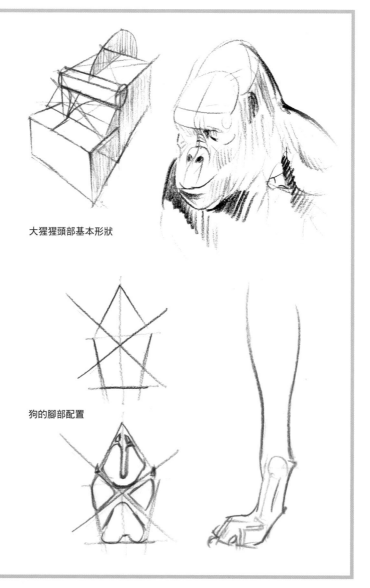

大猩猩頭部基本形狀

狗的腳部配置

# 在平的紙面上找出空間和深度

「散步中的點就成了線」——保羅・克利

繪畫是從立體的自然世界中提取信息。這裡有些創造空間和造型的法則。當一條線在另一條線之前，對觀者而言相當顯而易見——這兩者間有前後之分。這種法則是在不加陰影時，理解造型和空間的方式之一。

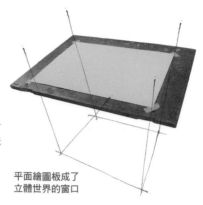

平面繪圖板成了
立體世界的窗口

## 暖身練習：風景隨筆

在著手繪製下方的貝殼之前，用筆在紙上隨意畫出一處風景。想像一下綿延不絕的山丘。改變線條的粗細（前方的山脊線較粗，後方較細），看看使用重疊的線條可創造多少空間。

## 線條效果：用筆和墨水繪製貝殼

地形圖以輪廓線描述了地球表面。這可用來繪製動物。在以下範例中，我使用了沾水筆和墨水。選擇一處開始想像筆尖觸碰貝殼的外輪廓而非紙張。下筆時，想像筆尖就是你自己，沿著岩石懸崖走過去。

**1**
想像筆尖快速走過貝殼的輪廓，畫出輪廓線時就像散步的小蟲一樣。畫到較遠處時將筆尖往放鬆。感到重量增加時，將筆尖往下壓。可以藉此產生多種不同粗細的線條。

**2**
將輪廓分割並繪製重疊的輪廓線，產生出一個貝殼在另一貝殼前方的感覺。多觀察貝殼輪廓而非紙面，並想像筆尖正在碰觸貝殼。

**3**
並非所有輪廓線都在貝殼體的外緣上。內輪廓有助於感知貝殼的物理結構。畫這些輪廓時，需循著貝殼的造型，想像將貝殼握在手中。感覺到這些隆起的脊線將它包起來。敏銳而耐心地依循這些原則，使貝殼的形狀開始出現在紙上。

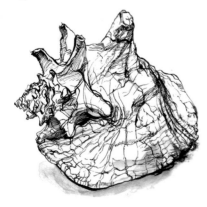

**地形測量般的貝殼**
嘗試畫另一個更複雜的貝殼。從背面到正面都繞著造型走。

## 應用技巧到其他動物上

不同於貝殼，動物很少坐著靜止不動。牠們也不會像維特魯威人那樣站著。但當動物靜止時，上述的地形圖技巧仍相當好用。觀察整體造型，重疊的線表示某個結構位於另一個結構前。野外藝術家的挑戰是要如實地觀察、記錄眼前所見。每個速寫都有助於更瞭解主題。

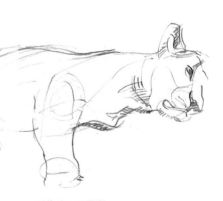

**睡著的巴巴里獅**
英國豪雷茲野生動物園，肯特。

# 用鉛筆畫海龜

使用透視（參閱第12頁）繪製在上方游動的海龜。

**1**
在視線上方畫一個框架塊並找到中心線。

**2**
將邊角變圓滑、讓方塊變形，修改成更像海龜的形狀。

**3**
在頭和頸部之間加一個方塊，用視覺來判斷兩側線條的距離比例。需注意前方的線會比後方的線還要寬一些。

**4**
為前肢畫一個框架，觀察海龜的特徵繪製出更像海龜的形狀。用框架來使比例更精準。

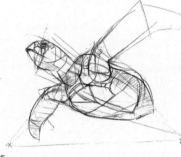

**5**
畫出龜殼底部的腹甲。

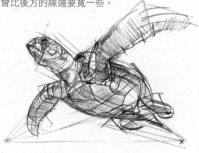

**6**
刻畫出外殼底部的造型，以完成繪圖。在頭部增加小額骨鱗片，使海龜整體看起來布滿鱗片。

**另一個角度**
可使用相同的原理和技術從其他角度繪製海龜——此範例是在視線下方。

# 練習頁

「描繪形體時，我永遠是緊緊盯著眼前的事物。為什麼？因為我想掌握所有的細節。
並非在紙上呈現的技巧問題，而是無法阻止我對它從眼睛到手的感覺。
一旦我移開視線，那股流暢的感覺就消失了。」——奧古斯特·羅丹

繪畫時，我們都有成功和失敗的經驗，所以不要害怕犯錯或畫錯。繪畫應是種探索的旅程。

就發展觀察力和手眼協調力而言，沒有比練習頁更好的方法了。這有助於熟悉眼前的動物或群體，並觀察研究其特徵、姿勢和行為。

## 製作練習頁

看著真實動物來作畫，會使你直接感受到動物的特質。在野外素描時，不用想著要畫出如照片般完美的作品。這個練習是要加快描繪速度並得到整體的主要印象。這些畫作將匯集成練習頁，並具有獨特的活力，這是用照片繪畫時無法取得的。

你將會一次次地體驗到，在畫完之前，動物已變換姿勢。別擔心，繼續進行：每當動物換新動作時，換張紙再繼續繪畫。嘗試觀察動物的動作，並盡快畫下任何細節。對我來說，練習頁並不是只畫一個圖像，而是要畫出大量研究的各種觀察結果。

練習頁可以是姿勢研究的速寫和細節描繪的結合。它可包含細節，並能作為動物特性的研究。進行練習頁有助於發現，而非為了完成完美的畫作。

**練習頁的工具**
提供較大的繪圖區域很重要。當動物自然而然地移到另一個位置時，較大的工作區域將提供更多作畫的空間。我通常使用A2（42×60cm）的畫板，可舒適地放在三腳架上，因此能專心使用鉛筆作畫。

### 練習頁的技巧

· 當天的首張草圖從來都不是最好的，可將其視為手感和觀察的熱身。從任何一處開始都可以，若是正側面的位置，我傾向先畫頭部並從鼻部畫到尾巴。
· 嘗試從側面觀察開始，並隨著練習的進行，逐步發展到更具挑戰性的姿勢位置（如後視圖），你會更積極地捕捉眼前所見。
· 在整個過程中，請不間斷地畫。在同張紙上，從一個草圖快速移動到下一個草圖。動物不斷移動，速寫草圖會具有活潑、迷人的特質。練習頁會使人對該動物的熟悉程度逐漸提高。
· 探索筆觸。練習頁是很強大的工具，可以以不受限的方式更了解主題，有助於我們描繪動物的連續動作。每當牠們一移動就停筆，並開始另一個草圖，若動物返回相似的位置，就回到之前草圖繼續作畫。
· 不要擔心成品。這些速寫是研究的副產品。重要的是找到手感，感覺素描的當下正在觸摸動物，且一切都在進行中。練習本身成為作品，而非單個圖像。

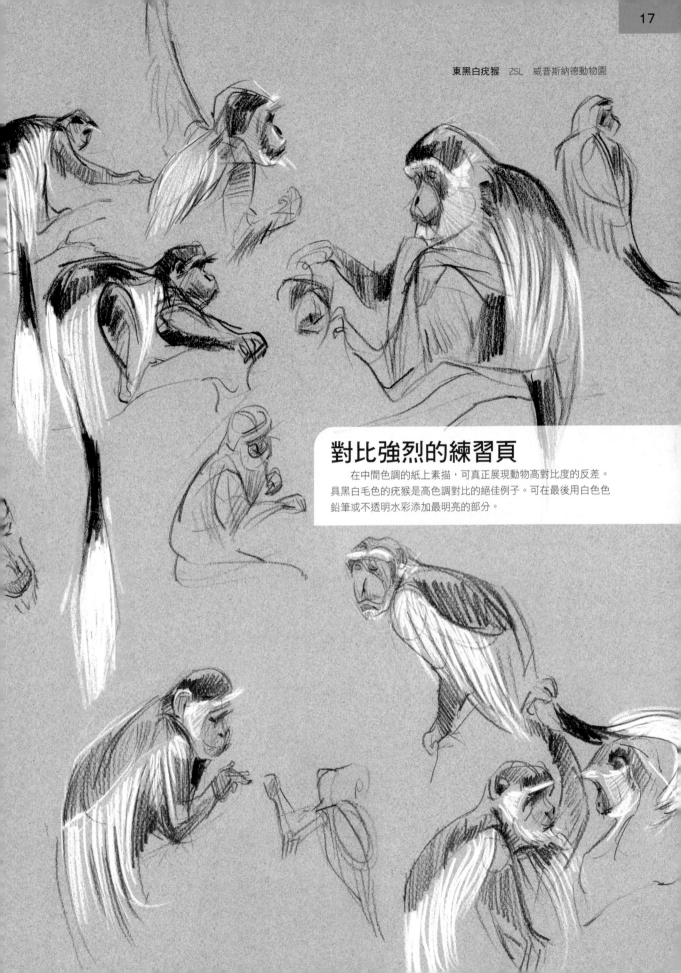

東黑白疣猴　ZSL　威普斯納德動物園

## 對比強烈的練習頁

　　在中間色調的紙上素描，可真正展現動物高對比度的反差。
具黑白毛色的疣猴是高色調對比的絕佳例子。可在最後用白色色
鉛筆或不透明水彩添加最明亮的部分。

# 不受拘束的重要性

在練習頁中，可進行廣泛的涉獵而非正式的肖像來觀察生物。這使我們在許多不同的隨意位置捕捉動物的樣貌，有時還是背面。比起畫面，多花些時間觀察動物，在紙上為每隻動物畫一個以上的速寫，並試著捕捉許多不同的角度，而非僅是側視圖。請記住，這不是在繪製完美的作品。

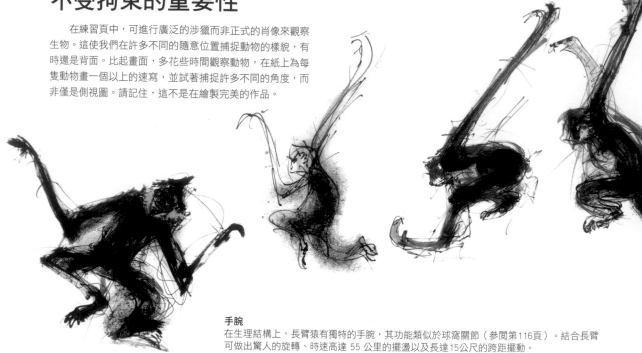

**手腕**
在生理結構上，長臂猿有獨特的手腕，其功能類似於球窩關節（參閱第116頁）。結合長臂可做出驚人的旋轉、時速高達 55 公里的擺盪以及長達15公尺的跨距擺動。

## 捕捉不期然的畫面
## 並仔細探究

不要害怕畫新的動物，並享受每次素描時發現新主題的經驗。你甚至可能不經意瞥見新物種，就像我看到這些彈塗魚一樣。

彈塗魚實際上會步行移動，因此，牠們能使我們更加瞭解生命如何進化、離開海洋。這種魚已適應了長時間在陸地的生活，利用胸鰭在潮間帶走動。彈塗魚90%的時間都在陸上。為了保持皮膚濕潤，牠們會在濕泥中滾動，並透過充滿毛細血管的皮膚吸收空氣。彈塗魚的眼睛位於頭頂且獨立移動，因此有極佳的全景視野。

觀察彈塗魚時，會發現牠們只須輕輕一甩尾巴就可跳躍。這是絕佳的逃跑機制。雄性也會跳起來引起雌性的注意。在32種彈塗魚中，有些可跳高達60公分。

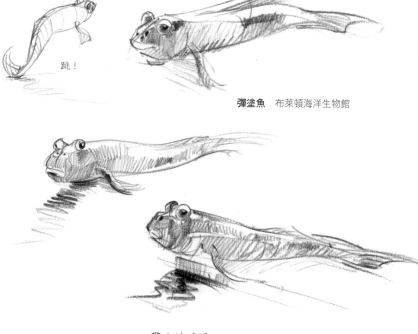

跳！

**彈塗魚**　布萊頓海洋生物館

**驚人的眨眼**
由於在水中即可保持濕潤，大多數的魚沒有眼瞼。彈塗魚是唯一會眨眼的魚。
為了在陸上使眼部保持濕潤，他們將突出的眼睛縮進有特殊液體的凹洞中，
從而產生眨眼般的效果。

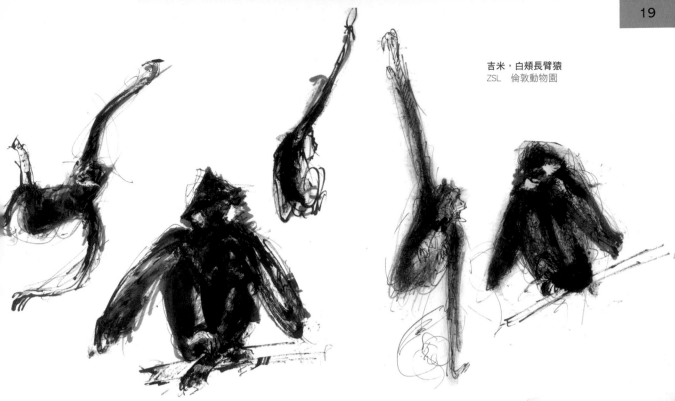

吉米，白頰長臂猿
ZSL　倫敦動物園

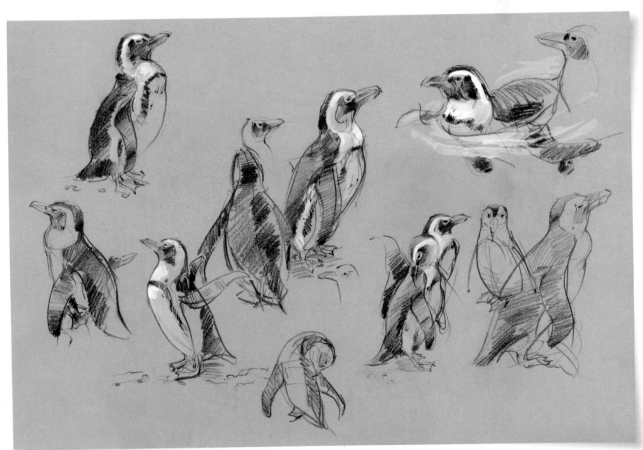

黑腳企鵝　ZSL　威普斯納德動物園

1831年12月28日，小獵犬號離開了普利茅斯的德文波特碼頭，開始為期四年的航行，前往加拉巴哥群島。船上有位23歲的年輕博物學家，手握筆記本並凝視著地平線。他的名字叫查爾斯・達爾文。

儘管在這次的航行中，他的研究引出了進化論，但在當時達爾文還不知道所有生命都始於他的正下方，小獵犬號下的海中深處。

# 海洋和生命

**科**學記錄了約190萬種不同形式的生命，包括植物、動物和其他生物，這可能只是冰山一角。現代遺傳學證實，生命的多樣性與這一切有關。

約30億年前，現代生物的巨大多樣性始於一些神秘而簡單的開端，因分子開始聚集而形成細胞。這些是所有生命成長的起源。

約4億8000萬年前，隨著陸地植物的演化，包括人類在內、所有陸地動物賴以生存的生態系統基礎已奠定。然而，在此之前約2億年開始，複雜的生命形式已出現在更穩定的海洋中。

數千年來，地球相當貧瘠而不宜居，狂風猛掃、烈日炎炎、夜晚寒冷。太不適合生存以致難以繁衍後代。隨著陸地的植被增加、陸地植物的演化，某些動物才得以離開海洋並開始利用陸地植物維生，而非海中的植物。

類似於現代馬陸的祖先，這些動物的身體有分節和鱗甲，是最早踏上陸地的一群。外殼的硬甲即所謂的外骨骼，使牠們得以保持身體濕潤。雙腿原本演化為海裡生活所需，現在則得開始適應陸地。

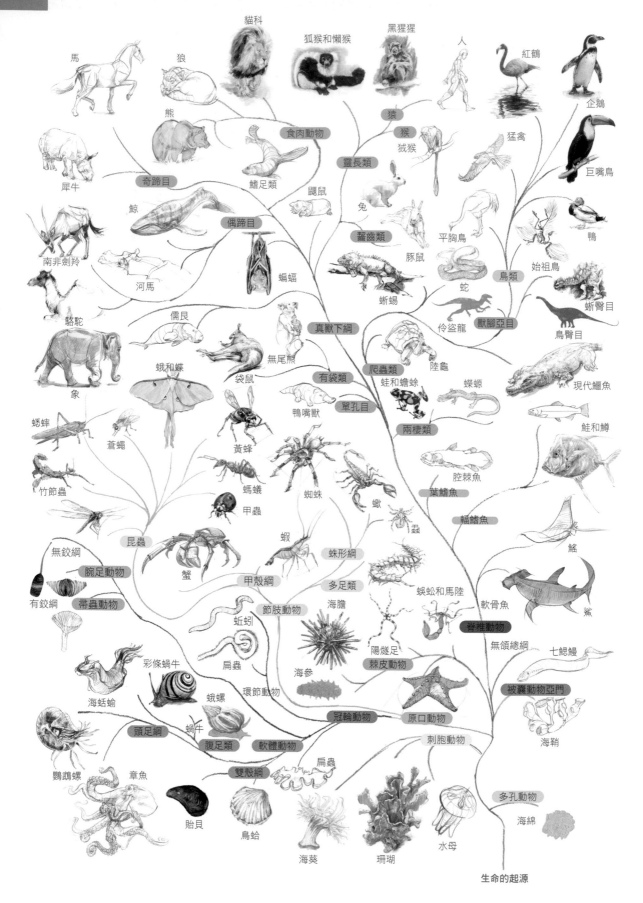

馬　狼　貓科　狐猴和懶猴　黑猩猩　人　紅鶴　企鵝

熊　食肉動物　猿　猴　狨猴　猛禽　巨嘴鳥

犀牛　奇蹄目　鰭足類　靈長類　鼯鼠　兔

鯨　偶蹄目　齧齒類　豚鼠　平胸鳥　鴨

南非劍羚　河馬　蝙蝠　蜥蜴　蛇　鳥類　始祖鳥　蜥臀目

駱駝　真獸下綱　伶盜龍　獸腳亞目　鳥臀目

儒艮　爬蟲類　陸龜　現代鱷魚

象　蛾和蝶　無尾熊　有袋類　蛙和蟾蜍　蠑螈

袋鼠　單孔目　兩棲類　鮭和鱒

蟋蟀　黃蜂　鴨嘴獸　腔棘魚

蒼蠅　螞蟻　蜘蛛　蠍　葉鰭魚

竹節蟲　甲蟲　蝨　輻鰭魚

昆蟲　蝦　蛛形綱　鱝

無鉸綱　蟹　多足類　蜈蚣和馬陸　軟骨魚

腕足動物　甲殼綱　海膽　鯊

有鉸綱　帚蟲動物　節肢動物　蚯蚓　陽燧足　脊椎動物

扁蟲　棘皮動物　無頜總綱　七鰓鰻

彩條蝸牛　海參　被囊動物亞門

海蛞蝓　蛾螺　蝸牛　環節動物　冠輪動物　原口動物　海鞘

頭足綱　腹足類　軟體動物　刺胞動物

鸚鵡螺　章魚　雙殼綱　扁蟲　多孔動物

貽貝　鳥蛤　海葵　珊瑚　水母　海綿

生命的起源

# 連結

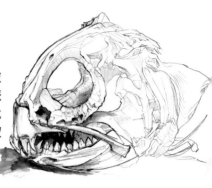

地球上的生命始於約37億年前。結構簡單無差異，生命經歷了無數世代的發展，並演變成越來越複雜的形式——本書將帶你踏上這個旅程。左頁的「生命之樹」顯示了動物界如何發展和分岐的。如今，由此產生的動植物間的關係已成為地球生態系統的基礎。所有生命最終都取決於這些聯繫。

## 為何改變？

1859年達爾文在《物種起源》中提出了一種理論，以解釋生命的巨大多樣性如何由共同的祖先產生，隨著每一代的成功，後代可在身上發生生理變化。這些自然發生的突變可能很小，但在數百萬年的時間裡，全部加起來可完全改變生物的外觀和行為方式（即使在相同的長時間內，變化也很少或沒有）。若有變化，這個過程稱為進化。

某些突變中被證明有利於動物的生存、繁殖或競爭食物及其他資源的能力。當資源短缺時，適應力會較快發生，因較弱的個體無法繁衍後代。但若動物找到了適合生存的地點，幾乎沒有競爭者和豐富的資源，那麼其競爭和進化壓力就較小。因此，有些動物和其祖先的外觀幾乎相同。例如在花園中出現的潮蟲，就和其祖先海棲蝦非常相似，儘管前者已適應陸上生活。即使在這種適應力強的動物中，進化仍在繼續，只是不太明顯。達爾文堅持不懈地說道：「自然的變化是漸進的！」他在研究天擇（最著名的是加拉巴哥雀科喙的研究）和人擇（馴養鴿子的專業繁殖）後開始了自己的理論。在野生動物中，動物面臨著每天生存的力量，微小的變化幾乎難以察覺。但達爾文見證在馴化物種中，透過繁殖具類似特徵的動物，可加快變化的速度。例如人擇對狗的影響。所有的狗都有共同的祖先，類似於約在1萬4000年前被馴化的野狼。然而，無數形式和大小各異的現代犬僅經幾代就被培育完成。

關於達爾文的「適者生存」一詞，最常見的誤解是：進化聽起來像是場規模最大、實力最強的拳擊比賽。雖然可在鹿等動物身上清楚看到這點，但這並非全部。看看在珊瑚礁生存的那些小魚。達爾文的先見之明僅表示：最適合環境的個體得以繁衍成功。那些小魚能在珊瑚的縫隙之間游動並躲避天敵，正是其優勢。

鯊（參閱第50頁）有時被稱為「活化石」，但該詞具有誤導性，因為暗示了該動物與億萬年前生活的祖先相同，但牠們其實只有微妙的相異處。傳承並改變祖先的特徵而產生進化。每種動物都是經過一長串的演化而來。牠們皆來自某處。這使科學家能拼湊出進化的路徑，找到證明鳥類從恐龍進化而來的連結，例如，其臀部和腳如此驚人地相似。

## 棲地和適應力

地球是宇宙中已知唯一具有生命的行星。有限的居住區內有水且氧氣稀薄，從海洋深處、未開發的底層一直延伸到對流層上部。這些宇宙中唯一的生命就這樣生活在如此狹窄的範圍中。然而，生命所採取的各種生存形式卻令人驚訝。

在居住地區內，動物在許多地方和不同類型的環境中生存。牠們之所以能做到這點，是因為對環境具有特殊的適應力。動物的外觀和行為與其所處的環境本質息息相關。地球有多種多樣的棲息地，從起伏的河流、寬闊的海洋，到平原、山脈和森林。在全球範圍內，從熱帶潮濕溫暖的環境，到極端惡劣的氣候、日曬的沙漠和冰凍的極地，即便在更加嚴苛的氣候環境，生命依然得以生存，甚至興旺繁衍。在這些極端的環境中，動物已進化出特殊的適應力以開拓這些地方。

### 骨骼和理解

化石為地球生命進化的最佳線索之一。透過化石骨骼，科學家們才能將現代的動物與遙遠過去的動物聯繫起來。在極少數情況下，動物的屍體沒有完全分解；在身體的柔軟部位（如肌肉）腐爛掉後，數百萬年內骨骼將被沉積物層層覆蓋而形成化石。因此，化石只發現於沉積岩中。

### 生命如何出現？

科學家們探索生命起源的幾個可能位置，包括潮池和溫泉。達爾文推測，生命是在「溫暖的小池塘」中進化的，這產生了第一個假設，即與月亮有關。在這個推測中，留在岩石池中的潮汐海水因陽光而升溫。通過模擬持續濕潤和乾燥的過程（代表退潮和流動），科學家設法創造出一些基本的生命構成要素，稱為核糖核酸（簡稱 RNA）。

另一個模型假設生命起源於海底熱泉附近。在這裡發現許多化學物質和能量，可能產生了生命進化所需的化學反應。但仍無法確定確切發生的地點。

# 共同特徵

繪畫和速寫主要依靠觀察力。但瞭解在動物外形之下的骨骼和肌肉結構，將有極大的幫助，更能理解時而令人困惑的生理結構和形態。學習想像表皮下的基本形態，將會是大幅增進作品的有用技巧。骨骼和關節形成常見的結構部位（如手腕、手肘、肩、臀部、膝蓋和腳踝），有助於通曉生理結構、更精確地繪製草圖。這些結構部位非常有用，可將身體分為多個可辨識的部分。從這些重要的關鍵點，我們可更深入瞭解細節。儘管特定物種的肌肉以及骨骼在體積、形狀或位置上，與其他物種不同，但仍可找到其中的相似處。動物終究互有關聯，因此，可藉由這些結構造成的表面形狀，在其他動物（或我們自己）中辨別出這些共同點。

## 同源構造和同功構造

許多動物具有相似的生理結構，但用於不同的功能。例如，我們的手臂結構、鳥類的翅膀，以及海豹的鰭狀肢。這些被稱為同源構造。代表著它們的位置，結構和進化起源大致相似，但功能不一定相同。意識到這點有助於繪畫動物，使我們畫出自身和眼前動物在構造上的相似處。

趨同演化是關係較遠的生物為了適應相似環境，而各自獨立演化出相似性狀的過程。這就像平行發展。這樣的例子可能是人眼和烏賊眼，或人耳和昆蟲的聽覺感受器，它們都獨立進化出相同的功能。其他可能還有針鼴和刺蝟的刺，或鯨魚或鯊魚的鰭。由於環境的刺激和類似的生物演化目標，這些動物融合了有用的性狀。如此被稱為同功構造。

## 支撐結構

骨骼是所有脊椎動物的內部結構。這種物質可堅固、結實，足以支撐大象的體重，也可以是帶氣孔的蜂窩狀結構，輕到能使鳥類飛行。

有了骨骼，青蛙得以跳躍、蛇能滑行以及老虎可四處覓食，魚類優游水中。它是獨特的礦物化合物質和有機蛋白質。磷酸鈣使骨骼具硬度和強度。而膠原蛋白則賦予其彈性。若少了礦物質，頭骨會像橡皮玩具一樣彎曲。若去除有機化合物，骨頭會因輕微的撞擊而破碎。因此，這樣的組合在步行、奔跑、游泳、滑動或飛行的各種壓力下，都能維持強度和靈活性。骨骼是活的結構，終其一生都在成長。隨著我們的生長和成熟，骨骼會發生變化。反覆施力時，骨骼甚至會變大，就像肌肉一樣。

### 脊椎動物：脊柱

所有脊椎動物都有脊柱作為中心柱，供前肢和後肢附著，就像錨固四足動物的四條腿，並使人體保持直立。這個簡單的對稱系統看來非常有效，可使動物四處移動並生存下去。

### 無脊椎動物的支撐方式

顧名思義，無脊椎動物沒有脊椎。相反地，他們以多種方式支撐自己的身體。節肢動物（如昆蟲和螃蟹）具堅硬的外骨骼（參閱第56頁）。海綿以骨針結構來增加硬度。另一些無脊椎動物（如水母、軟體動物和類似的軟體無脊椎動物）終日漂浮在水中，水的浮力提供了大部分所需的支撐。

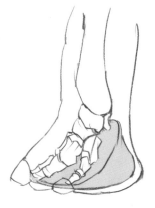

柱狀腿的結構造就了大象巨型的腿部。
我對大象的骨骼非常感興趣，
在工作坊中，我常讓孩子們試試看自己
是否夠強壯到能舉起單個象腿骨。
令人驚訝的是，將這麼重的骨頭與輕到
不行的鳥類腿部骨頭相提並論。
這說明了骨頭的神奇之處，
以及它的變化多端。

## 變化多端的骨骼

　　如同下方所見，不論是在雨林擺盪的白頰長臂猿、潛入大海的藍鯨，或在花前盤旋的蜂鳥，為了適應環境，骨骼皆演化成各種不同的形式，使動物能充分展現在特定棲地的優勢。

　　即使是蛇也具骨骼，牠們沒有四肢，因此以擺動的方式移動至任何地方，如樹木、沙丘、狹窄的空間，甚至天空金花蛇（Chrysopelea paradisi）可張開肋骨安全地從樹上滑行下來。

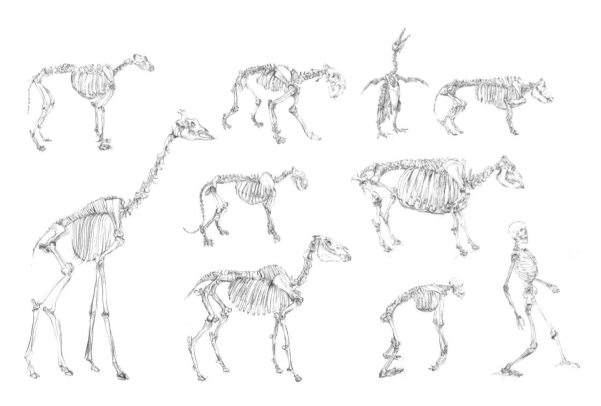

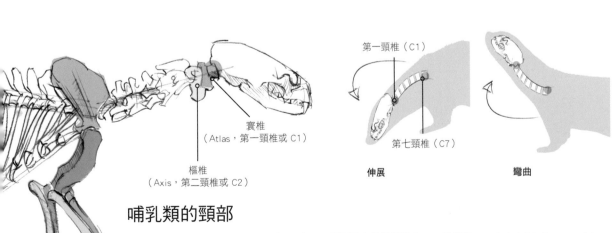

第一頸椎（C1）

寰椎
（Atlas，第一頸椎或 C1）

樞椎
（Axis，第二頸椎或 C2）

第七頸椎（C7）

**伸展**

**彎曲**

## 哺乳類的頸部

　　大多數哺乳動物有七個頸椎（頸骨），而樹懶是少數的例外之一。椎骨間的空隙使頸部能彎曲，而第一頸椎（C1）和第二頸椎（C2）的間隙使頭部能旋轉。第一頸椎（C1）也使頭部得以搖擺。在某些物種上，第一頸椎可和頭骨一樣寬，且看似頭骨的一部分。

　　寰椎的原文「Atlas」來自希臘神話中、擎天的泰坦巨人阿特拉斯。因為這個結構支撐了整個頭部。

# 臂和腿

約4億年前，我們的水生遠祖——魚開始演化出四肢或腿狀附肢。他們的後代演化成兩棲類、爬蟲類、鳥類和哺乳類。如今，唯一沒有四肢的脊椎動物是魚類。鳥的前肢是翅膀，而人類的前肢則是手臂。具四隻腳的動物稱四足類（tetrapod）。顧名思義，四足動物以四肢進行移動，如馬或鹿等動物。

## 多功能的五趾型四肢

「Penta」表示「五」，「dactyl」表示「趾」。五趾型四肢的骨骼數量和大小可以變化，但無論功能為何，原始的形式都相同。

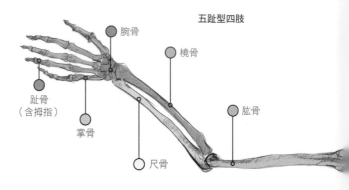

五趾型四肢

腕骨

橈骨

趾骨（含拇指）

掌骨

尺骨

肱骨

從人、蝙蝠、羚羊到鯨魚等，五趾型四肢可見於許多不同的動物。這些物種的五趾型四肢的同源結構證明他們有共同的祖先。五趾型四肢的演化各有不同，使動物們適應各自的棲地。

## 移動模式

當動物在野外移動時，瞭解皮膚下的結構會大有助益。例如，有時象的腳藏在草叢中，根本看不到牠的腳趾數。值得高興的是，透過對主題更深入的瞭解，速寫技巧也因此增進。剛開始，可能會以為四足動物變化多端。好像在繪製每個新物種前，得學習一組新的骨骼和肌肉型態。這些動物基本上分為三類，也有些共同點。分類方式取決於動物的手腳（或前後肢）如何抓握：

**蹠行性** 以腳跟著地、腳掌貼地滾動的方式行走。人與熊為這一類。

**趾行性** 用腳尖或腳趾行走，就像踮著腳尖走路一般。許多掠食動物為趾行性，因為如此可安靜行動。這種運動方式造成狗的腿部具有獨特的鉤狀，常被誤認為是向後的膝蓋。

**蹄行性** 以腳趾甲行走。蹄行性的原文「unguligrade」出自拉丁語「unguis」，意為「釘子」。又分為奇蹄目（如馬、驢、斑馬）和偶蹄目（如鹿和長頸鹿）。

## 畫下已知的部分！

在成為靈長類之前，生命之樹的圖顯示人曾是四足動物。這個資訊很實用，因為我們已對人體結構有基本的瞭解，且能與其他動物做連結。

想像一下，腳做出這些不同動作時，踝骨會位在哪裡。在畫動物時，回想這點會有所幫助。

# 不同的步態

### 蹠行性

　　動物將腳踝（或腳跟，在前面的人類範例中）平放在地面。

### 趾行性

　　以手指或腳趾移動；彷彿偷偷摸摸地踩著腳尖。需注意的是拇指沒有觸地——這就是為何趾行性動物就算有五趾，但腳印只有四個爪痕。

### 蹄行性

　　用手指的最尖端或腳趾甲來行走。這個動作就像芭蕾舞者踮起腳尖一樣。

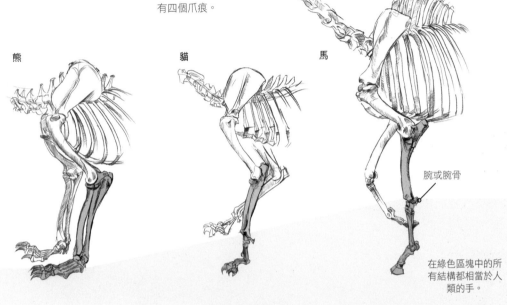

熊

貓

馬

腕或腕骨

在綠色區塊中的所有結構都相當於人類的手。

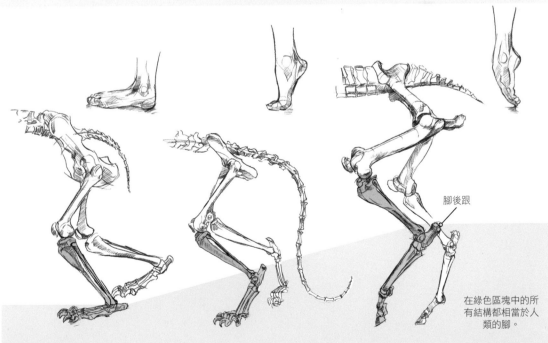

腳後跟

在綠色區塊中的所有結構都相當於人類的腳。

# 頭骨

## 保護

瞭解頭骨結構是繪製動物的一項基本技能。因為動物的性格和神韻始於表面之下。若將山羊與巴巴里獅的頭骨放在一起，已足以識別物種。繪畫時可一再提醒自己，我們畫的是頭骨而非動物的臉。

頭骨已演化出空腔來保護腦部，同時也容納了感覺器官，使動物能感知周遭環境。氣味透過鼻子進入；聲音通過耳朵；味道透過舌頭；以眼觀看景物等。同樣地，脊柱的神經從枕骨大孔（在頭骨底部的大孔）進入腦部，動物因此能感覺到溫度、疼痛、觸摸和振動。

乍看某些具特殊演化感官（如第29頁的大食蟻獸鼻部）的動物時，很容易以為是軟組織和毛皮形成這些奇妙的形狀。實際上，即便是最不可思議的外觀演化，頭骨始終是內部的支撐。

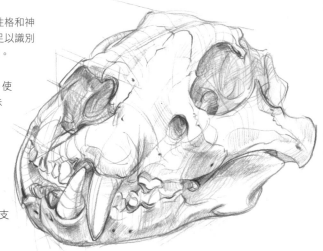

**非洲獅頭骨**
這能顯示出動物感知到什麼樣的周遭世界呢？

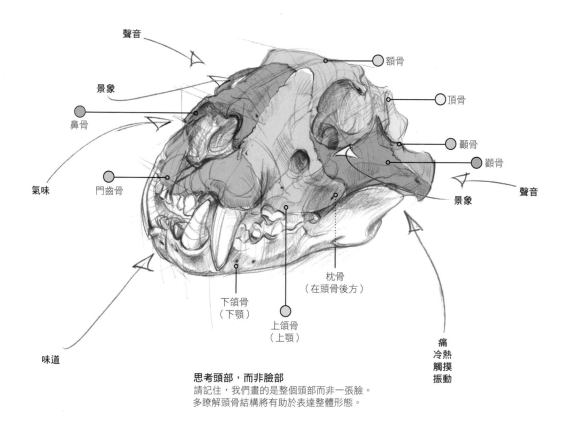

**思考頭部，而非臉部**
請記住，我們畫的是整個頭部而非一張臉。
多瞭解頭骨結構將有助於表達整體形態。

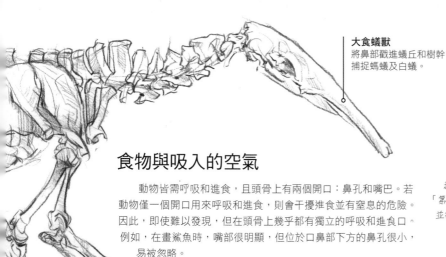

**大食蟻獸**
將鼻部戳進蟻丘和樹幹
捕捉螞蟻及白蟻。

## 食物與吸入的空氣

　　動物皆需呼吸和進食，且頭骨上有兩個開口：鼻孔和嘴巴。若動物僅一個開口用來呼吸和進食，則會干擾進食並有窒息的危險。因此，即使難以發現，但在頭骨上幾乎都有獨立的呼吸和進食口。例如，在畫鯊魚時，嘴部很明顯，但位於口鼻部下方的鼻孔很小，易被忽略。

也許如你所想的，有些動物沒有鼻孔。
例如，昆蟲在身體兩側有呼吸孔。

### 神奇感官

科學家發現，鰻魚進化出一種磁性的
「第六感」，使牠們能探測到地球的磁場，
並從馬尾藻海的出生地遷移 5000 公里、
穿越過大西洋。

## 眼睛

　　我們可從裡到外觀察動物。透過細察頭骨來收集信息、察看牙齒來瞭解動物的飲食。大型的鈍牙可吃進堅韌的植物，尖牙則可切割肉類。同樣地，若頭骨的眼窩很大，可推測這種動物在夜間、黑暗或渾濁的水中捕獵，在這些環境裡，大而發達的眼睛是一項優勢。

　　眼睛在頭骨的位置也透露出行為模式（參閱第32頁）。捕食者需精確的雙眼視覺，因此眼睛靠近頭骨的前部，以提供較大的重疊視野，因此得以精確地判斷距離。相比之下，獵物的眼睛常位於頭骨的兩側，以提供最寬闊的視野。牠們不需前方視覺的精確度，但得察覺在後方可能出現的任何危險！

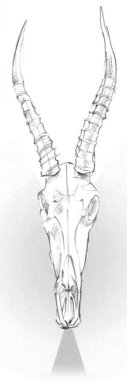

**掠食者：非洲獅**　注意前方的視野重疊區。

**獵物：白紋牛羚**　位在兩側的眼睛可提供更廣闊的視野。

# 肌肉

在文藝復興時期，許多藝術家也是敏銳的解剖學家。為了創造更逼真的人像，他們研究了骨骼和肌肉的運作方式。作為藝術家，我們不需擁有獸醫的專業知識，但察覺主要的外觀肌肉將對這種動物有更深入的瞭解，並在繪製紋路和暗面時更有自信。

解剖學僅是更清楚表現動物肌理的工具。無需任何特殊研究，本書所提供的結構就足夠繪者使用了。

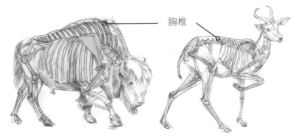

**肌肉骨骼系統**

肌肉和骨骼相互連接、相互影響。令人意外地，許多食草動物的長頸末端都接著沉重的頭部。為了將頭抬起並在奔跑時保持穩定，這些動物具特別厚的頸韌帶，從上背部椎骨之間延伸到頭骨底部。它被固定在較高的胸椎上（見上圖），在肩膀上形成了獨特的隆起。

## 拮抗肌

肌肉以強壯的肌腱附在骨骼上。藉由收縮或變短來運作。肌肉只能拉動而不能推動：若一根骨骼僅由一條肌肉提供動力，則在肌肉收縮後，骨骼將無法回到原位。透過成對的肌肉「拮抗肌」可解決該問題。當一條肌肉收縮時，另一條放鬆。拮抗肌的例子有：腿部的四頭肌和腿後肌群以及手臂的二頭肌和三頭肌。

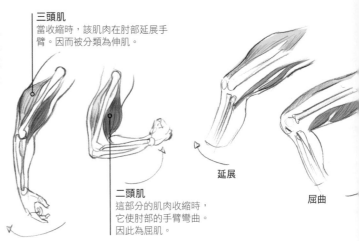

**三頭肌**
當收縮時，該肌肉在肘部延展手臂。因而被分類為伸肌。

**二頭肌**
這部分的肌肉收縮時，它使肘部的手臂彎曲。因此為屈肌。

延展

屈曲

**節肢動物的肌肉**
節肢動物沒有骨骼，但仍具有拮抗肌。這些肌肉附著在堅硬的外骨骼內部。

## 比較解剖學

肌肉分布圖可用來確定並比較肌肉群的位置、形狀和大小。掌握常見的肌肉有助於繪製暗面和凹處，使我們更流暢自然地畫出動物。

在本書中，動物（如大熊貓）的肌肉分布圖具相同的配色。使我們快速識別和比較動物肌肉組織的形狀、大小和佈局，而無需費力學習生物學術語。即使僅簡單看過，這都有助於觀察和準確地繪製動物。

三角肌
斜方肌
背闊肌
腹外斜肌
縫匠肌
闊張筋膜肌
臀中肌
淺臀肌
股外側肌
半腱肌（腿筋）
股二頭肌
腓腸肌和阿基里斯腱
足部伸肌
腹直肌
三頭肌
手腕部屈肌
手腕部伸肌

## 共同點

　　動物四肢上成對的拮抗肌與人類手臂和腿上的拮抗肌作用完全相同（見前頁）。主要是體積和形狀有所不同。在生理結構和要繪製的動物間尋找共同點。雖然提供了肌肉名稱以供參考，但無須牢記所有名詞。本書中的示意圖皆以顏色區分，用以簡化並強調動物間的相似處。

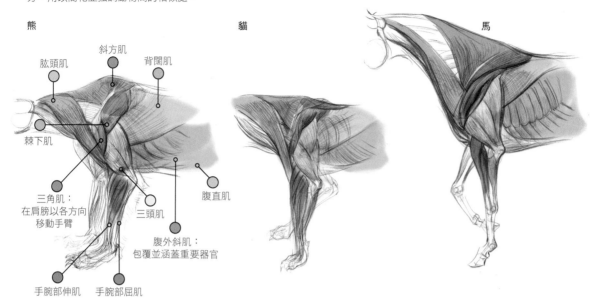

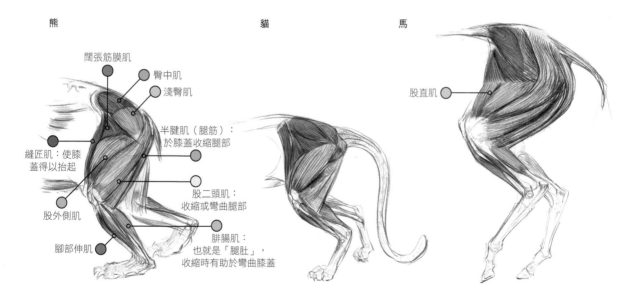

## 肌肉標記的注意事項

　　臀肌是複雜的肌肉群。我們可能聽過臀大肌、臀中肌和臀小肌。在某些動物身上，這些肌肉的分布相同，但也有動物則具額外或不同的特定肌肉。儘管出現差異是因為對生物學來說很重要，但就畫動物而言，通常提及「臀肌」就足夠了，這就是本書所採用的方法。

　　臀二頭肌是個例外，這可見於某些動物（如河馬、駱駝、鹿、長頸鹿和豬）上。由股二頭肌結合淺臀肌的後部組成。在其他動物（如馬，狗或貓）中，淺臀肌和股二頭肌是分開的。

　　在本書的其他部分，對腳和手的伸肌和屈肌（至伸肌／屈肌）進行了類似的簡化。

# 生理結構的適應

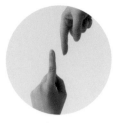

**立體視覺**

雙眼視覺更有可能判斷眼前的深度。若要進行測試，可閉上一隻眼睛、伸直手臂並伸出食指。現在，伸直另一隻手臂並伸出食指，看看兩指是否能同時碰觸彼此。此時很可能難以判斷距離，而無法讓兩指相碰。

當動物爭奪有限的食物和資源或棲地改變時，往往會發生演化。寒武紀時，掠食者「奇蝦」（蝦蛄的祖先）出現（參閱第52頁），造成其他物種新的壓力。現在，動物們得演化出更好的結構以因應這些天敵。

## 掠食者和獵物

如第29頁所示，掠食者和獵物的眼睛位置差異極大。在羚羊的頭骨上，眼窩位於頭部兩側。這是因為這種動物長時間低頭吃低營養的食物「草」。當牠們忙於吃草的同時，掠食者也四處覓食，因此，羚羊的視野越大，越有機會察覺捕食者並逃脫。其眼窩位於頭部的後側方，可見範圍約360°。羚羊的眼睛也在頭後部，使得鼻子變長。若眼睛在頭骨前部，長草會遮擋視線，因此長鼻也具演化優勢。這類草食動物也常成群移動，從而形成「逃跑警鈴」，多隻眼睛更能察覺掠食者並發出逃跑信號。

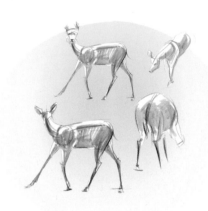

捕食者所需的則不同，能看清楚自己的前進方向並判斷與獵物的距離。展開獵捕時，判斷距離的能力非常重要，而雙眼朝前且靠近使所見的影像重疊。這會產生雙眼視覺（或立體視覺）。若雙眼位於兩側則不會有這種效果，想像帶匹馬去看3D電影，簡直毫無意義！

整個動物界中，獵物的眼睛往往在側面，而大型貓科動物，以及鷹或貓頭鷹等猛禽的眼睛則朝前。在驚人的輪廓視覺和立體視覺之間得有所取捨，雙方都為了生存而相互競爭。

掠食者與獵物間的這種驅力會造成生理結構的演化。獵物需快速移動以免被吃掉，因此腿會變長。不再需要旋轉前肢和後肢，從而使得四肢更加修長，跑得更快。橈骨和尺骨以及腓骨和脛骨融合伸展成長桿，達到拱頂的作用，使動物能更快向前移動。肘突（在肘部和膝蓋處）和腳後跟骨變長，形成具更大柔韌性的槓桿。為了獲得最大的加速度和速度，腳趾數從5個減至2個（如偶蹄動物），馬、斑馬和驢甚至減少到1個。現代的馬可達時速80公里，約是奧運會冠軍短跑選手尤塞恩·博爾特的兩倍速度，後者的記錄時速為45公里。

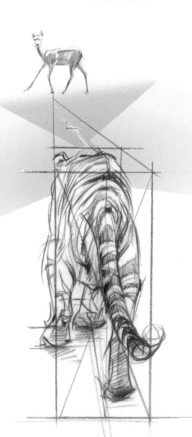

# 皮膚下的結構

這些頭骨以顏色編碼，以顯示相同的骨骼在不同物種中的發展。試著把每一個物種都畫過一遍，再嘗試從頭骨形狀和骨骼排列中，瞭解關於牠們生活方式的任何資訊。

**運用管狀**
在頭骨側面繪製眼睛時，可將眼睛與管狀相連。這能使兩者更加一致。

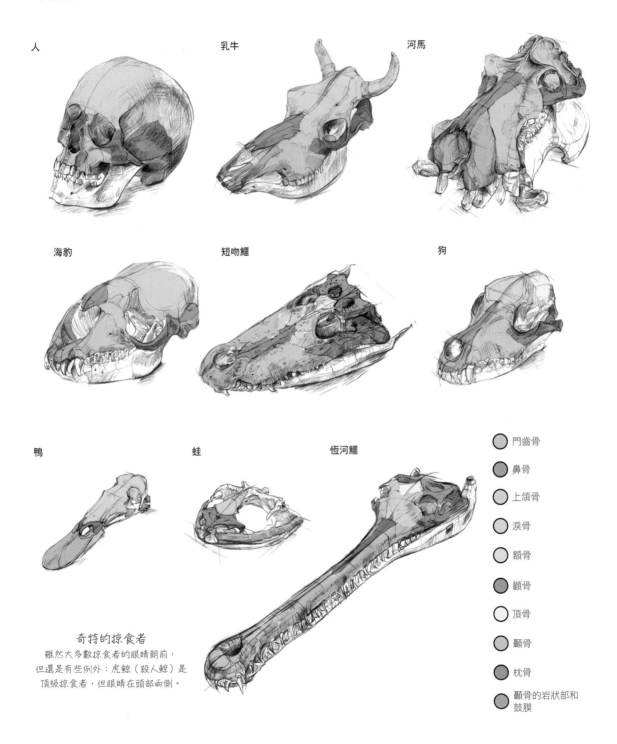

人

乳牛

河馬

海豹

短吻鱷

狗

鴨

蛙

恆河鱷

### 奇特的掠食者
雖然大多數掠食者的眼睛朝前，但還有些例外：虎鯨（殺人鯨）是頂級掠食者，但眼睛在頭部兩側。

○ 門齒骨
○ 鼻骨
○ 上頜骨
○ 淚骨
○ 額骨
○ 顴骨
○ 頂骨
○ 顳骨
○ 枕骨
○ 顳骨的岩狀部和鼓膜

# 動物界大觀

動物和植物、真菌、藻類、原生動物、細菌和古細菌一起生活在這個星球上。這些被分類為七個界，組成了地球上的所有生命。

在顯微鏡下，可看到所有生命形式都由一個或多個細胞組成。數十億年以來，動物已從單細胞發展為各式各樣的生命形式。如今，這些生物都在自然棲地中發揮著重要的作用。從

蒼蠅清理細菌材料，到食物鏈頂部的頂尖食肉動物。本書是關於素描動物以及如何以簡單的筆和紙進行探索。

我們以近似的發展時間軸安排這些動物，以便深入瞭解動物從魚類、兩棲動物、爬蟲類，最後到鳥類的進化歷程。

## 什麼是動物？

所有動物都具有以下的主要特徵。進行瞭解有助於思考特定生物如何應對生存的挑戰並演化出這些特徵，從而精進畫作品質。

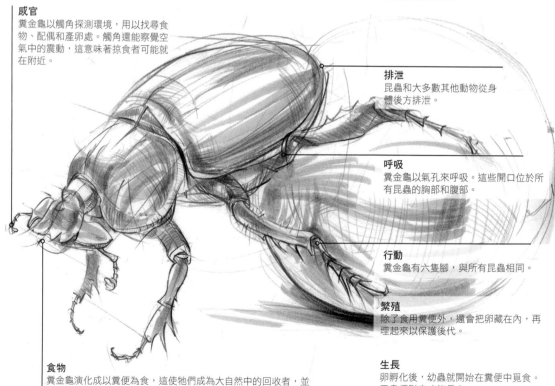

**糞金龜**
糞金龜的特色為具有帶凹痕的背甲。大而結實的前肢用於挖掘和打鬥；細長的後腿可持續滾動糞便球。

**感官**
糞金龜以觸角探測環境，用以找尋食物、配偶和產卵處。觸角還能察覺空氣中的震動，這意味著掠食者可能就在附近。

**排泄**
昆蟲和大多數其他動物從身體後方排泄。

**呼吸**
糞金龜以氣孔來呼吸。這些開口位於所有昆蟲的胸部和腹部。

**行動**
糞金龜有六隻腳，與所有昆蟲相同。

**繁殖**
除了食用糞便外，還會把卵藏在內，再埋起來以保護後代。

**食物**
糞金龜演化成以糞便為食，這使牠們成為大自然中的回收者，並在維持生態平衡方面發揮了特殊作用。這種成功的生存策略使牠們除南極洲外，各大洲都能看見其身影。

**生長**
卵孵化後，幼蟲就開始在糞便中覓食。甲蟲須脫皮才能長大。

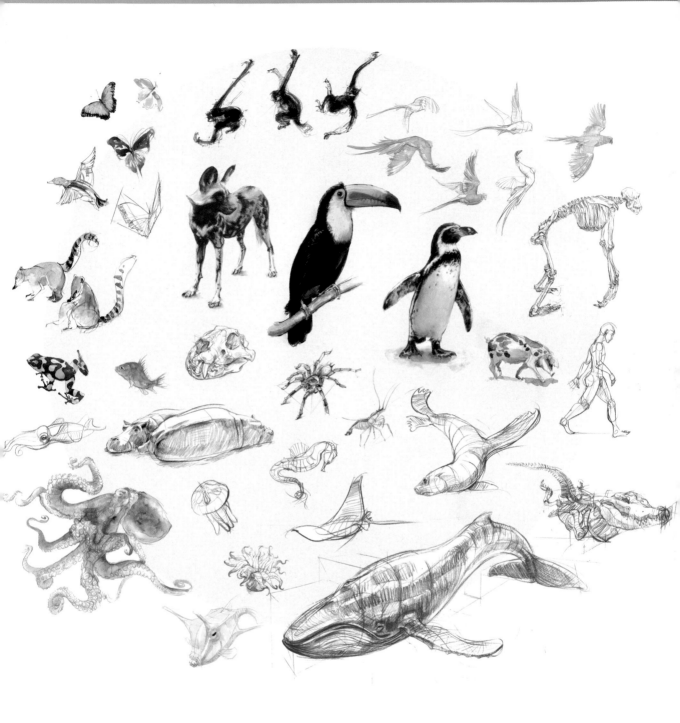

「地球是迄今已知唯一擁有生命的世界。我們的物種沒有其他地方可遷移，
至少在不遠的將來。我們能夠造訪其他星球，但是否要移居？時候未到。
無論接受與否，目前地球是我們立足之處。」
——卡爾・薩根，《暗淡藍點》，1994 年

# 海綿

地球上的生命都來自約35億年前出現的單細胞生物。數十億年後，有個物種「藍菌」開始在海中興旺生長。其攝食後的副產品是氧氣，氧氣最終為所有動植物的生命製造了合適的環境，從而演變成今日複雜、相互依存的網絡。

在氧氣的幫助下，單細胞生物開始聚集在海中，形成簡單的多細胞生物。海綿是最早的複雜生命形式之一，可追溯至6億4000萬年前。現代海綿是這些看似植物的早期動物的後代，仍具有開拓性的特徵。因此，繪製海綿可幫助我們想像回到進化的開創時期。

## 多孔動物

多孔動物（或帶孢子的動物）主要為海洋生物，僅少數棲息在淡水中。儘管現在科學家可研究基因並發現他們是動物，但直到1820年代，人們都還認為海綿是植物。羅伯特·格蘭特（Robert Grant）是當時的創新思想家，也是格蘭特動物學博物館的創始人，他對海綿特別感興趣。動物的特徵之一是運動，雖然成年海綿看起來不會運動，但在繁殖過程中，格蘭特目睹了海綿幼蟲在游泳。

海綿沒有任何器官；沒有眼睛、嘴巴、循環系統或神經系統。但他們確實有多種顏色，形狀和大小。他們以過濾的方式來獲取食物和氧氣，有點像水族館中的過濾器。水流過海綿的孔和通道，他們因此得以獲取食物並清除廢物。在許多物種中，水從側面吸入，並從頂部開口排出。由一排排在內部通道的單根毛狀鞭毛產生水流。鞭毛有條細小的尾巴，會擺動以讓毛孔吸水，並在體內循環。

## 差異處

海綿以針骨這種晶體結構固定在一起，進而形成了身體結構。這些針骨的黏度決定了海綿體的特性。在畫畫時，會發現他們有些像石頭般堅硬，有的則很柔軟。根據其特性，海綿可分為三類。

### 鈣質海綿

具由碳酸鈣生成的晶體。類似粉筆，這是與貝殼相同的物質。

### 玻璃海綿

具由二氧化矽（玻璃的主要成分）形成的針骨，由此得名。這些海綿可形成驚人的幾何結構。二氧化矽針骨可以動態繪圖技術來繪製。

### 尋常海綿

約占所有海綿的五分之四，其中包括象耳綿和我們最熟悉的海綿：浴用海綿。後者整體相當柔軟，水彩畫家經常用來小心擦拭而不會損壞紙面。除了使用其他礦物質來製造身體外，膠原蛋白（又稱海綿硬蛋白）使這些海綿相當柔韌。

## 回復

海綿以從殘缺的碎片中再生的能力而聞名。若將海綿推過篩網、分解成一個個細胞。驚人地，這些單個細胞會開始彼此靠近並形成越來越大的團塊。幾週後，形成新的微型海綿。

浴用海綿

管狀「煙囪」

生長在岩石上的那層

麵包軟海綿

直徑可長至1.8公尺

桶狀海綿

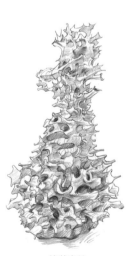

管狀海綿

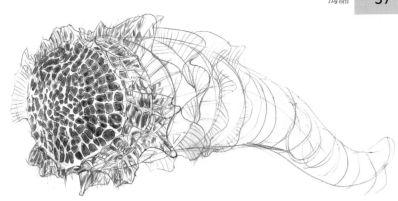

**專為力量而打造**

海綿的管狀結構表面形成由針骨組成的螺旋狀脊，以相反的方向纏繞。除了提供支撐外，這些脊狀還能使骨骼抵抗擠壓或扭力。

**維納斯的花籃**

維納斯的花籃海綿（Euplectella aspergillum）是一種玻璃海綿，其精美的幾何構架啟發了建築靈感，如英國倫敦的聖瑪莉艾克斯30號大樓。

學名為「Pararhaphoxya sinclairi」的海綿

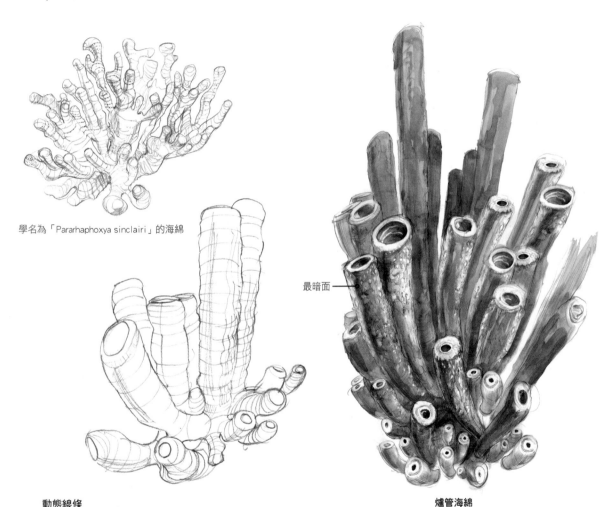

最暗面

**爐管海綿**

**動態線條**

海綿是練習動態繪圖的絕佳對象。在初始草圖中，以環繞的方式畫線條以刻畫這些生物。

**膠原蛋白**

以微觀來說，海綿狀細胞被毛茸茸的有機分子「膠原蛋白」纏結在一起。這種膠原蛋白膠僅在動物中發現，在其他任何地方都沒有。膠原蛋白有時被稱為動物的膠帶，具有彈性。它存在於韌帶、肌腱和皮膚中。

**掠食者**

有些人可能會認為，這一萬多種的海綿不太需要擔心掠食者，然而玳瑁的尖嘴可咬破他們堅韌結構而享用美味大餐。

# 水母

水母是最早發展肌肉運動的動物之一，被認為是在約5億年前（甚至更早）進化也是具有多個器官的最古老生物之一。這些漂浮團狀果凍甚至掌握了不朽的生命。首先，難以發現珊瑚、水母和海葵有何共同點。牠們屬於刺胞動物門。由於具有會刺痛他者的觸手，也被稱為「蕁麻動物」。刺胞動物門的原文來自希臘語的「刀」。

儘管「刺」名遠播，牠們仍具有驚人的美麗外觀。那傘狀的身體結構產生向前的推進力，而尾隨的觸手則可流暢地勾勒動作。此外，許多水母的器官都有生物發光的能力，會用光以吸引獵物或分散天敵的注意力。水母柔軟的膠狀身軀幾乎是透明的，乍看之下似乎很難畫。水彩會是繪製這些發光生物的理想媒材。

**多種泳姿的游泳者**

水母可直立地游泳，也可側游甚至倒著游。嘗試從上方和下方的角度繪製牠們。

## 速寫水母

首先繪製環肌的橢圓，再以此為基準，添加鈴鐺形的圓頂形狀。

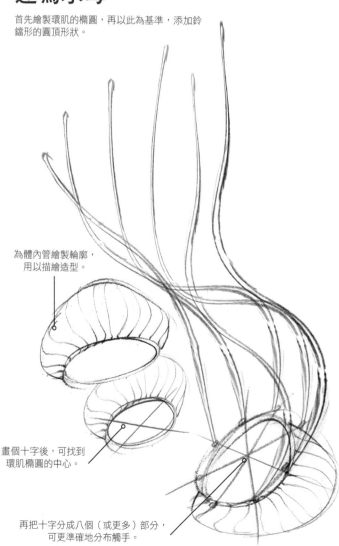

為體內管繪製輪廓，用以描繪造型。

畫個十字後，可找到環肌橢圓的中心。

再把十字分成八個（或更多）部分，可更準確地分布觸手。

## 以水彩畫水母

1　用明亮的淡色塗上整個水母。

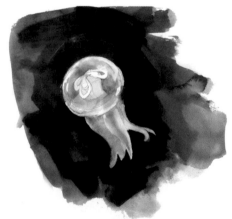

2　用深色的象牙黑和法國群青環繞水母。這能使牠看起來更加明亮。

# 關於水母

在世界各地的海洋都可發現水母。他們是無脊椎動物。像魚一樣，水母可成群散布，如此行動更為安全。

我們常認為水母是被沖上海邊的簡單膠狀體，但事實上，他們的生命週期與青蛙一樣複雜：從受精卵到成年，有六個不同的發育階段。某部分的生命週期是靜止的、性未成熟的水螅體。在此期間，他們會附著在海床的堅硬表面上，而非自由游動。

科學家發現了一個可永遠活著的物種。燈塔水母（Turritopsis dohrnii）可變回水螅體而不會變老。在實驗裡，觀察到成年燈塔水母反覆發生這種變化。這種水母會正常長大，成年後，其觸手會縮回、身體縮小，然後掉到海底重新開始其生命週期。

**口腕**
與較薄的觸手不同，口腕具有刺細胞，位於水母的中央。

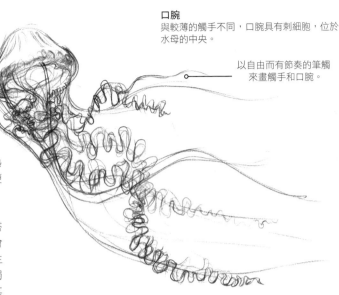

以自由而有節奏的筆觸來畫觸手和口腕。

## 從頭到尾：水母

由於沒有頭和尾巴，也許「從尾到頭」可能更適合來描述這些動物！

將觸手置於身體前面的粉紅色陰影中，可通過與後方身體的白色形成對比來製造發光的感覺。將象牙黑與法國群青和茜草深紅混合使用，以形成對比強烈的深色背景。

鐘狀身體　　環肌　　具刺細胞的口腕　　觸手

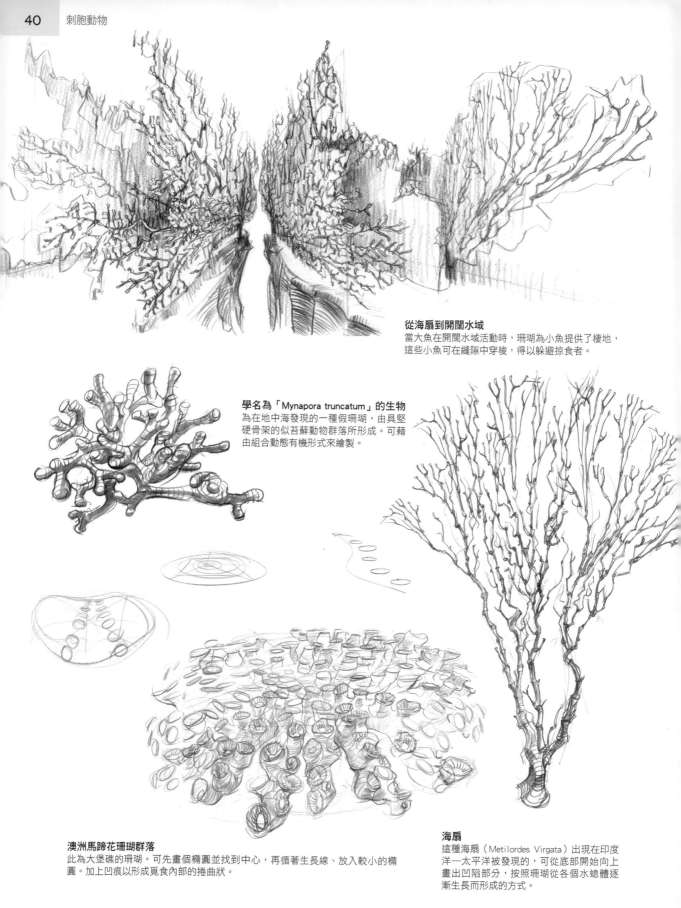

**從海扇到開闊水域**
當大魚在開闊水域活動時，珊瑚為小魚提供了棲地，
這些小魚可在縫隙中穿梭，得以躲避掠食者。

**學名為「Mynapora truncatum」的生物**
為在地中海發現的一種假珊瑚，由具堅
硬骨架的似苔蘚動物群落所形成。可藉
由組合動態有機形式來繪製。

**澳洲馬蹄花珊瑚群落**
此為大堡礁的珊瑚。可先畫個橢圓並找到中心，再循著生長線、放入較小的橢
圓。加上凹痕以形成覓食內部的捲曲狀。

**海扇**
這種海扇（Metilordes Virgata）出現在印度
洋－太平洋被發現的，可從底部開始向上
畫出凹陷部分，按照珊瑚從各個水螅體逐
漸生長而形成的方式。

# 珊瑚

　　儘管外觀不同，但珊瑚、海葵和水母彼此相關。牠們的身體形態非常不同：相異於海葵或水母的柔軟身體，珊瑚具堅硬的碳酸鈣骨架。在速寫時，區分造型的線條可用來描繪這些生理特徵。不同種類的珊瑚可用不同的方法，在下筆前，可先仔細想想。

　　儘管看似複雜，但總有方法可將眼前的珊瑚解構。以動態繪圖將其解構可提供一個觀察架構，使作畫更得心應手。我偏好用與接近珊瑚色彩的各色鉛筆來作畫。

## 關於珊瑚

　　珊瑚最早出現在約5億4200年前的寒武紀時期，是最早形成的複雜生物之一。如今，這些生物可見於熱帶海洋的溫暖水域，形成了我們星球上最生氣蓬勃、豐富多彩的生物群落之一。

　　僅一個珊瑚幼蟲就可形成一個新的礁石。在短短幾天內，珊瑚幼蟲逐漸轉變為水螅蟲。周圍環繞著堅硬的外骨骼，再從中生出同樣的個體。該群落的生長骨架由這些部分組成，當它們相互層疊時會形成分支。通過這種方式，珊瑚每年可長到15公釐，數千年來，牠成為魚類和其他物種的大型棲地。若沒有珊瑚，熱帶魚就不會出現在這裡。

　　因此，珊瑚為其他物種賴以生存的生態系統奠定了基礎。一些物種（如聖誕樹管蟲）甚至棲息在珊瑚生物體內，從流經宿主的水中濾出食物。珊瑚為各式生物創造了多種棲息地，進而出現無數奇妙、有時甚至是奇異的演化。珊瑚礁乍看似乎是水下天堂，但其實還有生存空間上的相互競爭。

使用透視作畫時，
將珊瑚分為數個重複結構非常有效。

## 背光

　　我的工作室有一塊珊瑚，特意從後方打光。這在珊瑚垂耳狀的垂直面上產生類似前舞台的效果。在這張圖上，我從底部開始，用藍色鉛筆和淺灰色馬克筆刻畫這些片狀結構。

藍珊瑚學名「Heliopora coerulea」

# 頭足類

「在海底，已演化出另一種絕妙的生命形式，牠們還具有外星人的眼睛」

　　神秘的頭足類是迷人的海洋無脊椎動物，其中包括章魚、烏賊和墨魚。牠們簡直都是絕妙的繪畫主題。確實，這是我最喜歡的素描對象之一，一旦瞭解了該物種的基本結構，就可採取類似的方式來繪畫牠們。

## 關於頭足類

　　頭足類是軟體動物，首次出現在約5億年前的寒武紀早期。牠們是地球上最大的無脊椎動物，與其他軟體動物不同，既沒有內部骨架也沒有外部骨架。因此像章魚等頭足類可通過極小的縫隙。所有頭足類的頭部都具有許多附肢，通常在底部有吸盤或鉤狀結構。頭足類吃的東西取決於物種和體型，但基本上都是肉食性。牠們具堅硬的喙——很像鳥類的喙，由角質形成，但缺少角蛋白的外殼，這對於撕裂和吞食獵物（包括各種魚類、甲殼類動物和其他軟體動物）特別有用。

　　頭足類能非常迅速地改變皮膚的顏色，甚至可在表面形成複雜的圖案和形狀。這是以色素體（皮膚中充滿色素的囊泡）。這些色素體可由神經控制以改變膚色。頭足類的某些器官具共通點。牠們有三顆心臟，其中兩顆將血液輸送到鰓，而另一顆將血液輸送到身體的其餘部分。牠們的血液呈藍色。而大腦比其他無脊椎動物還大得多，多數頭足類能學習和記憶訊息。牠們有非常複雜的雙眼，甚至與人眼一樣複雜。

## 烏賊的生理結構

　　烏賊約有300種。就像其他頭足類一樣，牠們的身體呈左右對稱，也就是說，若從中間垂直切半，那麼這兩半即為鏡像。烏賊的游泳能力很強，某些物種能伸出水面並在空中短距飛行。

　　游泳用的鰭附在主體或套膜上，但烏賊還有其他的推進方法。利用位於套膜腔前部的虹管，烏賊（和章魚）能準確的噴射移動。在這種運動形式下，水流強力快速地被吸進套膜腔，再從虹管排出。也可更改虹管的方向來調整行進方向。

### 腕或觸手？

頭足類的附肢看似相同，但有細微的差別。腕的整體布滿吸盤，而觸手僅末端才有吸盤。多數烏賊有八條腕和兩個較長、用來捕獵的觸手。章魚有八條腕，沒有觸手；鸚鵡螺有多個不具彈性、無吸盤的觸毛，但數量多且抓力很強。

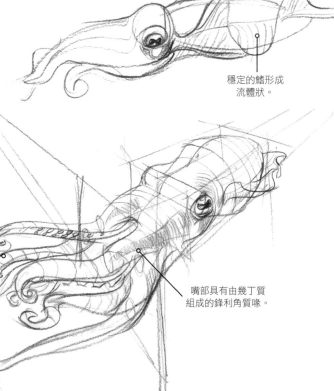

穩定的鰭形成流體狀。

**觸手**
在大多數烏賊的兩個觸手末端，呈棒狀且布滿吸盤。

**腕**
八條腕中的每個臂都在一側被吸盤覆蓋。

嘴部具有由幾丁質組成的鋒利角質喙。

## 速寫烏賊

烏賊有柔軟的凝膠狀身體，唯一堅硬的部分是喙。
試著以流暢的筆觸來捕捉這種特質。

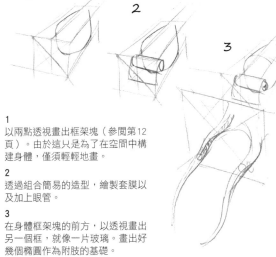

**完成的烏賊速寫**

**1**
以兩點透視畫出框架塊（參閱第12
頁）。由於這只是為了在空間中構
建身體，僅須輕輕地畫。

**2**
透過組合簡易的造型，繪製套膜以
及加上眼管。

**3**
在身體框架塊的前方，以透視畫出
另一個框，就像一片玻璃。畫出好
幾個橢圓作為附肢的基礎。

**4**
連接框架塊間的軟管和鼻錐的漏斗結構，開始繪製腕和觸手。
將附肢延伸到框架外。

### 隱形能力
烏賊的皮膚被色素體覆蓋，這使烏賊可以變色以融
入環境，進而達到近乎隱身的效果。底部的顏色通
常也比上面還亮，藉此欺騙獵物和天敵。

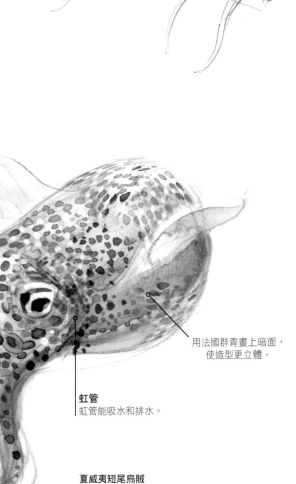

先用淡色水彩塗過，
再畫上點。將點環繞在
造型周圍。

用法國群青畫上暗面，
使造型更立體。

**虹管**
虹管能吸水和排水。

**夏威夷短尾烏賊**

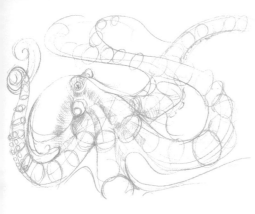

# 章魚

有些章魚溫和乖順，有的則大膽而霸道，所有的章魚都極有個性。這些軟體動物中約有300種與烏賊、墨魚和鸚鵡螺一同被歸為頭足綱。章魚有豐富的行為特徵，且從球狀的橢圓頭部到細長的腕足，都可畫出非常有趣的造型。儘管體型看起來不小，但牠們柔軟的身體能通過難以置信的狹小空間，僅受限於喙（身體唯一的堅硬部分）的大小。

## 章魚的繪畫技巧

為了平均分配八個腕，將圓分成兩半，再各分成四等分。使用分成八等分的圓作參考，可將形狀置於透視中。

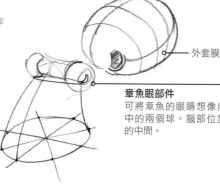

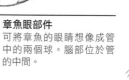

外套膜

**章魚眼部件**
可將章魚的眼睛想像成管中的兩個球。腦部位於管的中間。

兩個前觸手位於對稱線的兩側。

繪製觸手時，可先畫出數個橢圓形。這些橢圓非常柔軟且呈凝膠狀，也可垂直旋轉。

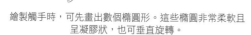

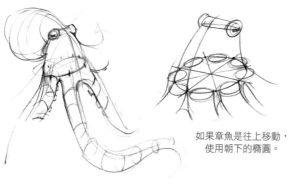

如果章魚是往上移動，使用朝下的橢圓。

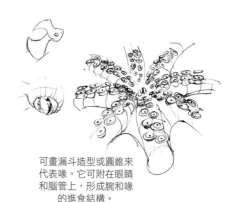

可畫漏斗造型或圓錐來代表喙。它可附在眼睛和腦管上，形成腕和喙的進食結構。

吸盤像雲霄飛車一樣迴轉！

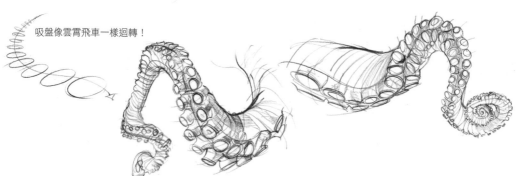

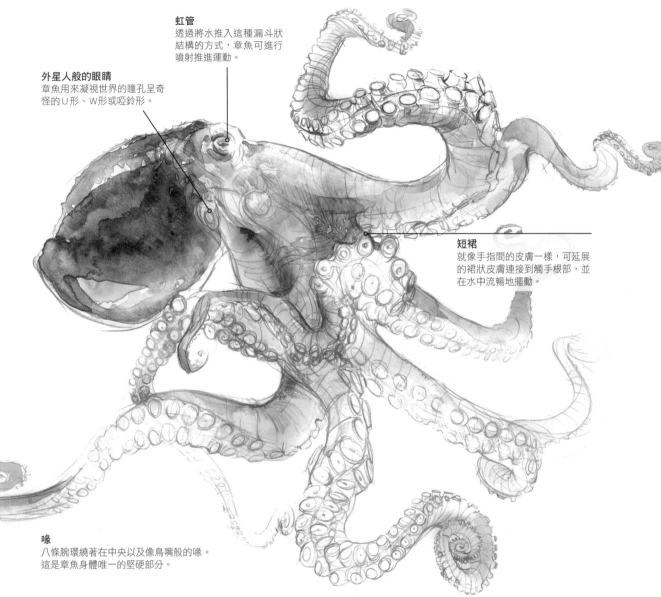

**虹管**
透過將水推入這種漏斗狀
結構的方式，章魚可進行
噴射推進運動。

**外星人般的眼睛**
章魚用來凝視世界的瞳孔呈奇
怪的 U 形、W 形或啞鈴形。

**短裙**
就像手指間的皮膚一樣，可延展
的裙狀皮膚連接到觸手根部，並
在水中流暢地擺動。

**喙**
八條腕環繞著在中央以及像鳥嘴般的喙。
這是章魚身體唯一的堅硬部分。

# 關於章魚

　　棲息於珊瑚礁的岩石角落處和海床之中、獨居在巢穴中的章魚既是掠食者又是
獵物。從巢穴的安全性來看，章魚耐心等待伏擊的時機。強而有力的腕上具成對的
吸盤，可快速衝出並捕獲獵物，這種捕獵機制相當強大。

　　然而，海中又有海豹和鯊魚等掠食者，他們都會捕食章魚。幸運地，章魚是偽
裝大師，他們不僅可改變膚色和圖案，還能改變紋理，從而融入環境中，與附近的
岩石，珊瑚和其他物體相配。這種驚人的、類似變色龍的能力是他們保護自己的絕
妙方式。普通章魚甚至收集貝殼來加強自己礁石般的偽裝。

　　若無法隱藏，章魚還可釋出一團墨水作為掩蓋並趁機逃走。這是章魚與烏賊都
有的能力。令人難以置信的是，有人甚至拍攝到章魚殺死小鯊魚的畫面：當章魚被
鯊魚攻擊時，便將腕伸入後者的鰓中，使對方缺氧並得以掙脫。

# 蛞蝓和蝸牛

## 腹足動物

　　所有蝸牛和蛞蝓都歸類為腹足綱（gastropod，原意為「胃足」，因為他們的胃和腳都含在同個身體部位中）。腹足動物也是無脊椎動物。而占身體極大部分的足部也沒有骨骼。

　　腹足動物根本不是昆蟲，而是屬於軟體動物門，儘管有時會誤認。多數人以為軟體動物都是棲息於海中，畢竟這群動物包括雙殼貝、牡蠣、烏蛤和蛤蠣。但其實陸上和水中都能發現腹足類的蹤跡。有些成員（如海蛞蝓、瑪瑙貝和淡水螺）一直棲息於水中；而如帽貝之類的其他動物則可見於這兩種環境中。

　　腹足動物多半有螺旋狀的外殼並以肌肉發達的足部移動，用以保護柔軟的身體部位，儘管有些腹足類（如蛞蝓）則沒有外殼。生活在乾燥氣候中的蝸牛往往具有較厚的殼，這有助於保持水分。

## 關於彩條蝸牛

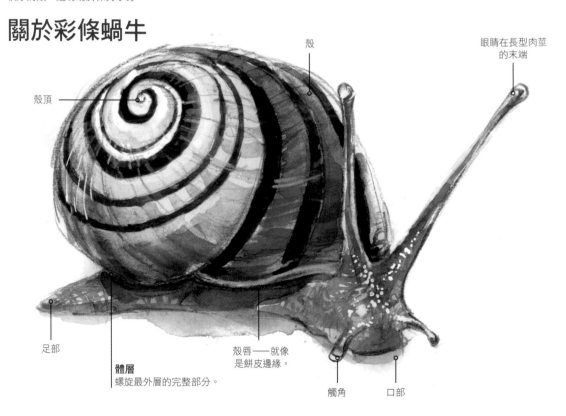

殼頂

殼

眼睛在長型肉莖的末端

足部

**體層**
螺旋最外層的完整部分。

殼唇──就像是餅皮邊緣。

觸角

口部

　　古巴被稱為蝸牛的天堂。彩條蝸牛（polymita picta）也被稱為彩繪蝸牛或古巴陸蝸，其外殼具有各式各樣明亮而精美的圖案。他們以顏色鮮豔的殼吸引伴侶。而顏色從明亮的黃、淡綠到濃艷的紫色都有，並順時針沿著外殼形成漩渦狀的圖案。

　　像許多蝸牛一樣，彩條蝸牛是雌雄同體的，這意味著他們既是雄性也是雌性，因此任何蝸牛都可能成為潛在的伴侶。兩隻蝸牛交配後會繼續產卵。

# 用水彩畫蝸牛

在多數蝸牛中，外殼是從外套膜中分泌出來的。這會形成盤繞狀，通常呈順時針螺旋（有時是逆時針）。螺旋每轉一圈稱為螺層。殼的逐漸成長（主要由碳酸鈣製成）會形成生長線。而這些生長線會形成有亮面的脊。在畫上水彩前，我會沿著生長方向繪製這些草圖。

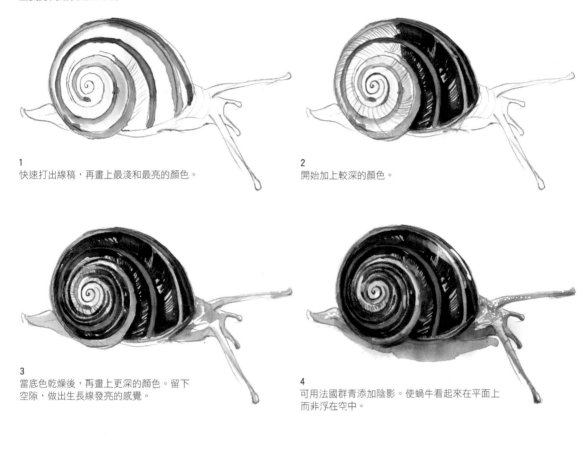

**1**
快速打出線稿，再畫上最淺和最亮的顏色。

**2**
開始加上較深的顏色。

**3**
當底色乾燥後，再畫上更深的顏色。留下空隙，做出生長線發亮的感覺。

**4**
可用法國群青添加陰影。使蝸牛看起來在平面上而非浮在空中。

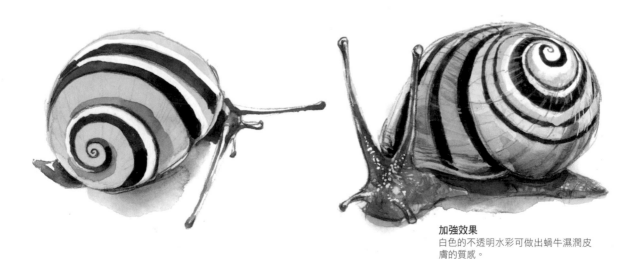

**加強效果**
白色的不透明水彩可做出蝸牛濕潤皮膚的質感。

# 節肢動物

節肢動物約占地球上所有已知物種的80%，數量相當龐大，牠們的下肢有關節，因而得名。科學家已記錄約120萬種節肢動物，但很可能還有更多。

## 何謂節肢動物？

所有節肢動物都有由甲殼質和殼硬蛋白組成的外骨骼。這種堅硬的外殼充當肌肉附著的結構，節肢動物得脫殼才得以生長。這種外骨骼為動物提供了一套武士般的保護裝甲，可防止脫水。這些演化加上輕巧、堅固的結構以支撐重量，使節肢動物率先棲息於陸地上，後來又成為了第一種飛向空中的動物——昆蟲。

### 節肢動物：陸地和海洋

蟹、蝦、蜘蛛、蜈蚣、馬陸，以及所有昆蟲均被歸為節肢動物。約4億8000萬年前，海中的節肢動物爬出水面、演化成陸地節肢動物，與此同時，首批陸生植物開始出現。在水中時，節肢動物的硬外骨骼可保護動物，隨著在陸上的發展，逐漸演變成保持水分。

昆蟲與陸上最早的植物同時進化，並在約8000萬年後往空中發展。昆蟲是陸地上最早的動物之一，因為早期植物（如木賊和蕨類）提供了棲息處。昆蟲很可能起源於鮮為人知的有毒甲殼綱動物「槳足綱」。這些動物的祖先具有脊骨，約在3億8500萬至3億7500萬年前出現在陸地上。

### 重要節肢動物

起初，我們可能會以較複雜和本質的方式，將我們與昆蟲做連結。節肢動物在幾乎所有生態系統中都有著至關重要的作用。在我們的日常生活中亦然。牠們為許多物種（包括人類）提供了食物來源。儘管某些昆蟲會傳播疾病（如蚊子散播瘧疾），但還有許多其他昆蟲（如糞金龜）則扮演清除廢物的清潔工，可防止疾病的傳播。許多昆蟲成了傳粉媒介，有助於農業種植。其他昆蟲則使土壤充氣。簡而言之，如果人類和其他脊椎動物在一夕間消失，世界將沒什麼改變，但若昆蟲消失了，則會完全不同了。

### 畫節肢動物

用鉛筆畫節肢動物的腿相當有挑戰性，且有趣的是陸地節肢動物和其海洋祖先的腿部有相似之處。

畫動物的最好方法之一就是分段思考。這是繪製人類以及其他動物的基礎。節肢動物的身體分成三個部分：頭部、胸部和腹部。所有昆蟲的頭部都有一對觸角。畫腳部時，請注意昆蟲皆有六隻腳並都連結到胸部。

蜘形綱動物（如蜘蛛）都很相似，除了有八隻腳和身體僅分為兩個主要部分。從結構來看，蜘蛛與其他節肢動物的不同之處在於——通常前者的身體被分為兩個部分：頭胸部（由頭和胸組成）和腹部。此外，蜘蛛也沒有觸角。

### 節肢動物的眼睛

節肢動物有不同的眼睛可以掃視，這些眼睛主要是複眼，可提供極開闊的視野和察覺動靜的能力。複眼有時由數千個微小的獨立受光體組成，儘管圖像解析度較差，卻有非常寬廣的視角。蛛形綱動物是個例外，具簡單的眼睛，據信是從複眼進化而來的。儘管有些物種擁有多達十二隻眼睛，但多數蛛形綱動物僅有八隻眼睛。

*尋找相似處*
*乍看之下，節肢動物對我們來說似乎相當陌生，*
*但若仔細觀察，就會發現牠們之間有許多相似處——*
*不僅是身體結構上，還包括社會行為。*
*一些昆蟲（如螞蟻、蜜蜂、黃蜂和白蟻）*
*創建如帝國般的龐大群落，*
*並與蟻后和其他兵蟻一起捍衛領土。*

**棘刺龍蝦**　布萊頓海洋生物館

# 棲地：海岸

海岸和海灘是天空和海洋環境之間的過渡區。海岸生物千變萬化。在月球引力的推動下，動物須適應每天兩次的潮汐進出、海浪不斷拍擊和潮流的節奏運動。

## 潮間帶

潮間帶可分為三個部分。第一個部分離陸地最近，在潮汐最高時，完全被水淹沒。此區長有許多耐高鹽分海沫的植物，螃蟹會把握機會在旱地上覓食。中間部分是不斷變化的區域之一，動植物在此得適應乾與濕的環境，且時而被淹沒、時而露出。帽貝、螃蟹、貽貝和海星等動物占據了該區。在這個區域的某些鳥類演化出特殊的身體構造，使身體遠離水面並保持羽毛乾燥，如可浸入水中的長喙、涉水的修長腿部。麻鷸、中杓鷸和黑尾鷸是較大的涉禽，有斑駁的棕色羽毛和彎曲或筆直的長喙。這些鳥類也在第三區覓食：總是被淹沒的淺灘。該區時常被海浪拍擊。至此我們將繼續推進到脫離海洋的部分。

### 甲殼

在鱟（如上圖）和許多其他甲殼類動物中，被稱為甲殼的硬殼覆蓋了頭胸部。今日所見的這些生物與其遠古的祖先幾乎完全相同，後者比恐龍早2億年出現。儘管生理結構相似，但與真正的螃蟹相比，鱟與蜘蛛更直接相關。

## 棘皮動物

棘皮動物是在寒武紀後期出現的無脊椎動物。現今約有7000種棘皮動物存活。在潮間帶，我們常可發現棘皮動物，但其實他們也出現在海中各處。然而，並沒有任何棘皮動物棲息於淡水或陸地。

他們的身體通常布滿刺，因而得名，這群包括陽燧足、海星、海膽和海參。一般而言，與大多數海星一樣，棘皮動物的身體分為五個部分，圍繞中心點、呈放射狀對稱排列。大多數棘皮動物能無性繁殖並再生組織、器官和四肢。在某些情況下，可能會從單個肢體完全再生（如海星）。

### 海膽

海膽通常有球形骨架，覆蓋著可活動的刺。海膽以管足緩慢爬行。他們使用尖刺作為防禦，有些具毒性。在海邊度過一天後，多數人都有過棘刺扎在腳上的經驗。「urchin」是刺蝟的舊名。現今約有950種海膽，遍布全球各地的海洋。

#### 海星配置

海星頂部的小孔是肛門。嘴部在下面。

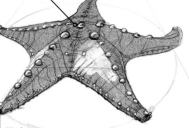

#### 海星

呈放射對稱的海星沒有正面或背面，也沒有集中腦部的頭部。因此，他們無法計畫行動；而是靠神經系統。他們也沒有血液：海水被抽入體內作為替代。

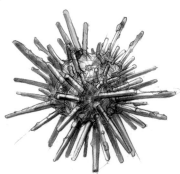

石筆海膽葉棘頭帕 *Phyllacanthus imperialis*

海膽基本形狀

#### 眼睛

基本的眼睛能檢測出不同的陰影，因此飛行可使海星在周圍環境中導航。海星每條腕的末端都有一隻眼睛。這代表一個五角海星有五隻眼睛，而40條腕的海星就有40隻眼睛！

# 甲殼動物

甲殼類動物是節肢動物的其中一大類,其中包括十腳類動物、蝦和磷蝦。一些成員完全或部分生活在陸上(如木蝨和陸地蟹)。節肢動物的身體分節,肢體亦然,通常是幾丁質的外殼組成,經蛻皮後才能生長。

## 螃蟹

全球各地的海洋、淡水和陸上棲息著約850種不同的螃蟹。螃蟹是雜食動物,主要以藻類為食,但根據種類而仰賴多種其他食物為生。豌豆蟹為最小型的螃蟹之一,寬度僅幾公釐。

速寫螃蟹時,我發現將腿想成簡單的管狀很有用,這種管狀透過胸骨附在頭部。想想如何將這些管狀連接在一起。

用動態繪圖技術可畫出生動的草圖。

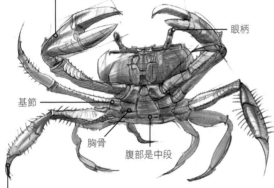

**強壯的手臂**
螃蟹的第一對爪末端有螯。一些物種(如招潮蟹)的其中一隻螯比另一隻大,被用來吸引雌性並威懾對手。

眼柄

基節

胸骨

腹部是中段

**運動**
儘管少數螃蟹能向前和向後走,但螃蟹通常橫向行走,這是因腿部的關節運動使其身步態更加有效。

**蜘蛛蟹**
蜘蛛蟹有700多種,牠們的腿又長又瘦。這一類包含最大的已知節肢動物「日本蜘蛛蟹」,腿長達4公尺。

**雙邊對稱**
由於雙邊對稱線,若將龍蝦或螃蟹從頭到尾切成兩半,將會得到相同的兩半。這準則適用於繪畫許多動物,不只是甲殼類。

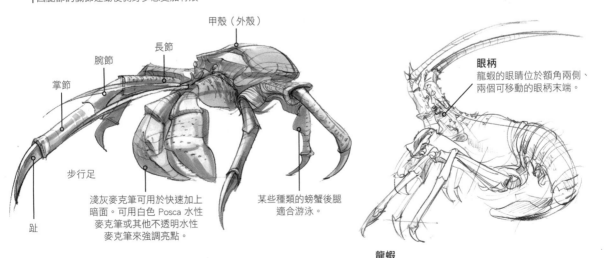

甲殼(外殼)

長節

腕節

掌節

步行足

趾

淺灰麥克筆可用於快速加上暗面。可用白色 Posca 水性麥克筆或其他不透明水性麥克筆來強調亮點。

某些種類的螃蟹後腿適合游泳。

**眼柄**
龍蝦的眼睛位於額角兩側、兩個可移動的眼柄末端。

**龍蝦**
龍蝦由兩個主要部分組成。第一部分是頭胸部,由頭部和中段的胸腔融合組成。

# 蝦

蝦是十腳目（又稱十足目）的一員，其中包含許多耳熟能詳的物種，如寄居蟹、龍蝦和明蝦。這一類的成員都有十條腿，因此十腳目的學名「Decapoda」的「deca」代表十根，「pod」代表腳。在許多物種中，第一雙腿的末端有一對螯。

## 關於安波雙鞭蝦

鮮紅的安波雙鞭蝦（Lysmata amboinensis）表現出清除共生（參閱第76-77頁，一種共生關係，來自不同物種的個體可從清潔中受益）。魚因為寄生蟲被除去而受益，而蝦則可免費食用寄生蟲。在許多珊瑚礁中，這些蝦子聚集在其中的清潔站。實為令人驚嘆的景象！

安波雙鞭蝦讓我們看到海洋中一些節肢動物與其他動物之間的關係。類似於陸地植物和昆蟲之間的授粉關係。

## 掠食性的演化

並非所有的蝦都能合作，以強壯和掠食性的蝦蛄為例。外表美麗的蝦蛄可用前腳快速重擊，以至於周圍的水瞬間變熱。蝦蛄有八對腿（前五對有爪子），另外還有特化的「腹足」，用於游泳。這些特徵來自他們早期的祖先之一：奇蝦（被認為是最早的大型食肉動物之一），這也許能解釋他們的狂暴脾氣！

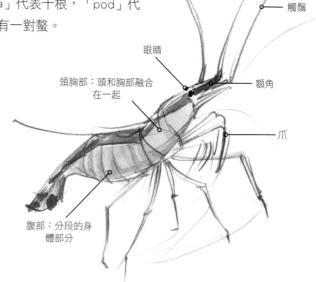

觸鬚

眼睛

頭胸部：頭和胸部融合在一起

額角

爪

腹部：分段的身體部分

**蝦蛄**
儘管名字有蝦，蝦蛄並不屬於十腳目，而是口腳目。然而，他們的生理結構明顯相似，意味著在畫蝦時所學的也同樣適用於他們。

## 用水彩畫蝦蛄

這幅插畫是由許多照片組合而成的圖像。我以動態繪圖技術來組合複合材料，將其放置在預設的四分之三角度、視線水平下方（參閱第12頁）。蝦蛄利用彩虹色來互相交流。無論他們看起來有多艷麗，對蝦蛄來說，這些顏色應該更加鮮豔：人類僅三個感光器，而蝦蛄多達16個，且可看到光譜的紫外線部分。

1
輕輕地畫一個立方體作為框架塊。畫上身體，再加上各種附肢。

2
蝦蛄有許多不同的色彩。使用乾淨的水和高品質的水彩，畫上最亮和最淺的顏色。再用水使顏料暈染出淺色的暗面即可。

3
用鎘紅混合一點茜草深紅，畫在腹足（泳足）。

4
加上較暗的色調。注意不要畫太多。這裡使用的所有技法都是最簡潔的戶外速寫，大多數情況下可以一次坐完。不要花上太多時間。

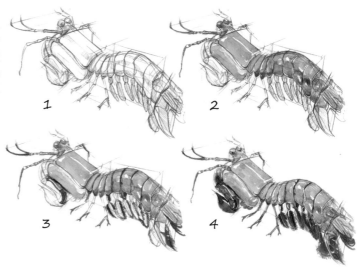

蝦蛄出拳的加速度與.22口徑子彈相同，且有打破玻璃缸的紀錄，相當驚人。

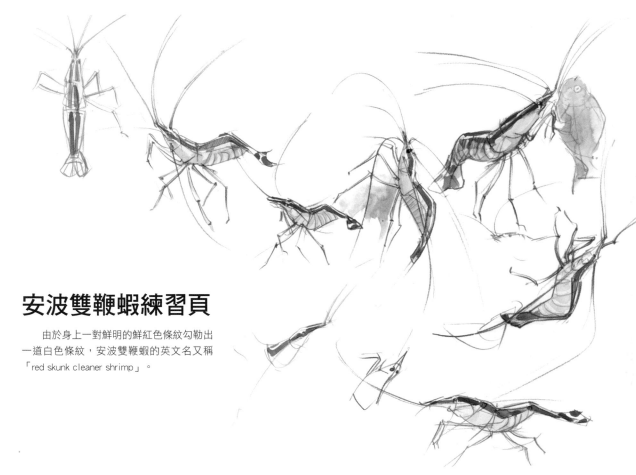

## 安波雙鞭蝦練習頁

　　由於身上一對鮮明的鮮紅色條紋勾勒出一道白色條紋，安波雙鞭蝦的英文名又稱「red skunk cleaner shrimp」。

## 使用素描本

　　透過素描本，可觀察並勾勒共生關係的行為。用照片作為顏色參考，在現場畫下生動的速寫，並在家中畫上水彩。我認為，在動物不斷活動的壓力下作畫，可使速寫草圖更加生動有趣。

　　關於蝦，首先勾勒出額角的特徵形狀。這是甲殼向前延伸的堅硬部分，可用於攻擊或防禦。

**安波鞭腕蝦**　倫敦基尤

# 昆蟲

昆蟲是所有動物中最成功、分布最廣的一種。在地球上的所有物種中，約有一半是昆蟲——迄今已確認了95萬種。昆蟲屬於節肢動物門（門是生物學中動物的首要分類）。節肢動物的定義特徵——分節的附肢和分段的身體——適用於所有昆蟲。牠們均以幾丁質外骨骼作為保護，昆蟲每隔一段時間會更換這些外殼，才能長大。

昆蟲神奇地演化出不同特徵，以在世界各大洲（甚至南極洲）生存，其繁衍速度之快意味著演化適應得更快。其中有些是超出想像的，例如枯葉蝶已演化出驚人的偽裝和行為，以躲避天敵。

所有昆蟲都有六隻腳，且是唯一進化出飛行能力的無脊椎動物。請小心區分昆蟲與本章節中提及的其他節肢動物。蜈蚣和馬陸雖然也是節肢動物，但腳的數量超過六隻，因此牠們不是昆蟲。蛛形綱是另一類陸生節肢動物，八隻腳是牠們的明顯特徵，成員包括蜘蛛和蠍子。最後，蛞蝓和蝸牛是腹足綱軟體動物——不難想像，蛞蝓會從離水並棲息於陸上。

**蜜蜂、黃蜂和螞蟻：膜翅目**
這些昆蟲有兩對翅膀，主要是以群落為生活單位，通常雌性在尾巴上有刺。

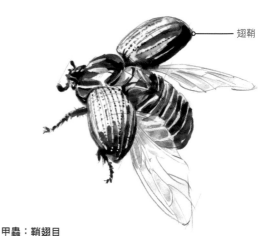

翅鞘

**甲蟲：鞘翅目**
為昆蟲中最大的一類。「鞘翅」（elytron）為昆蟲的硬化前翅，這種外殼具保護的作用，但不用於飛行，當甲蟲在地面時，鞘翅會用來覆蓋脆弱的後翅。

**蚱蜢、螽斯和蟋蟀：直翅目**
這類昆蟲有一對大型的後腿，用來跳躍，也可靠在翅膀上摩擦並發出聲音。蟋蟀的觸鬚較長，而蚱蜢的較短。

**竹節蟲和葉䗛：竹節蟲目**
這些昆蟲確實是偽裝大師，能神奇地扮成棍棒和樹葉，甚至是有缺損的葉片。牠們甚至可從這側到另一側輕輕擺動，以模仿微風中的樹枝和樹葉。

平衡棍

**蜉蝣：蜉蝣目**
成蟲只有幾天的時間來交配並產卵。孵化後，從水下幼蟲開始長大、交配、產卵後則死亡。牠們有長線般的腿以及兩條像長繩的尾巴。

**蠅：雙翅目**
只有兩個翅膀的蒼蠅可謂驚人的特技高手。其雙翅後方有兩個穩定器，稱為「平衡棍」，可幫助飛行中的動作。「diptera」（雙翅目）一詞的原意是「雙翼」。這類昆蟲的觸角較短。

**蝴蝶和蛾：鱗翅目**
這些昆蟲吸食花蜜維生，並根據白天或夜間覓食的習性而演化出適當的色彩。其幼蟲為毛蟲，主要或特定食用葉子。蝴蝶和蛾都有鱗片狀的翅膀和棒狀觸角。

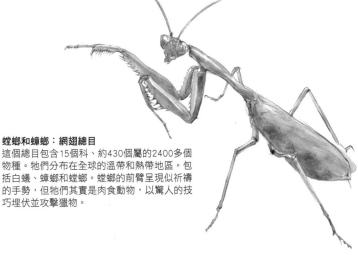

**螳螂和蟑螂：網翅總目**
這個總目包含15個科、約430個屬的2400多個物種。牠們分布在全球的溫帶和熱帶地區。包括白蟻、蟑螂和螳螂。螳螂的前臂呈現似祈禱的手勢，但牠們其實是肉食動物，以驚人的技巧埋伏並攻擊獵物。

**半翅目昆蟲：半翅目**
大多數半翅目昆蟲以口器刺穿並吸吮植物的汁液。有些是寄生蟲，而另一些則捕食其他昆蟲或小型無脊椎動物。其翅膀在背部形成強烈的 X 形圖案，中央的 V 形部分在飛行時不會打開，因此稱為「半翅」目昆蟲。

**蜻蜓和豆娘：蜻蛉目**
自三疊紀以來，這種古老的食肉昆蟲已形成進化分枝。這些昆蟲的眼睛很大，有兩對獨立運作的翅膀。在飛行時，可用修長的腿部捕獵。蜻蜓通常體型較大，停棲時，將翅膀平展於側面。豆娘身型較細長，休息時會將翅膀合起來直立於背上。

**蜻蛉目的翅膀**
在畫出翅脈的主要分支後，在翅膀畫上像彩繪玻璃窗框的結構。

# 昆蟲解剖學

### 外骨骼

外骨骼是昆蟲得以在全球各地興旺繁衍的秘訣之一。外骨骼由堅硬的幾丁質形成。儘管大部分相當剛硬，但在嘴等部位則具柔韌性，因此得以進食。外骨骼可被視為保護昆蟲柔軟內部的盔甲——某些物種的外骨骼有凹痕，使其更加強韌，且還能防止水分流失。和昆蟲的祖先一樣，海洋節肢動物得褪去舊的外骨骼才能生長。

### 複眼

想像一個圓頂上有許多小眼睛。這種半球形提供了全方位的視野：善於察覺動靜、提防靠近的掠食者，甚至能看見後方。

### 下頜骨

在各物種間差異很大。
例如，蚊子的下頜骨已演化為像是注射器的針頭，可刺穿皮膚並吸血；而為了吸食花蜜等液態物質，許多蝴蝶具有長型吻管。

### 腿部

所有昆蟲都有六隻腳，由堅硬的體節和柔韌的關節或支點組成。腳都連接胸部，末端有兩個尖銳的爪子，用來抓握。

### 觸角

由連到頭部的體節組成，且總是成對出現。此外，觸角具各種形狀和尺寸，特別適合察覺氣味。

螞蟻打招呼時會觸碰觸角，使他們能識別另一隻螞蟻是否來自同個群落。觸角還可察覺環境的變化。雄蛾的觸角很大且呈羽狀，可察覺雌性的氣味並且幫助尋偶。在某些物種中，觸角還能感應風向、溫度和振動，且演化出多種其他用途——甚至是游泳。

### 翅膀

昆蟲是最早開始飛行的動物。化石記錄顯示最早的飛行昆蟲約在 4 億年前出現。有些陸生昆蟲沒有翅膀，而所有能飛行的昆蟲都只有兩個或四個翅膀。

和腳一樣，所有昆蟲的翅膀都連接到胸部。就甲蟲而言，第一對翅膀經演化以形成堅硬的保護性外殼「翅鞘」。

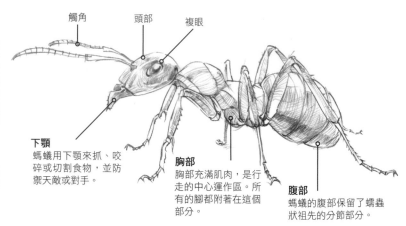

**觸角** **頭部** **複眼**

**下顎**
螞蟻用下顎來抓、咬碎或切割食物，並防禦天敵或對手。

**胸部**
胸部充滿肌肉，是行走的中心運作區。所有的腳都附著在這個部分。

**腹部**
螞蟻的腹部保留了蠕蟲狀祖先的分節部分。

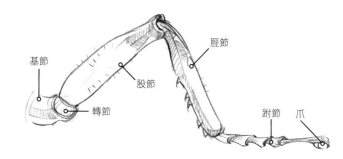

**基節** **脛節** **股節** **轉節** **跗節** **爪**

**分解**
畫畫時，請從四個主要部分來看昆蟲的腳：基節和轉節、股節、脛節以及爪。各物種的脛節數量不太一樣，這可用來辨別昆蟲。轉節就像球窩關節，可做出徑向運動。留意這些尖尖的「毛髮」，它們為昆蟲提供觸覺，並具有防禦的作用。

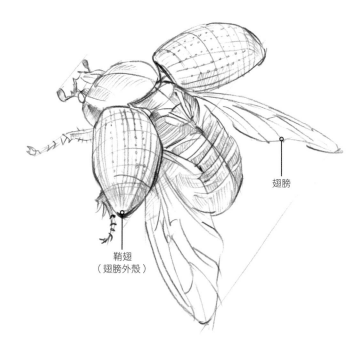

**翅膀**

**鞘翅**
（翅膀外殼）

# 昆蟲如何移動

昆蟲的身體可分為三個主要部分。具觸角的頭部、胸部和腹部。腳和翅膀都附著在胸部或中段。

先瞭解這點可防止陷入最常見的陷阱之一：把腳畫成連接頭部和腹部。

但是請注意，這並不意味著每次都應該在胸部畫出腳。參考右方的鍬形蟲俯視圖，胸部的區域比從上方可見的還要長，且股節的長度也應考慮進去。

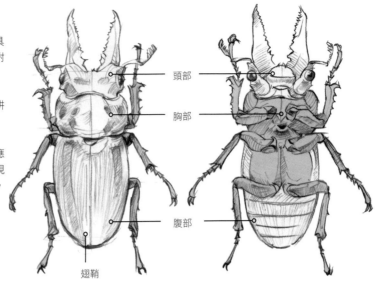

頭部

胸部

腹部

翅鞘

**青銅鍬形蟲**

## 協調六隻腳

昆蟲同一側的前足和後足，以及另一側的中足同步移動。

一側的前後足和另一側的中足不動，以穩定昆蟲；而其餘的腳往前。再輪到剛才固定的腳移動、另外三隻腳停止並固定昆蟲。

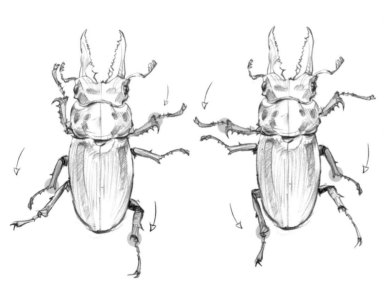

## 昆蟲肌肉

儘管無法從表面看到昆蟲的肌肉，但瞭解其基本功能很有趣。肌肉附著在外骨骼的內壁上，並透過收縮（變短）來伸展或彎曲附肢、產生運動。這些肌肉成對運動並相互抗衡，這就是為什麼它們被稱為拮抗肌。

**拮抗肌**
這些蝗蟲腳的示意圖以藍色表示屈肌，黃色表示伸肌。

**曲折（彎曲）**

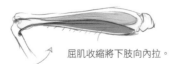

屈肌收縮將下肢向內拉。

**伸展（延長）**

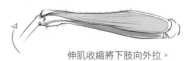

伸肌收縮將下肢向外拉。

# 螳螂

螳螂的前腳有類似祈禱的姿勢，但牠們實際上是強大的食肉動物——這其實是螳螂的跟蹤姿勢。牠們是強大的掠食者，藉著驚人的偽裝能力，使捕獵更具效率。

螳螂有一些非常奇特的演化；牠們只有一隻耳朵，且位在胸前。螳螂的視力敏銳：一些專家認為，牠們可看到前方20公尺的物體。最著名的是螳螂能以高度機動、敏捷的前腿攫住獵物，令人驚訝地整個攻擊過程不到一秒。

## 螳螂練習頁

在工作室正式繪圖之前，可花些時間瞭解螳螂的行為。進行速寫時，請尋找姿勢、位置和動作路線。牠們的三角形頭部在「脖子」（其實是拉長的胸部）的最高處。

螳螂有個延長的胸部。
第一對腳似乎與頭部相連，
但其實是與下方的
胸部相連。

**螳螂** ZSL 倫敦動物園

## 用水彩畫螳螂

螳螂通常是綠色或棕色，且偽裝得非常好，可隱身於棲地的植物中。這種偽裝使螳螂可伏擊或小心地跟蹤獵物。

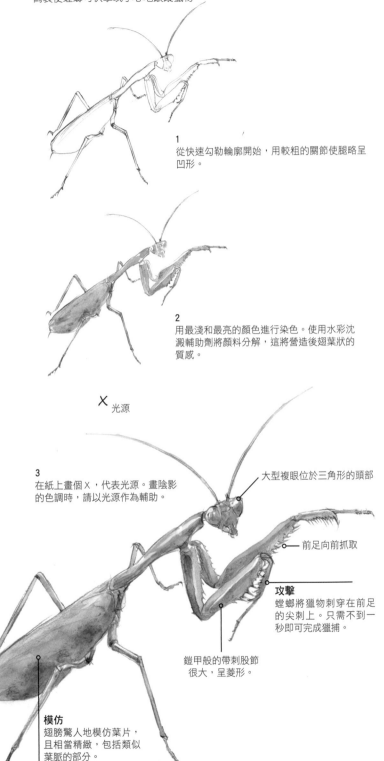

**1**
從快速勾勒輪廓開始，用較粗的關節使腿略呈凹形。

**2**
用最淺和最亮的顏色進行染色。使用水彩沈澱輔助劑將顏料分解，這將營造後翅葉狀的質感。

╳ 光源

**3**
在紙上畫個 ╳，代表光源。畫陰影的色調時，請以光源作為輔助。

大型複眼位於三角形的頭部

前足向前抓取

**攻擊**
螳螂將獵物刺穿在前足的尖刺上。只需不到一秒即可完成獵捕。

鎧甲般的帶刺股節很大，呈菱形。

**模仿**
翅膀驚人地模仿葉片，且相當精緻，包括類似葉脈的部分。

# 關於螳螂

螳螂目以下有15個科目、2400多種物種。牠們遍布全球的溫帶和熱帶地區。雌性被認為是「蛇蠍美人」，因為牠們在交配後，有時會吃掉雄性。

有些螳螂有翅膀，有些則無。在那些有翅膀的物種中，第一對翅膀較堅硬，以保護下面的膜狀後翅。

**眼睛**
螳螂有五隻眼睛：兩隻大複眼、位於複眼之間，另有三隻單眼。

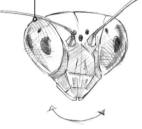

螳螂可將頭轉180度以掃視周遭環境。

*螳螂如何藏身*
*螳螂可像雕像般長時間保持靜止不動，這使牠們不易被發現。*
*移動時，牠們通常會向前走，同時輕輕地來回擺動。*
*這讓牠們看似微風中搖曳的樹葉和樹枝，進而欺騙獵物。*

# 變態

變態是一種生物驚人地轉變為另一種完全不同的生物：同個生命，兩種身體。無脊椎動物生長時都有這樣的過程，這也發生在一些脊椎動物中（如青蛙）。在鱗翅目中，最明顯的變態例子是：蝴蝶和飛蛾，從肉質的陸生毛蟲變成了精緻的飛行成蟲。將變態想成演化適應或優勢是很有趣的。

最早出現的昆蟲沒有變態；他們從卵孵出時，基本上已是小型的成年。科學家認為，這種轉變是在約 3 億年前開始發生的。他們推測這使幼蟲和成蟲不會互相爭奪相同的資源。完全變態可能是從不完全變態逐漸演化而來，最終導致了今日所見的驚人轉變。

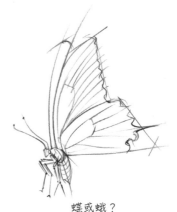

**蝶或蛾？**
*大多數蛾的翅膀平展，
而蝴蝶則直立地疊在一起。*

## 蝴蝶和蛾

蝴蝶和蛾的生命週期包括下列幾個階段。

· **第一階段**：卵。

· **第二階段**：卵孵化成毛蟲或蛆，並立即開始進食，以迅速生長。

· **第三階段**：毛蟲完全長成後便進入「蛹」的階段，取決於物種，這階段可能會持續約兩周到數個月不等。在此期間，蛹的周圍會形成繭以提供保護。

· **第四階段**：一旦蝴蝶準備好羽化，就會破繭而出。這是生命週期中，歷時最短的部分之一。

## 毛蟲階段

身為昆蟲，毛蟲的身體分為三個部分：頭部、由三節組成的胸部，和分成十節的腹部。其頭部有六對單眼（ocelli）。這很難觀察到，可簡單以點表示。多數毛蟲用下顎來咀嚼植物，但約有 1%毛蟲中是肉食的，有些甚至會食用同類。

毛蟲看似有很多腳，但像所有昆蟲一樣，牠們只有六隻真足：三個胸節中各有一對。連接腹部的粗短腳狀結構是偽足。毛蟲的偽足數量根據種類而有所不同。

## 蛹的階段

與普遍的看法相反，在繭內並非呈「休息」的階段。恰恰相反，內部的蛹充滿了許多變化。毛蟲的身體正在變成蝴蝶。

腹節

翅膀

頭部

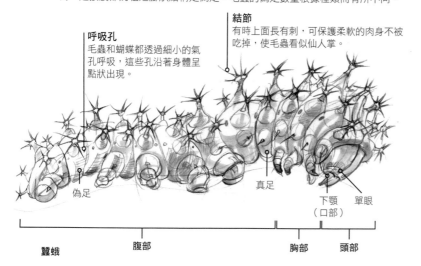

**呼吸孔**
毛蟲和蝴蝶都透過細小的氣孔呼吸，這些孔沿著身體呈點狀出現。

**結節**
有時上面長有刺，可保護柔軟的肉身不被吃掉，使毛蟲看似仙人掌。

偽足

真足

下顎
（口部）

單眼

蠶蛾

腹部

胸部

頭部

## 成蟲階段

當蝴蝶從蝶蛹中出來時，靜脈會泵壓體液，透過液壓作用來展翅。翅膀一旦打開且乾燥後，蝴蝶就能飛向空中。這些靜脈形成翅膀的結構，並激發李奧納多·達文西設計飛行器中的支柱。

**定位**
展翅時，後翅在前翅下方。

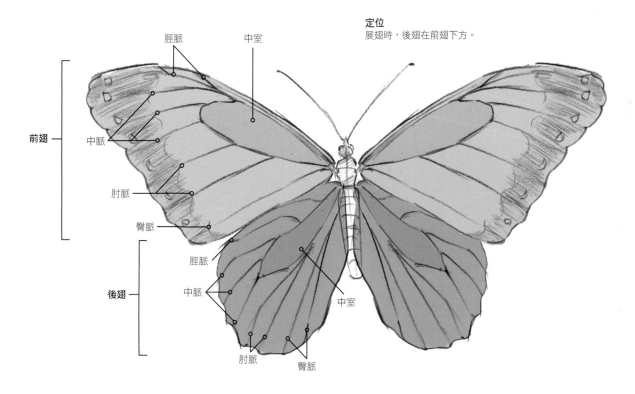

脛脈

中室

前翅

中脈

肘脈

臀脈

後翅

脛脈

中脈

中室

肘脈

臀脈

## 捉迷藏

當蛾或蝴蝶首次降落時，會先張開翅膀休息。在自然的姿勢下，蝴蝶通常會在一段時間後合起翅膀，主要是為了偽裝。直立合起翅膀時，若稍微向前，翅膀將大致與頭部成一直線。從側面可見蝴蝶的整個後翅，從後方來看，會與前翅重疊。蛾類通常水平地攤開翅膀，因此呈平貼的樣子。

**定位**
收起翅膀時，前翅位於後翅下方。

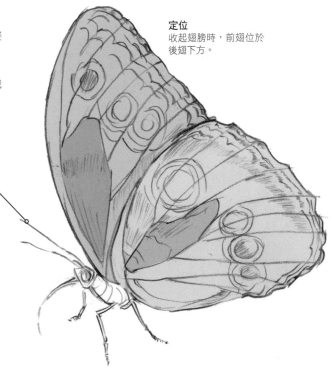

毛蟲嘴部附近的短小突起成為觸角，這些突起用於尋找和分辨食物。

**為什麼有些蝴蝶身上只能看到四隻腳？**
所有的蝴蝶都有六隻腳，但在蛺蝶科中，某些成員的前腳較小。
這些「隱藏」的腳藏在前面，難以被觀察到。

# 蝴蝶和蛾

蝴蝶和蛾屬於成員眾多的鱗翅目，有近15萬種分布在全球多數國家／地區中。牠們的翅膀上覆有兩到三層極微小的鱗片。這成千上萬的鱗片在我們觸摸翅膀時，很容易分離且很細小，以至於感覺像是細粉。

## 速寫飛舞中的蝴蝶與蛾

可採用經典的博物館風格，以平展的方式畫蝴蝶和蛾（見右上圖），但與所有生物一樣，牠們並不常呈現這樣的姿態。試著用紙張表現一個圖片空間，這些生物可在展翅和合翅的同時飛翔，以動態角度扭轉和旋轉。

為了看到處於不同飛行位置的蝴蝶或蛾，我發現在一張小紙上繪製蝴蝶的平面圖很有效。可以折疊並旋轉紙張，這樣就能瞭解節距在不同位置的運作方式。

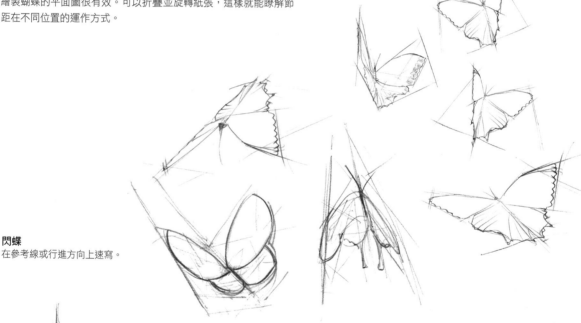

**閃蝶**
在參考線或行進方向上速寫。

**蝴蝶基本形狀**
前翅和後翅可想成三角形。從上往下看翅膀時，翅膀的 V 形將縮短其長度。翅膀與眼睛越垂直，看起來就越短；越水平則會越寬。

從上方看時，蝴蝶和蛾的前翅都在後翅的前方。

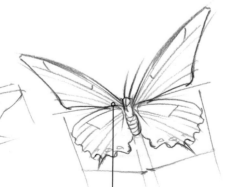

從下方看則是相反的。

# 虹彩

蝴蝶的結構色和色素色的結合可產生迷人的效果。翅膀上的鱗片都被空氣隔成好幾層。當光線照射到翅膀的不同層時，會被反射多次，從而產生虹彩的效果，其中，翅膀的色調會根據觀者的角度而變化。這些反射的結合會產生非常強烈的色彩。

蝴蝶能比人類看到更多光譜上的色彩，但其視力的缺點之一是難以聚焦：光譜的紫外線端有很多散射光。因此，蝴蝶會使用彩虹色來吸引潛在配偶。畫蝴蝶時，會發現牠們易被明亮的色彩所吸引。

此效果還有助於蝴蝶覓食。花瓣中吸收紫外線的鮮豔顏色，產生昆蟲可見但人類看不見的圖案。這些圖案有時也被稱為「蜂蜜嚮導」或「花蜜嚮導」，用於將授粉媒介指向花朵的中心。

**雄性長尾水青蛾**
蝴蝶在結構上與飛蛾不同，前者的觸角在末端成棍。蝴蝶身型修長、顏色鮮豔，於白天飛舞，而飛蛾的身型通常較結實，顏色較暗，通常在黃昏或夜晚飛行。

# 捕捉光：水彩中的虹彩

水彩顏料是捕獲虹彩光和色彩的最佳媒材之一。這種媒材可模擬虹彩，因此特別適合用於昆蟲插圖。與鉛筆等不透明媒材不同，水彩下面的白紙反射了一些光。透過紙面的顏料襯出底色產生光度，並使水彩畫看似在發光，這種效果在特納（J.M.W. Turner）的水彩畫中廣為人知。

使用高質量的水彩很重要。我偏好用高磅數的厚圖紙來表現細節，而非水彩紙。試著製造一種幻覺，像是光從紙上散發出來一樣。

**光的顏料盒**
水彩只能捕獲人眼可見的部分光譜。珠光色的水彩顏料是一種可幫助提高這些色彩鮮豔度的工具。

紫外線

法國群青　　　鈷綠　　　檸檬黃

紅外線

永固紫紅　暗紅　　天藍　　　溫莎綠（黃色系）　深鎘黃　鎘橙　鎘紅

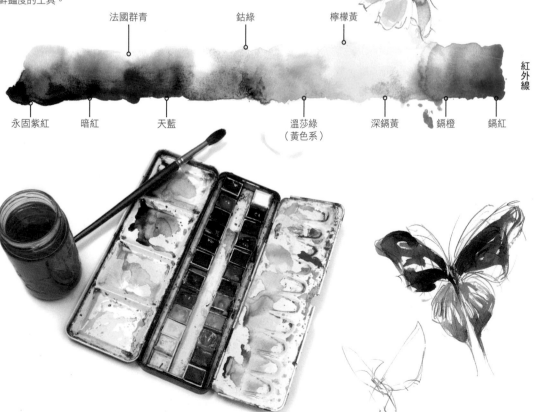

# 帝王蝶

帝王蝶的橙色是對掠食者的警告，因為牠們食用的乳草植物中含有某種化學物質，使蝴蝶本身有毒。為了做出這種亮橙色，我混合了深鎘黃與鎘紅。我使用水彩沈澱輔劑來分解顏料，使它看似微小的鱗片。

正是光的明亮純色與較暗的陰影色之間的關係，讓翅膀產生發光的感覺。可在上述混合的橙色中添加一些互補的法國群青來做出黯淡的橙色。

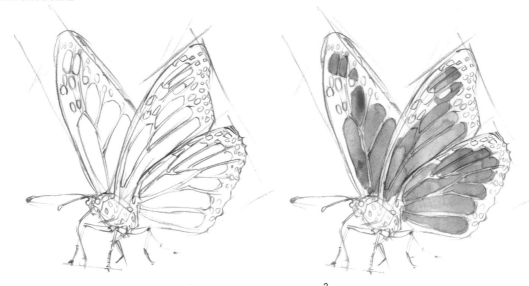

**1**
為主題打草稿。在這個位置中，從內部可看到前翅。因此，請確保後翅與前翅重疊。

**2**
用水和筆刷畫上最明亮的顏色。如上述所示混出橙色。

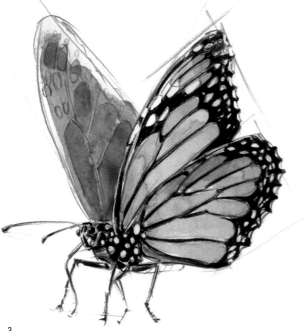

**3**
即使用線筆這樣的細刷，也很難畫出蝴蝶翅脈的細節。這些黑線最初是用非常尖的水性色鉛筆畫的。

## 遷徙

45億年前，地球被火星大小的天體「忒伊亞」撞擊。除了大量的碎石被拋入軌道（當時成為月球）外，地球的軸也就此從垂直方向被撞歪了。結果，在北半球，夏季時地球向太陽傾斜，導致天氣變暖。且在冬季遠離陽光，導致天氣涼爽。南半球則相反。這些季節性變化會影響生物的行為：某些動物冬眠或遷徙；許多動植物進入休眠狀態。

每一年，世上最壯觀的自然現象之一是帝王蝶在北美的遷徙。這種壯觀的遷徙始於9月的加拿大南部，牠們花了數月才會在11月左右到達墨西哥中部。沒有一隻蝴蝶能完成整趟旅程；相反地，牠們會一直繁殖——至少需要四代才能使蝴蝶群體完成這趟驚人的旅程。

仔細想想，忒伊亞撞擊地球的事件造成上述現象及其他遷徙，其實相當有意思。

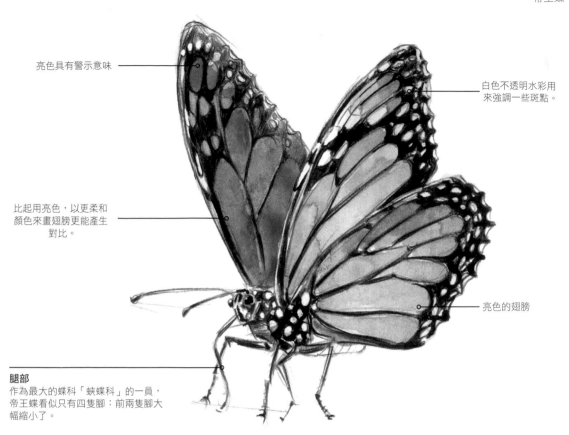

亮色具有警示意味

白色不透明水彩用
來強調一些斑點。

比起用亮色,以更柔和
顏色來畫翅膀更能產生
對比。

亮色的翅膀

**腿部**
作為最大的蝶科「蛺蝶科」的一員,
帝王蝶看似只有四隻腳:前兩隻腳大
幅縮小了。

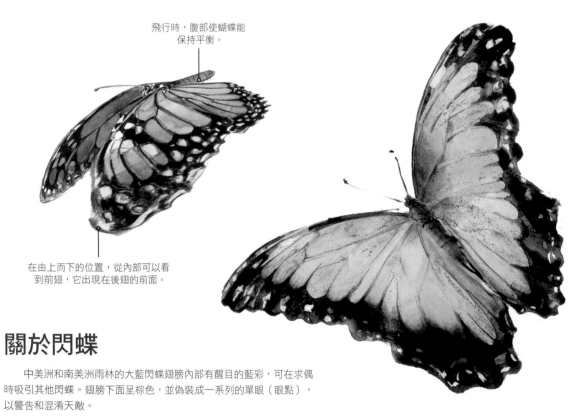

飛行時,腹部使蝴蝶能
保持平衡。

在由上而下的位置,從內部可以看
到前翅,它出現在後翅的前面。

# 關於閃蝶

　　中美洲和南美洲雨林的大藍閃蝶翅膀內部有醒目的藍彩,可在求偶
時吸引其他閃蝶。翅膀下面呈棕色,並偽裝成一系列的單眼(眼點),
以警告和混淆天敵。

# 蜘蛛和蠍子

## 蛛形綱：八腳動物

　　蛛形綱是個多樣化的群體，除了熟悉的蜘蛛外，還有更多物種。蠍子、盲蜘蛛、壁蝨和蟎也屬於這類。蛛形綱起源於約4億年前的一個海棲蟹狀祖先，其進化軌跡與昆蟲不同。儘管在淡水中發現了一種蜘蛛，以及可能還有更多未被發現的蜘蛛，但牠們幾乎全是陸棲生物。多數蛛形綱是掠食性動物，蜘蛛和蠍子會將毒液注入獵物。

## 畫出框架

　　這個技巧相當適合用在繪製具許多附肢（如蛛形綱）的動物。在速寫前，以透視畫出框架作為參考，更容易安排腳在空間的位置。

　　由於大多數動物是兩側對稱（即身體的左右兩半沿中心線鏡像），因此從畫框的中心畫條線到消失點，藉此確定身體的位置——這有助於放置身體的重心。

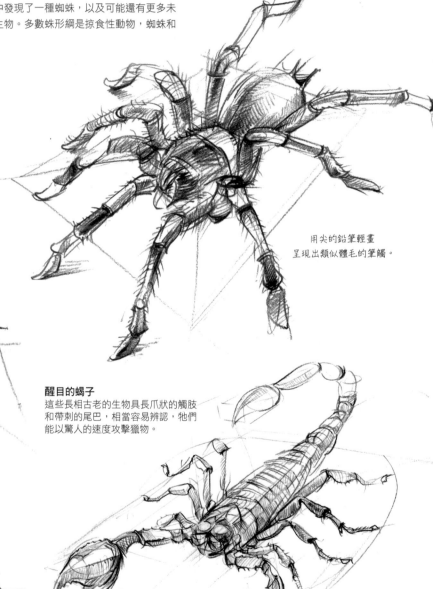

用尖的鉛筆輕畫
呈現出類似體毛的筆觸。

在速寫時，框可快速建立或
調整視點。

**醒目的蝎子**
這些長相古老的生物具長爪狀的觸肢和帶刺的尾巴，相當容易辨認，他們能以驚人的速度攻擊獵物。

# 蛛形綱的生理結構

　　所有蛛形綱動物的身體都分為兩個主要部分和四對腳。這與具有三個主體部分和三對腳的昆蟲不同。且蛛形綱動物沒有觸角。

　　蜘蛛具有吐絲管。許多蜘蛛能織出優雅且複雜的網。某些蜘蛛坐在網的一側，其腳部能接收被網困住的昆蟲所產生的振動。

　　看似「獠牙」的部分其實是被稱為「螯肢」的附肢。這個部分在某些蜘蛛身上呈空心，或連接到毒腺，可將毒液注入獵物。

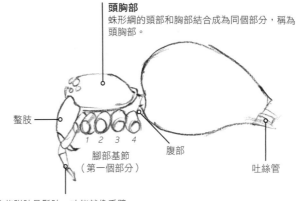

**頭胸部**
蛛形綱的頭部和胸部結合成為同個部分，稱為頭胸部。

螯肢

腳部基節
（第一個部分）

腹部

吐絲管

1 2 3 4

這些附肢是鬚肢，功能就像手臂。蜘蛛常用這個部位捉住並吃掉獵物。

## 蛛形綱的眼睛

　　多數蜘蛛有八隻眼睛。有些沒有眼睛，而某些物種則多達12隻眼。不同類型的蜘蛛眼睛以不同圖案排列。蠍子在頭胸部的頂部有兩隻眼睛，通常在前角有兩到五對眼睛。

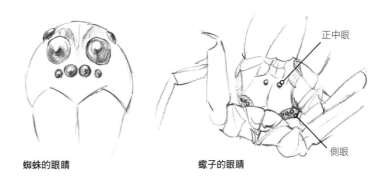

正中眼

側眼

**蜘蛛的眼睛**　　　　　　**蠍子的眼睛**

## 蛛形綱的腳

　　基本上，蜘蛛的腳可分為四個部分，膝節和脛節形成相同的肢體區域。

**蜘蛛的腳**

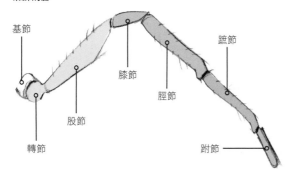

基節

轉節

股節

膝節

脛節

蹠節

跗節

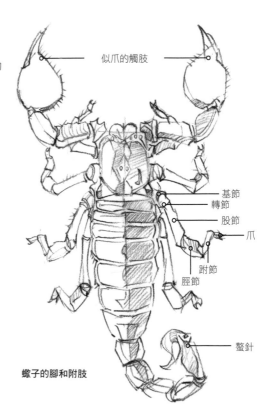

似爪的觸肢

基節

轉節

股節

爪

跗節

脛節

螯針

**蠍子的腳和附肢**

# 魚

　　魚是地球上出現首批脊椎動物之一。最早的魚類約在4.8億年前進化，從那時起已開始多樣發展，成為迄今地球上最大的脊椎動物群。魚幾乎生活在地球上的所有水生環境中。不同的物種適合的生活環境也不同。與其他類型的動物不同，魚類的變化如此豐富，以至於牠們被粗略地分為四個非正式的類別（參閱第70頁）。但仍有些通則適用於所有魚類。

　　所有的魚類主要以游泳的方式移動，並具有流線的身體和各種形式的鰭，以控制移動和用來在水中呼吸的鰓。魚是變溫動物。這意味著其體溫取決於所處的環境。變溫動物沒有內部調節溫度的能力，因此其體溫與周圍水溫相當。

　　所有魚類都以鰓呼吸。當水中的氧氣含量低時，可觀察到一些魚會到水面張嘴吞嚥空氣。鰓位於頭部的兩側、胸鰭的前面。大多數的魚，水從嘴部進入，再從鰓的開口離開，在那裡氧氣通過毛細血管薄膜轉移，使氧氣進入血液。

　　雖然不是真正的溫血動物，但某些頂級掠食性魚類的體溫卻與周圍環境不同。例如，大白鯊有個獨特的系統稱作「逆流熱交換」，可使其身體保持比外界環境還溫暖的狀態。

　　魚生活在海洋、淡水和半鹹的環境中，儘管有些魚（如鰻魚和彈塗魚）透過保持皮膚和鰓濕潤而長時間待在陸上，大多數的魚終生待在富含氧氣的水中。有些魚甚至能飛向空中：飛魚可滑行至200m以逃離水中的掠食者。

突頜月鰺 布萊頓海洋生物館

尾鰭往兩側拍，將魚向前推進。
在大多數魚類中，
尾鰭是推進的主力。

背鰭使魚能保持垂直。

魚沒有眼皮所以無法眨眼，
即便如此，
牠們睜著眼也能入睡。

**椎骨**
保護脊髓的脊骨延伸
至魚的整個身體，就
像多了一道鎧甲般。

**側線**
多數魚的身體兩側各
有一排器官順著身體
排列，稱為側線，可
感知水中的振動。這
使魚能避免碰撞，尤
其在淺灘或擁擠的礁
石區。

成對的胸鰭位於鰓蓋的後方，
用於操縱移動。

水從嘴部被「吸入」。

**鰭的輻射狀結構**
輻鰭魚綱的魚鰭皆由鰭條支撐。

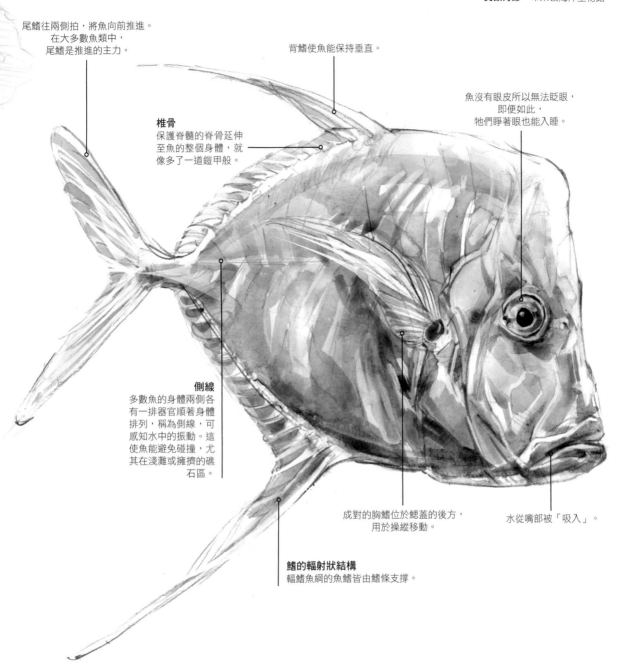

血液和熱能
真正的溫血動物群僅有哺乳類和鳥類。無論周圍溫度如何，
牠們都能用食物中的能量加熱自己來保持恆定的體溫。
因此牠們須比冷血動物更規律地進食。

# 四種魚類

目前已有近3萬種已知魚類。在這些物種中，外觀上有很大的差異。科學家透過觀察魚的骨骼和嘴部結構，以特定的差異將魚類分為四類。這四組分別是無顎魚、軟骨魚、輻鰭魚和肉鰭魚。不論是海洋魚類還是淡水魚類（或在兩處之間遷移的物種），所有的魚類都屬於這四類之一。例如，海馬具有鰭和骨質骨架，因此為輻鰭魚類。

## 無顎魚：無頜首綱

第一組魚是無顎魚；這類魚非常原始。顧名思義，牠們的共同點就是沒有下巴。實際上，其嘴部沒有任何活動部件（如舌頭）。這些古老的無顎魚很多已滅絕。如今，僅剩下兩種無顎魚：七鰓鰻和盲鰻。牠們並非真正的脊椎動物，因為這些魚僅有非常基本的軟骨脊柱，稱為脊索。七鰓鰻和盲鰻都沒有鱗片，並滿是黏液。其身型修長，看似鰻魚。牠們同時也是食腐動物和寄生生物，這意味著七鰓鰻和盲鰻會黏在其他魚類上，並吮吸其血液為食。

盲鰻與鰻魚相當類似，可從其皮膚中分泌黏液物質，以逃離天敵。除了尾巴外，這類古老的魚沒有鱗和鰭。其無頸的嘴部被觸鬚包圍。七鰓鰻的外觀也接近鰻魚。成體的嘴部像吸盤，具成排鋒利的牙齒。

**七鰓鰻**
這些魚就像吸血鬼一樣，會吸取其他魚類的血。其吸力很強，以至於其他魚類很少能擺脫牠們。

## 軟骨魚：軟骨魚綱

與無顎魚的嘴部不同，軟骨魚的上下顎都布滿牙齒。此類動物包括鯊魚、魟魚、鋸鮫和銀鮫。所有這些魚的骨骼並非硬質骨，而是由柔韌的軟骨組成。大多數軟骨魚是具有敏銳感官的食肉動物：例如，鯊魚以聞到血液的能力而出名。目前約有600種不同的魟魚和鰩魚、400種鯊魚和約34種銀鮫。銀鮫因其融合的牙齒又被稱為「兔魚」。

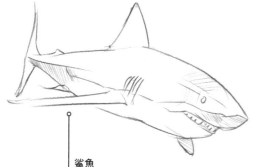

**鯊魚**
鯊魚的牙齒部位類似傳送帶，會不斷掉落，並長出新的牙齒代替。新牙齒從牙齦的後方出現並往前移。

所有軟骨魚類的堅韌皮膚都被皮齒覆蓋，觸感像砂紙。在多數物種中，所有皮齒都指向同個方向，若在某個方向上摩擦皮膚，會感覺非常光滑，而在反方向上摩擦，則會感覺很粗糙。小齒提供保護，且在多數情況下呈流線型。魟魚身型平坦並偏好待在海床，而較大的掠食性鯊魚優游於開闊的水域中，並捕食獵物。鯊魚和魟魚都有五到七個鰓裂。

## 肉鰭魚：肉鰭魚總綱

肉鰭魚包括腔棘魚和肺魚。這類魚被認為是陸地脊椎動物的祖先。肉鰭魚的鰭類似於原始肢體，其基部有肌肉組織。

## 輻鰭魚：輻鰭魚總綱

這是現今成員最多的魚類，具有各種不同的身型和鰭的排列方式。這個類別包括約2萬4000個不同的物種，其中約60％棲息於海洋。輻鰭魚的特徵是具有堅硬的鈣化骨骼。牠們的鰭被桿（由骨頭或軟骨組成的靜脈狀結構）組成的扇形所支撐。

輻鰭魚的鰭有大量的排列變化——有些魚能懸浮、急停甚至向後游。除底棲魚類外，大多數輻鰭魚都有浮力輔助裝置，其形式為氣鰾。這讓牠們得以待在固定的水深並透過調節氣壓，在水中上升和下降。

# 從頭到尾：鱸

在畫游動的動物時，從頭到尾觀察一遍確實很有幫助。這讓我們得以正確的順序畫上身體部位，並可將鰭放在正確的位置。

作為輻鰭魚，這條鱸魚的魚鰭位置相當標準。但在畫畫時，你會在這一章節中注意到各式各樣的魚鰭分布。

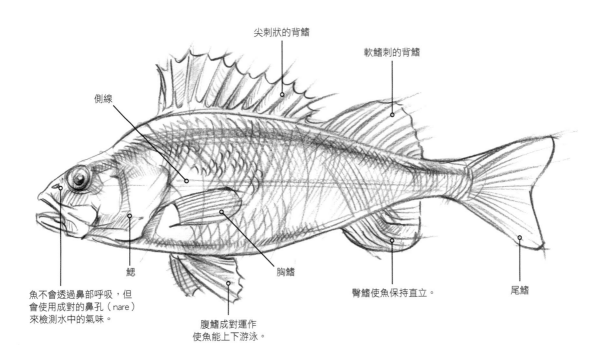

尖刺狀的背鰭

軟鰭刺的背鰭

側線

鰓

魚不會透過鼻部呼吸，但會使用成對的鼻孔（nare）來檢測水中的氣味。

腹鰭成對運作使魚能上下游泳。

胸鰭

臀鰭使魚保持直立。

尾鰭

**鱗片**
大多數魚類的身體皆覆有鱗片，作為保護。繪製鱗片時，請將它們視為重疊的屋瓦。重疊部分會形成連續的盔甲層，每個部分都相當堅硬，使牙齒無法咬斷。

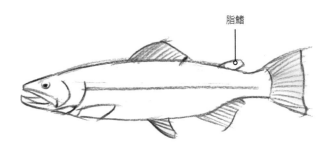

脂鰭

**並非所有的輻鰭都呈放射狀**
鱒魚、鮭魚和鯰魚擁有一小塊鰭，而非放射狀的背鰭。這片鰭稱為脂鰭，它並不呈放射狀。科學家推測這可能當作水流感知器。

# 鯊魚

鯊魚是組外觀和行為差異很大的魚類。牠們組成地球上最古老的生命類別之一。其化石遺骸在顯示了悠久的歷史：牠們的史前祖先出現在志留紀，約在4億2000萬到4億5000萬年前——距恐龍王朝2億年。此時，在動物開始遷至陸地前，鯊魚與其他早期物種（如節肢動物、軟體動物和海百合）共享海洋。

鯊魚有時被視為深海中的恐怖生物：在《大白鯊》等電影中，鯊魚的血盆大口和三角形背鰭的被描述成危險的標誌。但除了流行文化塑造的魚雷狀殺人機器形象外，鯊魚還有更多其他特徵。目前我們已知的鯊魚有500多種，但科學研究表明，地球上目前存在超過3000種不同的鯊魚，且每種鯊魚都高度適應其棲息地。

鯊魚家族的所有成員都是掠食動物。從光滑的身型到驚人的牙齒結構（有如傳送帶的方式從嘴裡不斷向外生長，從而產生分叉排列的食肉牙齒），牠們以多種演化方式來適應環境。

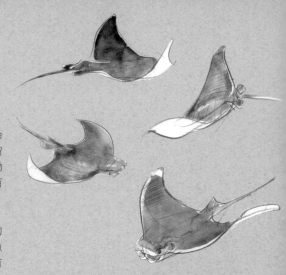

**魟魚**
在海洋和河流中，有近500種不同種類的魟魚和鰩魚。像牠們的鯊魚近親一樣，其骨架由軟骨組成，這使魟魚更易在海洋中滑動。游泳時，牠們的鰭像鳥一樣拍動，在水下極快速敏捷。

## 無溝雙髻鯊練習頁

相較於使用圓管狀來描繪鯊魚的軀幹，我更偏好用有角度的面建構牠們，這能捕捉身體的肌肉。

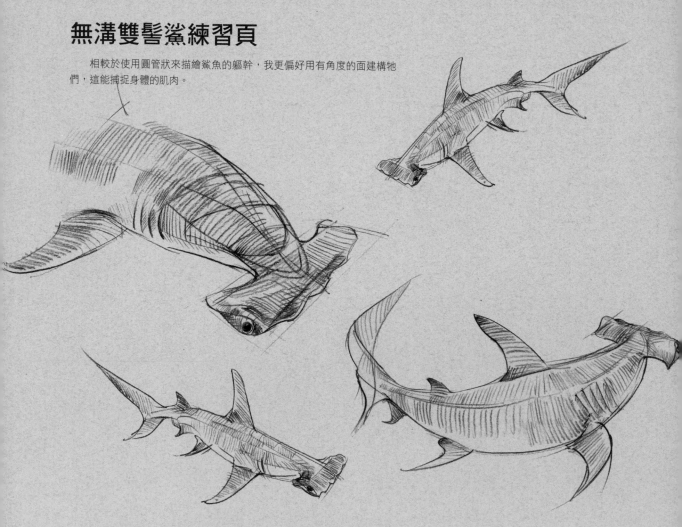

# 從頭到尾：無溝雙髻鯊

在下筆之前，請從頭到尾認識重要身體部位的運行順序。

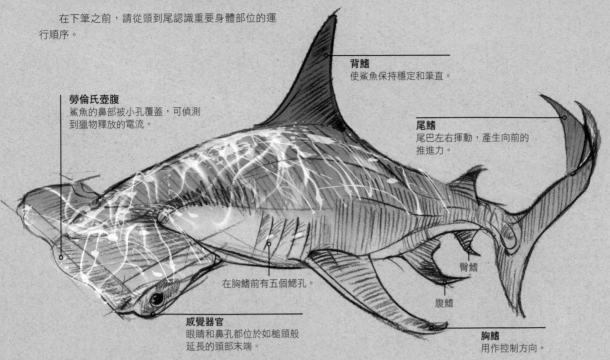

**背鰭**
使鯊魚保持穩定和筆直。

**勞倫氏壺腹**
鯊魚的鼻部被小孔覆蓋，可偵測到獵物釋放的電流。

**尾鰭**
尾巴左右揮動，產生向前的推進力。

**臀鰭**

**腹鰭**

**在胸鰭前有五個鰓孔。**

**感覺器官**
眼睛和鼻孔都位於如槌頭般延長的頭部末端。

**胸鰭**
用作控制方向。

## 斑駁的光

若要畫出光散落在鯊魚背上的感覺時，請首先使用Photoshop（A）中的彎曲工具創建柔和、模糊、波浪狀的圖案。接著，掃描白色不透明顏料噴濺的圖案，做出聚焦的落光幻覺（B）。再次用彎曲工具將其覆在鯊魚本體上。

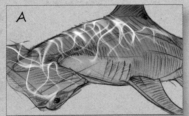

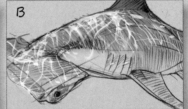

# 關於無溝雙髻鯊

儘管大多數鎚頭鯊種類要小得多，在已確認的九種鎚頭鯊中，無溝雙髻鯊的體型最大，可達6公尺長、455公斤重。這些鯊魚遍布全球的溫帶和熱帶水域。從未有關於這類鯊魚攻擊人類的記錄，也沒有造成死亡。白天時，鎚頭鯊成群結隊地行動，有時數量超過100隻。在夜間，牠們像其他鯊魚一樣獨自獵捕。

鎚頭鯊出眾且奇特的頭部具實用功能。雙眼寬闊地擺在其槌頭的兩端，使牠們比其他鯊魚擁有更好的雙目視覺範圍。這意味著牠們可更準確地判斷獵物的距離，從而在獵捕時具有優勢。

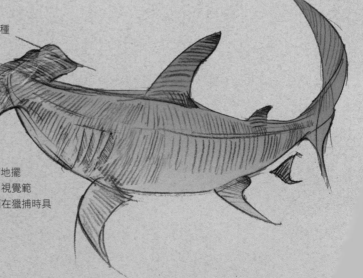

# 箱魨

箱魨具有討人喜歡的特質和有趣的行為特徵，即使是與人類的互動也會表現出好奇心。箱魨與河豚有密切關係，由於有堅硬的盒狀甲殼作為盔甲，因此箱魨在多數其他魚類中，顯得相當特別。這種結構意味著幾乎可將牠們視為盒子一樣來繪製，並可輕易地放在透視圖中。

## 關於箱魨

箱魨的眼睛上方有角狀突起，這讓大多數魚的嘴無法輕易將牠們吃掉，這意味著只有非常大型的食肉動物才有辦法吃箱魨。所有箱魨的體型都較小。甚至最大的角箱魨也才50公分長。

所有的25種箱魨都棲息於溫帶和熱帶海洋水域。牠們喜歡珊瑚礁和海草床等較溫暖的淺水區。不同於那些廣闊的開放水域，這些地方提供一些可作為庇護的棲息地。

儘管動作緩慢，但箱魨擁有一系列的生存策略，與牠們可愛的外觀不太相符。其堅硬的甲殼由融合的板狀結構組成，這些板在橫面上形成粗糙的方形、三角形或五邊形，這使得箱魨很難被掠食者吞嚥。當箱魨受到威脅時，牠們會從其皮膚中分泌出毒物，這對其他魚來說非常危險。箱魨透過警告色示意天敵自己並不美味，這被稱為「警戒作用」。

## 箱魨：從頭到尾

將箱魨簡化為基本形式，並用動態繪圖技法畫出立體形式。

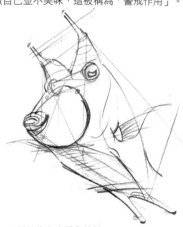

從下往上來看角箱魨

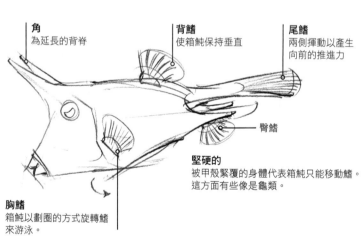

**角**
為延長的背脊

**背鰭**
使箱魨保持垂直

**尾鰭**
兩側揮動以產生向前的推進力

**臀鰭**

**堅硬的**
被甲殼緊覆的身體代表箱魨只能移動鰭。這方面有些像是龜類。

**胸鰭**
箱魨以劃圈的方式旋轉鰭來游泳。

從上往下來看粒突箱魨

**箱魨頭部部件**

在管狀上畫十字，找到雙邊對稱線。

皺起的嘴附在鼻部的漏斗結構上。

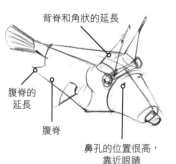

背脊和角狀的延長

腹脊的延長

腹脊

鼻孔的位置很高，靠近眼睛

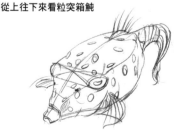

# 用水彩畫粒突箱鲀

用水彩作畫時，正是明暗色之間的關係才讓畫面有光亮的感覺。為此，必須使顏色保持乾淨，並在陰影中加入互補色，將黑色留給細節。

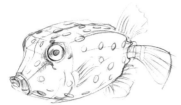 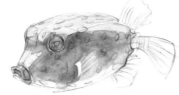 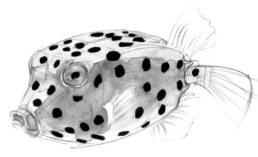

**1**
用藍色鉛筆畫上線稿。

**2**
使用藝術家等級的優質水彩顏料，首先畫上最明亮的顏色。使用乾淨的水，並加上紫色等互補色來增加暗面的陰影。

**3**
用黑色顏料畫出橢圓斑點，以增加對比。順著身體的角度縮小橢圓的孔徑，讓它們看起來比較遠。試著畫出光滑的圓形邊緣。

**完成圖**

**警示**
明亮的黃色和黑斑是對任何潛在掠食者發出警告的一種形式：表明自身的毒性和不適合食用。

在眼睛周圍留下亮點，使皮膚與瞳孔重疊並賦予眼睛生命力。

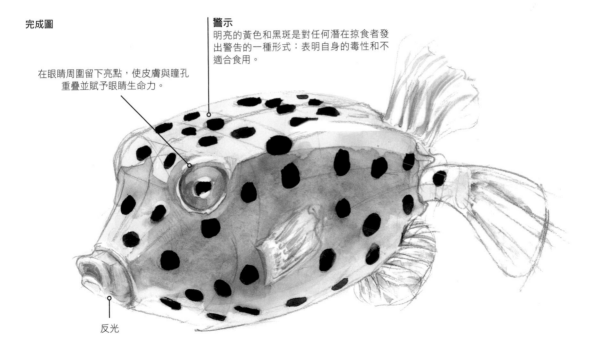

反光

**六角形的鱗甲**
為了將脆弱的環節減到最少，大多數魚的鱗片都會重疊，以防掠食者的牙齒咬到各鱗片之間的縫隙。箱鲀的鱗片有不同的策略，其盒形甲殼由大致呈六角形的鱗甲組成，可支撐身體和提供盔甲般的保護。這些鱗甲透過一種齒狀連結「縫線」來結合，因而有了柔韌性，且其中都具有加厚的星形，更增加了強度。

# 共生

共生意味著生活在一起。共生關係是兩個不同物種之間的緊密或親密關係。這些關係會共同發展。這意味著這種關係和依賴性已發展了數百萬年。共生關係中，通常至少有其中一方受益。

## 小丑魚和海葵

一身亮橘加上三條獨特的白條紋，小丑魚是在珊瑚礁最醒目的生物之一。他們以有刺的海葵（刺胞無脊椎動物）為家，這種關係對雙方均有利。目前至少有30種已知的小丑魚，其中多數生活在印度洋、紅海和西太平洋的淺水區。

小丑魚生活在海葵的觸手內，可免受掠食者的攻擊。小丑魚驅趕入侵者並幫海葵去除寄生蟲來作為回報。海葵還會食用小丑魚的食物碎屑。

在選擇居住的海葵前，小丑魚似乎會與海葵進行一場「細緻的舞蹈」。實際上，小丑魚會輕碰海葵觸手的不同部位，使對方適應未來的夥伴。

**站穩腳跟**
一般而言，海葵是單個水螅體附在堅硬的表面上。水螅體有個圓柱狀的軀幹，上面的口盤帶有一圈觸手和位於中央的嘴部。

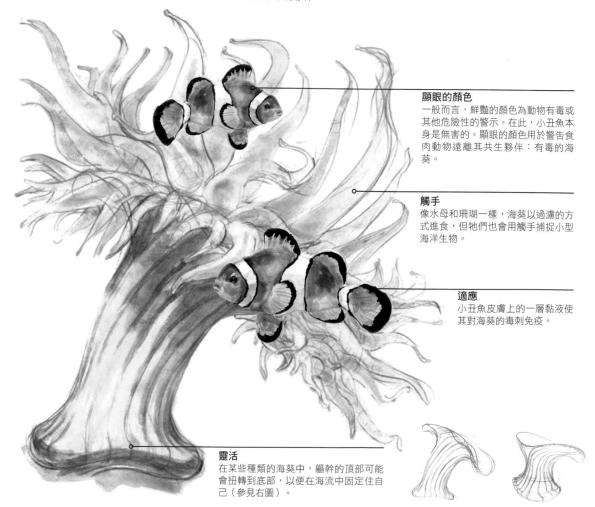

**顯眼的顏色**
一般而言，鮮豔的顏色為動物有毒或其他危險性的警示。在此，小丑魚本身是無害的。顯眼的顏色用於警告食肉動物遠離其共生夥伴：有毒的海葵。

**觸手**
像水母和珊瑚一樣，海葵以過濾的方式進食，但他們也會用觸手捕捉小型海洋生物。

**適應**
小丑魚皮膚上的一層黏液使其對海葵的毒刺免疫。

**靈活**
在某些種類的海葵中，軀幹的頂部可能會扭轉到底部，以便在海流中固定住自己（參見右圖）。

## 用水彩畫小丑魚

在畫任何魚類（尤其是活動力旺盛的珊瑚魚）時，試著多去瞭解這種生物的形態。即使是尾部的輕尾，也可讓草圖不會太死板！

**1**
進行基本繪圖，確保勾勒出之後所需的任何細節，如白色條紋的位置。

**2**
先畫上最明亮的顏色。再薄薄塗上一層鎘紅和深鎘黃。用清水控制顏色，使顏色不完全平均。

 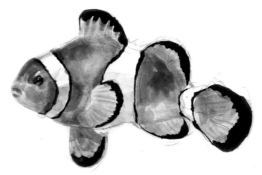

**3**
使用淡法國群青色在橙色和白色區塊加上陰影，再加上黑條紋和淡象牙黑來形成三道獨特的白線條。

**4**
水彩顏料乾燥後，可以畫上更多的象牙黑來增強深色調。這種對比呈現出小丑魚的特色。

## 繪製海葵

海葵的種類繁多，約有1000多種。這些海洋生物的觸手像花一樣多彩多姿。像水母一樣，海葵也有環狀排列的帶刺觸手。可將海葵看作是一個水螅體，牠附在堅硬的表面（如岩石）。

海葵的身體和水母一樣，相當柔軟。這主要是在黏性足盤或腳上，可將整體看成一個圓柱。圓柱體的中心是嘴部，周圍環繞著一圈觸手，觸手搖曳在洋流中。這個部位具有含神經毒素的刺細胞，刺細胞接觸獵物後會將其麻痺。再透過靈活的觸手將獵物送至海葵的嘴部。

畫一個輪廓簡單的框架塊，以簡化覓食用的觸手。

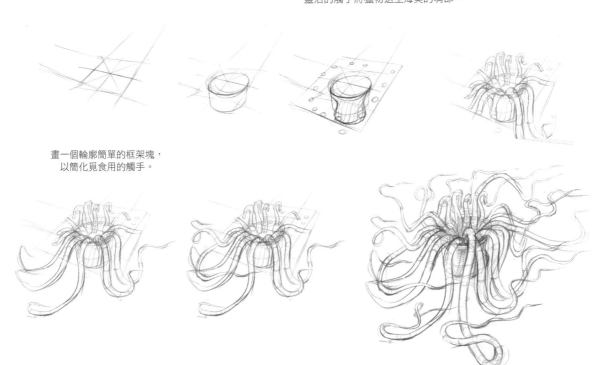

# 海馬

## 海馬屬：奇特的馬

　　這種奇特的魚類因與馬相似而得名——海馬的學名在古希臘語原意為「馬中海怪」。這個物種遍布全球，但主要分布在熱帶淺水域。牠們更喜歡躲在海岸的海草、珊瑚礁或紅樹林中，由於難以適應波濤洶湧的水域，海馬通常在暴風雨來臨時，遷往更深的水域。有人甚至發現海馬棲息在英國泰晤士河口。

　　練習用筆觸捕捉海馬的背脊及其他身體部位，並開始速寫。

**軀幹環和脊背的形狀**
連接有機圓柱體附近的形狀，畫出甲殼的凹面。

## 海馬：從頭到尾

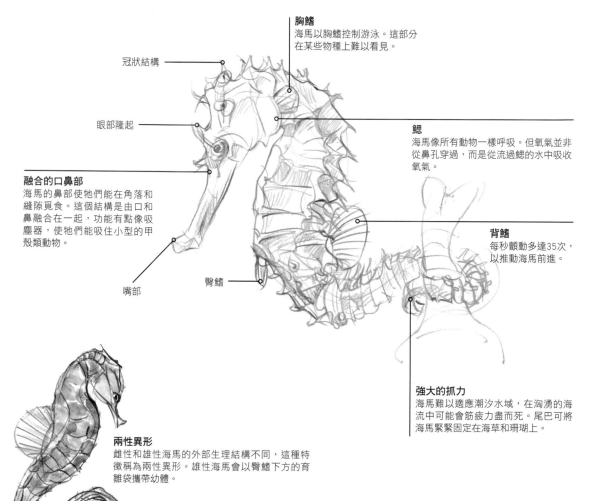

**胸鰭**
海馬以胸鰭控制游泳。這部分在某些物種上難以看見。

冠狀結構

眼部隆起

**融合的口鼻部**
海馬的鼻部使牠們能在角落和縫隙覓食。這個結構是由口和鼻融合在一起，功能有點像吸塵器，使牠們能吸住小型的甲殼類動物。

嘴部

臀鰭

**鰓**
海馬像所有動物一樣呼吸。但氧氣並非從鼻孔穿過，而是從流過鰓的水中吸收氧氣。

**背鰭**
每秒顫動多達35次，以推動海馬前進。

**強大的抓力**
海馬難以適應潮汐水域，在洶湧的海流中可能會筋疲力盡而死。尾巴可將海馬緊緊固定在海草和珊瑚上。

**兩性異形**
雌性和雄性海馬的外部生理結構不同，這種特徵稱為兩性異形。雄性海馬會以臀鰭下方的育雛袋攜帶幼體。

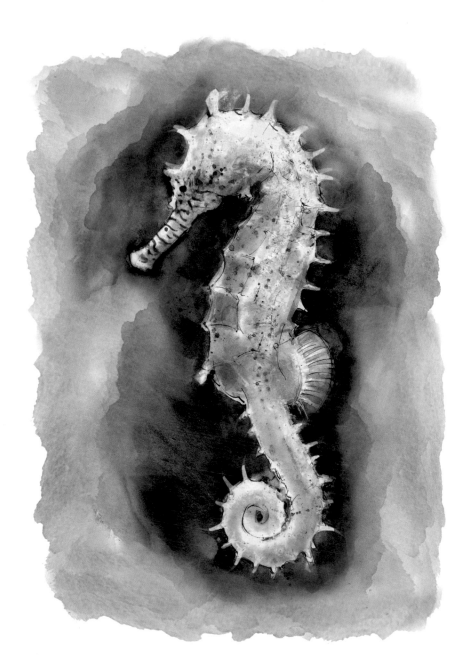

# 關於海馬

海馬具脊椎，因此被歸類為脊椎動物。與大多數其他魚類不同，海馬沒有鱗片，而是具外骨骼——其身體由堅硬的外部骨質板組成，融合成有肉質覆蓋物。

海馬的身型大小從小如人類指甲到超過一英尺長皆有。丹尼斯豆丁海馬或巴氏豆丁海馬身長平均小於2公分。這種海馬棲息在東印度尼西亞群島周圍的珊瑚礁中。除了是最小的海馬，牠們還被列為最小的脊椎動物之一。身型太小是一種優勢，因為當掠食者襲擊時，海馬可潛入珊瑚礁的縫隙之間。另一方面，澳大利亞的膨腹海馬是世上最大的海馬之一，身長可達35公分。

無論大小如何，所有海馬都具相同馬的特徵，我們可從馬形的口鼻部開始速寫到尾巴。

### 視線
海馬頭部兩側的眼睛能各自獨立運轉。這意味著牠們可同時向前和向後看。覓食時，這招特別有用。

# 海龍

## 童話般的魚

　　許多美麗的生物棲息於海底，沒有什麼比這些魚類更加迷人。彷彿從童話裡出現一樣，海龍是與海馬有血緣關係的海洋魚類。因此，他們具有許多相似的特徵，包括骨板形成的身體和細長的鼻部。可用與海馬類似的方式畫出其修長的凹形身軀。

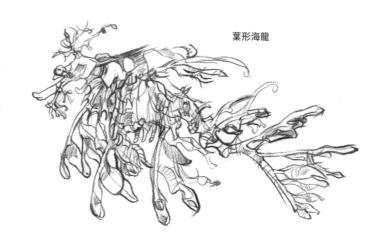

葉形海龍

## 關於草海龍

　　草海龍是目前僅知的三種海龍之一，另外兩種分別是葉形海龍和近年發現的紅寶石海龍（2015年發現於澳洲的西岸）。

　　由於游泳緩慢又缺乏鱗片，草海龍大幅地依靠偽裝來保護自己。所有海龍都有一身華麗的偽裝，使自己與海草融為一體，成功騙過天敵。即使是牠們溫和的游泳動作（由小型的鰭推動）也能配合搖曳的海流。長長的葉狀附肢其實是皮膚，它們也會像葉子一樣輕柔地搖擺。

　　所有海龍都棲息於澳洲南岸以及西岸的珊瑚礁和海草床上。像其海馬親戚一樣，雄性海龍將卵孵化在尾巴上部的育雛袋中。一旦海龍幼體出生，海草床和珊瑚縫隙將提供庇護。

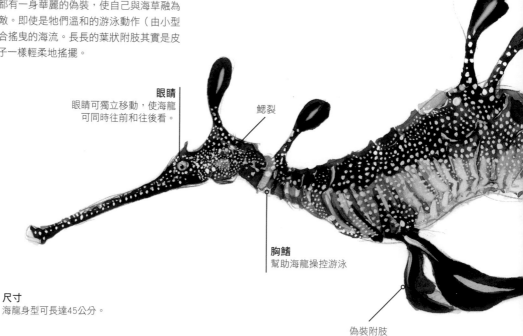

**眼睛**
眼睛可獨立移動，使海龍可同時往前和往後看。

**鰓裂**

**胸鰭**
幫助海龍操控游泳

**尺寸**
海龍身型可長達45公分。

**偽裝附肢**

# 用水彩畫草海龍

　　以照片作為參考來繪圖時，很容易使對象看似平坦，因此可使用前述的動態繪圖技法。沿著甲殼狀的脊部上色時，小心別忘了動物的基礎結構。

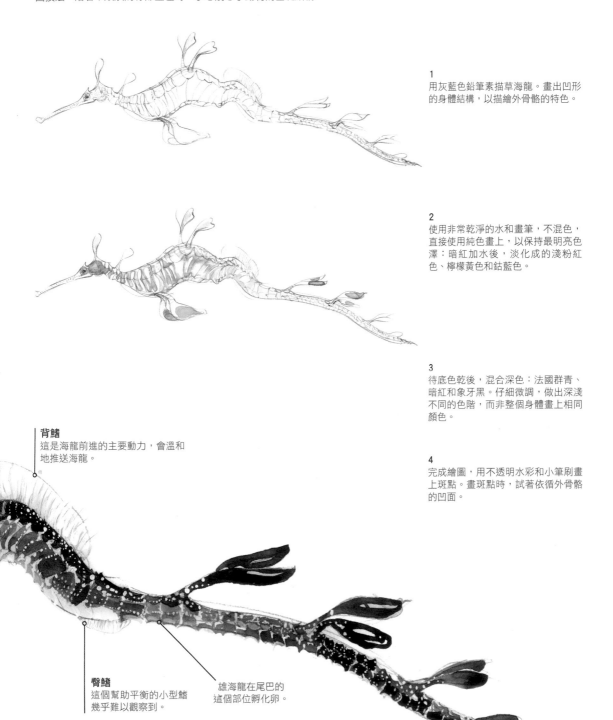

**1**
用灰藍色鉛筆素描草海龍。畫出凹形的身體結構，以描繪外骨骼的特色。

**2**
使用非常乾淨的水和畫筆，不混色，直接使用純色畫上，以保持最明亮色澤：暗紅加水後，淡化成的淺粉紅色、檸檬黃色和鈷藍色。

**3**
待底色乾後，混合深色：法國群青、暗紅和象牙黑。仔細微調，做出深淺不同的色階，而非整個身體畫上相同顏色。

**4**
完成繪圖，用不透明水彩和小筆刷畫上斑點。畫斑點時，試著依循外骨骼的凹面。

**背鰭**
這是海龍前進的主要動力，會溫和地推送海龍。

**臀鰭**
這個幫助平衡的小型鰭幾乎難以觀察到。

雄海龍在尾巴的這個部位孵化卵。

# 棲地：珊瑚礁

珊瑚生長在熱帶地區的溫暖水域，而地球上一些豐富多彩的生物棲息於此。這些多樣的環境中充滿各式各樣的動物，所有生物都在這有限的空間尋找立足之地。從而形成了一些世上最精緻、最奇特的物種，牠們都有自己獨特的生存方式。

## 海中的雨林

珊瑚提供礁石上所有生物生存的基礎，無數奇妙的演化為各種動物創造了不同的棲地。儘管珊瑚僅占地表不到百分之一，但約四分之一的海洋生物棲息於這豐富的棲地。事實上，若不是珊瑚礁存在於此，在礁石中築巢的各種生物都不會出現。珊瑚礁本身是由珊瑚蟲所製造的，珊瑚蟲就像是坐在石杯中的微小水母，牠們生活在一起就形成了石群落的塔樓，也就是珊瑚礁。

然而，這些動物已形成了彼此依賴的生存模式。共生關係（參閱第76-77頁）在珊瑚礁中很常見。這些夥伴關係與掠食者和獵物間永恆的生存競賽相關聯，在數百萬年的歲月中，已在這種環境下產生了如今可見的獨特多樣性。

「由於珊瑚礁所養育的生命豐富多樣，因此有時被稱為海中的雨林。」

觀察熱帶水族箱的生物時，會注意到許多魚的鼻部都拉長了，這是為了能探索珊瑚礁的角落和縫隙。扁平的身體使魚可輕鬆通過狹窄的空間。而礁魚的鮮豔顏色、斑點和條紋既能達到偽裝效果又能混淆捕食者的視線。

珊瑚礁是個不斷變化的世界，珊瑚對海洋的水流以及太陽和月亮的循環皆有所反應。在某些地區，每年的某個特定夜晚會發生大規模的珊瑚產卵事件，科學家們可透過滿月的光線準確預測何時會發生這些現象。幾千個卵和精子同時釋放到水中，這是自然界最令人震驚的同步行為之一。

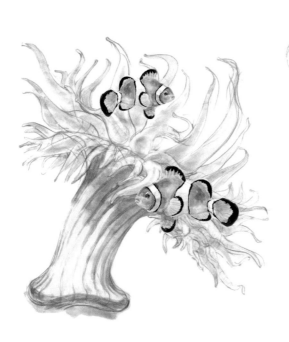

紫高鰭刺尾魚

**黑背鼻魚**
這些魚通常會成對出現在珊瑚礁上。
牠們有時會在海流某處待著，以便讓
食物流向自己。

**藍紋鱸**
加勒比海區最漂亮的小魚之一。

**觸角蓑鮋**
觸角蓑鮋（Pterois antennata）棲息在印度洋和西太平洋的熱帶潟
湖和珊瑚礁中。身長可達20公分。

像其他蓑鮋一樣，牠們刺狀的背鰭有毒。目前公認有12種蓑鮋。
牠們的外觀都相當華美，但這是種強大的防禦機制。

**白吻立旗鯛**

**條紋剃刀魚**
這種魚採獨特的頭下尾上的姿勢來生活，
可藏在海膽刺中。在印度洋—太平洋的沿
海水域可發現牠們。

**鋸尾副革單棘魨**
這種魚的身體形狀和顏色演化成類似瓦氏尖鼻魨的外
觀。透過模仿這些河豚，鋸尾副革單棘魨在掠食者眼
裡看起來並不美味。

**海龍亞科**
牠們有點像拉直的海馬，海龍並不善於游
泳，反而喜歡待在有庇護的棲地。

水流

# 刺河魨（豚）

## 巧妙的防禦適應

刺河魨的身體結構可謂大自然的傑作之一，上面長著尖銳的刺，長可達5公分。就像豪豬一樣，刺河魨可拉平或立起身上的刺。感到痛苦時，牠們會吞水或空氣使身體膨脹，從而變得又大又圓。

刺河魨膨脹時，尖刺會直立並從各角度突出。這意味著刺河魨的天敵很少——想像一下要抓住覆滿尖刺的橘子——就算真的被抓住，刺河魨的肉還具有毒性。

## 用水彩畫刺河魨

在水彩中添加肌理輔助劑可增加流暢度，並呈現出魚皮的質感。印象派的藝術家們發現法國群青可做出明暗的感覺。在打底時可增強陰影對比度。

對稱線

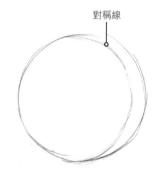

**1**
畫一個平滑的圓（可用手肘輔助），再找到雙邊的對稱線。

**2**
將眼睛和嘴沿對稱線畫在球體上。畫草圖時，最好將手放在別張紙上，以免弄髒畫面。

**3**
開始加上尖刺。雙眼間有四個往外突出的尖刺，有點像是頭飾。在中心軸的兩側平均畫上兩個尖刺。

**4**
加上更多刺。看似複雜的結構通常有潛在的規則性。尋找自然生長的模式，尖刺沿著像經度線一樣的線分佈。

**5**
繼續畫出更多刺，它們有點像艾菲爾鐵塔的線條消失在地平線上。使用透視增強圓滑的感覺。

**6**
在暗面加上天藍色，以呈現整體感。

# 關於刺河魨

　　刺河魨的胸鰭相對較大，沒有腹鰭，臀鰭和背鰭都靠近尾柄（魚尾與身體相連的狹窄部分）。

　　1905年查爾斯‧達爾文在《小獵犬號航海記》書中指出，即使因充氣而改變了浮力，刺河魨仍能自在地游泳。

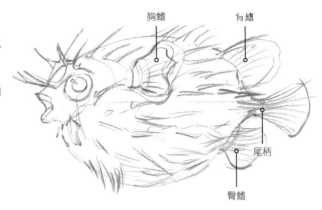

胸鰭

背鰭

尾柄

臀鰭

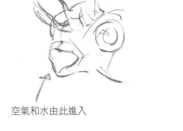

空氣和水由此進入

**反影偽裝演化**
為了使上部與海床融合，刺河魨的頂部呈黃橄欖色。

**亮點**
最後修飾時，加上白色不透明水彩，使眼睛栩栩如生。請注意，根據光源的不同，眼睛的反射可能不止一種。

**胸鰭**
刺河魨主要以胸鰭運動。只有須快速移動時才使用尾鰭。

**混亂的斑點**
這些斑點能混淆天敵。到繪圖的最後階段時，在底色上繪畫出這些斑點。請注意，眼睛和嘴的斑點較小。

**隱藏的鰓**
鰓靠近胸鰭，呈柔軟的開口狀，但不易看見。

**最暗面**
球體上的最暗面是一道陰影處。球體底面的反光意味著這是最暗面，而非球體的邊緣。

# 金魚

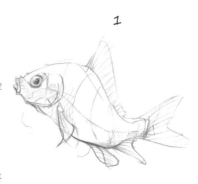

1

自然界充滿了奇蹟，我們不必費心尋找最奇特的動物來畫。常見的金魚（一種小型的淡水輻鰭魚）同樣引人入勝，值得好好觀察。

## 為什麼要素描？

素描動物（尤其是寫生）的目的不是要畫出完美如照片的作品，而是要增強觀察力。這要透過手的運動來體現。

使用素描本可回顧之前的畫並查看進度。隨著時間的流逝，筆觸技巧和捕捉形式特徵的能力將會增強，且草圖將開始呈現出越來越多的動物特色。不用擔心素描技巧處於哪個階段，隨著練習你將會不斷進步，每次素描都更加有信心。

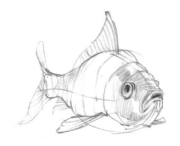

## 用水彩畫金魚

金魚常見於小玻璃缸或水族箱，是從各角度進行素描的絕佳對象。我經常從側面開始畫動物，以掌握基本的身體結構。完成此階段後，將挑戰更難的視角和姿勢。

**1**
請從側面觀察金魚；對動物更加熟悉後，開始練習其他角度（朝向或遠離畫者）。你將觀察到更多動物的細節，並畫出更有趣的畫面。

**2**
混合鎘橙和鎘黃來畫身體；以檸檬黃來畫眼睛。橙色部分乾燥後，用法國群青添加陰影，用白色不透明水彩畫出亮點。

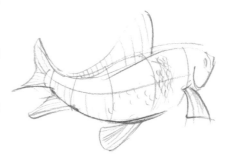

**3**
加上水的背景，讓動物看起來在自然棲地中。我在這裡使用法國群青，但也能使用翠綠或類似的顏色來畫。

## 關於金魚

小巧的金魚是鯉科的成員。相傳在1000多年前的中國，牠們被有選擇性地繁殖，這是人擇的一個例子（參閱第23頁）。就像達爾文的鴿子一樣，金魚育種者也有選擇地繁殖一些特徵（如大尾巴或圓滾滾的眼睛），從而創造出各式各樣的體形和色彩。

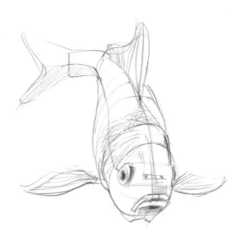

就像現代的狗一樣，今日所見幾種不同的金魚都有相同的祖先。

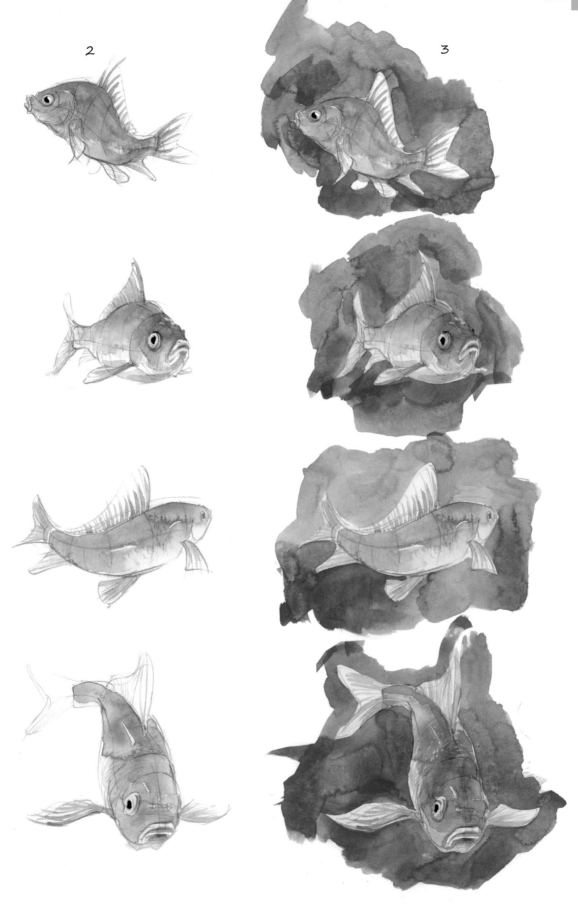

# 兩棲類和 爬蟲類

　　兩生爬蟲類學是動物學的分支，該分支用於研究變溫的爬蟲類和兩棲類。這些群體包括青蛙、蠑螈、陸龜、蜥蜴和淡水龜。

## 兩棲類

　　兩棲類是變溫的脊椎動物，生於水中並用鰓呼吸。牠們從約4億年前的魚類演化而來，並逐漸移至乾旱的陸地上。兩棲類是第一個登上陸地的脊椎動物，已非常成功地適應了離水的生活。自那時以來，展出全球已確認的約7000個物種。

　　隨著兩棲類生長至成體，牠們會形成肺部和呼吸空氣的能力，從而提供了在陸上生活的機會。兩棲動物的濕潤皮膚能吸收水分和氧氣，但也容易脫水。因此，多數兩棲類都棲息於近水源處，儘管有些蛙類和蟾蜍的皮膚相當乾燥且布滿疣，可長時間遠離水源。

　　多數兩棲類都將卵產在水中，有時成卵形，就像青蛙和蟾蜍產卵一樣。兩棲類的卵無堅硬的外殼，若不放在水中，會迅速脫水。然而，並非所有的兩棲類都完全遵循這種繁殖方式：一些兩棲類在潮濕的森林地面產卵；有些蠑螈在整個生命週期中，都生活在陸上並繁殖下一代。

　　兩棲類又分為三大類：蛙、蠑螈和蚓螈。沒有四肢的蚓螈看似鰻魚和蚯蚓的混合體。牠們大多數是穴居，棲息在地道中。除了失去四肢外，大多數蚓螈的眼睛都很細小，有的留有痕跡有的完全失去了視力。結果，乍看之下可能很難分辨牠們的頭尾位置。蚓螈具有堅硬的尖嘴，可有效地鑽入泥地。蚓螈的身長從小於7.5公分到近150公分都有。

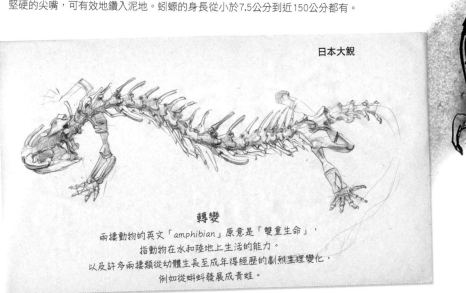

日本大鯢

**轉變**

兩棲動物的英文「amphibian」原意是「雙重生命」，
指動物在水和陸地上生活的能力。
以及許多兩棲類從幼體生長至成年得經歷的劇烈生理變化，
例如從蝌蚪發展成青蛙。

「牠們有坐著不動、吸收陽光能量的習慣，
這使我們能以不同於畫快速移動生物的方式，畫出爬蟲類和兩棲類。」

# 爬蟲類

爬蟲類是從2億1000萬年前的兩棲類演化而來的。爬蟲類的特徵性步態 —— 腿成直角，好像在往上推的過程一樣——仍反映出最初使動物登上陸地的笨重移動方式。

與兩棲類不同，爬蟲類演化出防水的皮膚，從而使它們能離水生活並遷移到新的棲地中。與兩棲類的卵不同，爬蟲類的卵具有堅硬的保護殼，適合在陸上繁殖。

為了能遠離水源，並在乾旱的氣候中將水分保持在體內。爬蟲類的皮膚具防水性，因此，若天氣非常炎熱，牠們體內的水不會蒸散。與兩棲類光滑的皮膚不同，爬蟲類的皮膚被鱗甲或鱗片覆蓋。

由於恐龍是爬蟲類，現代爬蟲類與恐龍的相似處非常明顯易辯。實際上，最早的原始爬蟲類起源於約3億1000萬年前。

除了南極洲以外，爬蟲類已拓展至地球上的每個大陸，儘管像海龜等生物返回了大海，但有些雌性卻會上岸將卵埋在沙灘。

爬蟲類是需要太陽的變溫動物。儘管牠們被歸類為四足脊椎動物，但其形狀和大小各不相同。爬蟲類（如鱷魚、海龜和蜥蜴）保留了四條明顯的腿，但有些（如蛇）已進化為完全沒有腿，從而使牠們能穿過小洞，以波浪狀移動的方式越過沙子和水。

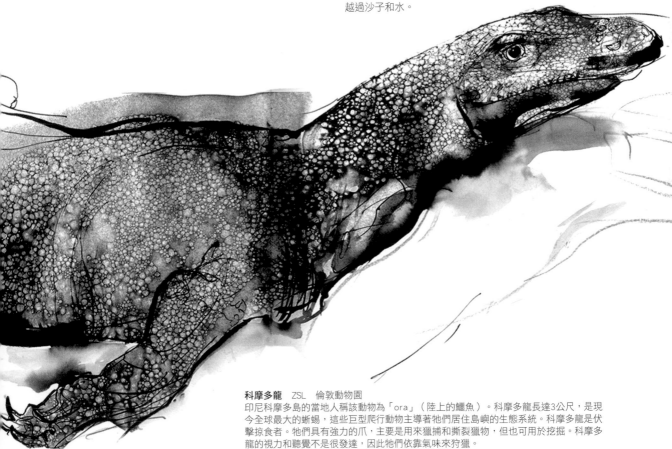

**科摩多龍** ZSL 倫敦動物園
印尼科摩多島的當地人稱該動物為「ora」（陸上的鱷魚）。科摩多龍長達3公尺，是現今全球最大的蜥蜴，這些巨型爬行動物主導著牠們居住島嶼的生態系統。科摩多龍是伏擊掠食者。牠們具有強力的爪，主要是用來獵捕和撕裂獵物，但也可用於挖掘。科摩多龍的視力和聽覺不是很發達，因此牠們依靠氣味來狩獵。

# 蛙和蟾蜍

青蛙屬於兩棲類，意味著他們會在水中和陸地度過一生。這使得青蛙的皮膚特別濕潤光滑，在繪製時會具有更多挑戰性。青蛙和蟾蜍都屬於無尾目動物。從分類學的角度來看，蟾蜍和青蛙相同，但是他們早在分類學出現之前就被命名了。

蛙的種類繁多。目前已知世上最小的脊椎動物是青蛙，長7.7公釐，大小相當於一隻瓢蟲，棲息在新幾內亞的雨林中。與此相比，非洲巨蛙則長達32公分。

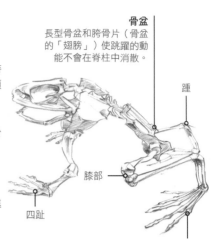

**骨盆**
長型骨盆和胯骨片（骨盆的「翅膀」）使跳躍的動能不會在脊柱中消散。

踵

膝部

四趾

長短差異相當大的五趾

## 變態

像所有兩棲類一樣。青蛙是變溫動物，一開始在水中生活。青蛙從卵開始，進而生長成具鰓和尾巴的蝌蚪，逐漸成熟後，他們會為陸上生活發展出肺部和腿部。即使在陸地上，青蛙也須要棲息在靠近水源或潮濕的地方。

## 素描青蛙

在打草稿時，可觀察到兩顆大眼珠位於頭頂。它們可從水中伸出，使青蛙可同時向前、向後和向上看。其頭部相當寬。看似幾乎沒有頸部。青蛙的鼻部非常有特色，有兩個鼻孔。

長型的骨盆使青蛙的背部隆起。薦峰會變得更大，讓青蛙更適合跳躍。這像是個大型的彈簧鉸鏈。肌肉充當鬆緊帶，釋放能量時，跳高的距離可達身長的20倍。長型的骨盆和胯骨片阻止了跳躍的能量從椎骨的關節中消散。

有趣的橢圓形瞳孔

鼻孔：空氣由此進入

鼓膜

薦峰

**眼睛位置**
青蛙（上圖）的眼睛位置往往比蟾蜍（下圖）的還高。

向內旋轉的手部

### 捕捉角色

在兒童文學中，插畫家筆下的青蛙都具有奇妙的個性。蟾蜍看起來比青蛙還脾氣暴躁。素描時，可看看歐內斯特・謝波德（Ernest Shepard）的經典故事《柳林風聲》中的蟾蜍，因為他捕捉到了其精髓。

**蟾蜍**
和青蛙雖然為同類，但蟾蜍自有獨特之處。蟾蜍的鼻部很短，眼睛往往不會顯得太突出，且它們的皮膚有乾燥、結實的外皮，這意味著他們可遠離水、探索新棲地。蟾蜍的卵成串狀。

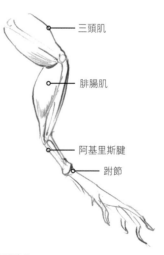

三頭肌

腓腸肌

阿基里斯腱

跗節

**腳的演化**
多數樹蛙的身型都很小，以便攀爬並坐在細枝和樹葉上。他們演化出吸盤，可用來抓樹。跗骨的角度在腳後跟形成特殊形狀。

# 箭毒蛙練習頁

同時練習多種青蛙，有助於捕捉不同的動作和姿勢。

**箭毒蛙**　ZSL　倫敦動物園

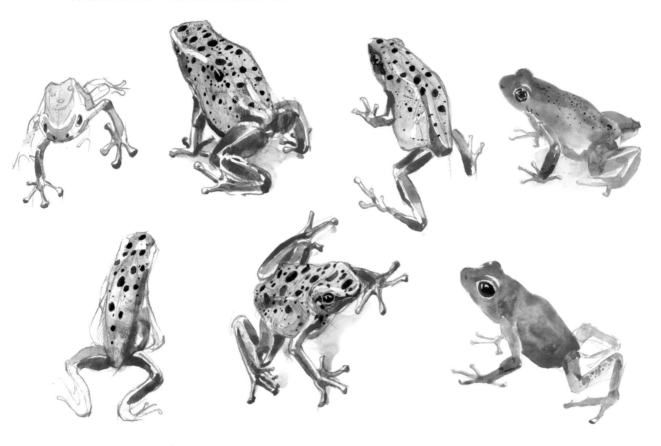

## 用水彩畫箭毒蛙

　　箭毒蛙來自中美洲和南美洲。顧名思義，該物種可具有很強的毒性，這種毒性源自其飲食，包括螞蟻和白蟻。這類青蛙通常顏色鮮豔，使他們成為練習水彩的理想主題。

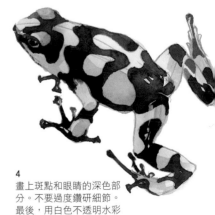

**1**
打草稿時，著重於姿勢和特色。

**2**
將整個青蛙塗上最明亮的顏色。若某部分色彩在視覺上感覺差異較大，在留些空白的間隙給亮點。

**3**
顏料乾燥後，用黃色和其對比色──紫色輕輕地疊加在暗面。

**4**
畫上斑點和眼睛的深色部分。不要過度鑽研細節。最後，用白色不透明水彩畫上亮點。

# 綠鬣蜥

　　鬣蜥和其近親在蜥蜴族群中相當引人注目。牠們是絕佳的素描對象，因為牠們可長時間不動地曬日光浴，或在動物園的溫暖燈光下保持靜止不動。鬣蜥是變溫動物，無法維持恆定的體溫，並取決於環境。曬太陽的行為使畫者能以簡單的線條描繪牠們，畫過許多頻繁移動的生物後，這部分可說是輕鬆許多。

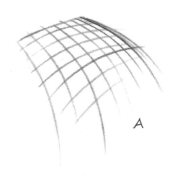

A

## 鱗片

　　爬蟲類從兩棲類演化而來。儘管其祖先產生了各式各樣的演化──有些兩棲類身長和成年鱷魚一樣大，而另一些則像蠑螈一樣小──牠們都有一個限制：必須生活在離水夠近的地方才能產卵和繁殖。約2000萬年後，爬蟲類出現了，牠們在地上產下帶殼的卵，並擁有防水的鱗片覆蓋皮膚，使身體不致脫水並為動物提供保護。像魚鱗一樣，爬蟲類的鱗片包覆著全身，可顯示其體積。鱗片重疊代表掠食者的牙齒難以攻破。

　　蛇和其他具鱗片的爬蟲類擁有唇部的鱗片。這些在不同動物上的數量有所不同。綠鬣蜥臉上有大型的圓形鱗片。可讓掠食者以為那是大眼睛來達到嚇阻的效果，或有助於在樹叢中隱藏鬣蜥的外形。

**交錯的網格**
輕輕地畫出縱橫交錯的線條，做出網格（A），有助於更詳細地繪製比例（B）。注意較遠的交錯部分，在比例上看起來會變小。

B

## 綠鬣蜥練習頁

　　練習繪製動物的特徵時，盡量看著要畫的對象。想像一下，筆尖就像隻小蟲，繞著動物的輪廓走，而非紙張。目的是讓鉛筆「刻」出鬣蜥的特色形狀。直覺地改變筆觸的輕重。

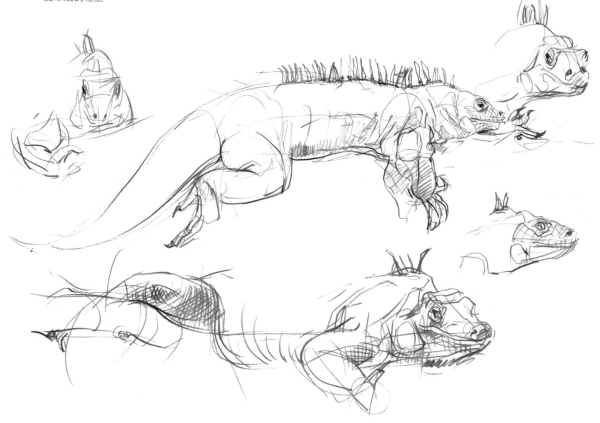

# 關於綠鬣蜥

綠鬣蜥是美洲最大的蜥蜴之一，可長達180公分。和一般爬蟲類不同，綠鬣蜥只吃植物，且頭上具有特殊的「第三隻眼」。這種感光器官被稱為顱頂眼，位於前額中央，難以被觀察到。

## 用鋼筆淡彩畫綠鬣蜥

在畫上明暗對比的墨彩前，請完成線條練習（右圖）。畫出清晰的凹痕以加強爪子的特徵。

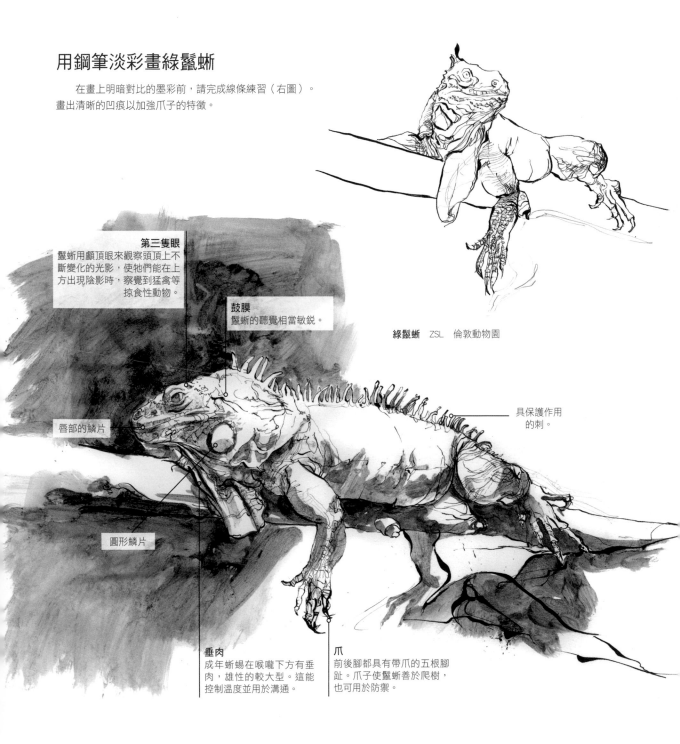

**綠鬣蜥**　ZSL　倫敦動物園

**第三隻眼**
鬣蜥用顱頂眼來觀察頭頂上不斷變化的光影，使牠們能在上方出現陰影時，察覺到猛禽等掠食性動物。

**鼓膜**
鬣蜥的聽覺相當敏銳。

具保護作用的刺。

唇部的鱗片

圓形鱗片

**垂肉**
成年蜥蜴在喉嚨下方有垂肉，雄性的較大型。這能控制溫度並用於溝通。

**爪**
前後腳都具有帶爪的五根腳趾。爪子使鬣蜥善於爬樹，也可用於防禦。

# 鱷目類

　　這群大型的掠食性爬蟲類是恐龍時代的倖存者，在過去的6600萬年中變化不大。短吻鱷、寬吻鱷、長吻鱷和某種食魚鱷都屬於鱷目，為古龍類的分支。鱷魚的進化可追溯到2億2500萬年前的三疊紀早期。

## 鱷魚的生活型態

　　在某些方面，鱷魚與鳥類相似：在巢狀的植被或泥堆中（有時在地下）撫養幼體，還會叫喚幼體並給予照顧，蛇和蜥蜴都不會這樣做。與鳥類不同，鱷魚是半水生的，大多棲息在淡水區，有些則生活在半鹹水和潮汐地區。有些甚至可在淺海中自在地游泳。鱷魚遍及世界各地。在美洲有短吻鱷和寬吻鱷（除了揚子鱷以外），此外，鱷魚還棲息於非洲、亞洲、澳洲和中南美洲。

　　人類與鱷魚有豐富而複雜的關係。我們對牠們懷有敬畏，且感到恐懼——這是有充分理由的。從歷史上看，鱷魚是從非洲到澳洲的重要文化象徵，且與古代世界的生育能力有關。埃及人崇拜以鱷魚為首的索貝克（Sobek），並把數千隻死去的鱷魚製成木乃伊，以進行牠們的來世之旅。也許是為了免受這種危險動物的傷害，在尼羅河沿岸玩耍的孩子會戴上護身符。

　　現代文化與鱷魚有類似不寧靜的關係。欣賞牠們的同時也感到恐懼。正如詹姆斯‧馬修‧巴利在《彼得潘》中所描繪的鱷魚，牠們被視為殘酷而狡猾的怪物。但另一方面，牠們的皮膚卻成了時尚的奢華配飾。我們甚至將鱷魚帶入了現代的詞彙表：「鱷魚的眼淚」代表「不真誠的悲傷」。這句話源自一種物理機制：當鱷魚進食時，其肌肉將液體從眼睛推出。

　　作為毫不挑剔的食肉動物，鱷魚會吃下各種活的獵物和腐肉。在23種鱷魚中，只有6種被認為會對人類構成威脅；但其中一些物種，包括尼羅河鱷和鹹水鱷，實際上會以人為食。在非洲的撒哈拉沙漠以南，通常有許多未記錄的死亡皆歸因於牠們。然而，我們可從鱷魚的角度瞭解世界。鱷魚演化的目標是節省能量。牠們是伏擊型的食肉動物，下一餐可能會等待長達一年。牠們一動也不動地漂浮著，看似載浮載沉的木頭，然後撞向到水邊飲水、毫無戒心的動物。在水下，鱷魚可悄悄地漂向魚群或水禽。所有的鱷魚都有這種隱身狩獵的技巧：令獵物措手不及。這是牠們在這個星球的長期生存之道。

**第三層眼皮**
鱷魚有透明的第三層眼皮，稱為瞬膜，閉合後可在水下為眼睛提供額外的保護。與上下眼瞼不同，瞬膜在眼球上是水平移動。

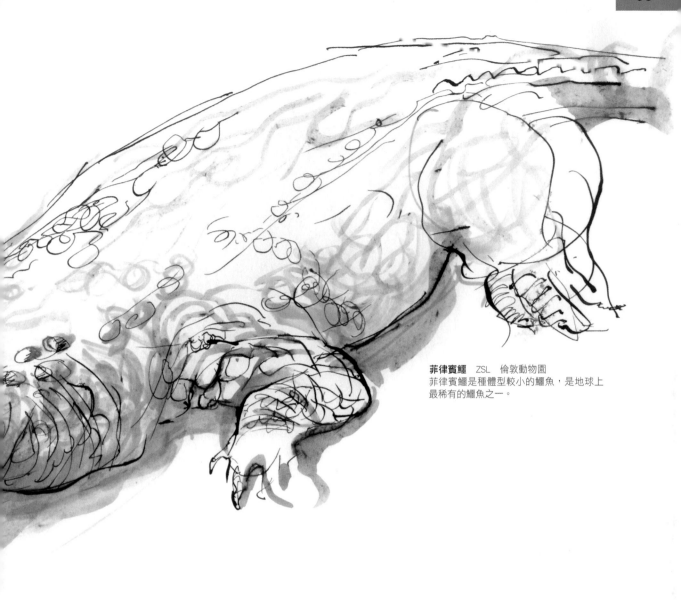

**菲律賓鱷** ZSL 倫敦動物園
菲律賓鱷是種體型較小的鱷魚，是地球上
最稀有的鱷魚之一。

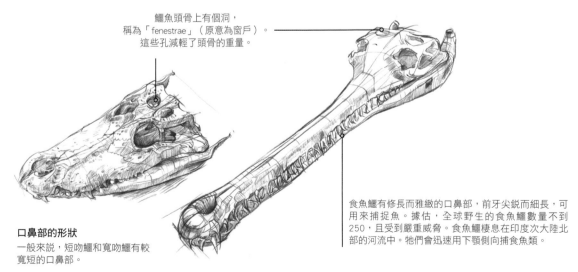

鱷魚頭骨上有個洞，
稱為「fenestrae」（原意為窗戶）。
這些孔減輕了頭骨的重量。

**口鼻部的形狀**
一般來說，短吻鱷和寬吻鱷有較
寬短的口鼻部。

食魚鱷有修長而雅緻的口鼻部，前牙尖銳而細長，可
用來捕捉魚。據估，全球野生的食魚鱷數量不到
250，且受到嚴重威脅。食魚鱷棲息在印度次大陸北
部的河流中。他們會迅速用下顎側向捕食魚類。

# 鱷魚

鱷魚可保持靜止的狀態數小時，因為他們須要曬太陽來調節體溫。這使他們成為完美的繪畫對象，並讓畫者有更多機會好好觀察和素描。

## 在陸上移動

在陸上，鱷魚有兩種運動方式。在貼地爬行的過程中，他們就像蜥蜴般腹部貼著地面、移動四肢（參閱第101頁）。

第二種模式是高步。鱷魚會從地面抬起整個身體，以俯臥的姿勢撐起自己，肘部彎曲。儘管比貼地爬行快，但與能將附肢筆直固定的動物（如人類）相比，高步的步伐仍相對較慢。儘管如此，第二種模式使鱷魚可在短距離內奔跑——一般來說，這就是他們所需要的！

## 鱗甲還是鱗片？

鱗甲圍繞著鱷魚的身體和腿部。類似於鱗片，鱗甲有著相同的作用。鱗甲在皮膚的下部血管層形成，與蜥蜴和蛇由表皮形成的鱗片不同。鱗甲是較重的角狀盔甲片，且不同於蛇的鱗片，沒有重疊的結構。

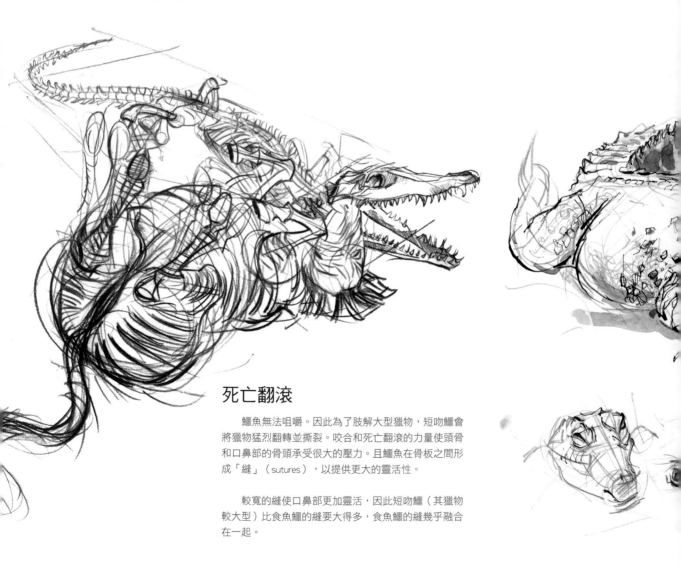

## 死亡翻滾

鱷魚無法咀嚼。因此為了肢解大型獵物，短吻鱷會將獵物猛烈翻轉並撕裂。咬合和死亡翻滾的力量使頭骨和口鼻部的骨頭承受很大的壓力。且鱷魚在骨板之間形成「縫」（sutures），以提供更大的靈活性。

較寬的縫使口鼻部更加靈活，因此短吻鱷（其獵物較大型）比食魚鱷的縫要大得多，食魚鱷的縫幾乎融合在一起。

# 游泳

　　游泳時，鱷魚將肌肉發達的長尾巴從一側擺到另一側，以向前推進。

　　強勁的尾部覆有鱗甲，並有一對隆起的龍骨延伸至尾端。

　　像冰山一樣，大多數鱷魚會待在水面下，以便伏擊獵物。

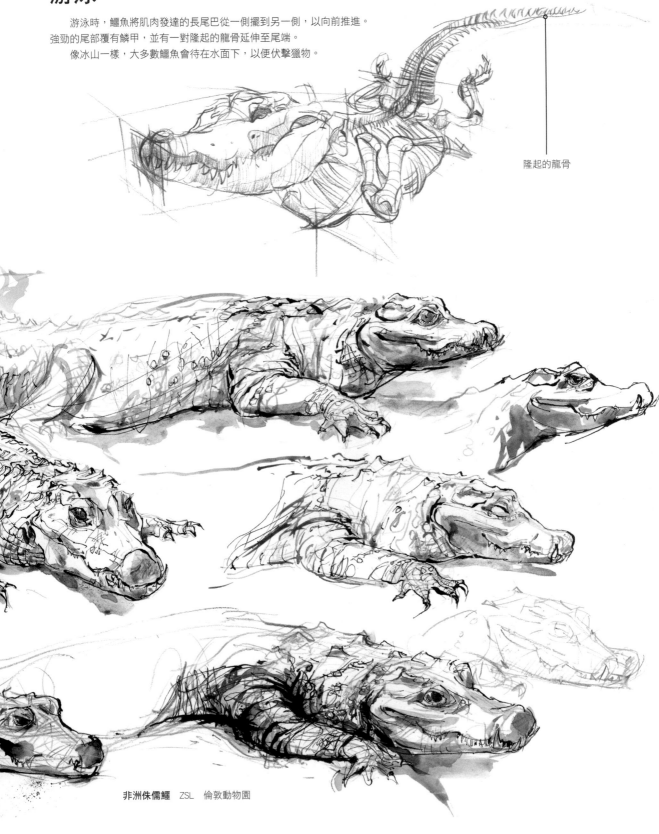

隆起的龍骨

**非洲侏儒鱷**　ZSL　倫敦動物園

# 陸龜和水龜

　　陸龜和水龜的外殼形狀獨特，提供了可移動的庇護所。陸龜生活在陸上，而水龜則在水陸兩處生活。陸龜的殼往往呈高的圓頂狀，而水龜的殼則較光滑，且呈流線型，從而更適合在水中游泳。

　　這些動物屬於龜鱉目（Testudines），一組爬行動物，並在2億2000萬年內已蓬勃發展成各式各樣的物種。「Testudines」來自拉丁文「testudo」（為羅馬士兵的盾牌）。

　　龜鱉目是一群最古老的現生爬蟲類，與其史前祖先相比變化不大。世代相傳，物種內的重複行為可能導致骨骼和肌肉的演化。當藝術家素描動物時，可見證這些重複行為並形成素描作品，從本質上捕捉動作的演變。當然，進化不會在單只動物的一生中發生，而是在數十、數百或數百萬年中以遞增的方式進行。這些步驟已由科學家進行了研究，並豐富了我們對生命樹的理解。

**鞍背殼**
由於地面的食物稀少，而演變出這樣的殼型。殼的前部有個較高的隆起處，這使烏龜的頭部可向更高處延伸，得以觸及在上方生長的植物。

## 揭示細節

　　您怎麼知道巨型烏龜是從地面還是從頭頂上垂下的樹葉進食？當達爾文於1835年到達加拉巴哥群島時，他注意到：在不同島嶼上，巨型烏龜的殼形明顯不同。每種形狀都有不同的飲食習慣（見左圖）。

　　年輕的達爾文開始懷疑：巨型陸龜物種是否已從大陸到達加拉巴哥群島，然後隨著適應新環境而發生了變化。這樣的想法——物種可能會根據棲地而隨時間變化——最終導致了自然選擇進化論。

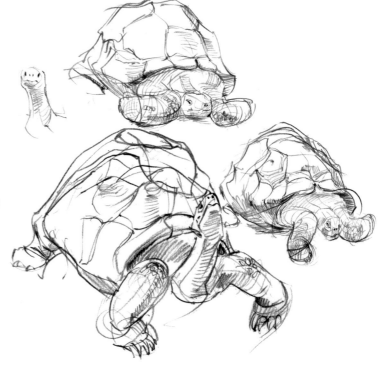

**圓頂形龜殼**
帶有這種殼的龜類生活在島上，那裡的植物靠近地面，因此不須抬頭覓食。這些龜的身型也往往更大。

**加拉巴哥象龜**　ESL　倫敦動物園
加拉巴哥象龜是世上最大的陸龜，可活超過150年。

# 殼

龜類是唯一演化出殼的爬蟲類，殼由稱為鱗甲的特殊鱗片組成。鱗甲融合在一起形成上殼或甲殼，以及下方較平的腹甲。龜類的肋骨和脊椎骨已融合。肋骨張開以形成保護性的骨壁。甲殼位於其上。

堅硬且固定的外殼意味著龜類除了頸部、前臂和腿部外，幾乎沒有肌肉。這些部分可縮進殼中，以確保烏龜的柔軟肉體遠離食肉動物的傷害。除了某些龜類（鱉、豬鼻龜和革龜）以外，所有的龜都具有這種角蛋白防護層，而這些龜的融合椎骨被橡膠狀皮膚覆蓋，以減輕體重。這些龜看起來似乎有更多的鱗甲，但實際上那些是融合的椎骨。

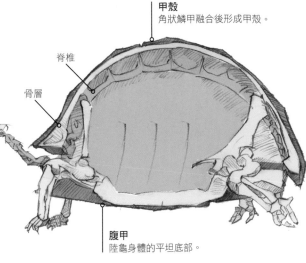

**甲殼**
角狀鱗甲融合後形成甲殼。

脊椎

骨層

**腹甲**
陸龜身體的平坦底部。

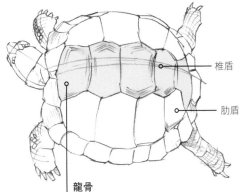

椎盾

肋盾

**龍骨**
在某些物種中，隆起的脊從殼的前部延伸到後部，通常呈一排，每排五片鱗甲，但也可能是兩排甚至三排

**射紋龜**
射紋龜被認為是世上最美、最瀕危的龜類之一。牠們有高圓頂的甲殼，上面有美麗的黃色和黑色紋路。

**鰭狀肢**
儘管許多龜類都有蹼狀的腳可游泳，但豬鼻龜是唯一用蹼代替腳的淡水烏龜，就像海龜一樣。該物種另一個不尋常之處是：在水中孵化卵。

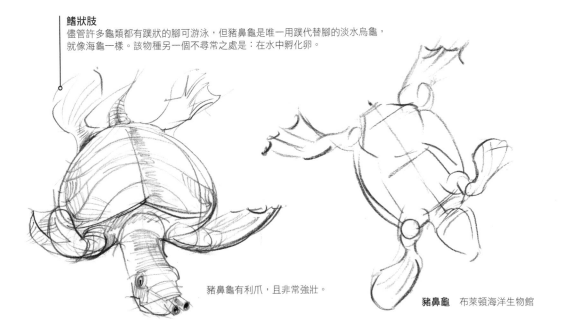

豬鼻龜有利爪，且非常強壯。

**豬鼻龜** 布萊頓海洋生物館

# 恐龍

恐龍在地球上繁榮了1億7000萬年。與一般人想像的原始樣貌相反,他們橫行地球時,其生理結構發展到了最高的程度。

我們可前往當地的自然歷史博物館,花一天的時間素描這些史前動物。博物館是尋找繪畫題材的絕佳去處;並且通常是唯一可找到某些生物的場所——無論是因為他們生活在遠方,或者已經滅絕。

最早的恐龍(小型的兩腳雜食動物)從單一的主龍(archosaur)譜系演化而來,「archosaur」意味著「具優勢的蜥蜴」。將恐龍與其他史前爬行動物區分的原因是:前者的

腿部於正下方行走。現代的爬蟲類,例如鱷魚和蜥蜴(也來自恐龍),其腿部仍伸至側面或以俯臥撐的姿勢來撐起身體。四肢筆直地位於下方的姿勢為恐龍帶來更有效的運動方式,使他們比其他爬行動物更快地奔跑並具有更強的耐力。這是使恐龍長到如此大型的因素之一。所有恐龍都以各種形式延續這種直立的姿態,無論是兩腿還是四腿。

恐龍一直持續到6600萬年前,當時直徑約10-15公里的小行星(或彗星)撞擊墨西哥的猶加敦半島,消滅了許多生命,包括當時蒸蒸日上的所有恐龍(鳥類除外)。這次大規模滅絕事件消滅了地球四分之三的動植物,並留下了希克蘇魯伯隕石坑。

「想像自己是個時空旅人,帶著素描本來到 2 億多年前。」

**麥克筆**
非常適合加快著色速度的媒材。我使用各種不同品牌的淺灰色1號和2號,並使用了軟頭和方頭的麥克筆。

## 關於劍龍

劍龍(Stegosaurus,意為「有屋頂的蜥蜴」)生活在約1億5500萬年前的侏羅紀時期。他們是吃植物和草,其背面具有垂直的板以保護自己。

以頭部為起點,建立光源結構。從頭到尾開始繪製骨骼的草圖。

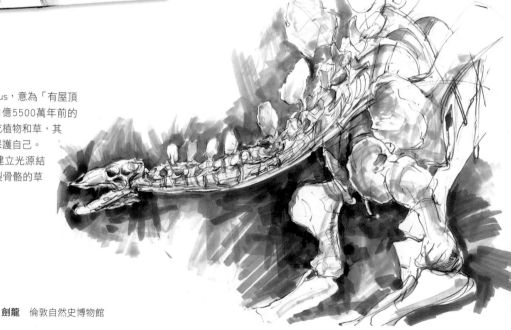

**劍龍**　倫敦自然史博物館

# 關於魚龍

魚龍（ichthyosaurs，意即「魚蜥蜴」）並非恐龍，一般認為他們出現在同個時期。魚龍約在2億5000萬年前出現，並在希克蘇魯伯滅絕事件發生前約2500萬年前消失，儘管其原因尚無法解釋。魚龍呼吸空氣、模樣類似海豚。但與現代海洋哺乳類不同，他們的尾巴像魚和鱷魚一樣，左右搖擺以向前推進。

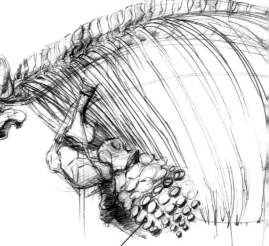

具有多趾的鰭

# 爬蟲類的站姿

**蜥蜴站姿（或貼地爬行）**
蜥蜴通常向外伸展四肢。但也有例外，變色龍已演化成攀爬樹枝並保持高的站姿，儘管以彎曲的腿和腳趾抓住樹枝。變色龍甚至會搖擺以模仿在微風中搖曳的運動。

**鱷魚的站姿**
像恐龍一樣，鱷魚從主龍演化而來。由於需要游泳，鱷魚的腿要不是向側面伸展，就是以俯臥的姿勢撐高身體。當他們想在陸上快速移動時，其步態比大多數蜥蜴高，並且使用更有效「高步」。

**恐龍的站姿**
所有恐龍的腿都能站直，這是最有效的運動方式。也是他們的體型得以如此巨大的原因之一。大型蜥腳類動物的柱狀腿可與最大的陸地哺乳類大象相比。

*恐龍的後裔*
*一些恐龍仍在地球上行走和飛行——那就是鳥類！*

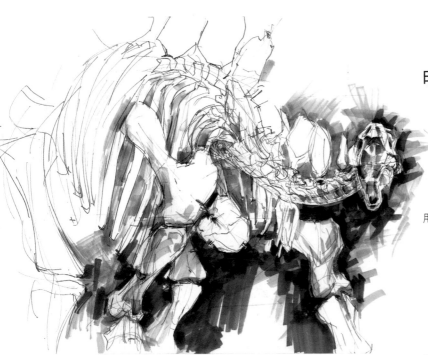

# 明暗對比法

博物館經常使用戲劇性的燈光來增強形體的效果。僅用灰色筆觸，專注於光線和陰影的效果——也就是明暗對比。

從最淺的灰色開始，再透過重疊色調形成較深的陰影。可在背景中使用筆觸以增加明暗感。

**劍龍** 倫敦自然史博物館

# 哺乳類

　　滅絕事件發生（參閱第100頁）後，由於恐龍大量消失，哺乳類得以蓬勃發展。現在，地球上有5400多種不同的哺乳動物，從微小的夜間懶猴到巨大的藍鯨，其身長可達30公尺。大多數哺乳動物是陸生的，但有些是水生的。甚至還有蝙蝠等的飛行哺乳類。

　　哺乳動物種類繁多，已演化並棲息於地球上的每個大陸，並且可以在極區、草原、叢林、沙漠，甚至海洋中發現牠們。哺乳類適應了水生環境，成為了海豹、海牛和海豚等生物。儘管有如此驚人的多樣性，但哺乳類仍具有一些共同特徵。例如，哺乳類即使生活在海中，也都需要以肺部呼吸。

　　哺乳類的骨骼和肌肉群高度類似，學習一些基本的骨骼和肌肉群，我們可以提高素描技巧。所有的哺乳類都是脊椎動物，這代表牠們皆具有內部骨架。每個哺乳動物也具有四肢——儘管牠們以各種方式行走、游泳、跳躍、飛行、奔跑和攀爬——並且已經進化出許多特化的手和腳：從蹄、爪到鰭。樹懶甚至演變成鉤狀的腳趾，讓牠可從樹上倒掛下來。

　　除了會產卵的鴨嘴獸和針鼴之外，所有哺乳類都是胎生的，這意味著牠們是從母親的子宮中出生的。所有哺乳動物都用乳腺的乳汁餵養其下一代，因此得名「哺乳類」。牠們產生的後代較少，但由於親代提供的照顧水平，子代的存活機會更大。

　　由於哺乳類是溫血動物，所以可以維持體內溫度。這使牠們能棲息於各種不同的氣候環境。維持恆定的體溫確實有其代價：這意味著哺乳動物必須吃更多的東西。哺乳類以不同的方式獲取能量。為了保持體溫，所有哺乳動物都有體毛。即使是海豚寶寶的口鼻部也帶有小鬍，但隨著開始與母親一起游泳，這些鬍很快就會掉落。從熊的蓬鬆毛皮到疣猴尾巴的簇絨，這些帶給畫者全新的挑戰。

　　身為哺乳類，我們與這些動物有著密切的聯繫。在農場和家裡，我們都有馴化哺乳動物的歷史。有些哺乳動物（如狗和貓）在家裡很受歡迎——同時具熟悉度和新穎性，使這些動物畫起來會很有成就感。

懶猴

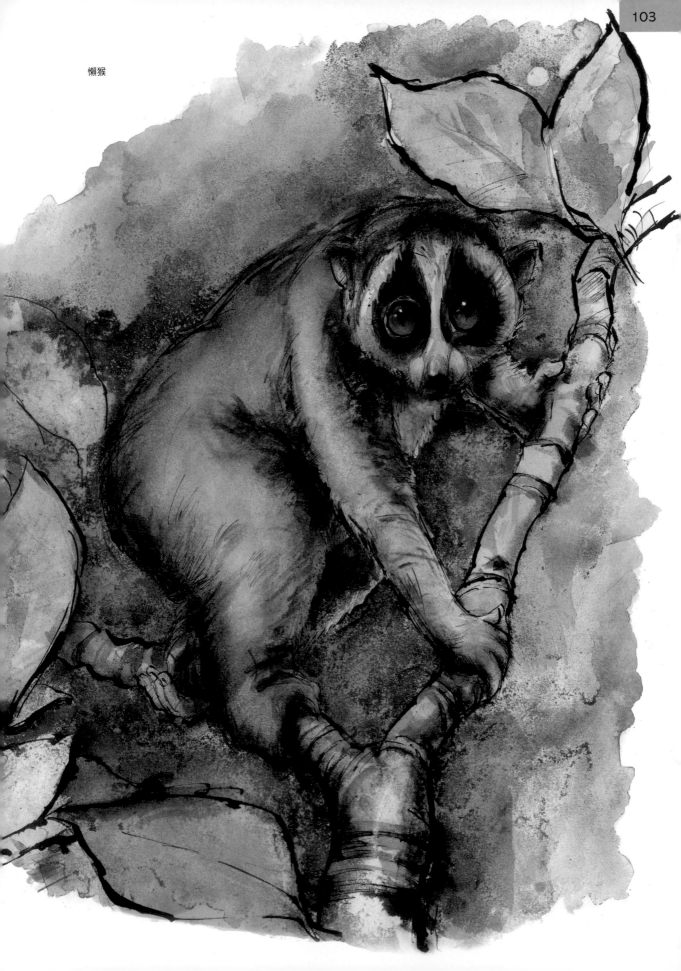

# 紅河豬

## 快速捕捉

　　西非紅河豬是最引人注目的野豬之一。鏽紅色的外表使牠們容易被識別。這種野豬遍佈非洲中西部。紅河豬用口鼻部聞嗅泥濘、發出呼嚕聲和尖叫，牠們的行為與一般的豬非常相似。

　　紅河豬的移動速度很快。最好先以練習頁的方式開始畫。矮胖的身軀、長長的葉狀耳朵是紅河豬的特色。有一條獨特的簇狀白條紋沿著脊柱生長。繪製草圖時，請注意側面的毛髮比其他部位的毛髮更長。其頭部具有獨特的圓錐形頭骨，白色的環圍繞著眼睛，長長的白色鬍鬚從口鼻部垂下。長耳朵具有驚人的聽力，可察覺逐漸接近的豹。

> 「豬在藝術史上占有特殊的地位——目前發現最古老的藝術品是以豬為主題。」

## 紅河豬練習頁

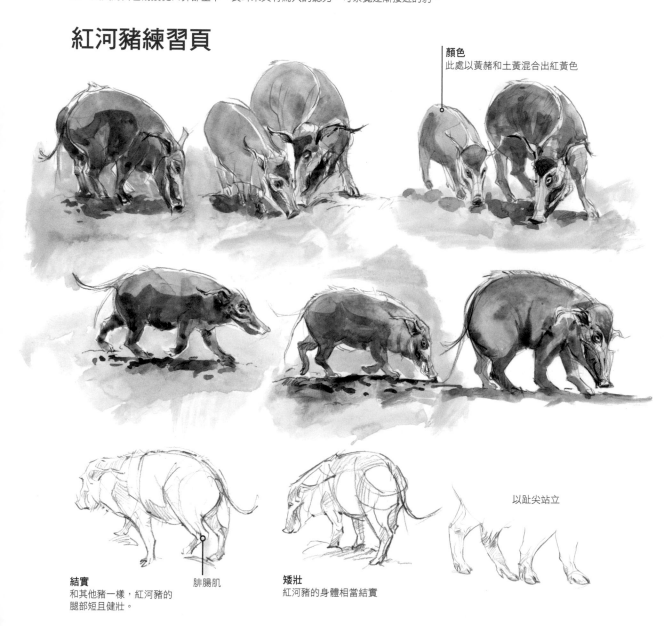

**顏色**
此處以黃赭和土黃混合出紅黃色

以趾尖站立

**結實**
和其他豬一樣，紅河豬的腿部短且健壯。

腓腸肌

**矮壯**
紅河豬的身體相當結實

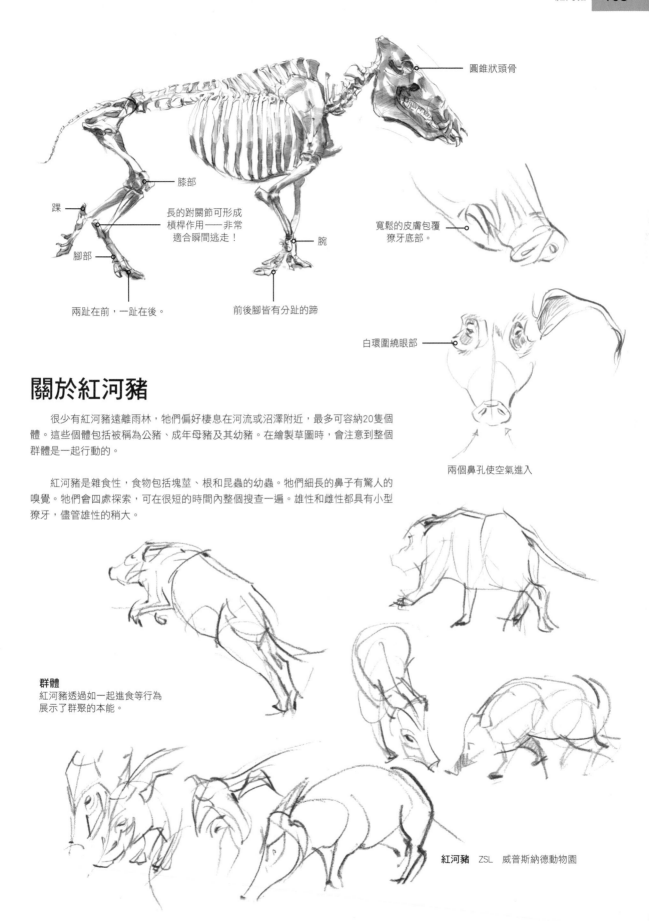

圓錐狀頭骨

膝部

踝

長的跗關節可形成
槓桿作用——非常
適合瞬間逃走！

腕

腳部

兩趾在前，一趾在後。

前後腳皆有分趾的蹄

寬鬆的皮膚包覆
獠牙底部。

白環圍繞眼部

兩個鼻孔使空氣進入

# 關於紅河豬

　　很少有紅河豬遠離雨林，牠們偏好棲息在河流或沼澤附近，最多可容納20隻個體。這些個體包括被稱為公豬、成年母豬及其幼豬。在繪製草圖時，會注意到整個群體是一起行動的。

　　紅河豬是雜食性，食物包括塊莖、根和昆蟲的幼蟲。牠們細長的鼻子有驚人的嗅覺。牠們會四處探索，可在很短的時間內整個搜查一遍。雄性和雌性都具有小型獠牙，儘管雄性的稍大。

**群體**
紅河豬透過如一起進食等行為
展示了群聚的本能。

**紅河豬**　ZSL　威普斯納德動物園

# 疣豬

疣豬（Phacochoerus africanus）具結實的長腿，有四顆尖銳的獠牙作為保護，從上唇下方的鼻部前側露出。附在頭骨上的兩個上獠牙用於抵禦獅子、獵豹和鱷魚等天敵。兩個較小的下獠牙連到下頜骨，主要用於挖掘根和球莖。

疣豬的頭部很大，且形狀各異，非常適合素描。公和母疣豬的臉部都有具保護性的「疣」，牠們因而得名。公豬的「疣」更大，可在打架時減緩其他公豬的攻擊。

疣豬位於非洲撒哈拉以南的草原和林地中，時速可達48公里。如此驚人的速度使他們快過了掠食者。疣豬可先進入後方的巢穴，再將獠牙伸出，以增強安全性。

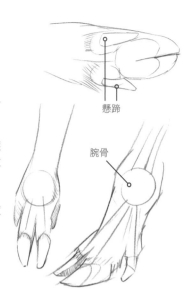

懸蹄

腕骨

**疣豬的腳部**
疣豬的前腳和後腳都有腳趾。腳的兩側各有較大的蹄和較小的懸蹄。

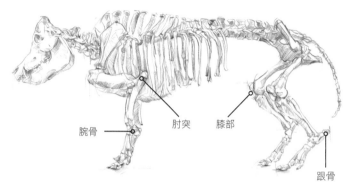

腕骨　　肘突　　膝部　　跟骨

**家豬骨骼，皇家獸醫學院　RVC　倫敦**
儘管外觀驚人，但疣豬還是豬科的一員。因此，可利用對豬解剖學的理解來畫出牠們。

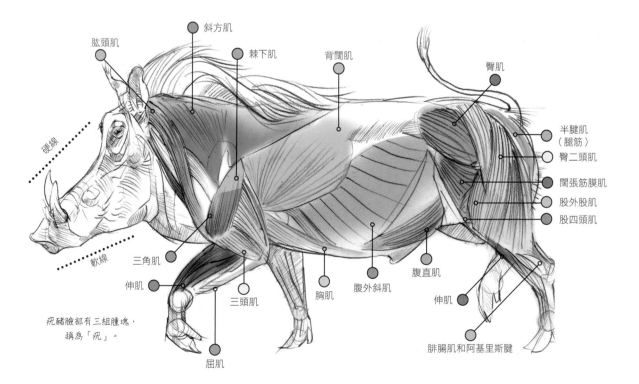

肱頭肌
斜方肌
棘下肌
背闊肌
臀肌

半腱肌
（腿筋）
臀二頭肌
闊張筋膜肌
股外股肌
股四頭肌

硬線

軟線

三角肌
伸肌
三頭肌
胸肌
腹外斜肌
腹直肌
伸肌

腓腸肌和阿基里斯腱

*疣豬臉部有三組腫塊，稱為「疣」。*

屈肌

# 畫疣豬

在光線充足的好天氣、明暗對比強烈的情況下，有助於掌握形體。

注意要畫上長長的鬃毛

**1**
快速流暢地畫草圖，試著用筆觸來畫出頭部多疣的特徵。注意眼睛在頭骨的高處，還帶有長長的睫毛。

**2**
用墨水或黑色水彩畫出色調，改變水量來做出一系列不同的色調。

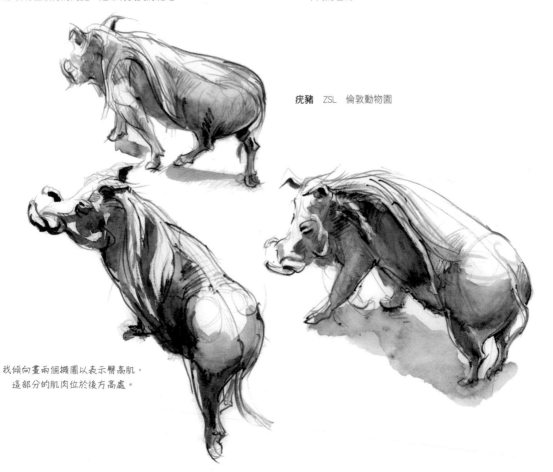

**疣豬**　ZSL　倫敦動物園

我傾向畫兩個臀圍以表示臀高肌，這部分的肌肉位於後方高處。

# 河馬

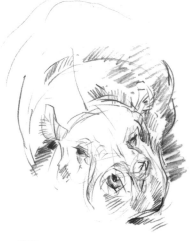

河馬只有兩種，牠們具有非常相似的半水生生活方式。普通河馬是在水裡打滾的大型物種。牠們並非真正地游泳，而是以推石頭的方式使自己在水中彈射。儘管普通河馬體積龐大，但在水下行走或在地面快步時，牠們能以一定的速度、優雅地移動。驚人的是，科學家記錄到普通河馬能快達時速30公里。讓河「馬」這個名字聽起來很貼切。

儘管看起來與豬相似，但河馬被認為與鯨魚有更緊密的關係，而鯨魚是完全生活在水中的哺乳動物。有證據表明，河馬和鯨魚在約5400萬年前有共同祖先。

## 關於河馬

鮮為人知的侏儒河馬棲息於森林，且瀕臨滅絕。侏儒河馬通常生活在較小的群體中，只有普通河馬體重的五分之一。侏儒河馬特別適合穿梭於西非茂密的森林。

侏儒河馬雖然會待在森林的沼澤和河流中，但在水中花費的時間卻比普通河馬少。所以牠們的眼睛並不太須要位於頭頂上。

這兩種河馬的耳朵、眼睛和鼻孔都位於頭頂，以便白天炎熱時，可在水中保持涼爽、並同時能聽、看和呼吸。普通河馬的這些身體部位都在最頂部，使牠們幾乎整個身體都浸在水中，只露出了眼、耳和鼻孔。

**進食**
侏儒河馬（上圖）和普通河馬（右頁上圖）均在夜間覓食。後者會沿著熟悉的小徑走，沿路上堆著糞便做記號，將牠們引向食草區。

**侏儒河馬**　ZSL　威普斯納德動物園

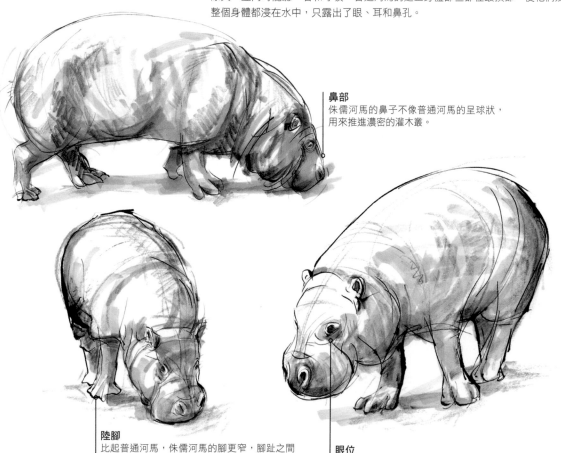

**鼻部**
侏儒河馬的鼻子不像普通河馬的呈球狀，用來推進濃密的灌木叢。

**陸腳**
比起普通河馬，侏儒河馬的腳更窄，腳趾之間的蹼更少。這兩個物種的前腳和後腳都有四個腳趾。

**眼位**
在畫侏儒河馬時，會發現眼睛位置比普通河馬的更低。

河馬　ZSL　威普斯納德動物園

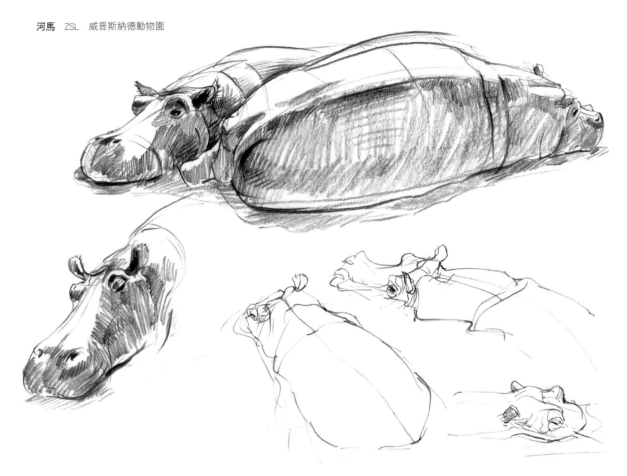

# 河馬的生理結構

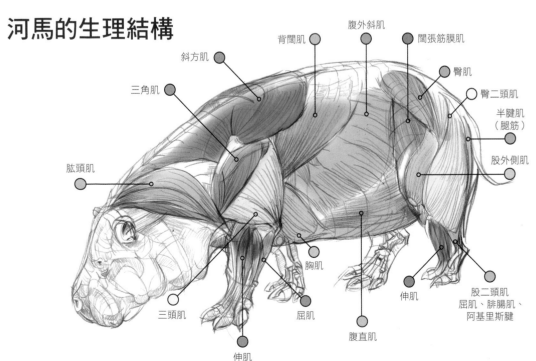

斜方肌

背闊肌

腹外斜肌

闊張筋膜肌

三角肌

臀肌

臀二頭肌

半腱肌
（腿筋）

股外側肌

肱頭肌

股二頭肌
屈肌、腓腸肌、
阿基里斯腱

胸肌

伸肌

三頭肌

屈肌

腹直肌

伸肌

# 黇鹿

黇鹿是屬於鹿科的一種反芻哺乳類。與大多數鹿一樣，牠們每年都會長出新的鹿角。黇鹿有開展的奇特鹿角，這些豐富的造型可作為很好的素描題材。

在中間色調的棕色或灰色紙上繪圖，這樣更好用從淺到深、更大範圍的色調作畫。紙張本身為中間色調，下筆時則可變暗或變亮。用優質的白色油性色鉛筆可讓畫面更顯眼。

## 偶蹄的有蹄類動物

有時，鹿類等有蹄類被歸類為偶蹄類動物。每個趾骨或腳趾的尖端都有自己的「鞋」，骨頭可伸入其中。這是種堅硬的橡膠底，形成厚實的指甲，適合行走。不斷使用這些蹄會造成磨損，但它會在整個動物的一生中不斷生長。大多數有蹄類動物是草食性，牠們從植物中獲取營養，並具有多室的發酵胃。

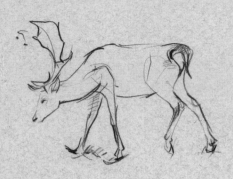

### 英國的黇鹿
羅馬人將這些優雅的鹿引入英國，但隨著羅馬帝國的消亡，牠們也跟著滅絕。直到11世紀，才從地中海東部重新引進了黇鹿。

### 無色調的造型
試著在不畫暗面的情況下，以重疊的線條畫出造型。當一條線在另一條線的前面時，含義很明顯：位在前面。觀者瞭解這個法則；這是種無需暗面即可理解立體造型的方法。

### 簡單性
以不同的對比度畫出斑點，如此可讓戶外動物的光影自然融合。快速看過繪畫的對象，可減少所看到的細節。尋找造型的陰影（動物本身的陰影）和投射陰影。

### 初始線稿
為了快速畫出動物的位置和姿勢，以符合鹿的特徵。謹慎加上筆觸。暗示體毛可用單一筆觸代表眼睛。

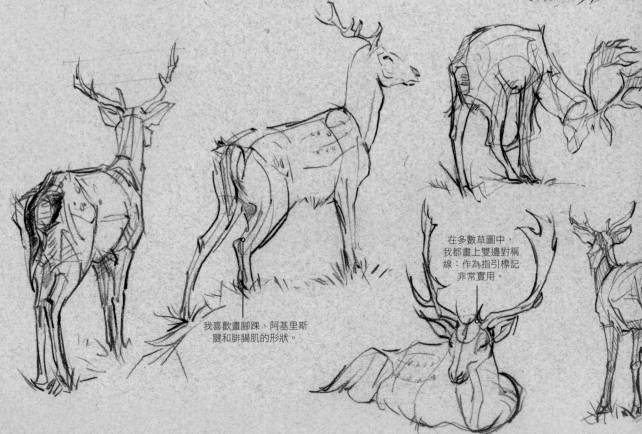

在多數草圖中，我都畫上雙邊對稱線：作為指引標記非常實用。

我喜歡畫腳踝、阿基里斯腱和腓腸肌的形狀。

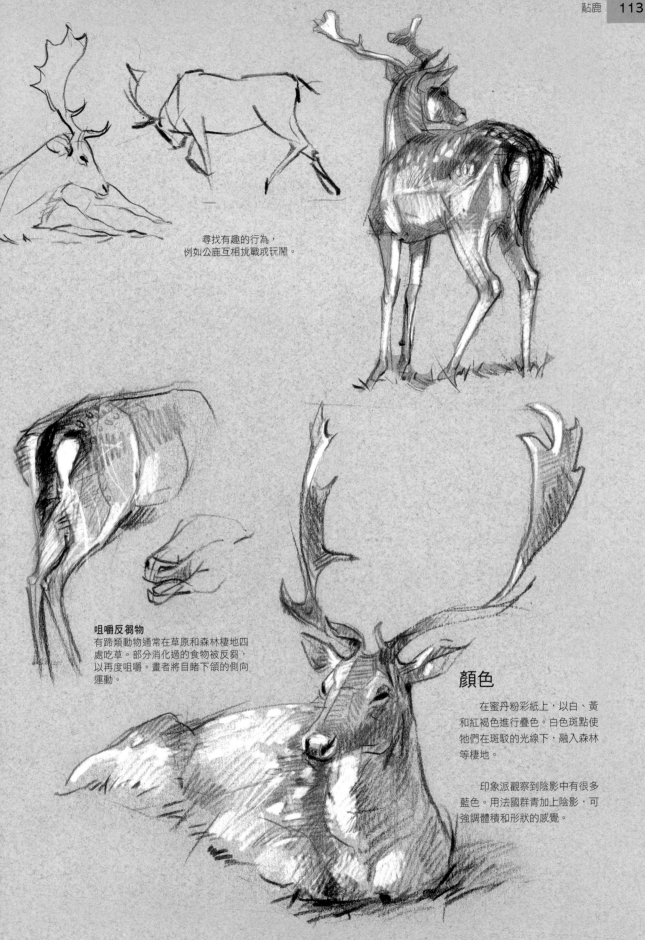

尋找有趣的行為，
例如公鹿互相挑戰或玩鬧。

**咀嚼反芻物**
有蹄類動物通常在草原和森林棲地四
處吃草。部分消化過的食物被反芻，
以再度咀嚼。畫者將目睹下頜的側向
運動。

## 顏色

在蜜丹粉彩紙上，以白、黃
和紅褐色進行疊色。白色斑點使
牠們在斑駁的光線下，融入森林
等棲地。

印象派觀察到陰影中有很多
藍色。用法國群青加上陰影，可
強調體積和形狀的感覺。

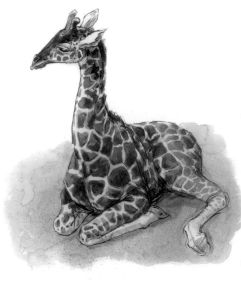

# 長頸鹿

## 世上最高的優雅巨獸

長頸鹿是現今世上最高的哺乳動物，所有生物都必須仰望牠們。然而，高度並非欣賞這種雄偉生物的唯一原因。牠們是世上最美麗的動物之一。由於美麗的形狀和特徵，牠們也成了最奇妙的一種生物。長頸鹿輕柔優雅地移動，也成了絕佳的素描題材。

長頸鹿具有非常女性化的睫毛，眼睛周圍還有黑線，看起來像極了眼線。頭部的蔓藤花紋和長長的頸部形成獨特的外觀。牠們的長腿骨，除了很美麗優雅外，還是很強大的武器，可一腳將獅子和其他掠食者踢死。

## 關於長頸鹿

這種地球上最高的動物重達2噸，長頸鹿可能看似奇怪，但是牠們非常能適應非洲草原的生活，因為牠們能得到其他動物無法取得的食物來源。

皮骨角是兩個殘留的角，在雙耳間形成圓錐形突起。長頸鹿出生時，這些皮骨角是平放在頭部的軟骨，以避免傷害母親。隨著長頸鹿的成熟，軟骨硬化成骨骼，從而形成「皮骨角」。

## 長頸鹿練習頁

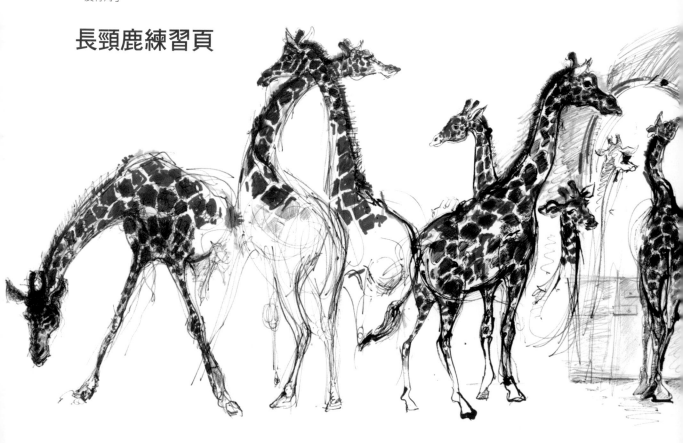

**中央隆起**
這個隆起在公鹿中更突出，是由鈣沉積形成，並隨著頭骨的衰老而變大。

**皮骨角**
公鹿的皮骨角比母鹿大得多，可用來識別個體。母鹿的皮骨角上有一簇鬃毛。而公鹿則無。

**頸部**
和其他哺乳動物一樣，長頸鹿的脖子只有七個椎骨，但每個骨骼卻都很長。

**舌頭**
觀察長頸鹿吃草時，會發現牠們有黑色、不透光的巨大舌頭。

**拱起**
背部的拱起由脊柱上的長椎骨形成。

先畫上陰影，再加上其他紋路。

**偽裝**
描繪具有塊狀斑紋的動物（如長頸鹿）時，最好先為暗面打底。這能避免之後畫陰影時模糊了筆觸。

## 斑紋

　　長頸鹿有四種，又分為九個不同的群體。每個群體都有獨特的斑紋和體色，使牠們融入棲地的地景。在群體中，個體的圖案都有細微的變化，就像指紋一樣獨特。

安哥拉

科爾多凡

馬賽

努比亞

網紋

烏干達

南非

羅德西亞

西非

**學名**「Camelopardalis」的原意為「駱駝豹」

# 支點

在兩到三個骨頭的相遇處就會有關節，這些關節使骨骼能移動。了解支點在動物皮膚下的位置，有助於繪製草圖的結構。支點是非常有用的參考，尤其是在勾畫運動中的動物時。

這些支點的關節有多種類型。作為藝術家，我們只需要考慮樞紐關節和球窩關節。這兩種關節使我們的身體能自由運動。

 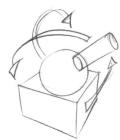

**樞紐部件**
樞紐關節允許在一個方向上移動，從而能進行彎曲和伸展運動。肘關節和膝關節則是如此。

**球窩部件**
這關節位於肩膀和臀部，可在三個向度上移動。

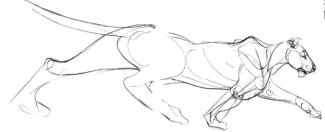

**獅子的支點**
理解支點將有助於快速畫出精準的結構草圖。

**馬的支點示例**
在本頁底部草圖中，試著辨識所標出的支點。

**頭部支點**
如第25頁所述，頭兩個頸椎負責頭部的點頭和旋轉運動。寰椎（C1）能上下移動，樞椎（C2）可以左右移動。

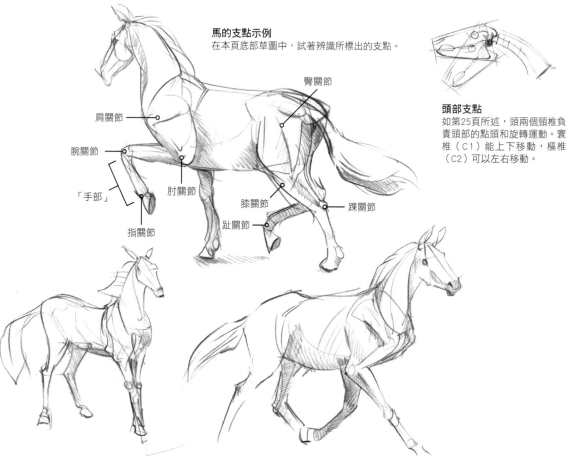

臀關節

肩關節

腕關節

「手部」

肘關節

指關節

膝關節

趾關節

踝關節

# 使用支點

一旦瞭解支點，將有助於從不同角度繪製動物。先確定支點，再繞著它們畫出草圖。知道每個支點代表哪種類型的關節（見上頁）將大有幫助，如此一來，更可以掌握肢體中其他支點的位置。

畫哺乳類或鳥類時，可找出與自己身體相似的地方：若知道肩膀和臀部是球窩關節，同樣狐狸或羚羊的肩膀和臀部也會帶有球窩關節。畫節肢動物時，可以在其外骨骼中尋找間隙，這些地方將與關節相吻合。

**翅膀**
支點適用於所有具關節的附肢；包括翅膀，如上圖所示。

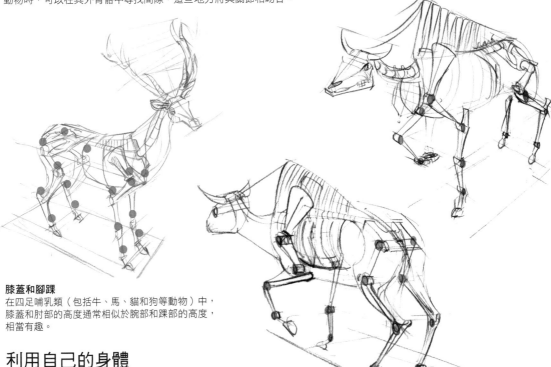

**膝蓋和腳踝**
在四足哺乳類（包括牛、馬、貓和狗等動物）中，膝蓋和肘部的高度通常相似於腕部和踝部的高度，相當有趣。

## 利用自己的身體

我們可以使用自己的身體來理解支點。在手臂的上部有一個球窩關節。試著用這個關節旋轉手臂。下個關節是肘關節，這是樞紐關節，可上下移動手臂的下部。再下一個支點就是手腕。結合了前臂骨骼（橈骨和尺骨），讓手腕有驚人的靈活性。最後，手有多個較小的支點，也就是手指中的指關節！一些科學家認為，這種漂亮的簡單結構與大腦進化有關。在製作實景鏡頭時，動畫公司會將白點加到這些支點上。我們還可以在腿部找到非常相似的結構。

> 「我只是畫我所見的。
> 我畫我身體感受到的。」
> ——芭芭拉·赫普沃斯

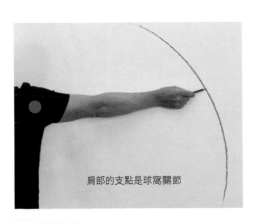

肩部的支點是球窩關節

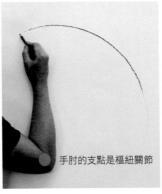

手肘的支點是樞紐關節

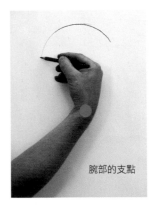

腕部的支點

# 馬來貘

看起來像是有象鼻的豬，但實際上，貘與馬和犀牛的關係較近。在過去的3500萬年中，貘的變化不大，幾乎呈現出史前的樣子——看起來就像大象和豬的混合。長大後，身型變大，腿變修長。這些動物棲息於中美洲、南美洲和東南亞的森林及叢林地區，並且離水源不遠。在美洲被認為有四種新的世界物種，而一種舊的世界物種是馬來貘，具有獨特的黑白色。

貘常被稱為「森林的園丁」，因為牠們在散佈種子中有重要的作用。貘需要大範圍的覓食，並將所食用的水果和漿果的種子置於消化道中，在排便時播種。這有助於增加森林中植物的多樣性。

在當地動物園素描時，需快速作畫以掌握整體造型，並畫出支撐整體重量的腿。有時，正在繪製的貘靜止不動，便提供了更完整研究的機會——但也有可能會有許多未完成的練習。試著用快速的鉛筆草圖捕捉這些短暫瞬間。

> 「貘的血統相當古老。
> 這些動物幾千萬年來的
> 變化不大。」

## 馬來貘練習頁

儘管貘的身型很大，但呈流線型，可以穿越茂密的灌木叢。馬來貘為黑色，背部和臀部上方呈白色，有助於將身體的輪廓形狀打散，以躲過掠食者。

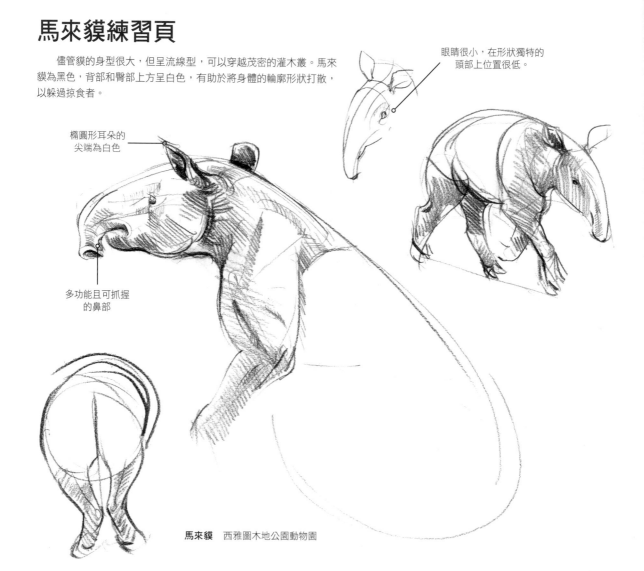

眼睛很小，在形狀獨特的頭部上位置很低。

橢圓形耳朵的尖端為白色

多功能且可抓握的鼻部

**馬來貘**　西雅圖木地公園動物園

## 適應棲地的演化

在叢林和林地中，張開的腳讓貘能行走於泥濘而柔軟的地面上。
且防止牠們陷入其中。

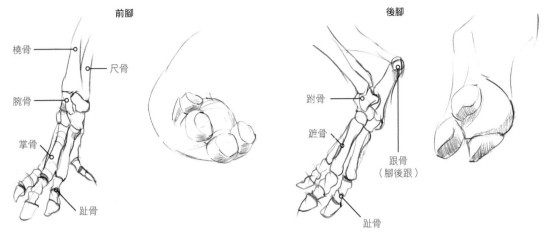

前腳

橈骨
尺骨
腕骨
掌骨
趾骨

後腳

跗骨
蹠骨
跟骨
（腳後跟）
趾骨

# 從頭到尾：幼貘

**偽裝的幼體**
像許多其他動物一樣，貘出生時的顏色有助於生存。在貘棲息的叢林和森林中，幼體的條紋和點綴的外皮與下層斑駁的陽光相匹配，幫助幼貘融入周圍環境。保留白色區域來做出這些形狀。

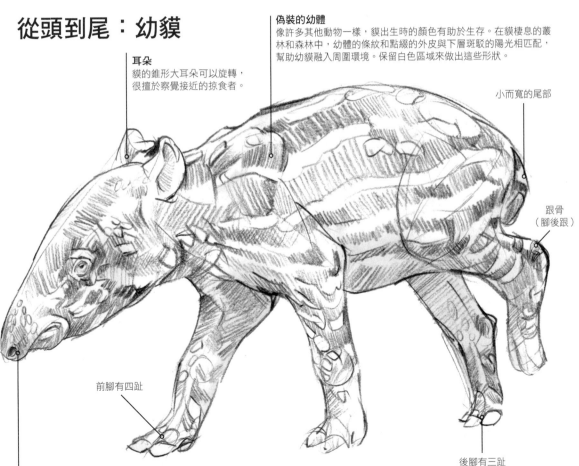

**耳朵**
貘的錐形大耳朵可以旋轉，很擅於察覺接近的掠食者。

小而寬的尾部

跟骨
（腳後跟）

前腳有四趾

後腳有三趾

**可抓握的鼻部**
用鼻子抓水果、樹葉和其他食物。貘就像大象一樣，可以張開鼻子，以握住其他動物無法觸及的葉子和芽，再將它們拉下來食用。特長的鼻子也是多功能的——可作為通氣管。貘在水中的大部分時間都是用來保持涼爽和逃離掠食者。

# 犀牛

「rhinoceros」（犀牛）這個字來自希臘語，意即「鼻角」。現今有5個物種，都處於高度瀕危狀態，這主要是由於非法狩獵造成的。白犀牛和黑犀牛棲息在非洲大草原上，而印度、爪哇和蘇門答臘犀牛則可見於亞洲的熱帶森林和草原上。

犀科的成員皆相當大型，其體重都可達到或超過1噸。白犀牛可能重達2.3噸。儘管常被認為具有侵略性，但犀牛其實相當膽小，只會作勢嚇跑入侵者。所有犀牛都須要攝取大量的植物性食物，以維持龐大的身體。牠們是當今地球上最有趣的生物之一。

**峇厘島，尼泊爾犀牛**
讓人聯想起武士的盔甲，所有種類的犀牛都受到厚皮的保護。

## 尼泊爾犀牛練習頁

當畫圖所需的時間長於動物保持同樣姿勢的時間時，記憶繪圖和簡便的草圖就至關重要。我傾向於將腿簡化為管狀，將身體看作是板塊的組合。檢視裝甲的形狀，再從一種形狀轉化成另一種形狀，以形成整體造型。

剛開始時，似乎無法想起原本的姿勢，但透過練習，將能夠回憶起該姿勢。若完全忘記了，就等待看到類似姿勢時，再返回同個畫面。

**親代照顧**
這在哺乳動物中特別重要，我們可以在素描時，親眼看到親代和子代之間的聯繫。幼體出生時，母性的衝動開始起作用：母親對幼體表現出高度的保護，在幼體玩耍和探索其出生的新世界時，使其免受危險。隨著幼體的成長，母體讓子代逐漸獨立。

素描嬉戲的幼小尼泊爾犀牛非常有挑戰性。練習視覺記憶有助於將姿勢記下來。

**尼泊爾犀牛**　ZSL　威普斯納德動物園

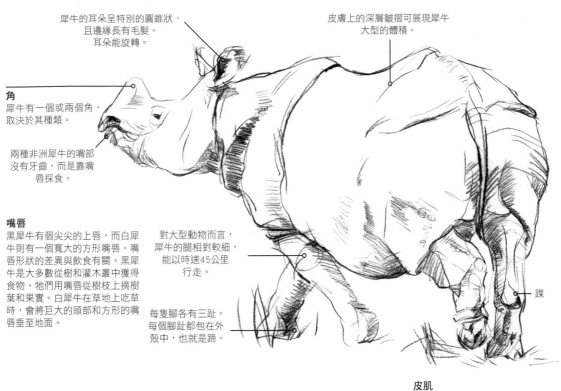

犀牛的耳朵呈特別的圓錐狀，且邊緣長有毛髮。耳朵能旋轉。

皮膚上的深層皺摺可展現犀牛大型的體積。

**角**
犀牛有一個或兩個角，取決於其種類。

兩種非洲犀牛的嘴部沒有牙齒，而是靠嘴唇採食。

**嘴唇**
黑犀牛有個尖尖的上唇，而白犀牛則有一個寬大的方形嘴唇。嘴唇形狀的差異與飲食有關。黑犀牛是大多數從樹和灌木叢中獲得食物。牠們用嘴唇從樹枝上摘樹葉和果實。白犀牛在草地上吃草時，會將巨大的頭部和方形的嘴唇垂至地面。

對大型動物而言，犀牛的腿相對較細，能以時速45公里行走。

每隻腳各有三趾。每個腳趾都包在外殼中，也就是蹄。

踝

**皮肌**
這條肌肉會抽動皮膚以驅趕蒼蠅。其他動物（如馬）身上也有這條肌肉，但在犀牛上更為明顯。

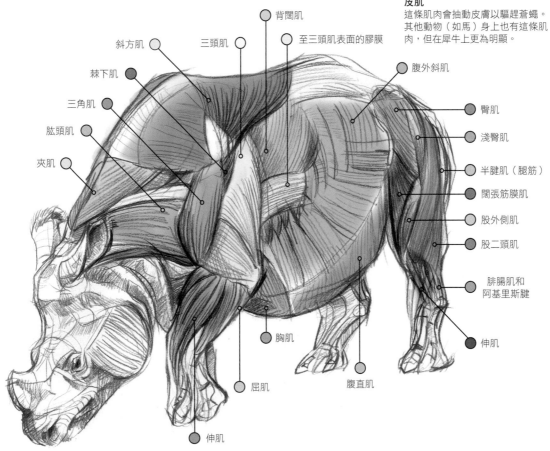

斜方肌
棘下肌
三角肌
肱頭肌
夾肌
三頭肌
背闊肌
至三頭肌表面的膠膜
腹外斜肌
臀肌
淺臀肌
半腱肌（腿筋）
闊張筋膜肌
股外側肌
股二頭肌
腓腸肌和阿基里斯腱
伸肌
胸肌
屈肌
腹直肌
伸肌

# 斑馬

斑馬棲息於非洲。亦屬於有蹄類動物。因此，可利用對馬生理上的理解來找出關鍵的支點和肌肉組織。與馬和驢不同，斑馬的脾氣有些暴躁，這使他們難以被馴服──也許在非洲大草原上生活了幾千年，導致斑馬演化出堅強的生存意志和強烈的獨立性。

## 有斑紋的馬

斑馬有三種：平原斑馬、山斑馬和細紋斑馬。後者屬於斑馬的亞科，具有自己的特色，而且外觀上更接近驢。棲息在肯亞和衣索比亞的細紋斑馬是最瀕危的斑馬。

斑馬強烈的黑白條紋可混淆掠食者的視線。科學家以電腦模型來模擬條紋產生的光學錯覺，並發現這是種非常成功的混亂天然色，不僅能混淆大型獵食者（如獅子），連小型的天敵（如蚊子）也感到混淆。沒有任何兩頭斑馬的條紋完全相同，因此科學家可以用這種獨特模式來識別個體。

**馬科**
令人眼花的條紋之下，有著和馬匹相同的生理結構。

**長耳朵**
斑馬的聽力很敏銳。他們的耳朵可以旋轉，以定位聲音的來源而不必轉身。

**迅速**
儘管他們的腿不如馬的長，但斑馬可以在短時間內以70公里的時速奔跑，並具有絕佳的耐力。

## 畫一群動物

斑馬因安全性而群體行動。當個體被群中的其他斑馬包圍時，他們已經有效的增強破壞性偽裝。

畫草圖時，經常會發現其他斑馬在自己所觀察的個體前面走過。將這種無法控制的變因，轉為繪製野生動物的契機，再將牠加到草圖中，就像洞穴藝術家那般，將舊動物與新動物重疊。這有助於捕捉群體感。

常言道：「想走遠一點，就一起走！」

# 從頭到尾：
# 細紋斑馬

前腿和後腿以及其肌肉群在每側協同工作以產生運動。瞭解這些肌肉群和其位置有助於畫出凹面和暗面，進而在條紋下方畫出造型。瞭解站姿的肌肉（上圖）後，可進而想像運動中的肌肉（下圖）。

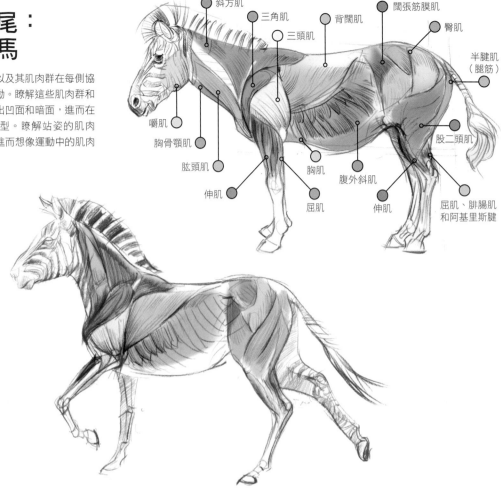

斜方肌
三角肌
三頭肌
背闊肌
闊張筋膜肌
臀肌
半腱肌（腿筋）
嚼肌
胸骨頸肌
肱頭肌
伸肌
屈肌
胸肌
腹外斜肌
伸肌
股二頭肌
屈肌、腓腸肌和阿基里斯腱

# 關於斑馬

馬的祖先很小──居住在森林中的始祖馬（又名 Eohippus，意即「曙馬」）。這是和狗一般大的小馬，身高在25-45公分之間。馬的進化可以追溯到5000萬年前，儘管這一群體（包括馬和斑馬）的共同祖先約在400萬年前就出現了分歧。斑馬是舊世界最早出現的馬之一。

馬科（馬、斑馬和驢）是現今僅有的單趾動物。始祖馬的前腳有四個有蹄的腳趾，而後腳有三個有蹄的腳趾。在現代物種中，這些腳趾已減為單個腳趾，為的是更快的速度。科學研究表明，隨著體重增加，馬的中央腳趾變得更大、更結實，這是在相對平坦的表面上形成的出色求生機制。有趣的是，現今南美貘（馬的遠親）的腳趾分布與始祖馬相同。

**細紋斑馬**　ZSL　威普斯納德動物園

# 棲地：農場

在農場花上一天進行素描是種絕妙的經歷，也是學習素描動物的好方法。動物順服的性格意味著牠們不感到害怕。

## 馴養的動物

人類已發展出農業生活。在此期間，我們開始馴養動物。我們的祖先是狩獵者與採集者，食物取決於成功捕獵野生動物以及採集野生水果、穀物、蔬菜和塊莖。這時人類是游牧民族：當物資用完後，這些祖先就搬去新的地方。

大約在公元前1萬年，農業在全球各地紛紛形成。農業耕作意味著人們無需旅行就可以找到食物，他們創造了定居點，並為家庭成長提供了較不危險的環境。人們可播種並種植如小麥和大麥等。然後，農民選擇並種植了這些作物中最好的種子。選擇性地飼養了牛、綿羊、豬、山羊和馬等野生動物，以創造出更多溫順的動物。人們同時也馴服了其他動物，如狗和貓。

狼變成了狗。這種關係可追溯至冰河時代。狗是最早被馴化的動物之一。牠們的祖先是學會與人類家庭生活的幼狼，牠們被餵養和照顧。部分原因是這些動物的某種社交元素使人類得以馴服牠們。並非所有動物都能被馴服。例如，老虎和犀牛仍生活於其自然棲地中。

*食物與可持續性*

世上許多野生生物都依賴農田。糧食生產不能以犧牲自然環境為代價。野生物種的多樣性須要與馴養的動物一起保護。許多農民正試圖解決耕作方法的問題：既滿足人類的糧食需求，又能給野生物種提供家園的方式；同時支持多樣化的自然環境。

「我愛豬。我不在乎是小豬還是大豬、長鼻子或短鼻子、耳朵豎起或
耳朵垂下。我不在乎是黑色還是白色、薑黃色或帶有斑點。
我就是愛豬。」——迪克・金・史密斯

# 在農場素描

農場動物比野生動物移動得更慢且較不膽怯。我們甚至可能會發現山羊正在咀嚼素描本的一角！

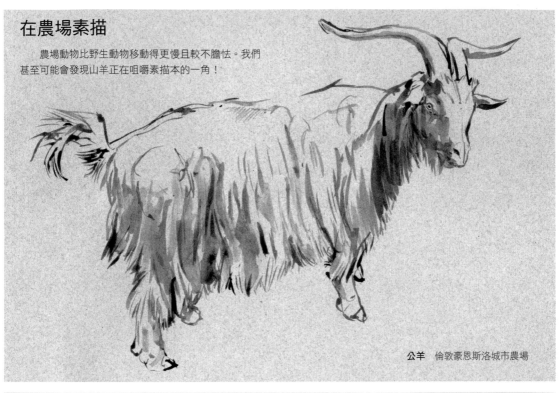

**公羊** 倫敦豪恩斯洛城市農場

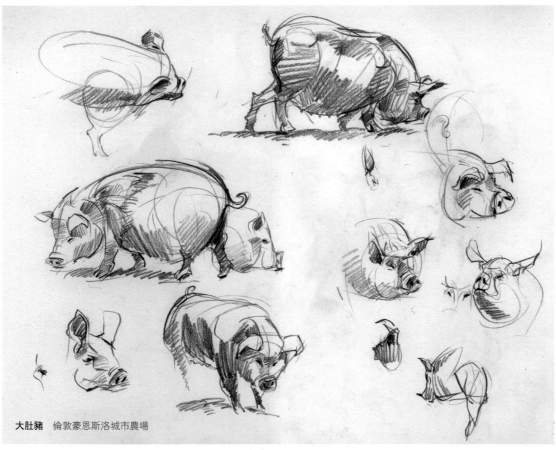

**大肚豬** 倫敦豪恩斯洛城市農場

# 象

　　大象有獨特的進化軌跡。由於其不尋常的外觀和較長的鼻部，有時牠們的存在似乎令人難以置信。可能會覺得牠們已經相當古老，其滿布皺紋的皮膚似乎暗示著年齡、智慧和悠久的記憶庫。我們無法確定大象在想什麼，但牠們似乎正在思考某件事。總而言之，大象看似溫柔的靈魂。隨和、無私的牠們像我們一樣生活在社會和家庭的群體中，無法單獨生活。牠們享受彼此的陪伴，會照護幼體，並對失去的同伴表示哀悼。

## 關於大象

　　大象是食草的有蹄類哺乳動物，屬於長鼻目。牠們獨特的長鼻是鼻子和上唇的延伸。現代大象的鼻部又長又驚人地靈巧——具成千上萬條的肌肉，使其可往各個方向扭轉和旋轉。借由這種長鼻，大象可調查周圍的環境、扯下樹枝以獲得營養的葉子、噴水、剝除樹葉並拔草。大象是現今最大的陸地動物，平均壽命為60歲，比人類少一些。但儘管人類在十幾歲時就停止了成長，大象似乎一生都在不斷成長：50歲的成象比20歲的成象大得多。一頭雄性非洲象可能長到4公尺，重達7噸。粗壯的柱狀腿支撐著體重。牠們的身型意味著沒有天敵。

　　一群大象通常由母象帶領，由不同年齡層的母象和幼象組成。成年的公象則傾向於四處遊蕩，且僅在母象發情時才加入群體。大象非常保護自己的幼象，牠們與母親非常親密。其他母象和公象會協助察覺掠食者。家族群體內部的交流有多種形式，其中一種是發聲。其深沉的迴響聲可傳播數英里，且可以通過腳上的脂肪墊振動吸收。

## 三種象

　　非洲象棲息在非洲撒哈拉沙漠以南、中非和西非的雨林以及馬利的撒哈拉沙漠。亞洲象棲息於印度、尼泊爾和東南亞的灌木叢及雨林中。近期非洲象被分為兩個不同的群體：主要棲息在熱帶草原上的大象和棲息在熱帶雨林地區的非洲森林象。儘管辯論仍持續中，但普遍認為有三種不同的物種。

### 非洲象（Loxodonta africana）

　　該物種的棲地廣泛，從沙漠、大草原到灌木叢和雨林。非洲象是最大的象種，必須大範圍地覓食，以獲取維持生存所需的大量食物。雄性和雌性非洲象都具有向前彎的大型長牙。

### 非洲森林象（Loxodonta cyclotis）

　　這種象過往被視為非洲象的亞種，而現在被認為完全是獨立的物種。非洲森林象演化出適應森林的特徵：體型更小、膚色更深、耳朵更小、更圓滑。牙的顏色為淡黃色至棕色，並往下方長，有助於在茂密的植被中移動。另外象鼻也覆蓋更多的體毛。

### 亞洲象（Elephas maximus）

　　亞洲象的耳朵比另外兩種的耳朵都要小，因此不太有機會在森林中碰撞而弄斷樹枝。牠們的牙也較小，母象可能不具長牙。其臼齒顯示，亞洲象與滅絕的真猛瑪象關係更緊密。該物種與人類有悠久的關係，且人類已馴服了四個亞種。

**始祖象**

**大象的祖先**

在3700萬年前，這頭和豬一般大的始祖象出現於地球時，看起來比現代大象更像侏儒河馬。其象鼻短而粗，就像現代的貘。隨著大象的進化，牠們變得更大，而嘴部離地面越來越遠。為了攝取水和食物，象鼻越變越長。

**非洲象**

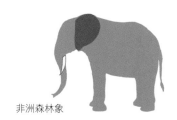

**非洲森林象**

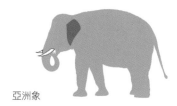

**亞洲象**

**亞洲象**

**非洲象**

## 分辨不同處

　　亞洲象的象鼻頂端有個一個「手指」，而非洲象有兩個。用來保持涼爽的象耳是區分不同物種的另一種方法：非洲象的耳朵形狀像非洲，而亞洲象的體型較小，耳朵也較小。

# 大象的生理結構

花上一天來素描大象前，最好先回顧一下這頁。瞭解主要的支點和潛在的肌肉組織，有助於進行戶外素描。

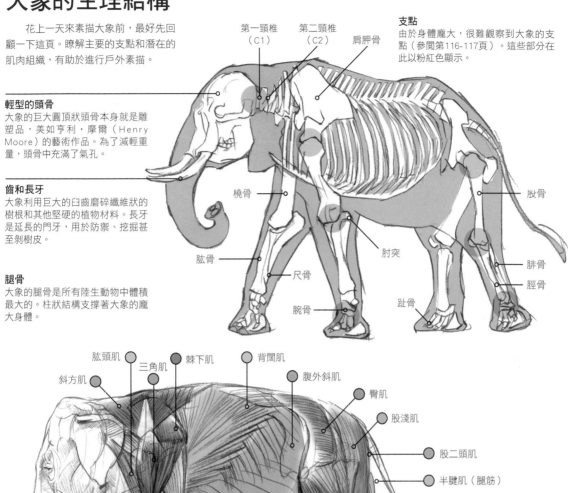

**第一頸椎（C1）**

**第二頸椎（C2）**

**肩胛骨**

**支點**
由於身體龐大，很難觀察到大象的支點（參閱第116-117頁）。這些部分在此以粉紅色顯示。

**輕型的頭骨**
大象的巨大圓頂狀頭骨本身就是雕塑品，美如亨利·摩爾（Henry Moore）的藝術作品。為了減輕重量，頭骨中充滿了氣孔。

**齒和長牙**
大象利用巨大的臼齒磨碎纖維狀的樹根和其他堅硬的植物材料。長牙是延長的門牙，用於防禦、挖掘甚至剝樹皮。

**腿骨**
大象的腿骨是所有陸生動物中體積最大的。柱狀結構支撐著大象的龐大身體。

**橈骨**

**肱骨**

**尺骨**

**腕骨**

**肘突**

**趾骨**

**股骨**

**腓骨**

**脛骨**

**斜方肌**

**肱頭肌**

**三角肌**

**棘下肌**

**背闊肌**

**腹外斜肌**

**臀肌**

**股淺肌**

**股二頭肌**

**半腱肌（腿筋）**

**闊張筋膜肌**

**股外側肌**

**屈肌、腓腸肌和阿基里斯腱**

**伸肌**

**三頭肌**

**胸肌**

**腹直肌**

**股四頭肌**

**伸肌**

**屈肌**

**象鼻**
象鼻由約4萬塊肌肉組成，使其成為極靈活的工具。

**重型腳後跟**
腳後跟由一塊緩衝用的楔形軟組織支撐，具減震的作用，以防對關節造成傷害。

## 腳趾

每種大象的腳趾數量不同：
**非洲象** 前腳四趾，後腳三趾。
**非洲森林象** 前腳五趾，後腳四趾。
**亞洲象** 前腳五趾，後腳四趾（極少數具五趾）。

# 大象練習頁

　　花時間寫生大象相當有樂趣！從忙碌的生活中，休息一下來素描大象可能是種輕鬆的體驗，甚至可能有淨化身心的體驗。我們的動靜不太會引起大象的關注，所以專心作畫即可。開始素描之前，先坐下來觀察大象一段時間。只須觀察並聆聽牠們發出的聲音，花點時間進入大象的世界。大象沉重的身軀似乎懸在柱狀的腿部結構上。

　　起初，我不會長時間用筆描繪細節，我會依畫面的進展隨時更改。就像在暗中朝著樂音前進，從聆聽一段音樂靜靜地開始，然後逐漸上升。試驗繪圖工具可創造不同的筆觸。大象有時移動相當緩慢，但象鼻卻不斷地運動。因此，建議先繪製頭部，再畫出眼見的象鼻姿態。

## 重點行為和特徵

**沙浴** 非洲象定期以沙浴清潔自己。牠們用象鼻吸起沙，再吹到背上。沙層就像防曬霜一樣，可保護大象的皮膚免受非洲陽光的強烈照射，也具有很好的驅蟲效果。所有大象都喜歡清潔，對保持健康而言，沙浴與在水中清潔同樣重要。

**成象** 端莊的成象動作較緩慢且輕柔，因此是理想的繪畫對象。

**玩樂** 幼象似乎總是想玩樂。這對動態繪畫是巨大的挑戰。

**重量** 當大象將重量集中在腳上時，我們便能看到脂肪墊的分布。

**皮膚** 大象的皮膚上具有包覆式的深皺紋，可把這個部分畫出來，以表達這些巨大生物的特質。

**象鼻** 畫草圖時，會注意到象鼻一直動，因此必須採取果斷的畫下這個好動的器官。

**互動** 看看群體中的不同成員之間是如何互動。

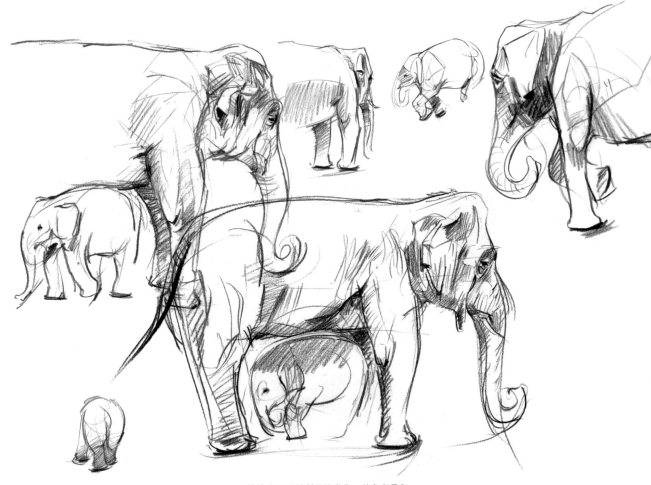

快速畫下眼前所見的動作。幼象與母象
靠得很近，以獲得保護。在這個畫面裡，
幼象待在母象腹部下遮蔭。

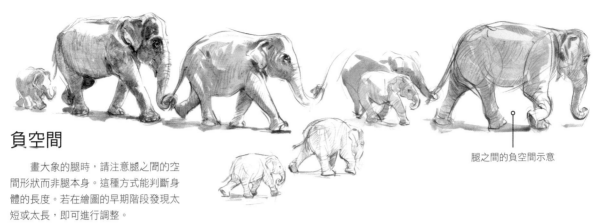

# 負空間

　　畫大象的腿時，請注意腿之間的空間形狀而非腿本身。這種方式能判斷身體的長度。若在繪圖的早期階段發現太短或太長，即可進行調整。

腿之間的負空間示意

範例的草圖

## 傑作

大象深邃的眼睛似乎含有上百萬個回憶。這使我們可分辨技術高超與令人感動的作品。林布蘭筆下的大象不僅涵蓋了現實中的細節，還畫出了該主題的思想和記憶。

**亞洲象** ZSL　威普斯納德動物園

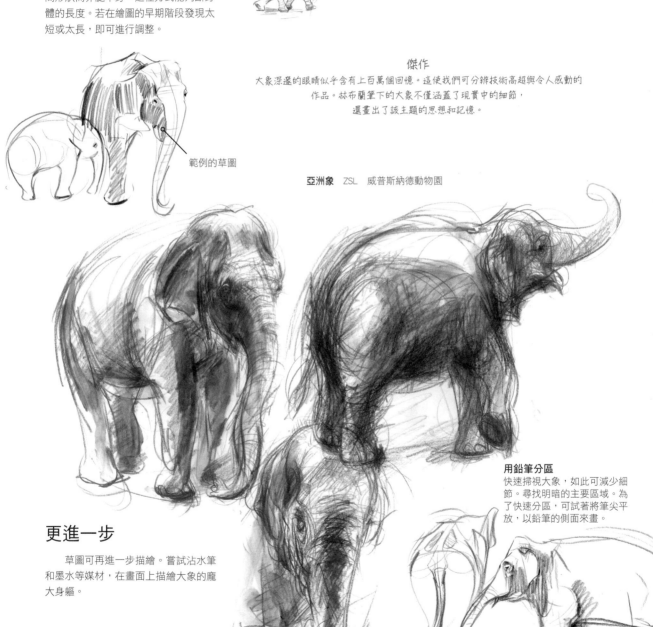

## 更進一步

　　草圖可再進一步描繪。嘗試沾水筆和墨水等媒材，在畫面上描繪大象的龐大身軀。

### 用鉛筆分區

快速掃視大象，如此可減少細節。尋找明暗的主要區域。為了快速分區，可試著將筆尖平放，以鉛筆的側面來畫。

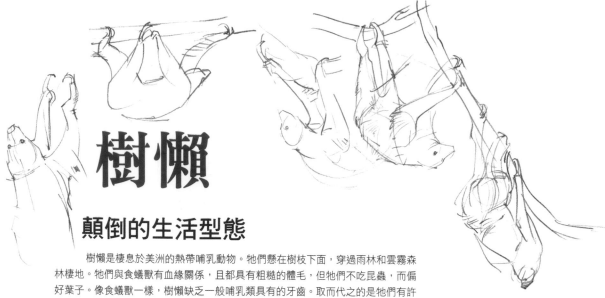

# 樹懶

## 顛倒的生活型態

　　樹懶是棲息於美洲的熱帶哺乳動物。牠們懸在樹枝下面，穿過雨林和雲霧森林棲地。牠們與食蟻獸有血緣關係，且都具有粗糙的體毛，但牠們不吃昆蟲，而偏好葉子。像食蟻獸一樣，樹懶缺乏一般哺乳類具有的牙齒。取而代之的是牠們有許多無根的圓柱狀牙齒，用來磨碎可能需長達一個月才能完全消化的食物。

　　樹懶總共有六種不同的種類，分為兩大類：兩趾和三趾。所有樹懶的後腳都有三趾，但是兩趾樹懶只有前肢是兩趾。兩趾樹懶也比三趾樹懶的體型大一點。牠們的爪子就像鉤子一樣，使樹懶可從樹枝上垂下來而不必浪費力氣。當其他猴子和絨猴在樹頂活動時，樹懶則倒掛在下方——唯獨牠們會利用樹枝的下方空間。因此，樹懶形成了自己的獨特的演化。

　　樹懶主要是樹棲，儘管三趾樹懶也善於游泳，可游過紅樹林沼澤。顧名思義，樹懶的一切從運動到新陳代謝都相當緩慢。樹懶的學名「Bradypus」，在希臘語中是「慢腳」。牠們在地上容易陷入危險，所以大部分時間都在樹上度過。

### 容易素描
在不同位置繪製相同的樹懶，畫出類似動畫、沿著樹枝運動的序列。可以查看動物園的餵食時間——被圈養的樹懶每天最多可睡21個小時。在野外，牠們的睡眠模式與人類的更為相似。

## 樹懶的生理結構

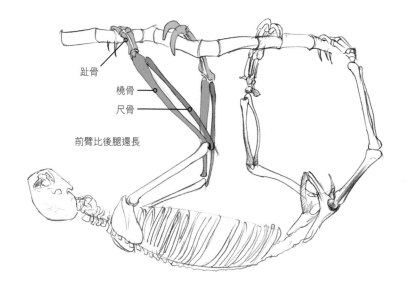

趾骨

橈骨

尺骨

前臂比後腿還長

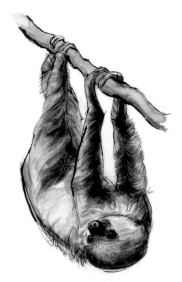

### 毛皮
樹懶的皮毛形成一束波浪狀的體毛，且向後生長，使雨水易流出身體。按照毛生長的方向描繪。

## 使用混合媒材畫樹懶

試著以優質的油性色鉛筆來畫上各種紅褐色和棕色調，以畫出樹懶毛茸茸的皮毛量。可用水彩來加強面部特徵（如突出的鼻子）。

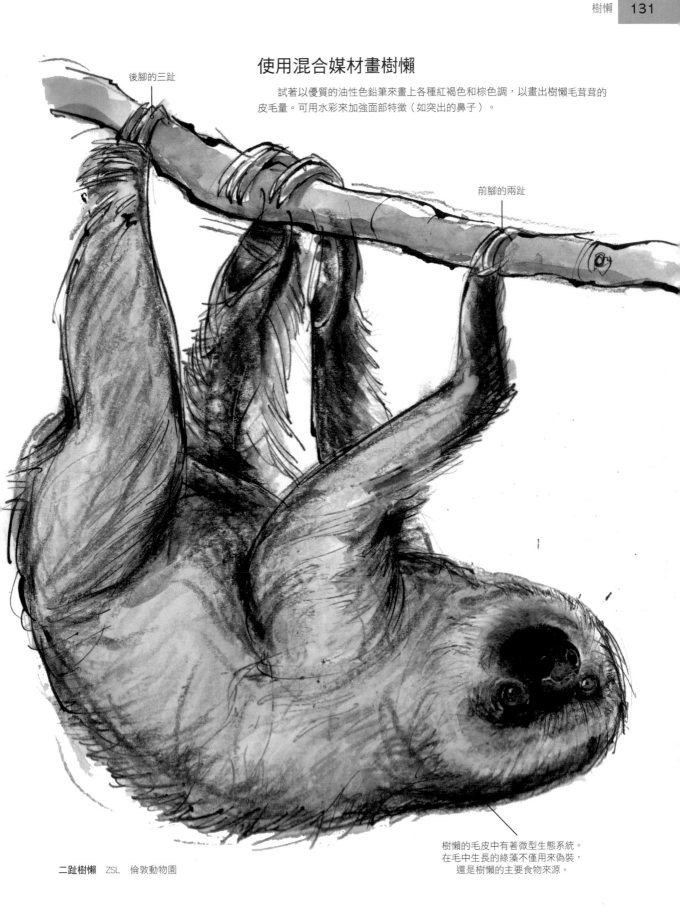

後腳的三趾

前腳的兩趾

樹懶的毛皮中有著微型生態系統。在毛中生長的綠藻不僅用來偽裝，還是樹懶的主要食物來源。

**二趾樹懶** ZSL 倫敦動物園

# 貓

優雅、輕盈且高度敏捷的貓科動物可能是極具挑戰性的繪畫主題。牠們柔軟的脊柱可進行流體運動和快速彈跳運動。捕捉其特徵的形狀——鼻口、腿、爪和鬍鬚——可能是個挑戰。但所有的貓科動物都具有相似的身體造型和肌肉結構，熟悉這點將大有助益。這種身體結構被稱為「趾行動物」，這使得貓能悄悄地潛行打獵。類似於我們踮腳走路。根據貓的種類，可以放大或縮小這個身體結構。無論畫的是哪種貓，都能使我們能辨認支點的結構，並繪製可能會在表皮下方看到的各種肌肉。

「所有的貓科動物都是肉食性的掠食者。」

除了身體結構相似外，這些貓還具有一樣獨特的行為特徵。例如「發出呼嚕聲」或「跟蹤」。所有的貓科動物都是肉食性。牠們的舌頭上沒有甜味受體。無論身在何處或身為哪種物種，貓科動物在猛烈撲殺前，都會高度專注、優雅地跟蹤獵物。

捕食者與獵物的關係是古老、無情且持續不斷的。非洲平原上，獅子、獵豹等動物與獵物（如黑斑羚）之間的關係在這方面有顯著體現。兩者都試圖通過一系列演化來相互競爭。黑斑羚的腿在幾代之間越來越修長，形成了長長的「撐竿」，使牠們能以爆炸性的速度逃跑。同時，透過將眼睛移至頭部前方，貓科動物進化出敏銳的雙眼視力，以判斷獵物的距離。並有鋒利的牙齒和爪子以抓取並完成獵捕。

一些大型貓科動物（如老虎）會自己狩獵。獅子等其他動物則成群結隊地狩獵。這使牠們能捕獲非洲大草原的大型動物，例如長頸鹿，這對單一獅子而言是不可能的。整個群體一同分享獵物。這是個很好的策略，因為該群體的所有成員都能用餐。這確保了群體未來的發展。其他貓科動物也成功捕獲了較小的獵物並得以進食。

獵取較小的獵物可能得付出相當大的精力，且許多獵捕行動都以失敗告終。對獵物來說，能逃離獵捕並過上另一天就足夠了。而對於掠食者大貓來說，贏得獵物能為肌肉補充燃料。

## 貓科

所有的貓都是貓科動物的成員。在這之下又分為兩個亞科。第一個是豹亞科，其中包括一些大型的貓科動物。這類亞科中具有吼叫能力的有四個（獅子、老虎、豹和美洲豹）。科學家推測，吼叫能力可用來嚇跑競爭對手並劃定領土。

另一個亞科稱為貓亞科，包括豹貓、美洲獅、獵豹、猞猁，甚至是家貓。這些貓可以發出令人愉悅的呼嚕聲，這是種自我安慰的行為，與狗搖尾巴或人的笑容相似。由於聲帶的結構，發出呼嚕聲的貓永遠不會吼叫，反之亦然。然而雪豹是個例外，因為牠們能發出的既非真正的呼嚕聲，亦非吼叫。

這兩個亞科來自同個祖先，始貓可能是最早的貓科動物之一。這種動物在約2500萬年前就發展出類似貓的特徵。貓的馴化始於埃及人之前，最早可以追溯到1萬年前，當時也許有野貓開始在人類營地周圍閒逛，以尋找人類狩獵時的碎肉。

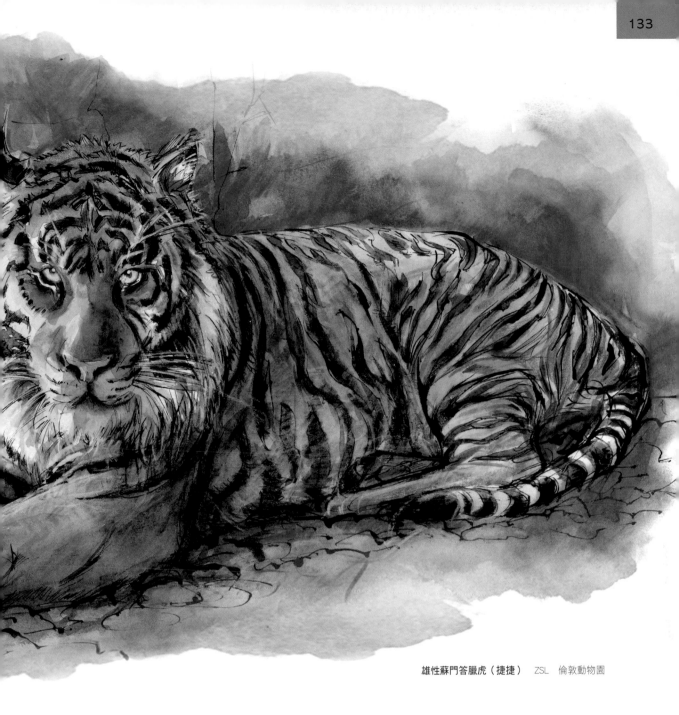

雄性蘇門答臘虎（捷捷）　ZSL　倫敦動物園

「大地成了所有生命的圓形劇場，
上演生命中各種演化的競爭戲碼！」

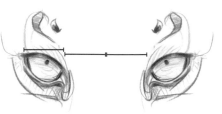

# 美洲豹

## 象徵

　　這些難以捉摸的大貓在美洲大陸跟蹤和伏擊獵物。牠們的美麗和力量使其成為偶像出現在該地區的傳說中。在墨西哥猶加敦半島一帶，某處中美洲文明的廢墟中發現了美洲豹神的雕像。在這些古老的神話中，美洲豹被描述為能在世界之間穿梭的動物。這部分可能是因無論白晝黑夜，美洲豹都能在樹林、地面和水之間自由移動和狩獵。

　　美洲豹是頂尖掠食者，這代表牠在食物鏈的頂部，沒有其他動物捕食牠們。美洲豹是在美洲唯一發現的大貓，相當於豹。儘管比豹的肌肉更重，但兩種大貓在各自的生態系統中占有相似的位置。兩者都會爬樹，利用樹作為睡覺的安全之處、伏擊獵物並帶回食用、遠離其他食肉動物和食腐動物。

　　部分與美洲豹有關的神話特質很可能是由於其孤獨性。除交配季節外，每個個體都在50至130平方公里的區域內獨自狩獵。這些領土或家園由一名雄性主持，該雄性積極保護自己的領土和雌性免受其他雄性侵害。貓科動物在漫遊領土時，會留下爪子和氣味痕跡，以讓其他美洲豹知道該區已被佔領。在這些領地中雌性會獨自撫養幼體。

　　美洲豹具有驚人的強大下巴，用來咬死獵物如鹿、猴子、貘和鱷魚等動物。有時美洲豹會利用高處，從樹上猛撲毫無戒心的獵物。與大多數的貓科動物不同，美洲豹諳水性，牠們能在其中游泳捕魚和其他任何可捕獲的獵物。像豹亞科的其他成員一樣，美洲豹會吼叫。學者認為，吼叫可能會幫助雄性吸引雌性，並警告入侵者遠離領土。

**敏捷的觀察者**
美洲豹的雙眼距離有助於雙目視覺。畫草圖時，在美洲豹的雙眼間留出約兩隻眼睛的寬度，為正確的間距。

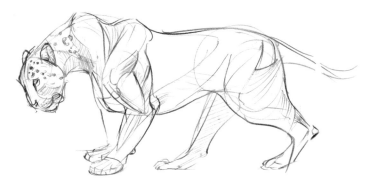

**腳**
五個爪子位於肉墊上方，且可伸縮。等同與人類拇指的第一趾沒有觸地。因此，貓的腳印只會顯示四趾——第五趾遠離地面且爪子藏在裡面。

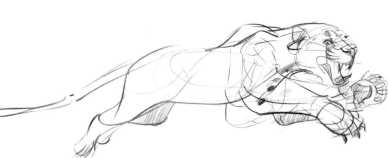

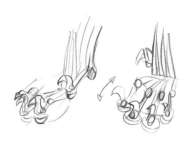

## 美洲豹的生理結構

美洲豹的身體具有結實的肌肉，能同時具有強大的爆發力和敏捷的動作。知道這些肌肉的位置有助於繪製陰影處。

**力量**
美洲豹的手和腕部的伸肌特別有力——非常適合抓捕和殺死獵物。

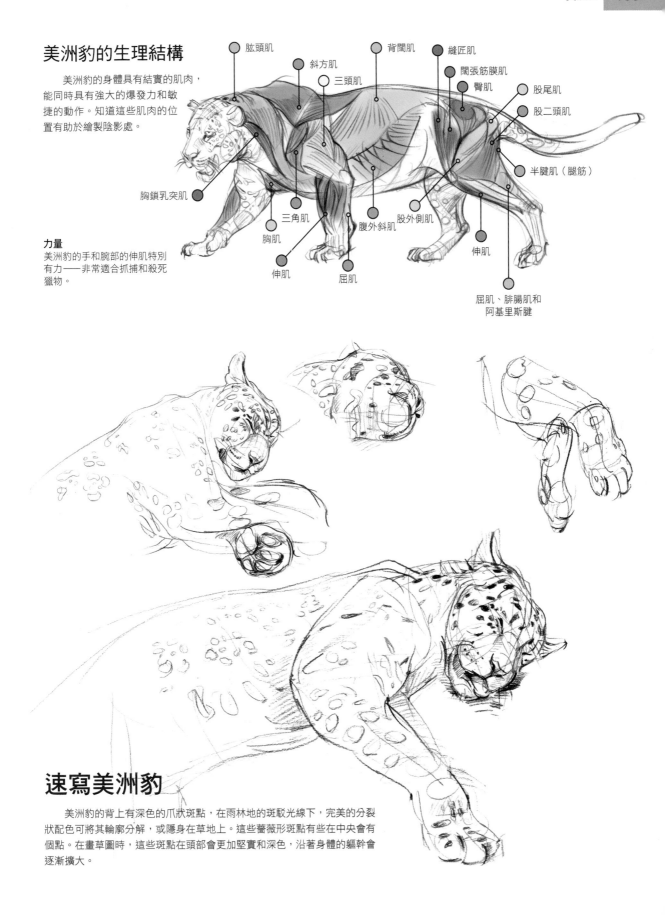

肱頭肌
斜方肌
三頭肌
背闊肌
縫匠肌
闊張筋膜肌
臀肌
股尾肌
股二頭肌
半腱肌（腿筋）
胸鎖乳突肌
三角肌
胸肌
腹外斜肌
股外側肌
伸肌
伸肌
屈肌
伸肌
屈肌、腓腸肌和阿基里斯腱

# 速寫美洲豹

美洲豹的背上有深色的爪狀斑點，在雨林地的斑駁光線下，完美的分裂狀配色可將其輪廓分解，或隱身在草地上。這些薔薇形斑點有些在中央會有個點。在畫草圖時，這些斑點在頭部會更加堅實和深色，沿著身體的軀幹會逐漸擴大。

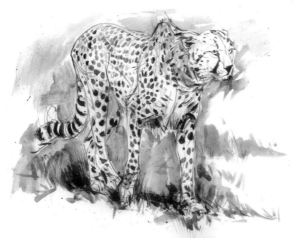

# 獵豹

獵豹是世上最快的陸地哺乳動物。憑藉超越大多數跑車的加速度，獵豹從站立起步就可以達到時速96公里——僅需三秒鐘。平均來說，獵豹須進行兩次半的狩獵才能成功。

獵豹是陸地動物的短跑選手，具有高度特化的運動結構，可捕捉獵物。其身型對於最大速度也是最適合的。獵豹像獅子一樣，在直線上比獵物具有速度優勢，因此在這樣的情況下，羚羊永遠無法快過獵豹。但若獵物在最後一刻轉身和急轉彎，仍可倖免於難，即使如此也不能保證安全，因為獵豹已進化出一條長尾巴來幫助平衡和快速轉彎。

## 獵豹生理結構

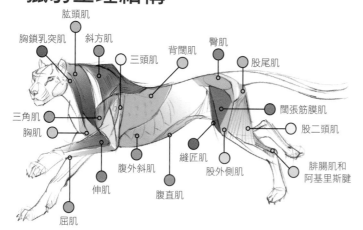

肱頭肌
胸鎖乳突肌　斜方肌
三頭肌
背闊肌
臀肌
股尾肌
三角肌
胸肌
闊張筋膜肌
股二頭肌
伸肌
腹外斜肌
縫匠肌
股外側肌
腓腸肌和阿基里斯腱
屈肌
腹直肌

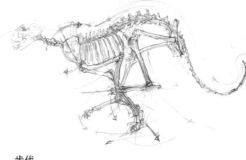

**步伐**
跑步時，後腿要比前腿向前，以達到最大的距離和最快的速度。

## 獵豹練習頁

為了達到這種高速，獵豹演化出驚人的骨骼、肌肉和肌腱協調性，並表現出運動的流暢性，在畫草圖時得盡量捕捉。

**靈活的脊椎**
找出獵豹長而高度靈活的骨架。它像彈簧一樣旋繞和鬆開，有助於推動動物前進。

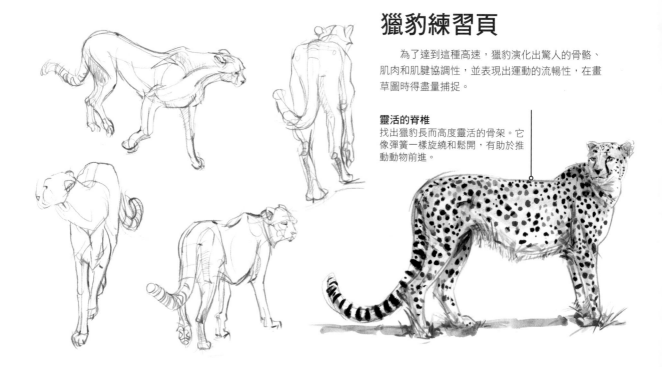

**斑點**
獵豹的皮毛具有斑點，使牠能融入周圍環境，進而能更有效地跟蹤和獵捕。繪製獵豹時，試著將這些斑點化為橢圓形。這有助於透視。每頭獵豹都有自己獨特的斑點分布。

**耳朵很小，這代表獵豹並不太依賴聽力。**

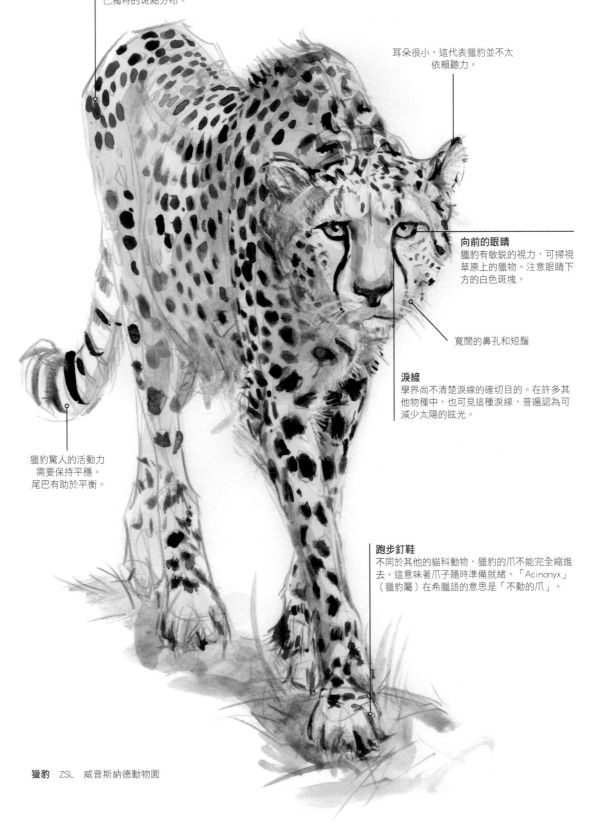

**向前的眼睛**
獵豹有敏銳的視力，可掃視草原上的獵物。注意眼睛下方的白色斑塊。

**寬闊的鼻孔和短鬚**

**淚線**
學界尚不清楚淚線的確切目的。在許多其他物種中，也可見這種淚線，普遍認為可減少太陽的眩光。

**獵豹驚人的活動力需要保持平穩。尾巴有助於平衡。**

**跑步釘鞋**
不同於其他的貓科動物，獵豹的爪不能完全縮進去。這意味著爪子隨時準備就緒。「Acinonyx」（獵豹屬）在希臘語的意思是「不動的爪」。

獵豹　ZSL　威普斯納德動物園

# 獅

數百年來，獅子引發了我們各種想像力。傳統上被視為「萬獸之王」的獅子象徵著勇氣、高貴、王權和力量。

獅子在貓科中相當獨特。一般而言，非洲獅的獅群包括最多3隻雄性，大約12隻雌性，以及其幼獅，儘管在多達40隻的群體中，數目可能有很大的差異。

母獅是獅群的核心，牠們很團結並集體狩獵。獅子是唯一能合作並具狩獵策略的貓科動物。同時，公獅的作用是保護獅群和領土不受其他雄獅的侵擾。可在8公里外之處聽到其強烈的吼叫聲，公獅會用尿液標記領土，以抵禦其他敵對的雄性。

如今，世上僅有兩個地區可發現獅子。牠們分為兩個亞種：亞洲獅生活在印度的吉爾森林中，而非洲獅則生活在非洲中部和南部。

## 紋章

獅子出現在紋章和徽章中已有數百年的歷史，
並且是少數具有不同紋章姿勢的動物之一。
例如，「獅子躍立」為站立的側面輪廓，且前爪舉起。

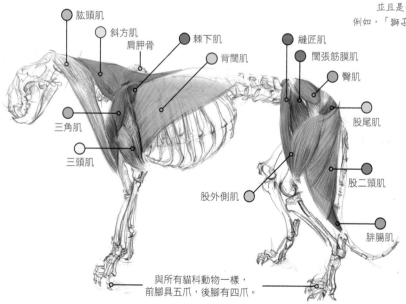

肱頭肌
斜方肌
肩胛骨
棘下肌
背闊肌
縫匠肌
闊張筋膜肌
臀肌
三角肌
股尾肌
三頭肌
股外側肌
股二頭肌
腓腸肌

與所有貓科動物一樣，前腳具五爪，後腳有四爪。

**眼睛**
用刻劃鼻子的深色短筆觸勾勒出眼睛的輪廓。用較輕的毛皮圍繞下眼皮。

# 獅子的生理結構

畫貓科動物時，要注意的重點是：肩胛骨比胸椎高。這是在肩上得以進行流暢運動的原因。當腿向後移時，肩胛骨向前旋轉，當腿向前移時，肩胛骨向身體傾斜。負重在腿上時，肩胛骨會被推高。在貓科動物緩慢跟蹤時，這種流體運動特別明顯。

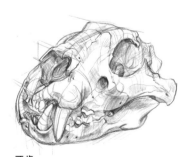

**牙齒**
下顎兩個較小的犬齒與上顎兩個較大的向下犬齒可完整閉合。

# 用水彩畫非洲獅

　　現場素描可在家中繼續進行。比起看照片，在現場畫草圖可捕捉到更多生命力。獅子的毛色從淺黃色到銀灰色，從橘紅色到深棕色不等。公獅具有雄偉的鬃毛，覆蓋著大部分的頭部、頸部、肩膀和胸部。鬃毛通常呈棕褐色，部分帶有黃色、鐵鏽色和黑色的毛，在風中以戲劇性的方式呈波浪狀。公獅和母獅的尾部都有一簇毛，被認為是用來向其他獅子發出信號。

**雄性非洲獅（史派克）** ZSL 威普斯納德動物園

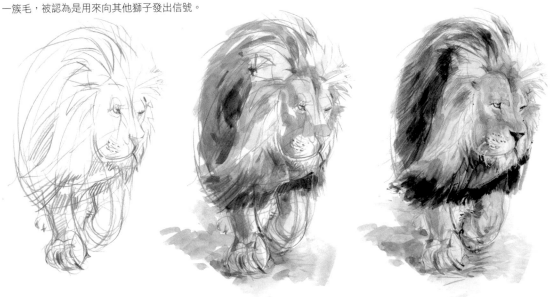

**1**
使用持久不掉色的媒材畫草圖，如此可以清楚看出毛髮的線條。

**2**
畫上最明亮的顏色。在此，以黃赭色和土紅色混合出暗面的色彩。

**3**
用較深的顏色畫出色調並描繪細節。

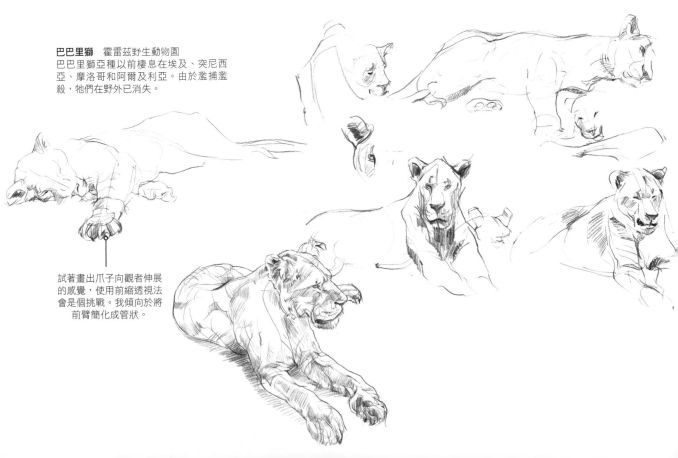

**巴巴里獅** 霍雷茲野生動物園
巴巴里獅亞種以前棲息在埃及、突尼西亞、摩洛哥和阿爾及利亞。由於濫捕濫殺，牠們在野外已消失。

試著畫出爪子向觀者伸展的感覺，使用前縮透視法會是個挑戰。我傾向於將前臂簡化成管狀。

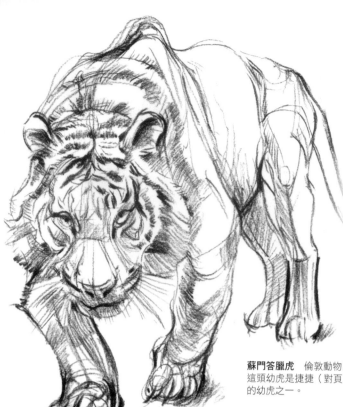

# 虎

老虎是豹亞科的食肉哺乳類。所有的大型貓科動物中，牠們的體型最大、最顯眼。其毛皮的橙色夾雜顯著的條紋，臉部和腹部有白色斑駁。身為頂尖掠食者，老虎是健康生態系統的標誌：位於食物鏈的頂部，表示下方的所有動物已達到和協。

老虎是種高度瀕臨滅絕的物種，在過去的70年中，八個亞種中的三個已經消失，其他物種也瀕臨絕種。老虎獨自生活，結果，任何自然棲地被打碎後，會導致牠們無法相遇並繁殖。其棲息地曾延伸到土耳其東部，但現在僅限於南亞和東亞。

幼虎出生後一直和母親待在一起，直到第二年。牠們快速成長，並很快就學會殺死獵物。老虎是少數喜歡喝水的貓科動物之一，而且是非常善於游泳。

**蘇門答臘虎**　倫敦動物園
這頭幼虎是捷捷（對頁以水彩繪製的老虎）的幼虎之一。

## 關於蘇門答臘虎

所有的老虎中，蘇門答臘虎的體型最小，大約只有美洲豹大小。森林砍伐已使牠們瀕臨滅絕，如今認為僅存在約600隻。皮毛的橙色比其他老虎還要深，而且有強烈的粗條紋，密度更高。雄性的脖子和下顎周圍有個顯眼的白色頸圈，使牠們成為迷人的繪畫對象。

蘇門答臘虎偏好野生森林，並遠離有人類的地區。其棲地範圍從低地森林到高山森林，包括常綠、沼澤和熱帶雨林。農業的增長打散了自然棲地。所有老虎都需要攝取足夠基本的野生植物。

蘇門答臘是印尼西部的一個大島，是少數老虎、犀牛、猩猩和大象共同生活的地方。島上有許多不同的動物，棲息於熱帶雨林和未開墾的棲地。蘇門答臘虎的存在是森林生物多樣性的重要指標。

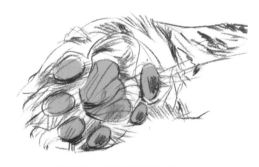

在前腳上，五個爪子位於肉墊上方的中央處。作為趾行動物，「拇指」確實在行走時觸地。

# 老虎的生理結構

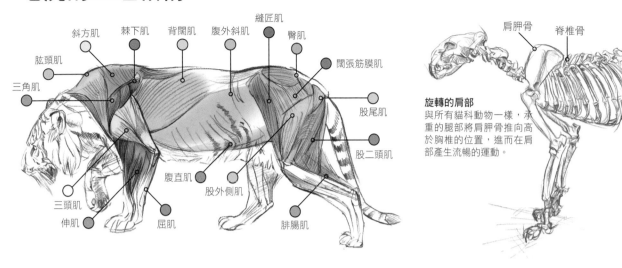

三角肌
肱頭肌
斜方肌
棘下肌
背闊肌
腹外斜肌
縫匠肌
臀肌
闊張筋膜肌
股尾肌
股二頭肌
股外側肌
腓腸肌
股直肌
腹直肌
屈肌
伸肌
三頭肌

肩胛骨
脊椎骨

**旋轉的肩部**
與所有貓科動物一樣，承重的腿部將肩胛骨推向高於胸椎的位置，進而在肩部產生流暢的運動。

## 用水彩畫蘇門答臘虎

　　一如往常，在繪畫時，請確定光源位置並保持一致。用鎘橙，或黃色混合鎘紅可產生毛皮的豐富色彩。確保水質清澈，以達到清新的效果。畫上橙色的底色後，可加上黑色條紋。添加互補的法國群青以淡化陰影中的顏色，並添加白色不透明水彩以凸顯在光照下的白色皮毛。

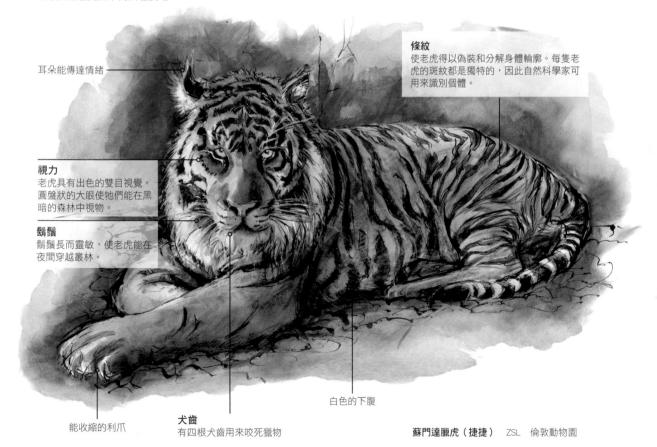

耳朵能傳達情緒

**條紋**
使老虎得以偽裝和分解身體輪廓。每隻老虎的斑紋都是獨特的，因此自然科學家可用來識別個體。

**視力**
老虎具有出色的雙目視覺。圓盤狀的大眼使牠們能在黑暗的森林中視物。

**鬍鬚**
鬍鬚長而靈敏，使老虎能在夜間穿越叢林。

能收縮的利爪

**犬齒**
有四根犬齒用來咬死獵物

白色的下腹

**蘇門達臘虎（捷捷）** ZSL 倫敦動物園

# 棲地：森林

森林和林地是樹木和植被覆蓋的土地區域。不同之處在於大小和密度：森林比林地的規模大且茂密。陽光幾乎無法通過茂密的樹冠進入森林的地面，而林地則是更開放的環境，有時光線會因草叢而分散。

從兩極附近的針葉林到赤道附近的熱帶雨林；森林的多樣化相當驚人。我曾在墨西哥工作，當時一年中有六個月樹木都呈凋零的狀態，森林似乎已枯死了。

林地和森林充滿生機，為各種生物（從大型生活到微生物）提供食物和庇護，每個生物都在林區的生命週期中發揮重要作用。這些樹葉的成員已演化出一系列特殊的系統。

## 多層的生態系統

林地和森林可被視為具各種不同空間的多層生態系統。動物在這些環境中進行演化。林地和森林都可分為四個基本層次。從上到下分別是：

### 樹冠層

根據樹種的不同，從樹頂會透下不同程度的光線。樹冠層是飛行和攀爬動物如鳥類、猴子、蝴蝶等的棲息之處。

### 灌木層和草本層

在高大的樹蔭下，長著灌木植物和樹苗。再往下是草本植物、生長緩慢的蕨類、花卉、草和苔蘚。

### 林地或枯枝落葉層

覆蓋著落下的植物殘骸和樹葉：甲蟲和蟲子的天堂。

### 土壤層

腐爛的葉子分解成營養物質和礦物質，是蠕蟲和鼴鼠等動物的棲息處。

在熱帶森林中，可加上另外兩層：

### 突出層

高於樹冠層，這是最高的樹木伸出的地方。

### 下層植被

在樹冠層之下，主要由藤蔓、棕櫚類植物和蕨類組成。

## 樹冠層和其他層：枯葉蝶

雖然大多數動物都待在所屬的那層空間，但有些動物會在不同層之間冒險。枯葉蝶可見於亞洲和日本的熱帶森林中，以腐爛的水果和植物為食。這種特別的蝴蝶是大自然驚人的傑作之一。透過倒掛讓自己看似即將落下的葉子，枯葉蝶可隱身於樹冠中。牠們還可輕易地飛到森林的地面並合上翅膀，並被地面上的枯葉掩蓋。

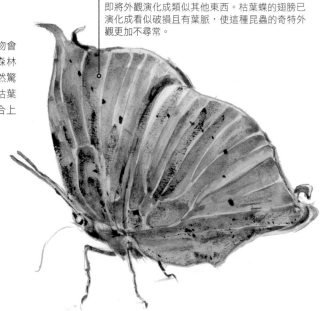

**擬態適應**
即將外觀演化成類似其他東西。枯葉蝶的翅膀已演化成看似破損且有葉脈，使這種昆蟲的奇特外觀更加不尋常。

## 灌木層：歐卡皮鹿

2400萬至2500萬年前，莽原的擴展使現代長頸鹿的一些似鹿的祖先走到了草原上。沒有樹枝的阻礙，他們的體型變大了，演化成今日所見的長頸鹿。然而，那些留在林地中的鹿演化成歐卡皮鹿。

伊圖利雨林是非洲中部的茂密森林，是歐卡皮鹿的自然棲地。牠們是非常害羞的動物，直到1900年代才被科學家發現。歐卡皮鹿非常融入雨林環境，很難將牠們與周圍環境區分。

在繪製歐卡皮鹿時，也許會注意到牠們與長頸鹿的相似處。兩者有形狀相似的頭蓋骨，而雄性具有相同的皮骨角。歐卡皮鹿也具有有力的黑色長舌頭，可剝去樹枝上的葉子，舌頭還可梳理細緻的皮毛，使之保持良好的狀態。儘管歐卡皮鹿身型較小，但兩者在生理結構上非常接近。雨林有許多樹枝和樹根，長得太高沒有任何好處。歐卡皮鹿也針對森林環境進行了一些特殊的演化。

**毛皮**
與長頸鹿的斑點相反，歐卡皮鹿的皮毛呈深紅棕色，有助於牠們隱身於雨林茂密的樹葉中。這種皮毛有絲絨的質感，也是油性的，因此可排水，使歐卡皮鹿在雨林中保持乾燥。

**耳朵**
器官或身體部位的大小透露出關於其重要性大小。歐卡皮鹿有非常大的圓錐形耳朵，可轉向不同的方向，甚至可察覺到細微的聲響。歐卡皮鹿非常膽小，由於這項特質牠們得以時時提防天敵（如豹）。

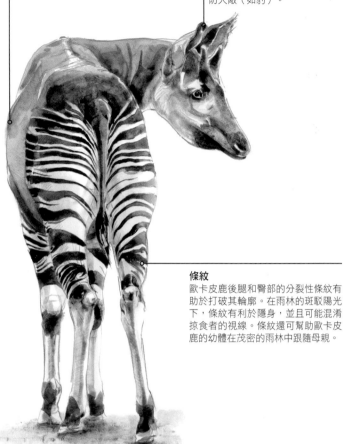

**條紋**
歐卡皮鹿後腿和臀部的分裂性條紋有助於打破其輪廓。在雨林的斑駁陽光下，條紋有利於隱身，並且可能混淆掠食者的視線。條紋還可幫助歐卡皮鹿的幼體在茂密的雨林中跟隨母親。

## 林地層：松蛇

棕褐色的蛇適合生活林地的環境，這種蛇可見於佛羅里達州，牠們棲息在潮濕的林地中，在腐木和樹墩下尋找陰影和庇護。

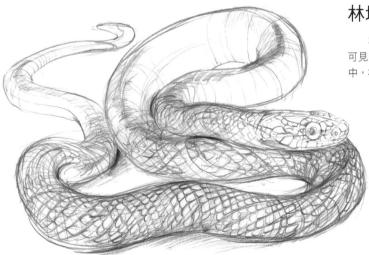

# 非洲野犬

## 忠心與謀略

　　堅韌而敏捷的非洲野犬又被稱為「非洲豺犬」，會成群合作捕獵，這使牠們成為強大的掠食者。在非洲撒哈拉沙漠以南的開闊平原和稀疏林地上，非洲野犬以效忠群體和策略成功地進行捕獵。非常牢固的社會連結和群體合作使非洲野犬成了非常成功的獵手。舉個例子，大約有70%的非洲野犬一次狩獵就能成功，而獅子只有約30%。

　　與家犬一樣，非洲野犬是狼的遠親。實際上，非洲獵犬的學名「Lycaon pictus」意即「彩繪的狼」，指該動物的斑駁大衣，具有分裂混亂的配色和迷彩作用。每隻個體都有自己獨特的黑色、棕色和黃色皮毛圖案，這使科學家在野外研究時，可用來識別個體。一般而言，游牧的非洲野犬在其獵場採取複雜的策略。牠們在白天監視獵物，如黑斑羚和疣豬。（在非洲，獵豹是唯一另一種大型日行性掠食者）。非洲野犬以小規模的扇形展開獵捕，經常與領頭犬一起捕獵。正是在這種獵場上，緊密的社會連結得以真正發揮了作用，讓牠們得以成功獵捕。

### 食肉的牙齒
所有的非洲野犬都靠食肉來維生，用牙齒來獵殺並吞噬獵物。

前齒　　鋒利的臼齒
犬齒　　裂肉齒

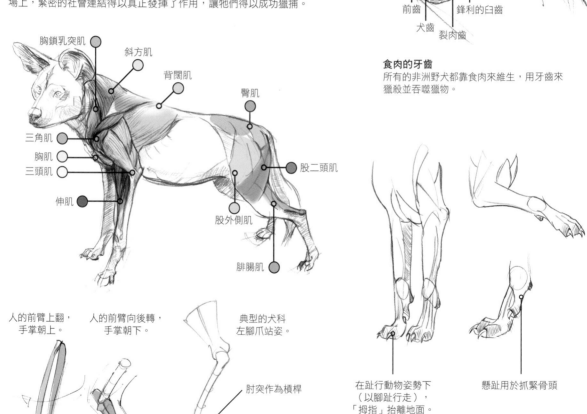

胸鎖乳突肌
斜方肌
背闊肌
臀肌
三角肌
胸肌
三頭肌
股二頭肌
伸肌
股外側肌
腓腸肌

人的前臂上翻，手掌朝上。
人的前臂向後轉，手掌朝下。
典型的犬科左腳爪站姿。
肘突作為槓桿
在趾行動物姿勢下（以腳趾行走），「拇指」抬離地面。
懸趾用於抓緊骨頭

### 前臂

　　將人類的手臂與狼的前腿進行比較。「**反掌**」（Supination）指的是當彎曲手臂且手掌朝上時。橈骨和尺骨呈一直線。「**內轉**」（Pronation）是手掌朝下且「拇指」朝向身體。許多博物館都以內轉的姿態擺放其骨骼展品。

# 關於非洲野犬

每個個體都有強大的狩獵能力，畫草圖時，會注意到牠們的長腿，使非洲野犬能大步跨越，並具有強壯的口鼻部。牠們還具有高度發達的感官來幫助狩獵：大耳朵代表其聽力敏銳，眼睛提供了清晰的雙目視覺。就體型比例而言，非洲獵犬為咬力最強的動物之一。在裂肉齒後方有一些臼齒，用於將肉從骨頭上剝下。

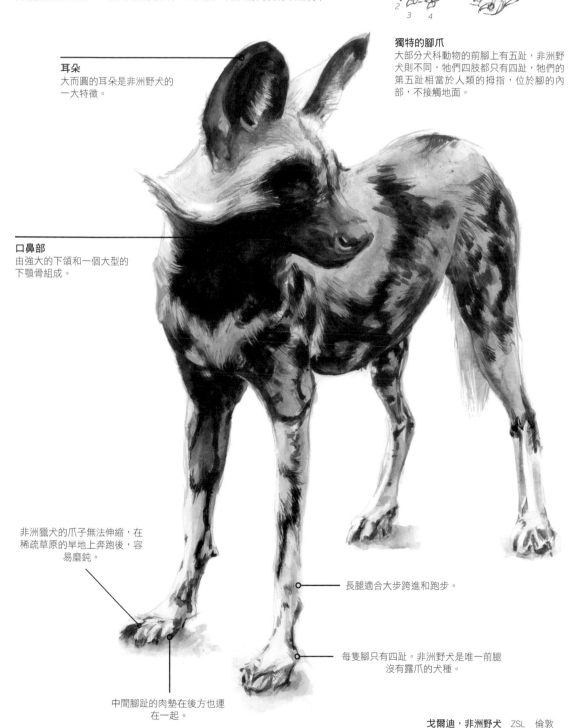

**獨特的腳爪**
大部分犬科動物的前腳上有五趾，非洲野犬則不同，牠們四肢都只有四趾，牠們的第五趾相當於人類的拇指，位於腳的內部，不接觸地面。

**耳朵**
大而圓的耳朵是非洲野犬的一大特徵。

**口鼻部**
由強大的下頜和一個大型的下顎骨組成。

非洲獵犬的爪子無法伸縮，在稀疏草原的旱地上奔跑後，容易磨鈍。

長腿適合大步跨進和跑步。

每隻腳只有四趾。非洲野犬是唯一前腿沒有露爪的犬種。

中間腳趾的肉墊在後方也連在一起。

**戈爾迪，非洲野犬**　ZSL　倫敦

# 非洲野犬練習頁

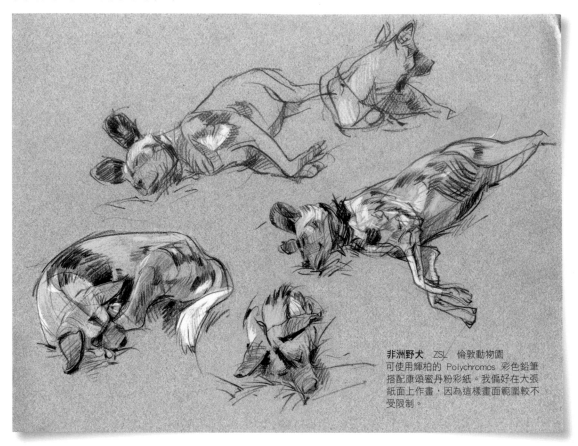

**非洲野犬** ZSL 倫敦動物園
可使用輝柏的 Polychromos 彩色鉛筆
搭配康頌蜜丹粉彩紙。我偏好在大張
紙面上作畫，因為這樣畫面範圍較不
受限制。

## 睡覺

在白天畫草圖時，可找動作緩慢或
沉睡的動物作為目標，為自己的手眼協
調能力熱身。從頭部開始，輕輕地畫個
類似盒子的頭骨小部件，用來放口鼻
部。就這樣沿著動物的身體從頭到尾不
斷地變化形狀。

速寫時，可回頭檢查四肢、身體與
頭部的水平和垂直關係。可以拿起鉛筆
並閉上一眼來完成。四肢在同一組角
度；同樣地，可以垂直或水平地舉起鉛
筆並想像有個量角器來作測量。

**非洲野犬基本形狀**

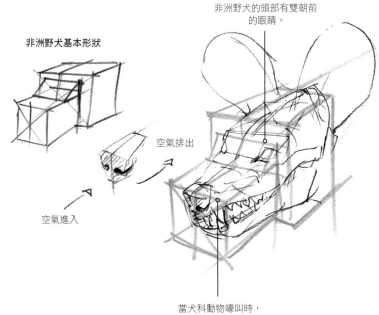

非洲野犬的頭部有雙朝前
的眼睛。

空氣排出

空氣進入

當犬科動物嚎叫時，
鼻梁上的皮膚會皺起。

## 站姿

一旦熟練了畫熟睡的動物，就可以進展到素描他們的站姿。為了做到這點，瞭解關節或支點的位置很有幫助。可以先從自己的身體來練習。從腿部開始：彎曲腳趾、腳踝、膝蓋和臀部。接著再手臂、手指、手腕、肘部和肩膀。

### 腳的配置

**1**
先繪製一個拉長的五邊形。

**2**
在中間畫個十字。

**3**
加上肉墊。注意，中央的兩趾在後面兩趾之前。

### 定軸點

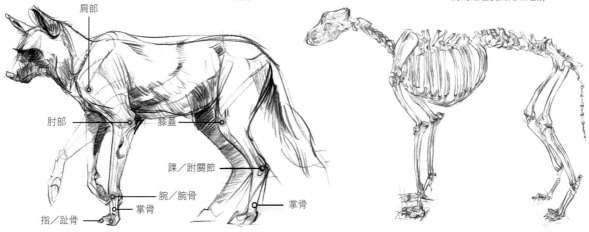

肩部

肘部　膝蓋

踝／跗關節

腕／腕骨

指／趾骨　掌骨　掌骨

### 量感和質感

為了畫出腿部支撐動物體重的感覺，可試著畫稍微凹入的弧形。加上皮毛，畫出毛皮的質感；沿著頸部下方和肘部畫出這類質感。用毛皮的筆觸來顯示其中的縫隙，而非描繪出每一根毛。

### 犬科動物的骨骼比較

肩胛骨比胸椎高，導致犬科動物在奔跑時幾乎呈「流線」運動。在支撐重量的腿部上，肩胛骨的位置會更高。

## 奔跑

試著以動態角度從身體旋轉四肢，做出運動的感覺。從側視圖開始，再嘗試讓動物跑向我們或跑遠，藉此練習透視。

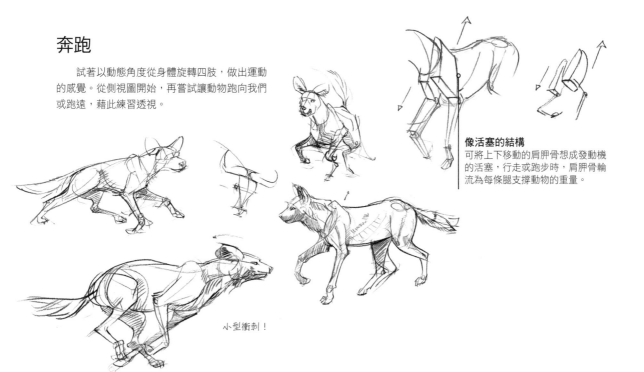

### 像活塞的結構

可將上下移動的肩胛骨想成發動機的活塞，行走或跑步時，肩胛骨輪流為每條腿支撐動物的重量。

小型衝刺！

# 熊

　　熊科動物又分為八種，分布在各種的棲地中。所有的熊都有強壯的身體、圓盤狀的大臉、肌肉發達的雙腿和短尾巴。和人類一樣，牠們也是蹠行動物，只是腳後跟和手腕都會貼地。雖然熊常被認為是肉食性，但實際上有六種熊是屬於雜食性的並食用大量的漿果、堅果和昆蟲。只有北極熊單吃肉和魚，而熊貓的食物幾乎全是素食。

　　每個物種都有其獨特之處。棕熊是最大的陸生食肉動物，與北極熊相當。熊科動物中，體型最小的是馬來熊。棲息在東南亞的熱帶氣候中，馬來熊的皮毛也是熊科動物中最短的。這種熊具有彎曲的長爪，可用於攀爬、挖掘蠕蟲和昆蟲、撕扯木頭並從野蜂巢中取蜜。另一隻具有長爪的是懶熊。這些毛茸茸且隱居的熊棲息於南亞的森林中。和其他熊一樣，懶熊可用後腿直立站起，以便更清楚觀察周圍環境，或更輕易地摩擦樹木。美洲和亞洲都有黑熊。而唯一具有眼鏡狀斑紋的熊棲息於拉丁美洲。

**北極熊前掌**

熊的前腳和後腳各有五趾。這些腳趾呈並排狀。在某些物種（如黑熊）中，腳趾彎曲成弧形。與貓科動物不同，熊的爪子無法伸縮。北極熊會用巨大的前掌划水、游泳。

## 熊貓練習頁

　　畫熊科動物時，可從基本的形狀下筆。簡化眼前所見，不要從細節開始畫。用圓形畫出頭部，並從最滿意的頭部速寫開始，再加上身體。

　　畫熊貓時，盡量不要使用白色的紙，試著使用中間色調的紙來作畫。如此一來，可以將白色用來提高對比度，並描繪背部和臉部的白色毛皮。觀察並仔細上色，而不是單純地填滿顏色。

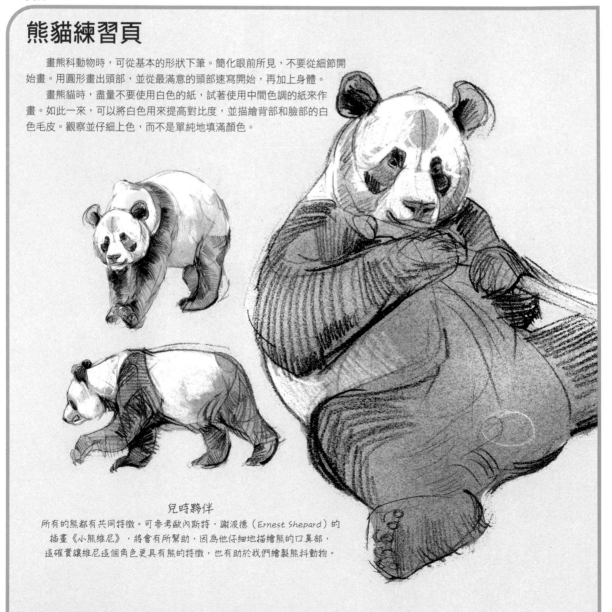

**兒時夥伴**

所有的熊都有共同特徵。可參考歐內斯特・謝波德（Ernest Shepard）的插畫《小熊維尼》，將會有所幫助，因為他仔細地描繪熊的口鼻部，這確實讓維尼這個角色更具有熊的特徵，也有助於我們繪製熊科動物。

# 描繪毛皮

一旦畫出了身體的姿勢、比例和角度的結構，就可以繪製細節和毛皮紋理了。畫毛皮的秘訣是：不要畫毛皮本身，而要畫毛皮間的裂縫；畫一叢毛髮，而不要畫單根毛髮。在描繪毛茸茸的熊或其他動物時，這個技巧相當有效果。

毛皮越厚越深，這些裂縫就會越明顯。許多哺乳動物的大腿後部、腹部、胸前部和下頸部的皮毛特別厚。在這些部位中找出深層裂縫。沿著身體輪廓畫出它們，並且不要讓這些裂縫的大小或間距對稱。要畫出變化。

想像一下，若要繪製與真實比例的頭髮。筆觸本身就比毛髮還要粗！那從遠處繪製哺乳動物時，實際上究竟可以看到多少毛髮的細節？

## 簡單的力量

為什麼不該在插圖或建築圖中，畫出每根頭髮或每塊磚頭？答案很簡單：若一一繪製每個細節，就無法呈現肉眼實際所見的。如果曾經看過HDR（高動態範圍）照片就會知道，它們看起來並不真實，因為從本質上講，肉眼會專注於眼前的某些部分。增加和簡化是藝術家的課題。這也是繪製動物時最難的部分之一。

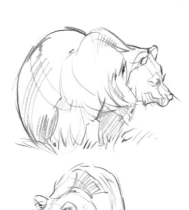

熊的眼睛較小

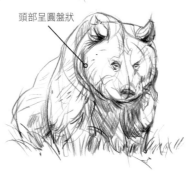

頭部呈圓盤狀

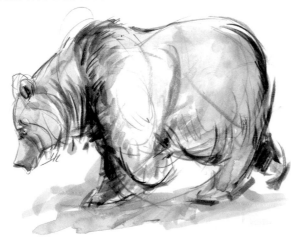

**歐洲棕熊**　ZSL　威普斯納德動物園

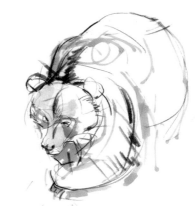

畫頭部時，鼻部和口鼻部的獨特形狀相當關鍵。

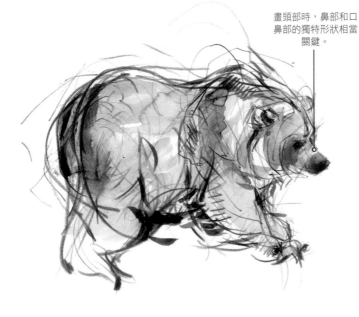

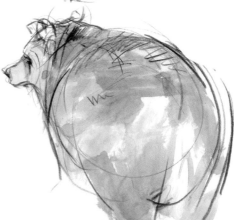

# 長鼻浣熊

長鼻浣熊是浣熊科的一員,同樣有獨特的帶狀尾巴,在爬樹時可用來保持平衡,並向群內其他成員發出信號。在草叢中時,群體的其他成員甚至可跟隨著這條長尾巴。

這些高度敏捷的動物具有醒目的特徵:長長的口鼻部、棕色的背和淺色的腹部,這使得描繪牠們相對容易。繪製的方法同樣可用於與牠們的遠親:動作敏捷且好奇的動物——浣熊。

## 長鼻浣熊練習頁

畫快速移動的動物時,練習頁是最佳的方法之一。捕捉動作比畫上細節所費的時間還要短,因此,為了更精準地畫出生理結構,可以速記一些姿態,用來畫下這些高度活躍的動物。

在動筆之前,請花些時間、簡單地觀察牠們。在戶外寫生時,可以體驗到照片永遠無法達到的。在動物園裡,有時我們近到幾乎可以觸摸到牠們,試著聞聞氣味、聆聽聲音並從許多不同的角度和動態的位置觀察牠們。這種整體的感官體驗對於理解動物至關重要,並將這些轉化為練習頁。

在進行創作時,試著用線條畫出長鼻浣熊的特色。切記:目的不是要畫出一張完美的作品,而是要進行一系列視覺化處理,每個視覺化處理都試著捕捉瞥見的瞬間,並盡量在紙上畫下來。一次進行多個畫面,若動物採取類似的姿勢,再返回之前的草圖。

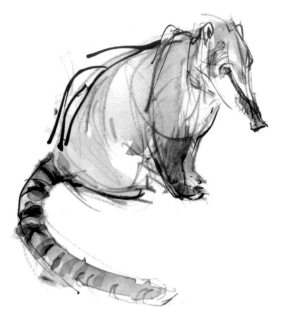

**面部斑紋**
找出從眼睛到鼻尖的獨特黑線。

**浣熊的鼻子**
幾乎像豬一樣,非常靈活,嗅覺相當靈敏。具有很高的移動性,可在任何方向上旋轉多達60°,可用來推開地面的物體,並探索任何可能藏在角落或木頭縫隙中的食物。

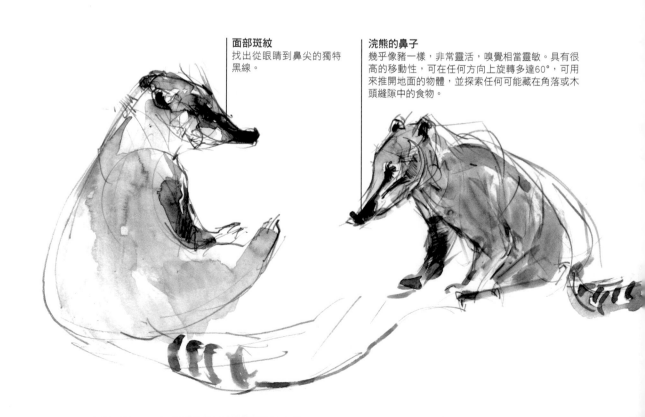

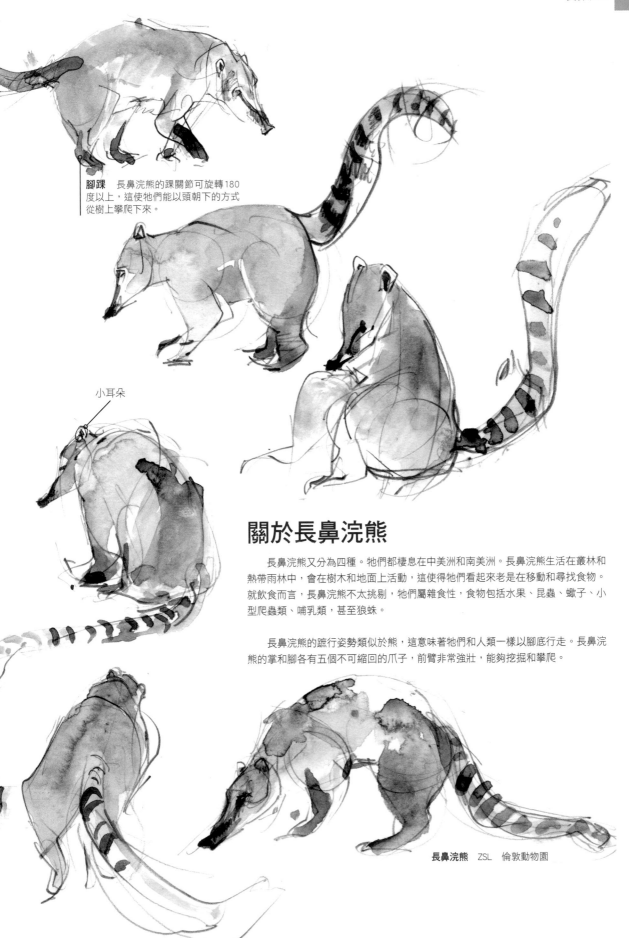

**腳踝**　長鼻浣熊的踝關節可旋轉180度以上，這使他們能以頭朝下的方式從樹上攀爬下來。

**小耳朵**

# 關於長鼻浣熊

　　長鼻浣熊又分為四種。他們都棲息在中美洲和南美洲。長鼻浣熊生活在叢林和熱帶雨林中，會在樹木和地面上活動，這使得他們看起來老是在移動和尋找食物。就飲食而言，長鼻浣熊不太挑剔，他們屬雜食性，食物包括水果、昆蟲、蠍子、小型爬蟲類、哺乳類，甚至狼蛛。

　　長鼻浣熊的蹠行姿勢類似於熊，這意味著他們和人類一樣以腳底行走。長鼻浣熊的掌和腳各有五個不可縮回的爪子，前臂非常強壯，能夠挖掘和攀爬。

**長鼻浣熊**　ZSL　倫敦動物園

# 紅袋鼠

　　澳洲既是大陸，又是世上最大的島，有著許多獨立演化的特別物種。有袋動物首先發現於美洲，但最著名的在澳洲。這些物種共有的顯著特徵為：大多數幼體都裝在育兒袋內。澳洲內地是幅員遼闊的炙熱沙漠。由於範圍廣大，一種有袋動物發展出獨特的運動方法：大幅度跳躍。

　　袋鼠是有袋動物的一員。這個家族中最小的是倭袋鼠（dwarf wallaby），重1.6公斤、高46公分。

　　在澳洲的所有袋鼠中，紅袋鼠體型最大，也是澳洲最大的陸地哺乳動物。另外還有一種樹袋鼠，棲息在新幾內亞、昆士蘭東北部以及這些地區的某些島嶼中。

**沒有膝蓋骨！**
膝蓋骨是籽骨（sesamoid bone）。「sesamoid」來自拉丁語，字面上的意思是「芝麻」。這些小型的骨頭形成光滑的表面，讓肌腱可在腳關節處滑動。儘管幾乎所有哺乳類和鳥類都有膝蓋骨，但紅袋鼠和另外兩種袋鼠卻沒有這種骨骼結構。

**腳**
雖然看似只有三趾，但後腳實際上有四個腳趾：用於梳理皮毛的兩個小趾；第三趾相當大，且具有強壯而鋒利的腳爪，可用作防衛；最後是外腳趾。跳躍有賴於第三和第四根腳趾。

**運動**
尾巴和前腿同時觸地。尾巴充當第三條腿，使袋鼠的後腿能抬離地面並向前擺動。

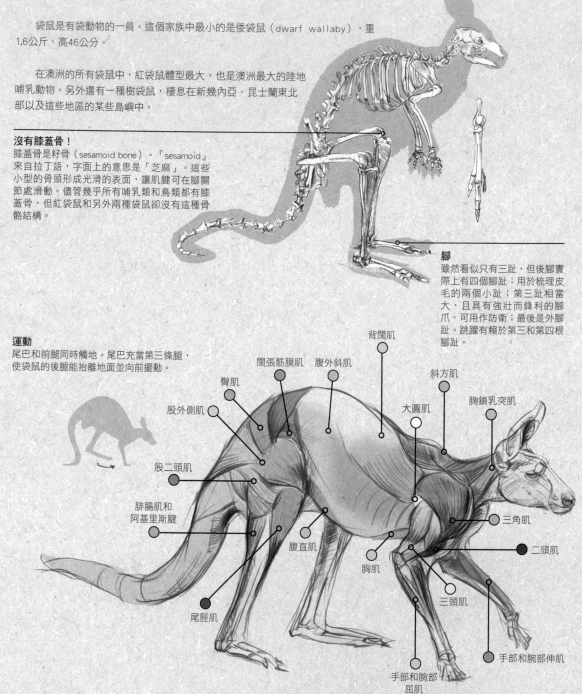

背闊肌
闊張筋膜肌　腹外斜肌
臀肌
股外側肌
斜方肌
大圓肌
胸鎖乳突肌
股二頭肌
三角肌
腓腸肌和
阿基里斯腱
二頭肌
腹直肌
胸肌
三頭肌
尾脛肌
手部和腕部伸肌
手部和腕部
屈肌

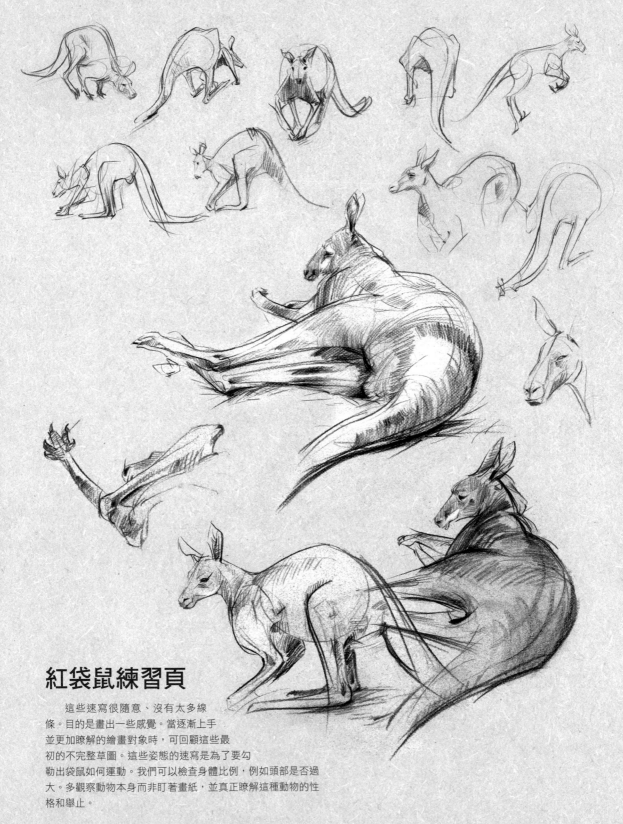

# 紅袋鼠練習頁

　　這些速寫很隨意、沒有太多線
條。目的是畫出一些感覺。當逐漸上手
並更加瞭解的繪畫對象時，可回顧這些最
初的不完整草圖。這些姿態的速寫是為了要勾
勒出袋鼠如何運動。我們可以檢查身體比例，例如頭部是否過
大。多觀察動物本身而非盯著畫紙，並真正瞭解這種動物的性
格和舉止。

**紅袋鼠**　ZSL　倫敦動物園

# 靈長類

　　靈長類是高度進化的動物，具有複雜的社會結構，且身型和體態各異。只有紅毛猩猩、一些狐猴和嬰猴才過著獨居的生活。

　　這些哺乳動物具有其樹棲祖先的特徵，即使是已適應陸地生活的物種亦然。因此，大多數靈長類的手和腳都可以抓握，使牠們得以生活在樹上。猴子、猿、狐猴、懶猴和叢猴都是靈長類，和發展出雙足行走的人類一樣。人類用雙腳移動至地球上的每個大陸。然而，大多數靈長類仍棲息在熱帶和亞熱帶的雨林中。

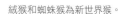
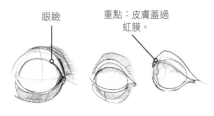

絨猴和蜘蛛猴為新世界猴。

## 頭骨特徵

　　靈長類具有相似的頭骨特徵。其眼睛朝前並在眉毛和圓頂狀的大顳骨之下。就體積而言，靈長類的腦部比其他陸生哺乳類的還要更大。牠們具有雙目視覺，可在三維環境中判斷複雜的分支距離，還可以判斷食物（如水果，甚至是螞蟻）的距離。一些靈長類動物以製造工具著名。黑猩猩使用簡單的工具（如剝皮的樹枝）戳進白蟻丘中，再像棒棒糖一樣舔掉這些白蟻。

眼瞼　　重點：皮膚蓋過虹膜。

**靈長類的眼睛**
靈長類動物中，只有人類的眼白可以清楚地被看到。據信這有助於社交交流。

### 我們的位置

　　我們是非洲猿。1871年，僅通過觀察自然；在沒有任何化石證據的情況下，達爾文寫道：「在世界上各大地區，活的哺乳動物都與同區的滅絕物種密切相關。因此，可能曾經有與大猩猩和黑猩猩緊密相關的絕種猿類棲息於非洲；而且，由於這兩個物種現在與人類的關係最密切，所以人類的先祖棲息於非洲大陸上的可能性要比其他地方更高。」透過研究化石骨架和含DNA分析在內的方法來追蹤人類進化的證據，科學家已經證明了這點為真。

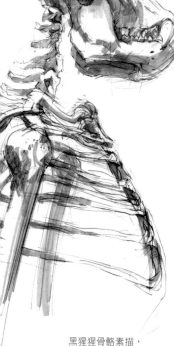

黑猩猩骨骼素描，
倫敦自然史博物館。

**新希望**
查德人猿是現代人類的遠古祖先，大約在700萬年前就出現在地球上。這個標本被稱為「Toumaï」，意思為「生命的希望」。有趣的是，枕骨大孔（在頭骨底部的大開口）暗示我們最早的祖先能以兩足站立、在樹林間以雙足移動。

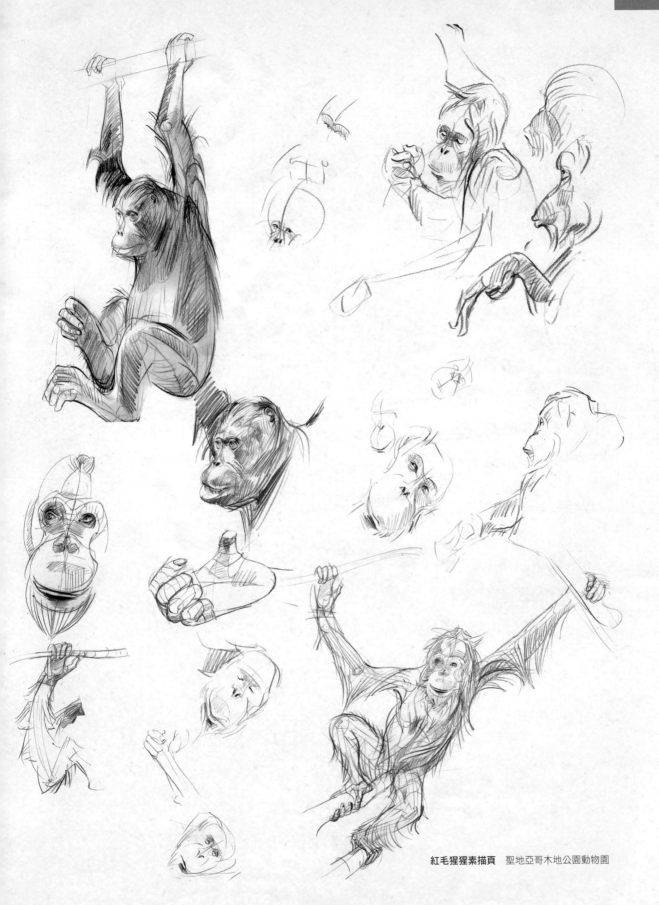

紅毛猩猩素描頁　聖地亞哥木地公園動物園

# 猴

猴子源於非洲，其祖先分為兩個主要群體。約4000萬年前，有一個群體遷離，現在主要棲息於南美的熱帶地區。這些被稱為新世界猴。那些留在非洲的群體又被分為兩個譜系。也就是現代的舊世界猴以及猿和人類。

舊世界猴已經遍布非洲、亞洲和歐洲。其整體規模比新世界猴更大。牠們的指甲扁平而不鋒利且鼻孔朝下，不像新世界猴的鼻子較扁、鼻孔朝前。舊世界猴的臀部無毛，但具有肉墊。新世界猴是唯一尾巴具抓握能力的猴子。

## 關於黛安娜長尾猴

黛安娜長尾猴（又稱為黛安娜鬍猴）是非常迷人的素描對象。這些舊世界猴大多都棲息在西非的熱帶雨林樹上。牠們的眉頭有個新月形的印記，很像羅馬女神黛安娜（Diana）攜帶的弓箭，因而得名。

黛安娜長尾猴的眉毛、臉頰、鬍鬚和前腿有明顯的斑紋，後腿有斜條紋。其餘的皮毛是灰黑色，帶有紅色的臀部和大腿，還有細長的尾巴。單一群體有多達30隻的猴子，由1隻雄性和大約10隻雌性及其後代組成。聚居在一起可以互相幫助、察覺掠食者——黛安娜長尾猴非常善於相互警示，以至於其他靈長類（如紅疣猴）會接近牠們，以從中獲益。

## 進入流程

花些時間在動物園畫動物，可讓我們更瞭解牠們。作為觀察者，練習頁能幫助我們與動物建立起聯繫。筆觸線條的質感和形狀的敏感度都與畫者對主體的感覺有關。探索動物的外輪廓、形狀和內部輪廓。嘗試改變下筆的輕重，產生出粗細不同的線條和質感。

試著在不看畫紙的情況下，練習用線條畫出動物的特徵。例如，猴子都有獨特且突出的口鼻部和明顯的眉脊。在此處的草圖中，可以看到這些特色。畫出這些特徵可讓人一眼看出草圖中的動物是猴子。

再次提醒，練習頁不一定會是完整的畫作，而有可能是較抽象的動物速寫。猴子通常不停地移動，且並非所有草圖都能完全符合預期。進行練習頁的目的是讓筆觸和主題產生連結，並產生繼續前進的動力。

> 「將練習頁畫滿草圖。如果彼此重疊，請不要擔心。這是學習描繪外觀的過程，拋開畫出完美作品的壓力。」

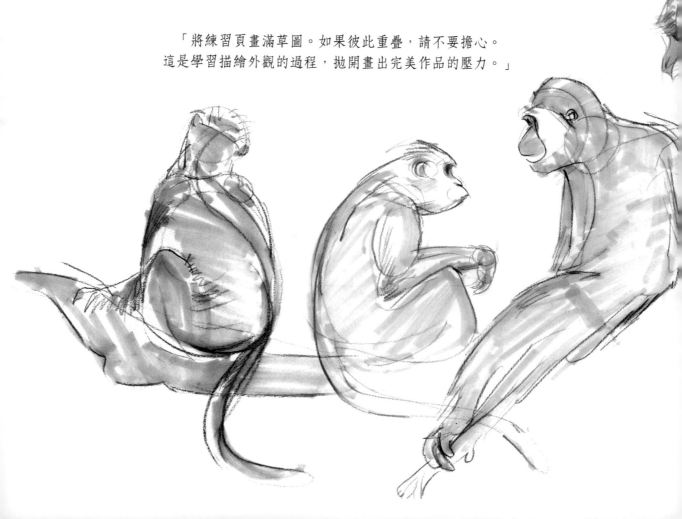

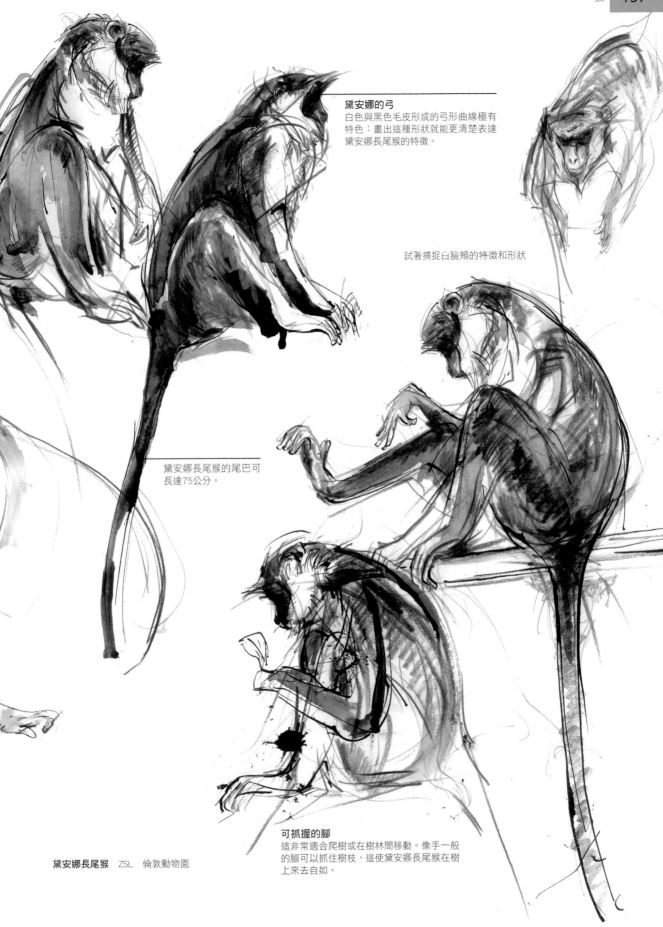

**黛安娜的弓**
白色與黑色毛皮形成的弓形曲線極有特色：畫出這種形狀就能更清楚表達黛安娜長尾猴的特徵。

試著捕捉白臉頰的特徵和形狀

黛安娜長尾猴的尾巴可長達75公分。

**可抓握的腳**
這非常適合爬樹或在樹林間移動。像手一般的腳可以抓住樹枝，這使黛安娜長尾猴在樹上來去自如。

**黛安娜長尾猴**　ZSL　倫敦動物園

# 狐猴

　　「Lemur」（狐猴）來自羅馬神話中的「lemures」（意即「鬼怪」或「精靈」），牠們的動作相當敏捷，且具有長肢，能在樹上快速移動。在3500萬至5500萬年前的某個地方，少數狐猴祖先前往馬達加斯加島，也許是乘著原木或漂浮的植物上。那些到達岸邊的狐猴祖先向內陸遷移，其後代在適應新的棲地時，進行了各種演化。逐漸形成今日所見的這100多個物種。

　　當動物演化成許多新物種，並在新的棲地中占有不同的生態棲位時，這個過程稱為「適應輻射」。達爾文在加拉巴哥斯群島上研究的雀科便是適應輻射的另一個例子。

　　在非洲也有類似的物種，即嬰猴（有時稱為叢猴）和樹熊猴，亞洲則有蜂猴。除了在馬達加斯加的物種，其他物種都是夜行性的。這代表著這些原猿不會直接與類人猿競爭。也導致前者擁有獨特的、圓盤狀的大眼睛。

**狐猴群體**
一個環尾狐猴的群體約有6到30隻個體。在昏昏欲睡的清晨，牠們聚集成一大團。兩性都處在同個群體中，但由雌性主導。

## 關於環尾狐猴

　　環尾狐猴動作迅速，畫起來相當具有挑戰性。最好先畫牠們在曬太陽、或將尾巴捲著身體入睡的樣子（見右圖）。環尾狐猴享受日光浴，這在其他狐猴物種中並不常見。曬日光浴的狐猴看起來幾乎像是在冥想。

**使用麥克筆**
這個媒材可快速畫出環尾狐猴的霧灰色毛皮。墨水和筆刷可加上筆觸，用來畫出條紋的尾巴。

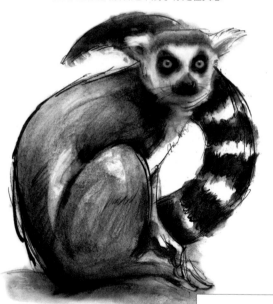

**臉部**
狐猴的口鼻部很長，要試著使鼻子有向前伸的感覺。

## 用炭筆畫環尾狐猴

　　經過在動物園一整天的觀察，我們得以進一步瞭解環尾狐猴的特徵和行為，再試著從參考的速寫中，繪製出完整的作品。並非所有的練習草圖都要非常詳細：在此，我將注意力集中在臉部，但更隨意地勾勒出身體的其餘部分。

**乾擦法**
使用較乾的畫筆來進行繪畫。用手指將刷毛張開。產生的筆觸具有獨特的毛髮狀。

**色調漸變**
以炭筆的側面打上顏色，再用較淺的液體刷過一遍，以形成柔軟的毛皮質感。畫得較用力時，就會有較深的色調。

# 關於領狐猴

這種神秘的動物棲息在馬達加斯加東部的雨林中，大部分時間都在林冠層的樹梢上。生活在樹上的動物的被稱為「樹棲動物」。這些狐猴具有複雜的社會結構，還沒看見牠們之前，就可以聽到其獨特而刺耳的喧鬧聲。

領狐猴也被視為世上最大的授粉者，因為牠們能打開旅人蕉的花朵。領狐猴喜歡其中的花蜜，而黏在牠們臉上的花粉則得以轉移到其他樹上。這是互惠互利的關係。

這些令人愉悅的生物在外觀上相當引人注目，這使牠們成了具吸引力的繪畫主題。在現場進行寫生時，我們會注意到許多活動，包括靈巧的跳躍和懸吊，還包括將身體懸在樹枝下進行覓食。

領狐猴有三個亞種，不幸的是，所有亞種都處於極度瀕危的境地。牠們的數量很少，皆分布在馬達加斯加，結果繁殖受到限制。保護棲地對於這個獨特物種的生存至關重要。

**領狐猴（風暴）**　ZSL　倫敦動物園

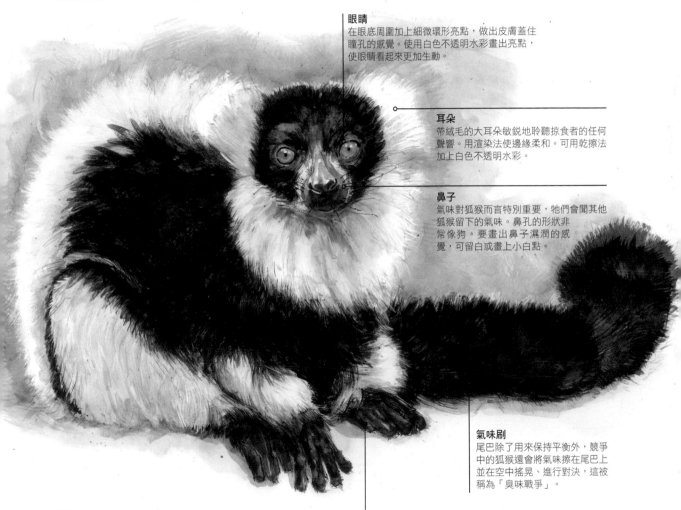

**眼睛**
在眼底周圍加上細微環形亮點，做出皮膚蓋住瞳孔的感覺。使用白色不透明水彩畫出亮點，使眼睛看起來更加生動。

**耳朵**
帶絨毛的大耳朵敏銳地聆聽掠食者的任何聲響。用渲染法使邊緣柔和。可用乾擦法加上白色不透明水彩。

**鼻子**
氣味對狐猴而言特別重要，牠們會聞其他狐猴留下的氣味。鼻孔的形狀非常像狗。要畫出鼻子濕潤的感覺，可留白或畫上小白點。

**氣味刷**
尾巴除了用來保持平衡外，競爭中的狐猴還會將氣味擦在尾巴上並在空中搖晃、進行對決，這被稱為「臭味戰爭」。

**吵鬧**
領狐猴可發出一系列不同的聲響。當受到威脅、為了保衛地盤或遭到攻擊時，牠們會發出嘶啞的尖嘯或低沉的嚎叫。

**日間**
領狐猴在白天很活躍，大部分時間都在尋找水果，這占了其整體飲食的十分之一。其餘是花蜜、花朵、菌菇、葉子和種子等。

**手**
狐猴的手與人類的手非常相像，具有對生拇指。雄性手腕上有氣味腺，用以標記地盤並塗抹在身體和尾巴上。

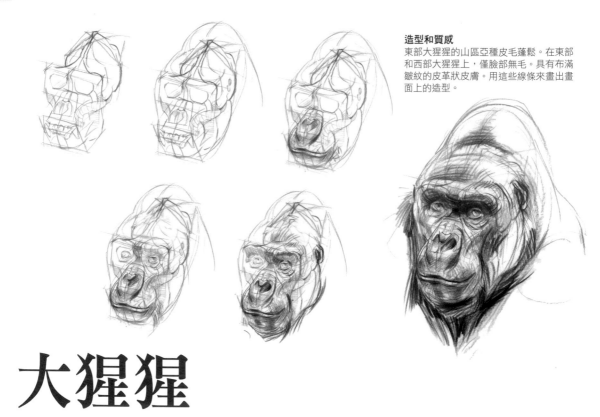

**造型和質感**
東部大猩猩的山區亞種皮毛蓬鬆。在東部和西部大猩猩上，僅臉部無毛。具有布滿皺紋的皮革狀皮膚。用這些線條來畫出畫面上的造型。

# 大猩猩

大猩猩是所有靈長類動物中最大的。牠們在地上活動，主要是草食性的，大猩猩的DNA與人類的相似高達約95%。因此，大猩猩與其他猿類表現出類似人類的行為和情感（如笑聲和悲傷），這也許不足為奇。牠們甚至會製作工具來幫助自己在森林中生存。

大猩猩棲息於非洲撒哈拉沙漠以南的森林中，分為兩個主要類別：東部和西部大猩猩，又分為四個或五個亞種。大猩猩通常以指關節觸地行走，偶爾會用兩條腿移動。

在畫大猩猩的頭部時，重點在於畫出龐大的量感以及雕塑般的造型。大猩猩的下巴比臉頰更突出，當光線從樹冠層灑下時，厚實的眉部在眼睛上形成陰影。頭骨頂部有個突出的矢狀嵴，形成了圓頂顱骨。大猩猩要攝取大量的纖維植物，並得大量咀嚼才能分解粗大的植物性物質，矢狀嵴則用來固定咀嚼肌，幫助牠們進食。

如果是因為飲食而出現這種演化，那麼所有的大猩猩應該都有相同的結構。但是，雌性的矢狀嵴比雄性小。因為矢狀嵴大是雄性占主導地位的識別，並且在擇偶中起作用。矢狀嵴形成了脂肪組織的基礎，並成了求偶的信號。矢狀嵴較大表示個體健康強壯，可吸引更多雌性。

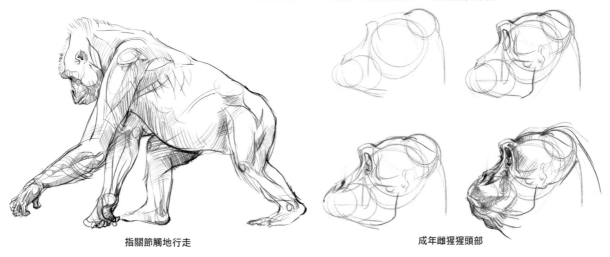

指關節觸地行走

成年雌猩猩頭部

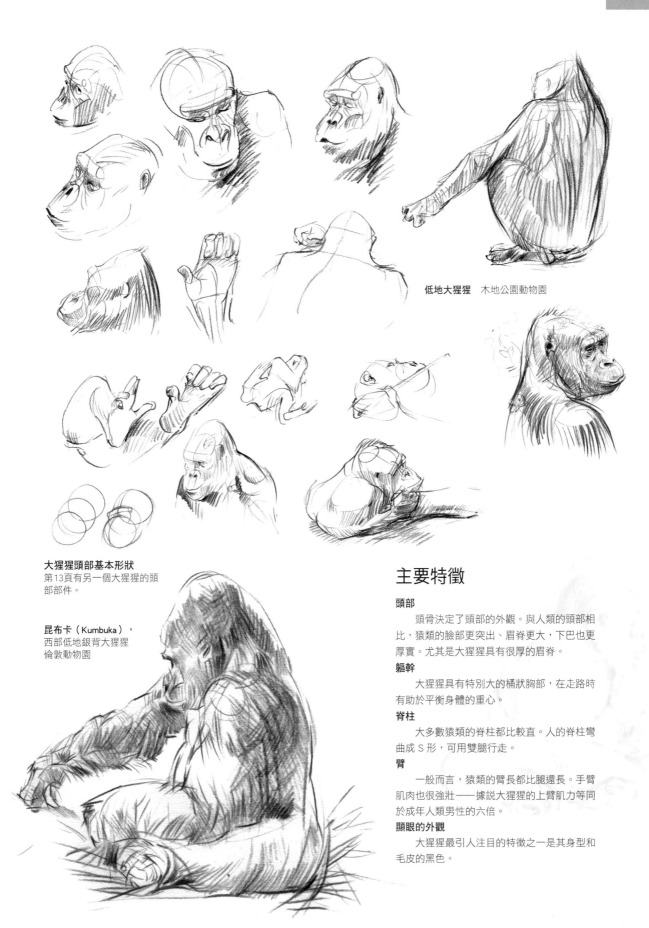

低地大猩猩　木地公園動物園

大猩猩頭部基本形狀
第13頁有另一個大猩猩的頭部部件。

昆布卡（Kumbuka），
西部低地銀背大猩猩
倫敦動物園

## 主要特徵

**頭部**

頭骨決定了頭部的外觀。與人類的頭部相比，猿類的臉部更突出、眉脊更大，下巴也更厚實。尤其是大猩猩具有很厚的眉脊。

**軀幹**

大猩猩具有特別大的桶狀胸部，在走路時有助於平衡身體的重心。

**脊柱**

大多數猿類的脊柱都比較直。人的脊柱彎曲成 S 形，可用雙腿行走。

**臂**

一般而言，猿類的臂長都比腿還長。手臂肌肉也很強壯——據說大猩猩的上臂肌力等同於成年人類男性的六倍。

**顯眼的外觀**

大猩猩最引人注目的特徵之一是其身型和毛皮的黑色。

# 黑猩猩

　　大型類人猿分為四種：黑猩猩、巴諾布猿、大猩猩和紅毛猩猩。牠們和人類一樣都是人科（Hominidae）。與所有猿類（包括人類）一樣，黑猩猩是極聰明的生物。牠們是少數幾種會使用工具的動物之一，例如用莖和木棍從穴中取出白蟻或從原木中挖出幼蟲，和用石頭砸開堅果。黑猩猩棲息於非洲的熱帶雨林中，其飲食結構各異，主要是植物和水果，牠們也會吃昆蟲、肉和腐肉。

　　一般而言，黑猩猩以四肢行走（指關節觸地行走），但牠們也能以雙腳站著並直立行走。黑猩猩的手臂非常長，腿卻很短，這樣的身體結構適合在山區生活。牠們連腳也具有抓握能力，這使得腳看起來像手。黑猩猩長而有力的手臂使牠們能在樹林間擺盪。通常黑猩猩會睡在樹上搭的樹葉巢裡。

## 近親

　　黑猩猩與人類有98%的DNA相同，是與人類最接近的動物之一。儘管如此，不能將牠們與人類的祖先混淆：牠們是現代猿。

　　自達爾文提出進化論以來，人類與黑猩猩之間的關聯就一直被熱烈討論。在600萬至1300萬年前之間，只有一個猿祖先分出了人類譜系和黑猩猩。人類與其他猿類有著許多相似的特徵（如毛髮顏色變白）。黑猩猩的社交生活也與人類有很多共同點。與其他個體建立特別的情感連結並親切地相互問候。黑猩猩具有30多種精細的呼叫聲，被教導後也可使用一些基本的人類手語。

**靈活性**
黑猩猩具有極佳的背屈（足部和小腿之間的角度），並且能夠將腳彎向小腿。這有助於攀爬。

**黑猩猩基本形狀**

這個簡單的形狀形成了主要的造型，能做出立體感。以不同角度繪製頭部時很有用。

鼻部可簡化成像這樣的墊狀物。

可隨機加上毛髮的筆觸，無須畫出每根毛髮。

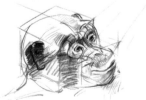

眉脊在眼窩上形成陰影。

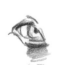

眼瞼與人類相似。注意皮膚覆蓋眼睛底部以及反光的部分。

**明暗對比法**
光從上方的樹冠層灑下。在明暗之間，使用強烈的色調對比來模擬立體形式，以產生戲劇化的效果。

下唇下方的陰影能帶出黑猩猩獨特的噘嘴。

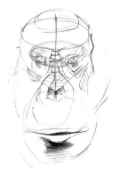

皮膚上的皺紋與眼部的形狀相呼應。

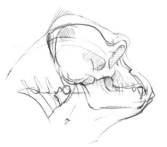

**核心特徵**
突出的頜骨和濃密的眉毛形成頭部的特徵。

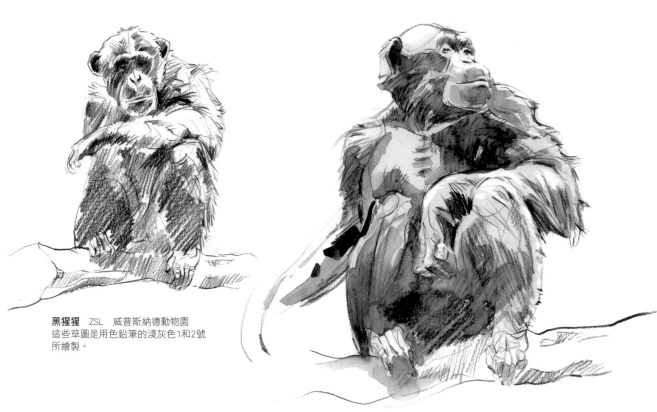

**黑猩猩**　ZSL　威普斯納德動物園
這些草圖是用色鉛筆的淺灰色1和2號
所繪製。

# 用色鉛筆畫黑猩猩

**1**
先畫出兩個橢圓，一個用於頭骨，另一個
用於口鼻部。接著，在眼部畫一個橢圓：
就像黑猩猩戴著潛水鏡一樣。

**2**
為雙眼各別畫出起點和終點。人的雙眼距
離約等於一個眼睛的寬度。但黑猩猩雙眼
間的距離比一個眼睛還要更寬。

**3**
開始描繪眼部。在人類的眼部能看到眼
白，但黑猩猩的則是看到虹膜居多。

**4**
描繪嘴部。在這個範例中，當光線從上方
的樹冠層灑下時，上唇會被陰影覆蓋。

**5**
在鼻部畫上為凸起的肉墊，再畫上
皮毛（可參考前頁）。

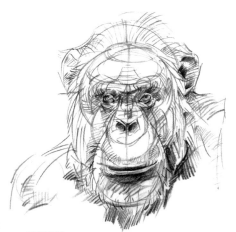

**完成素描**

# 水中運動

海洋、淡水和陸地之間可做出嚴格的劃分，但實際上，這些界線比最初還要模糊得多。在返回海中覓食之前，動物已登上陸地並繁衍了至少4億年。因為這些動物在陸地上演化出對後代的保護，加上在水中覓食的驅力，這使動物逐漸演化成水生哺乳動物。

在陸地上生活後，有許多種哺乳動物再次回到水中。水生哺乳動物並非一個分類群（生物群）。因為牠們無法完全被歸類。這些動物只是部分時間在水中活動的物種。因此，儘管牠們大多具有同源結構（參閱第24頁），例如流線型的身體、扁平的前肢和各種骨骼演化，但牠們並沒有直接的共同祖先。

即便這些生活在海洋和淡水中的動物有部分或完全浸入水中活動，牠們仍然都得呼吸空氣。

水生哺乳類動物部分或完全在水裡活動。如海豹會在陸上休息和繁殖，而在半淡鹹水中的亞馬遜海牛和河豚則完全在水中生活。

**河馬**
由於這個術語的定義不甚明確，河馬也可能會被認為是水生哺乳類動物，因為牠們大部分時間都在水中度過，夜間在陸上覓食。「*hippopotamus*」（河馬）的原意即「河中的馬」！

## 海中的五趾型四肢

如現今的所有陸地脊椎動物一樣，水生哺乳動物皆來自具四條腿、每隻腳則有五趾的共同祖先。一些物種隨後將這些趾融合成蹄，完全失去了趾，或發展成翅膀。水生哺乳動物也不例外，隨著時間的推移，為了在水中移動，牠們的四肢也逐漸演化。

海豹、海獅和海象都演化出強大的鰭狀肢。牠們被稱為「鰭足類」（參閱第26頁）。達爾文在《物種起源》一書中寫道：

「人用來抓握的手、鼴鼠挖洞所用的前肢、馬的長腿、鼠海豚的鰭和蝙蝠的翅膀都有相像的結構，而且在相同的相對位置包含相似的骨骼，還有什麼比這個更令人費解的？」

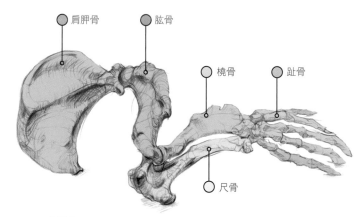

肩胛骨　　肱骨　　橈骨　　趾骨　　尺骨

**表面之下**
海豹的肢體骨骼的圖示顯示，儘管鰭狀肢看起來像是個單一的結構，但其中仍藏有祖先的五趾型四肢。畫草圖時記住這點，將有助於畫出鰭狀肢的平面結構。

# 海洋哺乳動物

　　所有海豚、鼠海豚和鯨魚都是鯨豚類，這一類包括有史以來最大的動物：藍鯨。鯨豚類是水生哺乳動物，牠們具有流線型的身體，非常適合游泳。

　　隨著時間的流逝，這些「重生」的海洋生物逐漸演化，身體呈現出更類似於魚的特徵，將四肢變成鰭狀肢來游泳。在簡化的過程中，牠們的後腿完全消失了。然而，儘管發生了這些劇烈的生理變化，牠們仍保留了四足動物的同源骨骼結構。鯨類與鯊魚有一些趨同演化（參閱第24頁），例如背鰭和胸鰭。

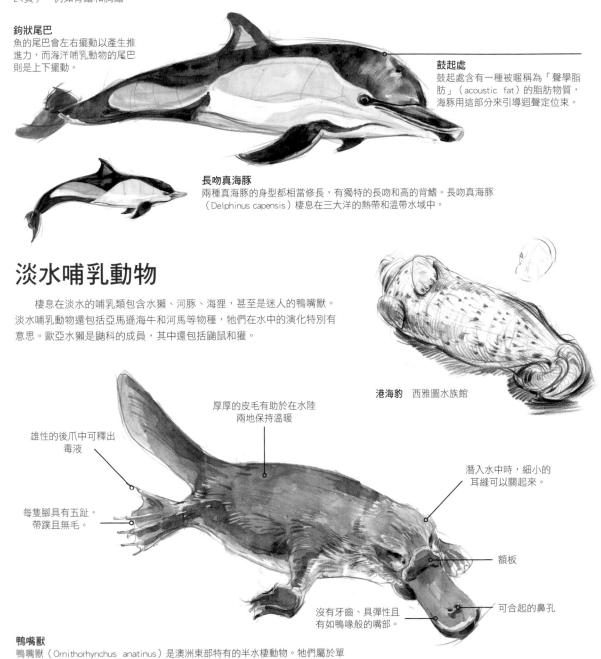

**鉤狀尾巴**
魚的尾巴會左右擺動以產生推進力，而海洋哺乳動物的尾巴則是上下擺動。

**鼓起處**
鼓起處含有一種被暱稱為「聲學脂肪」（acoustic fat）的脂肪物質，海豚用這部分來引導迴聲定位束。

**長吻真海豚**
兩種真海豚的身型都相當修長，有獨特的長吻和高的背鰭。長吻真海豚（Delphinus capensis）棲息在三大洋的熱帶和溫帶水域中。

# 淡水哺乳動物

　　棲息在淡水的哺乳類包含水獺、河豚、海狸，甚至是迷人的鴨嘴獸。淡水哺乳動物還包括亞馬遜海牛和河馬等物種，牠們在水中的演化特別有意思。歐亞水獺是鼬科的成員，其中還包括鼬鼠和獾。

**港海豹**　西雅圖水族館

**雄性的後爪中可釋出毒液**

**厚厚的皮毛有助於在水陸兩地保持溫暖**

**潛入水中時，細小的耳縫可以關起來。**

**每隻腳具有五趾，帶蹼且無毛。**

**額板**

**沒有牙齒、具彈性且有如鴨喙般的嘴部。**

**可合起的鼻孔**

**鴨嘴獸**
鴨嘴獸（Ornithorhynchus anatinus）是澳洲東部特有的半水棲動物。牠們屬於單孔目（Monotremata），意思為「單開口」，指鴨嘴獸的肛門和尿液生殖系統為單一開口，就像爬蟲類和鳥類一樣。鴨嘴獸像其他哺乳類一樣分泌乳汁，也像爬蟲類一樣產卵，曾有人開玩笑說，單孔目動物是唯一能自己做煎蛋的動物。

# 鰭足類

　　海豹、海獅、海象、海牛以及儒艮都屬於鰭足類（Pinnipedia）。數百萬年前，這些生物的祖先從陸地遷回海洋，並演化出獨特的生理結構以適應環境。

　　海獅的後腿步態寬闊，可向外開展，膝蓋朝外時，可在陸上移動。海豹的腳向後轉來游泳，相較起來在陸上的活動性較差。

## 海豹

　　雖然在陸上的動作有些笨拙，但海豹在水下游泳的姿態優雅無比，他們是熟練的狩獵者，捕捉魚類和其他海洋生物。這些鰭足類具有流線型的身體，以及演化成鰭狀肢的四肢（參閱第164頁）。雖然在水中的速度不及海豚，但海豹卻更靈活敏捷。海豹潛入水中可長達一小時，深度超過200公尺（偶爾會深達500公尺），期間無須浮出水面呼吸。

　　現今，全球共有33種海豹，他們遍及世界各處，從冰凍的極地地區到夏威夷的熱帶海灘，以及介於兩者之間、幾乎所有的地方都有他們的蹤跡。

　　在水中游泳的海豹是極具挑戰性的繪畫主題，因為他們如魚雷般的身體極適合游泳，可以快速敏捷地移動。當他們在陸上曬太陽時，其棕色的大眼和類似狗的特徵則較容易素描。海豹是哺乳動物，因此子代與親代之間有緊密的連繫。

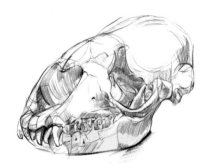

**灰海豹頭骨**
這種海豹的強大下顎具有類似於狗的利齒。他們的充滿好奇和嬉戲的行為也很像狗——儘管他們仍有潛在的危險性。

**食蟹海豹頭骨**
雖然名為「食蟹」海豹，但比起螃蟹，他們更常以南極棲地豐富的磷蝦為食。食蟹海豹的學名「Lobodon carcinophaga」原意為「裂片狀牙齒」，指的是牙齒像是有摺邊的外觀。這用來過濾小型甲殼類動物的獵物（就像鯨鬚一樣），這些牙齒是趨同演化的例子之一（參閱第24頁）。

# 關於儒艮

儒艮（Dugong dugon）是海牛目（Sirenia）四個現存物種之一，其中還包括另外三種海牛。儒艮是唯一完全待在海洋的草食性哺乳動物，因為在某種程度上，所有的海牛都會接觸到淡水。

這些溫和的動物棲息於溫暖的沿海地區，與大象的關係較近。儒艮活動於印度洋和太平洋的淺水區。其比海牛的體型略小一些，海牛則生活在大西洋沼澤地的沿海和淡水中。

鼻孔在水面會張開以呼吸空氣，浸入水中時，將會關閉。

耳部

儒艮的皮膚光滑，而海牛的皮膚較粗糙且具皺紋。

儒艮以靈敏的口鼻部拔起並吃下水中植物和水草。

**尾巴**
和鯨魚或海豚一樣，儒艮的尾部也呈倒鉤狀。相比之下，海牛的尾巴則是水平的槳狀大尾巴，有點像大型的河狸尾巴。

**遺腳**
從外觀看不出來，但儒艮後腿的殘餘痕跡從骨骼上清晰可見，顯示了其祖先曾在陸地生活。

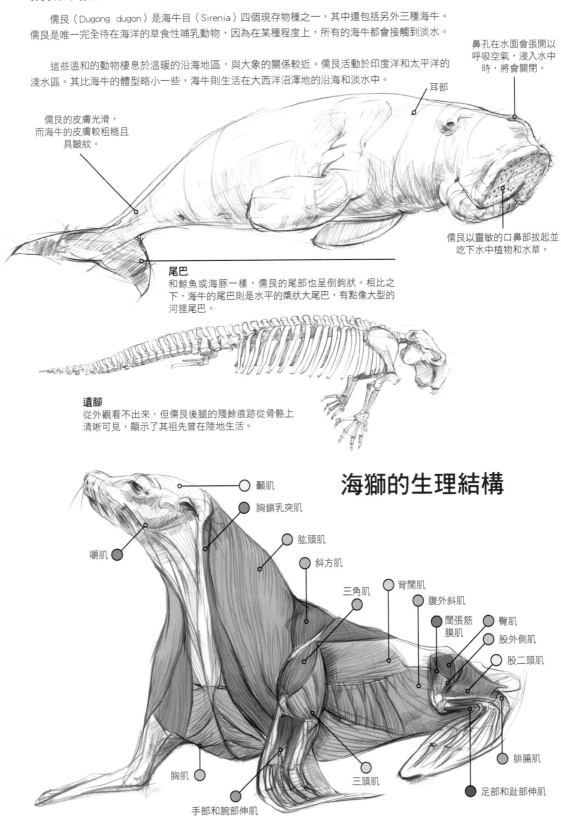

# 海獅的生理結構

- 顳肌
- 胸鎖乳突肌
- 嚼肌
- 肱頭肌
- 斜方肌
- 三角肌
- 背闊肌
- 腹外斜肌
- 闊張筋膜肌
- 臀肌
- 股外側肌
- 股二頭肌
- 腓腸肌
- 胸肌
- 三頭肌
- 足部和趾部伸肌
- 手部和腕部伸肌

# 藍鯨

　　即便恐龍相當巨大，但地球史上最大的動物是宏偉的藍鯨。這些海洋哺乳動物可重達200噸、長達30公尺。單是舌頭就能和成年母象一樣重。和其他哺乳類一樣，須呼吸氧氣的藍鯨可潛至100多公尺深來覓食。

　　關於這些巨大的鯨魚，另一個驚人的事實是：其主食是一種極小型的動物：磷蝦（一種小型甲殼類動物）。磷蝦平均僅6公分長，是食物鏈中至關重要的部分。為了填飽肚子，藍鯨一天可以吃掉多達4噸的磷蝦。這種關係清楚地表明了海洋健康的重要性，某些最小的生物體維持史上最大的生物體的存續。

　　鯨魚屬於鯨豚類，都是全水生哺乳動物。一般認為鯨魚約在5000萬年前就回到了水中，但牠們最初都是陸棲動物，因此不是以鰓呼吸。鯨魚分為兩個亞科：齒鯨和鬚鯨。藍鯨屬於後者，這代表牠們下頜有長溝狀的皮膚皺摺，並以嘴部的堅硬物質「鯨鬚」來濾出磷蝦。

　　在水下，藍鯨是地球上聲響最宏亮的動物之一，能與其他鯨魚進行遠距交流，其鯨歌可傳到1600公里以外。

## 從頭到尾：藍鯨

**尾鰭**
藍鯨的尾鰭呈倒鉤狀。藉由上下擺動以產生向前的推進力。這部分與左右擺動的鯊魚和輻鰭魚不同。

**反光**
可快速潑灑白色不透明顏料，再用Photoshop放在物體上，以做出空氣和水之間產生的反光。

## 素描藍鯨

　　雖然無法在現場速寫藍鯨，但可根據下列詳細的參考資料逐步畫出藍鯨。

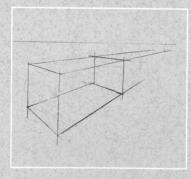

**1**
首先，以兩點透視畫出框架塊，如圖所示。可用視平線下方的四分之三角度（參閱第12頁）。

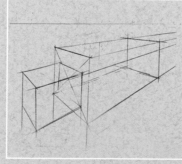

**2**
組合框架塊，在第一個框架塊的前方放置另一個框架塊作為鼻部。畫上十字，確認是對稱且位於中心。

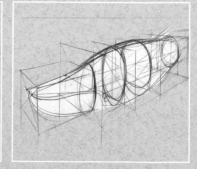

**3**
以這些框架塊作為基本結構（參閱第12頁），在其中構建有機的造型。想像一下，一排在空間中漸行漸遠的橢圓，形成了軀幹和粗略的口鼻部。

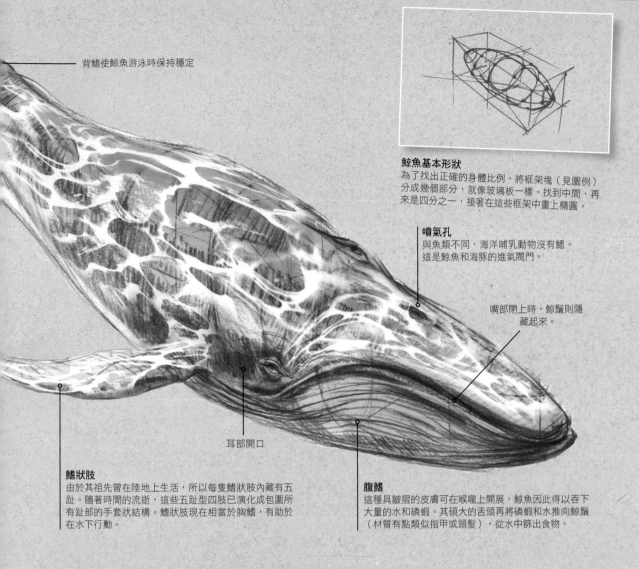

背鰭使鯨魚游泳時保持穩定

**鯨魚基本形狀**
為了找出正確的身體比例，將框架塊（見圖例）分成幾個部分，就像玻璃板一樣。找到中間，再來是四分之一，接著在這些框架中畫上橢圓。

**噴氣孔**
與魚類不同，海洋哺乳動物沒有鰓。這是鯨魚和海豚的進氣閥門。

嘴部閉上時，鯨鬚則隱藏起來。

耳部開口

**鰭狀肢**
由於其祖先曾在陸地上生活，所以每隻鰭狀肢內藏有五趾。隨著時間的流逝，這些五趾型四肢已演化成包圍所有趾部的手套狀結構。鰭狀肢現在相當於胸鰭，有助於在水下行動。

**腹鰭**
這種具皺摺的皮膚可在喉嚨上開展，鯨魚因此得以吞下大量的水和磷蝦。其碩大的舌頭再將磷蝦和水推向鯨鬚（材質有點類似指甲或頭髮），從水中篩出食物。

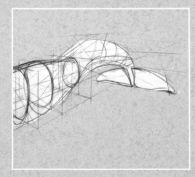

**4**
在軀幹的框架塊後方，畫上管狀作為尾巴。在此畫出往下拍的動作。尾鰭在草圖中可畫出一個左側消失點的平面。

**5**
以影像作為參考，開始畫出藍鯨的有機造型，判斷眼睛和噴氣孔間的相對位置。也可先畫上平面作為胸鰭，再退到左側的消失點。

**6**
繞著藍鯨畫上許多平面，藉此逐漸畫出鯨魚的形狀。

# 水獺

所有的水獺都是肉食性哺乳動物，具有厚實的毛皮和帶蹼的腳。水獺會為了保暖而群聚在一起。水獺幾乎總是以狗爬式游泳。牠們的尾巴很長，且呈扁平狀，可向側面拍動，以推動身體。尾巴也用作舵。水獺的四隻腳上都有帶蹼的趾和堅硬且無法縮回的爪子，只有一個物種除外：亞洲小爪水獺，牠們有柔滑的皮毛，外形就像鼬鼠一樣小巧。

水獺在地球上存在了約2300萬年。但是據推測，今日所見的水獺在500至700萬年前就已發生了重大變化。儘管多數水獺會在水陸兩處之間活動，且都適應良好。海獺則主要在水中活動，但在某些地方，牠們會到陸上休息。我在阿拉斯加的威廉王子灣為探險隊工作時，認識到這個可愛的生物。

**適應水中生活**
海獺的鼻孔和耳朵可關閉，以防止進水。

## 關於海獺

海獺棲息在北美洲和亞洲的太平洋沿海地區。這些水生哺乳動物是鼬科的一員，牠們在涼爽的海中生長，有許多可愛且吸引人的行為，是很好的素描對象。

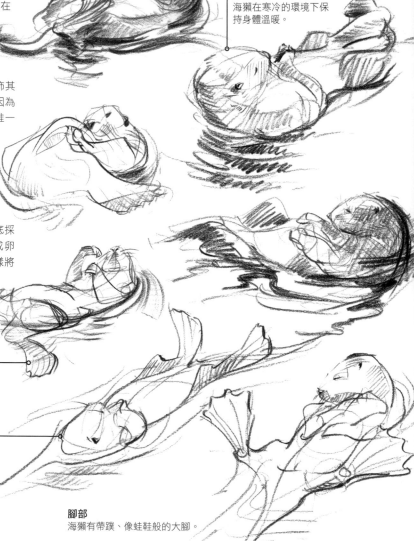

畫水獺時，可能會注意到牠們不斷修飾其防水皮毛。海獺這麼做是有充分理由的，因為毛皮是這種溫血動物身體與冰冷水域間的唯一屏障。海獺能保暖的脂肪很少。海獺在水中看起來如此舒適，而牠們是唯一在水中出生的水獺。母海獺要照顧幼體，也要教牠們獵捕，這些小海獺必須快速長大。

海獺也有獨特的進食策略。除了從海底採集蛤蠣或貽貝以外，牠們還會拿個岩石或卵石。將這塊石頭放在胸口上，就像鐵砧一樣將貝類搗碎，取出裡面的營養。海獺還會食用各種海鮮，包括螃蟹、章魚、魚和烏賊。

**保溫**
厚厚的防水毛皮可幫助海獺在寒冷的環境下保持身體溫暖。

**整理**
你可能會發現練習頁裡畫最多的就是這種行為，因為海獺時時在保持皮毛清潔，用爪子和牙齒仔細地梳理自己。

**躺著**
海獺的獨特之處在於仰躺著浮在水面，甚至用這個姿勢入睡，並與其他海獺像筏一樣聚集在一起。若有強力的水流，牠們會用海帶或巨大的海草像裹圍巾般把自己包起來，達到錨的作用。

**腳部**
海獺有帶蹼、像蛙鞋般的大腳。

## 以複合媒材畫亞洲小爪水獺

作為半水生生物，墨水和水彩很適合用來繪製水獺。使用細的筆刷和白色不透明水彩畫上鬍鬚，作為最後的修飾。

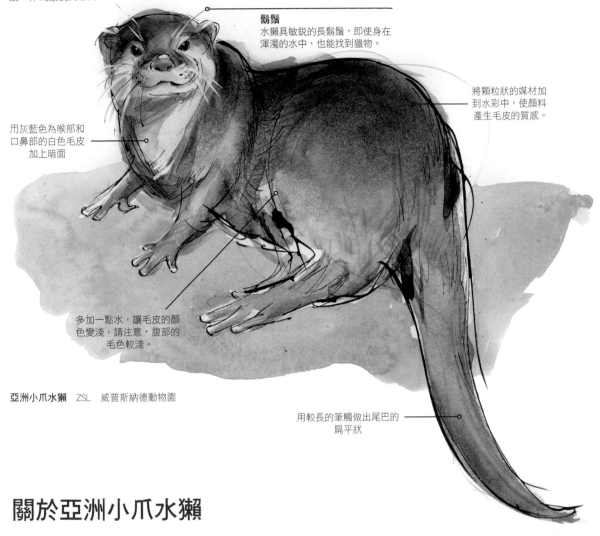

**鬍鬚**
水獺具敏銳的長鬍鬚，即使身在渾濁的水中，也能找到獵物。

將顆粒狀的媒材加到水彩中，使顏料產生毛皮的質感。

用灰藍色為喉部和口鼻部的白色毛皮加上暗面

多加一點水，讓毛皮的顏色變淺。請注意，腹部的毛色較淺。

**亞洲小爪水獺**　ZSL　威普斯納德動物園

用較長的筆觸做出尾巴的扁平狀

# 關於亞洲小爪水獺

亞洲小爪水獺屬於鼬科的一員，其學名為 Aonyx cinerea，是世上最小的水獺物種。牠們是半水生哺乳動物，棲息在其南亞和東南亞的紅樹林沼澤和淡水濕地中。

亞洲小爪水獺生活在大型的群體中，只有首領對（alpha pair）得以繁殖。較年長的子代會幫忙撫養幼體。牠們的腳爪相當特別，爪的部分不超過帶蹼的手指（和腳趾）的末端。因此具有較高的靈活性，可以用爪子捕捉軟體動物、螃蟹和其他小型水生動物為食。

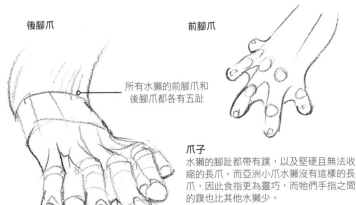

**後腳爪**

**前腳爪**

所有水獺的前腳爪和後腳爪都各有五趾

**爪子**
水獺的腳趾都帶有蹼，以及堅硬且無法收縮的長爪。而亞洲小爪水獺沒有這樣的長爪，因此食指更為靈巧，而牠們手指之間的蹼也比其他水獺少。

# 飛行運動

動力飛行是一種運動形式，使動物能持續飛上一段時間。第一個達到這個目的的便是昆蟲，而且牠們仍是唯一進行飛行的節肢動物。許多小巧輕盈的現代昆蟲很適合飛行——從這類生物的種類之多可以看出——但牠們並非唯一飛上天的生物。

## 脊椎動物發展飛行

在悠久的地球史上，有三種脊椎動物「飛行機制」的基本設計：翼龍、鳥類和蝙蝠。瞭解這些結構有助於動物寫生。

化石記錄顯示，在這三種不同的飛行結構中，一旦達成動力飛行，這個物種就會遍布各地和迅速發展。這說明了現代鳥類和蝙蝠為何如此多樣，因為飛行使動物得以移入各種不同的棲地。

在所有脊椎動物中，都可看到翅膀的設計圖——無論是鳥、蝙蝠還是翼龍。即五趾型四肢（參閱第26頁）。地球上沒有任何一個脊椎動物超過五趾，儘管有些物種的手指較少——這是進化規律，即失去某些部位要比重新獲得容易得多。

如右頁所示，不同的群體演化出不同使用肢體的方式來飛行。在畫鳥或蝙蝠的草圖時，可留意人類手臂和動物翅膀之間的相似處。

## 脊椎動物的飛行年表

大約在2億2000萬年前，翼龍開始飛行，而原始的飛鳥則在1億5000萬年前出現。

白堊紀-古近紀滅絕事件發生在6600萬年前，當時有顆小行星撞擊了猶加敦半島。這導致大多數的動植物死亡，包括所有翼龍。約在牠們消失的時間點，哺乳動物開始發展出飛行能力。

風神翼龍

狐蝠

漂泊信天翁

人類

# 翼龍

翼龍是最早具有飛行能力的脊椎動物。大約2億2000萬年前，在白堊紀時期，各大陸塊開始分裂，也推高了海平面，形成了新的海洋和海岸線。那時形成的懸崖成了這些有翼爬蟲類的家園，而翼龍將翱翔天空長達1億4000萬年，並在全球繁衍生息。有些身型像麻雀一樣小，另一些則巨大無比，如體型最大的風神翼龍。翼龍有各式各樣的下顎，這代表他們之中有些是專食性，而有些則是食腐性，幾乎吃掉所有找到的東西。就像那些隨後出現甚至勝出的鳥類一樣，翼龍的骨頭是空心的。

最早的空中脊椎動物在陸上並不善行走，飛行的演化讓其手部與腿部相連。翼龍的翅膀是三種「飛行機制」中最簡單的一種。皮膚的薄膜從一根細長的手指延伸到腳踝的末端。事實上，「pterosaur」（翼龍）源自希臘語，意思為「翼指」。在演化出飛行能力的過程中，翼龍失去了第五指。

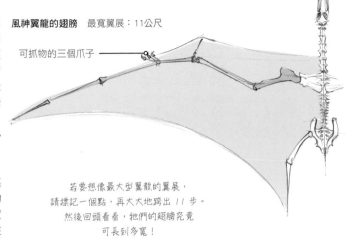

**風神翼龍的翅膀**　最寬翼展：11公尺

可抓物的三個爪子 ──→

*若要想像最大型翼龍的翼展，
請標記一個點，再大大地跨出 11 步。
然後回頭看看，他們的翅膀究竟
可長到多寬！*

# 鳥類

在所有的動物飛行機制中，最成功的是鳥類，而這其中首推信天翁是擁有最強的飛行能力。信天翁有22種，各個都像是天空的高性能滑翔機。信天翁實際上能快速飛行達時速108公里。這樣一來，他們就可以在46天內繞地球一圈，這比朱爾·凡爾納的小說《八十天環遊世界》的霍格先生還快。

科學家已將GPS追蹤器放到其中最大的信天翁身上──翼展長達3.5公尺的漂泊信天翁，並已見證了其史詩般的旅行。他們能在單次旅程中，不斷飛行長達1萬6100公里。

信天翁以動力翱翔的技術來利用風能，而不會受到風阻。在細緻的空氣動力學顯示中，信天翁在風中改變翅膀的角度，並利用迎面而來的氣流，可高飛至100公尺。正是這種能量形式使信天翁在海上可待長達五年。

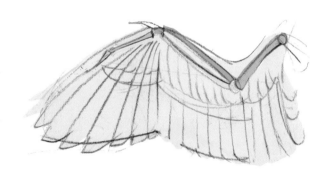

**漂泊信天翁**　最寬翼展：3.5公尺

# 蝙蝠

6600萬年前，在猶加敦半島的小行星撞擊代表著翼龍的末日。隨著天空不再有這些飛行的霸主，另一組動物開始往空中發展：哺乳動物！

在這款飛行機制中，拇指成了鉤狀的手，另外四指則大大地伸展開，變成了長而柔軟的骨頭，這些骨頭成了支架，在追逐獵物或在花朵前盤旋時，具有極佳的空氣動力學控制。也因此，蝙蝠骨骼中的所有骨頭都非常輕薄。

蝙蝠是唯一能飛行的哺乳動物。與所有飛向空中的動物（昆蟲，鳥類和已滅絕的翼龍）一樣，飛行的能力為這些生物開闢了許多新棲地並增加更多覓食的管道，因此使該群體的多樣性大幅提高。現已有900多種被確認的蝙蝠種類。一些專家認為，實際上可能超過1200種，這意味著蝙蝠占了全球所有哺乳類物種的五分之一。

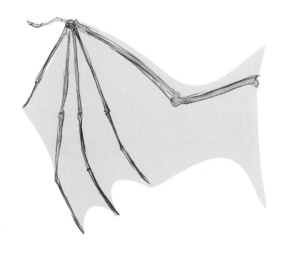

**狐蝠**　最寬翼展：1.5公尺

# 蝙蝠
## 會飛的哺乳動物

考慮到蝙蝠種類之繁多（參閱第173頁），他們的多樣性也就不足為奇了。蝙蝠的身型差異很大，從翼展最大為1.5公尺的狐蝠到全球最小的哺乳動物之一：凹臉蝠（僅重2公克）。蝙蝠的學名是Chiroptera。在這之下又分為兩個亞目：大翼手亞目（Megabatroptera）和小翼手亞目（Microchiroptera）。前者是果蝠，大多棲息在樹木和灌木叢中；後者為其他所有的蝙蝠，主要以昆蟲為食，但其中有些也吃其他生物，如小蜥蜴和魚，甚至像吸血蝠一樣以血為食。這兩種蝙蝠運用相似的飛行動力學，而且具有共同的祖先。

飛行的能力使蝙蝠得以遍布世界各地，除了寒冷的北極和南極洲。大多數蝙蝠偏好靠近赤道的溫暖氣候。蝙蝠可見於雨林、山脈、農田、樹林，甚至城市等棲地中。

蝙蝠大多是夜行性動物，白天在棲地睡覺，像裹毯子一樣將翅膀纏在身上來保暖。蝙蝠會棲息在任何適合的結構中。從洞穴到樹木，甚至於建築物的屋頂空間。他們在暮色中醒來，有時會成群結隊地飛舞、覓食。

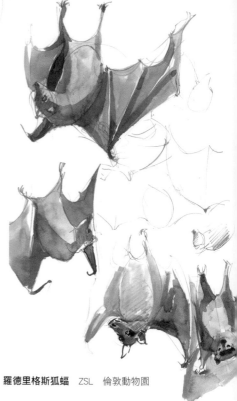

**羅德里格斯狐蝠**　ZSL　倫敦動物園

## 蝙蝠的生理結構

大多數哺乳動物為水棲或陸棲，飛行能力極為罕見。為了能飛行，蝙蝠已演化出極端纖細的骨骼。他們的骨盆非常輕巧，可輕盈地飛行，因此，當蝙蝠上下顛倒地懸掛時，頭部不會感到太沉重。

蝙蝠翼獨特的弧形由長型掌骨形成──與指骨相同。將他們的翅膀視為拉長、擴展的手部，便能很快地理解該結構。

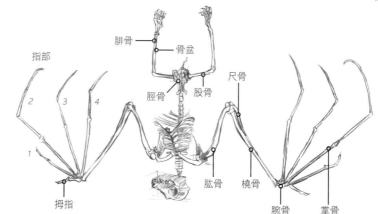

指部

腓骨　骨盆

脛骨　股骨

尺骨

橈骨

肱骨

腕骨　掌骨

拇指

## 翅膀

蝙蝠的翅膀由臂部和指部所形成。為另一種驚人的五趾型四肢演化（參閱第26頁）。四肢的指部已大幅拉長、變細且有彈性。指間的雙層皮膚沿著指部結構伸展，並連到腿和踝上（小翼手亞目蝙蝠通常有條尾巴，皮膚附著其上）。

## 回音定位

超過一半的蝙蝠具有回音定位的能力，這意味著他們可以在喉頭產生尖銳的聲響，並從鼻部或嘴部發送出去。這些聲響迴盪在附近的物體（如昆蟲等獵物）上，再被蝙蝠敏銳的耳部吸收。除了能避開障礙物之外，收到回音所花費的時間讓蝙蝠得知獵物的大小和位置。儘管有時我們可能聽到一些吱吱聲，但通常這些聲響的音調很高，人類無法完全聽見。這種演化主要出現在小翼手亞目身上。少數的果蝠具有回音定位的能力。

**吸血蝠**
吸血蝠是以血為食的蝙蝠。他們演化出獨特的嘴部和鼻部。通常，吸血蝠的身型小巧，具有葉片狀的耳部。

## 用水彩畫短耳犬蝠

　　短耳犬蝠（Cynopterus brachyotis）是種獨特的蝙蝠，因為牠們以棕櫚葉、其他大葉植物和花朵打造棲息處。短耳犬蝠會咀嚼莖和葉脈，並用葉子精心打造棲息處。這些遮蔽使他們免受雨水和天敵的侵襲。

　　首先畫上最明亮的顏色。記得用筆刷延著蝙蝠翅膀的反光畫出造形。

**懸掛**
倒掛睡覺的蝙蝠為什麼不會掉下來？答案很簡單：蝙蝠的體重拉著腳爪上的肌腱，使牠們在倒掛時緊緊握住。若蝙蝠在倒掛時死亡會保持鎖定的狀態。

**蝙蝠手部**
與人類的拇指相似，短爪的拇指仍可作為鉤狀的「手」。

**質感**
在紙上的某些部分留白，以暗示皮膚的皮革質感。

**翅膀**
這種皮革質感的翅膀使蝙蝠具有驚人的機動性，使其得以追捕昆蟲，某些蝙蝠還能懸停在花朵前，進而食用花蜜。

**果蝠**
白天時，休息中的果蝠靜止不動，是素描的絕佳對象。繪製果蝠的草圖時，可試著畫出鼻子向前突出的感覺。

## 速寫飛行中的蝙蝠

　　蝙蝠的飛行動作類似於在空中游泳。有點像蝶泳。附在胸骨和肱骨上的強大胸肌向下拉動翅膀。掌骨成弧形，瞭解這點有助於繪製草圖。

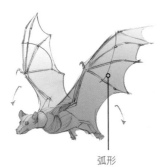

弧形

# 鳥

和人類一樣，鳥類也屬於脊椎動物，牠們也能以雙足行走。人類的前肢已成為手臂，而鳥類的則成為翅膀。骨骼使脊椎動物能夠做很多事情，但也許其中最不可思議的是飛行，這使動物能逃離掠食者，並迅速安全地從甲地移動到乙地。

許多動物都試著以不同程度的方法來飛行。飛魚和飛鼠被認為是使用滑翔技術而非真正的飛行。哺乳類中，蝙蝠確實能飛向空中，但真正以翅膀飛行的大師無疑是鳥類，牠們的骨骼非常輕巧、結實，骨骼內則有很大的氣孔。

> 「李奧納多·達文西（1452-1519）的速寫本顯示，他觀察鳥類和蝙蝠翅膀的結構，並試圖打造使人飛向空中的機械裝置。」

經過數百萬年的發展，鳥類已將前肢演化成翅膀，其棲息地從森林到山脈，無處不在。這個物種具有極龐大的多樣性，大約有1萬種不同的鳥類，身型從大型的漂泊信天翁到蜜蜂般大的盤尾蜂鳥都有。

許多鳥類具有驚人或異常的外觀：天堂鳥有獨特的羽毛和行為；軍艦鳥身上有個可充氣的鮮紅色皮囊，可用來求偶。紐西蘭的鴞鸚鵡是世上最稀有的鸚鵡，可重達3.5公斤，是最重的鸚鵡。

## 鳥類飛行的演變

化石對於理解地球的生命演化有深遠的影響。1861年，就在查爾斯·達爾文發表開創性著作《物種起源》兩年後，一項發現應證了這個偉大的著作：一副介於恐龍以及鳥類之間的完美骨架，這種生物被稱為始祖鳥（Archaeopteryx）。現在被認為是最古老的鳥類，在今日德國南部的一個地區的石灰岩層中，發現了八具左右的始祖鳥化石，這些化石可以追溯到侏羅紀晚期（約1億5000萬年前）。

### 演化途中：始祖鳥

發現始祖鳥時，其羽毛附著在其身上，並且生理結構顯示牠們像鳥類一樣在樹上移動和棲息。然而，始祖鳥的牙齒非常像爬蟲類，具骨質的下顎和口鼻部而非喙。牠們有條像爬蟲類一樣的骨質尾巴，上頭還附有羽毛。

現代鳥類的胸椎融合在一起，以防能量浪費在彈性關節上。在始祖鳥身上卻非如此，所以也許牠們使用羽毛（顯然能支撐飛行）從樹上滑翔，這比用三趾爬下來更容易。

與現代鳥類相比，始祖鳥和恐龍具有更多共同的特徵：牠們的下巴都有鋒利的牙齒，而非鳥類由角蛋白形成的喙；三隻「手指」實際上是爪子；始祖鳥保留了蜥蜴般的骨質長尾巴。鳥類融合了軀椎以保持穩定性，而始祖鳥仍保有具彈性的脊椎。然而，雖然有這些差異，在始祖鳥身上還是可以清楚觀察到發達的鳥狀飛行羽毛，而羽枝會使羽毛產生升力。然而，目前尚不清楚這些羽毛是否能做到撲翼飛行，或僅用於滑行。

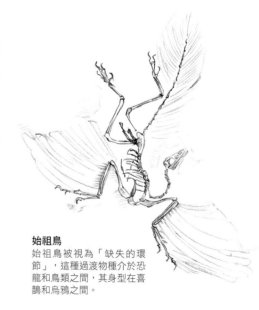

**始祖鳥**
始祖鳥被視為「缺失的環節」，這種過渡物種介於恐龍和鳥類之間，其身型在喜鵲和烏鴉之間。

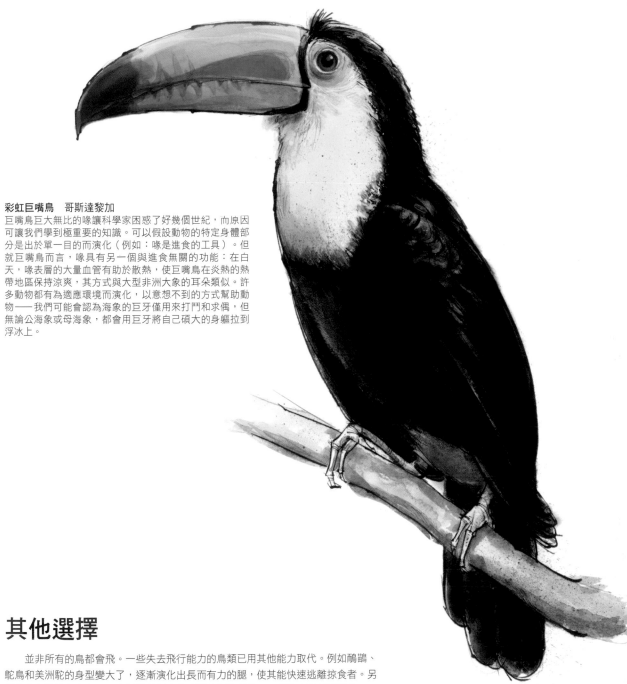

**彩虹巨嘴鳥　哥斯達黎加**

巨嘴鳥巨大無比的喙讓科學家困惑了好幾個世紀，而原因可讓我們學到極重要的知識。可以假設動物的特定身體部分是出於單一目的而演化（例如：喙是進食的工具）。但就巨嘴鳥而言，喙具有另一個與進食無關的功能：在白天，喙表層的大量血管有助於散熱，使巨嘴鳥在炎熱的熱帶地區保持涼爽，其方式與大型非洲大象的耳朵類似。許多動物都有為適應環境而演化，以意想不到的方式幫助動物——我們可能會認為海象的巨牙僅用來打鬥和求偶，但無論公海象或母海象，都會用巨牙將自己碩大的身軀拉到浮冰上。

# 其他選擇

　　並非所有的鳥都會飛。一些失去飛行能力的鳥類已用其他能力取代。例如鴯鶓、鴕鳥和美洲鴕的身型變大了，逐漸演化出長而有力的腿，使其能快速逃離掠食者。另外有些鳥類往水中發展：企鵝的翅膀演化成游泳用的「槳」，骨骼也變得更粗壯。

　　無論多樣性發展得多淋漓盡致，這些物種仍然有共同的特徵。所有鳥類都是卵生。多數情況下，雌鳥會坐在這些卵上直到孵化。所有的鳥都是溫血動物，甚至身體覆蓋著羽毛。鳥類沒有牙齒，但演化出喙來進食（參閱第181頁）。

　　我們以食性將鳥類分為不同的類別。以種子、草和穀物為食的鳥類被稱為食草動物。而僅以穀物和種子為食的鳥類，如野禽，麻雀和雀科，則稱作植食性動物。鴿子和母雞等鳥類幾乎可以吃任何東西，屬於雜食性。最後還有獵捕其他動物的肉食性鳥類。食肉動物包括猛禽、專門食蟲和只吃魚的鳥類（如翠鳥、海雀和鵜鶘）。

**驚人的鴕鳥**

所有的蛋相比，鴕鳥蛋的尺寸最大。儘管成年鴕鳥可移動高達時速 72.5 公里（這是鳥類在陸上的最高速度），但面對掠食者時，牠們並不一定得逃跑——鴕鳥的踢力足以殺死獅子。

# 鳥類起源

並非所有的恐龍都已滅絕——有些演化成今日的鳥類。從我們餐點中的烤雞到動物園的企鵝，所有鳥類在每種意義上都仍是恐龍。科學家們相信，在約6600萬年前的最後一次滅絕事件中，沒有任何大於拉布拉多犬的動物存活下來。化石記錄表明，鳥類由一群獸腳類恐龍演化而來。這種恐龍亞目的特徵是空心的骨頭和具三趾的附肢，如同今日在某些鳥類上可見的特徵。

**古龍亞綱（A）**
具優勢的爬蟲類，鱷魚、翼龍、其他恐龍和現代鳥類都來此類。

**鱷目（B）**

**翼龍（C）**
2億2800萬年前，他們是出現僅次於昆蟲的飛行動物。翼龍不被認為是恐龍。

**恐龍形態類（D）**
首次出現在約2億4400萬年前，他們的體型很小，雙腿在身體下方，並用來行走。

**鳥臀目（E）**
主要是草食性恐龍，其中包括三角龍。儘管名為「鳥」臀目，現代鳥類與獸腳亞目恐龍的關係更密切。

**蜥臀目（F）**
具類似蜥蜴臀部的恐龍。

**獸腳亞目（G）**
主要為肉食性；這些是以雙腳行走的恐龍，後來演變成鳥類。

**現代鳥類（H）**
人們認為鳥類在1億3000萬年前已出現。

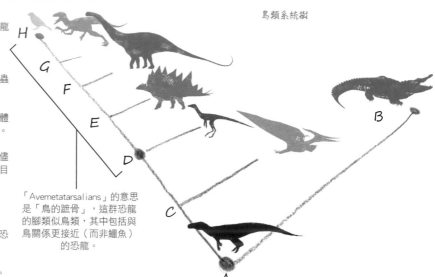

鳥類系統樹

「Avemetatarsalians」的意思是「鳥的蹠骨」，這群恐龍的腳類似鳥類，其中包括與鳥關係更接近（而非鱷魚）的恐龍。

## 雌雄異型

除了其性器官的差異外，同個物種的兩性間還表現出不同的特徵，即所謂的雌雄異型。最初，羽毛是恐龍為了保暖而演化出來的。後來，儘管距離演化出飛行能力還有數百萬年的時間，但羽毛的顏色開始有了變化，也許是為了求偶。通常，雌鳥似乎偏好雄性鮮豔的顏色，以此作為健康和充滿活力的指標。當雌鳥坐在巢上孵蛋時，則須要暗淡的毛色來偽裝。

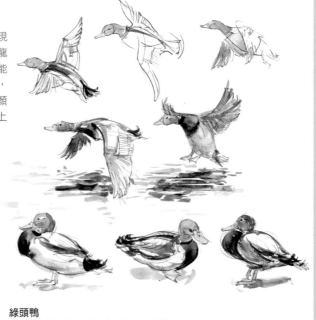

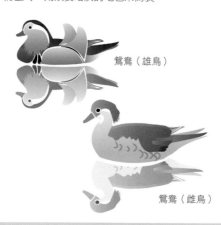

鴛鴦（雄鳥）

鴛鴦（雌鳥）

**綠頭鴨**
這些速寫顯示了公鴨從水上起飛和降落。獨特的綠色和有條紋的羽毛是性擇的結果。

# 羽毛的結構

**松鴉的翼羽**

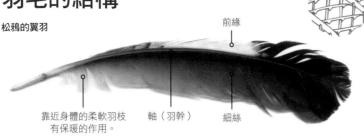

前緣

軸（羽幹）

細絲

靠近身體的柔軟羽枝
有保暖的作用。

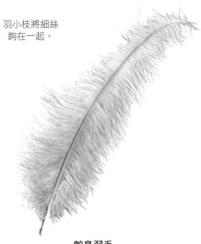

羽小枝將細絲
鉤在一起。

**鴕鳥羽毛**
與鳥類飛行用的硬質飛羽不同，蓬鬆的
鴕鳥毛用於展示、保暖和孵卵。儘管不
具飛行能力，但鴕鳥在奔跑時仍將翅膀
用作穩定器。我們也將羽毛做成羽絨被
來保暖。

數百萬年來，這些恐龍的後代已能翱翔天空。它們的飛行裝置：翅膀（參閱第
182、183頁）使鳥類能輕巧靈活地在空中活動，甚至能列隊飛行。但形成羽毛的結
構有哪些呢？

若找到一根羽毛時，拾起來仔細看看。如果是飛羽，感覺會比較硬，可以剝開
羽枝（附在羽軸中心上的細絲），並感覺到將它們拉在一起的羽小枝。飛羽前緣的
細絲較短。為了產生升力，細絲要更強韌，並透過羽小枝將它們拉在一起。中間為
空心，使其既輕巧又結實──飛羽相當堅硬，割斷後可製成繪圖用的鵝毛筆。

## 羽毛的演化

羽毛是演化的奇蹟之一，其可追溯到1億5000萬年前。
與覆蓋爬蟲類的鱗片一樣，羽毛由角蛋白製成。羽毛是從鱗
片進化而來的。

瞭解羽毛進化的一個方法是想像一隻小雞。小雞生來就
被羽毛覆蓋，這些羽毛就像是溫暖的細絲，而不是飛行用的

羽毛。非常相似的細絲出現在恐龍上。隨著小雞的成長，覆
蓋細絲的翅膀不能用來飛行，但是在向上走時仍可獲得一點
升力，而向下跳時，翅膀可以起到擋風的作用，從而使著陸
的衝擊減少。

**階段一**
來自爬蟲類鱗片的羽芽。

**階段二**
形成類似羽軸的管狀剛毛。

**階段三**
分支狀的羽毛。

**階段四**
演化出中央支撐用羽軸。

**階段五**
演化出羽軸後，羽毛
演化的下個階段是羽
小枝。

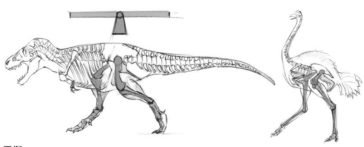  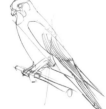

**平衡**
像暴龍這樣的恐龍頭部較重、尾巴較長，這有助於平衡。現今，地球上以步行作為主要
運動形式的「恐龍」是不具飛行能力的鳥類，包括鴕鳥、食火雞和奇異鳥。

**尾巴**
儘管失去了爬蟲類動物的尾
巴，但現今的鳥類仍使用羽毛
尾巴來保持平衡。當處於
靜止狀態時，各個鳥類會
自然地將身體保
持在不同的角度。

# 鳥的結構

不論在空中、水裡還是陸地行動，鳥的身體都可以被視為一種要鳥喙覓食而產生的機制。

為了適應環境，鳥類演化出許多獨特的身體結構：鸛的腿部修長，可以使羽毛保持維持在水面以上、保持乾燥，進而更適合捕魚；企

鵝用油性分泌物梳理羽毛使其防水，以便游泳和捕魚。啄木鳥的兩趾指向前方，另外兩趾指向後方，因而能在樹上行動自如、啄食幼蟲。

鳥類的頸椎骨比其他許多動物還多，由13至25個椎骨組成，而人類的7個頸椎骨使頭部更加靈活，這在進食時尤為重要。

## 迷人的渡渡鳥

儘管渡渡鳥是出了名的身材圓胖又笨拙，但現在一般認為牠們在其生態系統中適應良好。儘管牠們不會飛並且看上去很滑稽，但依然是很棒的鳥類，讓我們更加瞭解鳥類生理上的某些基礎結構。這些基本設計可在所有鳥類中找到。

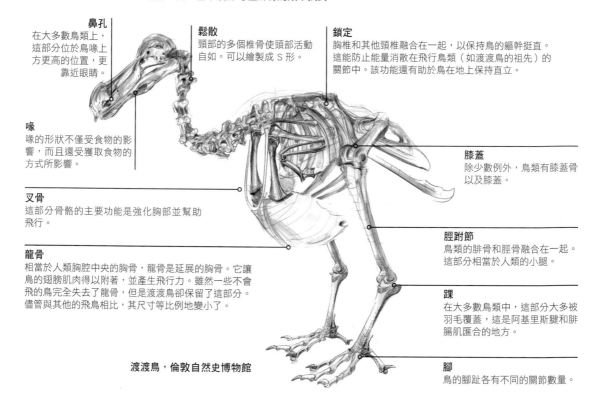

**鼻孔**
在大多數鳥類上，這部分位於鳥喙上方更高的位置，更靠近眼睛。

**鬆散**
頸部的多個椎骨使頭部活動自如。可以繪製成 S 形。

**鎖定**
胸椎和其他頸椎融合在一起，以保持鳥的軀幹挺直。這能防止能量消散在飛行鳥類（如渡渡鳥的祖先）的關節中。該功能還有助於鳥在地上保持直立。

**喙**
喙的形狀不僅受食物的影響，而且還受獲取食物的方式所影響。

**叉骨**
這部分骨骼的主要功能是強化胸部並幫助飛行。

**膝蓋**
除少數例外，鳥類有膝蓋骨以及膝蓋。

**龍骨**
相當於人類胸腔中央的胸骨，龍骨是延展的胸骨。它讓鳥的翅膀肌肉得以附著，並產生飛行力。雖然一些不會飛的鳥完全失去了龍骨，但是渡渡鳥卻保留了這部分。儘管與其他的飛鳥相比，其尺寸等比例地變小了。

**脛跗節**
鳥類的腓骨和脛骨融合在一起。這部分相當於人類的小腿。

**踝**
在大多數鳥類中，這部分大多被羽毛覆蓋，這是阿基里斯腱和腓腸肌匯合的地方。

**腳**
鳥的腳趾各有不同的關節數量。

渡渡鳥，倫敦自然史博物館

## 眼睛定位

當我們習慣人臉的結構後，會有將眼睛畫高的傾向。眼睛向下時，和喙處於同一水平線。我發現這種十字配置很有用。眼睛正看著喙，以準確地捕食。

### 其他動物的喙

章魚和烏賊的喙主要由幾丁質構成，在昆蟲的外骨骼中也能發現相同的聚合物，而鳥喙是由角蛋白——與產生指甲的物質相同——所構成。

# 喙

　　帶齒恐龍的前上頜骨覆有角蛋白塗層，這逐漸演變成現代鳥類的喙，喙是奇妙的工具，已以多種方式進行了演化，其中一些方法可見於此頁。喙逐漸變得輕巧，這對於飛行和平衡很重要。基於類似的原因，尾巴在喙逐漸變小的同時也消失了。

　　喙的運動通常都來自下喙，儘管某些鳥類的上喙也可以移動。這種運動通常相當輕微，但某些鳥類（如鸚鵡）的上喙能急劇上升，用以打開堅果和種子的外殼。

**蜂鳥**
其喙的長度和曲度有許多變化，演化成從南美的特定鮮豔花朵取蜜為食。每種蜂鳥喙的形狀與從哪種形狀的花朵吸食花蜜有關。

## 食物和策略

　　喙能吃下各種食物，使進食更具效率。喙的僵硬是個缺點，使鳥無法咀嚼食物。這使得許多鳥類將食物整個吃下。因此有些鳥類（如鴕鳥）會吃下石頭來幫助磨碎沙囊中的食物。一些鳥類的食性廣泛，會食用各種食物。但多數鳥類會固定吃某些食物，這意味著，牠們的外觀和行為方式部分取決於其偏愛的食物，以及牠們捕獲和進食的策略。

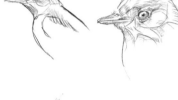

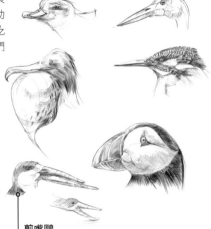

「若能畫出喙的形狀，就能捕捉鳥的特徵。」

**剪嘴鷗**
這種鳥在水面上方飛行，在其特長的下喙推過水面時，將食物撈起米。

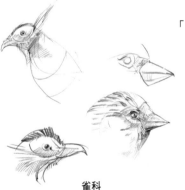

**雀科**
如同許多吃穀物的鳥類一樣，雀科的喙呈粗短的圓錐狀，適用於打開種子。

**鯨頭鸛**
因特殊形狀的喙而得名，牠們的喙可用來獵捕最喜歡的食物：又大又滑溜的肺魚。這種大型的鳥類也吃龜、魚，甚至幼鱷。

**食蜜的鳥類**
食蜜鳥（如蜂鳥）通常具有長而細的喙，這些喙演化成能伸入花蕊中，從而能吸取珍貴的花蜜。

**專食水果和漿果的鳥類**
這類鳥的喙適合切開水果或去皮、殼，並演化出多種不同的形狀來達到這點。許多鳥類以水果為食，如黃鸝、金翅雀和巨嘴鳥，牠們的飲食中有大量的水果。

**食穀的鳥類**
我們通常對這些鳥類較熟悉。這些鳥類的喙並非都呈現典型的三角狀。其中包括雉雞、長尾小鸚鵡和鴿子。

**食魚的鳥類**
食魚鳥（如翠鳥和海雀）具有多種獨特的演化，有助於捕捉水中的獵物。有些具長矛般的喙，有些則使用獨特的策略獵捕。

**食肉的鳥類**
隼和鷹等猛禽以及禿鷹等食腐鳥類都歸在這類。這群肉食性鳥類還包括諸如鯨頭鸛等的鳥類。在行走時，奇異鳥會用喙輕拍地面並探測土壤並大聲聞嗅。例外，紅鶴也有獨特形狀的喙。

**奇異鳥**
唯一在喙末端有鼻孔的鳥。奇異鳥會用力擤鼻子，以清除鼻部的汙垢。

# 翅膀

鳥類的身體結構極適合飛行。結合了輕巧結實的骨質以及特殊形狀的骨骼、喙和羽毛，賦予了鳥類特殊的持續飛行力。

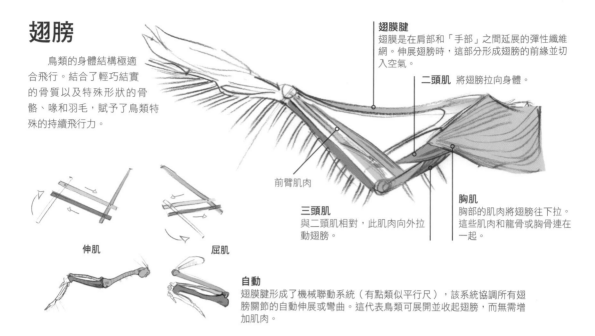

**翅膜腱**
翅膜是在肩部和「手部」之間延展的彈性纖維網。伸展翅膀時，這部分形成翅膀的前緣並切入空氣。

**二頭肌** 將翅膀拉向身體。

前臂肌肉

**三頭肌**
與二頭肌相對，此肌肉向外拉動翅膀。

**胸肌**
胸部的肌肉將翅膀往下拉。這些肌肉和龍骨或胸骨連在一起。

伸肌　　　屈肌

**自動**
翅膜腱形成了機械聯動系統（有點類似平行尺），該系統協調所有翅膀關節的自動伸展或彎曲。這代表鳥類可展開並收起翅膀，而無需增加肌肉。

# 飛羽

也稱為「remiges」（拉丁文中代表「划槳手」），飛羽的主要功能是產生推力和升力，進而順利飛行。

▶ **初級飛羽**
這些是鳥類翅膀上最長的羽毛，附著在「手和手指」的部分並從那裡長出來，就像扇子一樣。在飛行中，它們負責推動鳥類前進。多數鳥類有9到11支初級飛羽，儘管有些鳥類多達16支。

▶ **次級飛羽**
這些羽毛附著在鳥類「前臂」的尺骨上。次級飛羽的數量取決於物種，從9到25支不等。這些羽毛是固定的，在飛行和靜止時都呈筆直。這些羽毛可提供升力，因此在翱翔型的鳥類上很常見。

▶ **三級飛羽**
鳥類的「上臂」有三到四根羽毛稱為三級飛羽。它們是翅膀後緣最內部的短型飛羽，靠近鳥的身體，覆蓋了身體和翅膀間的空隙。這些羽毛在飛行過程中不如初級和次級羽毛重要。

**形狀**
鳥的翅膀形狀大不相同：有些較短，具靈活機動性，有些較長，適合翱翔。

**小翼羽**
小翼羽是可自由移動的第一指，就像是鳥的「拇指」。它通常帶有三到五支小型飛羽，這些羽毛在慢速飛行中保持張開狀態，以防鳥類失速。

**野鴨翅膀（由下往上看）**

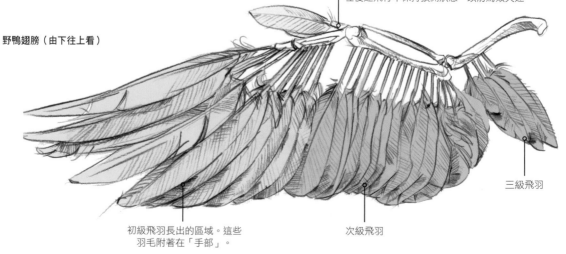

初級飛羽長出的區域。這些羽毛附著在「手部」。

次級飛羽

三級飛羽

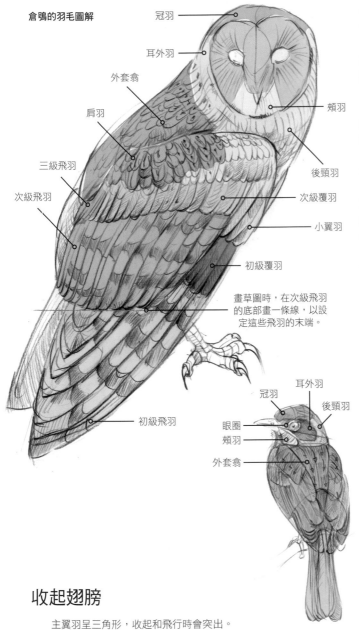

**倉鴞的羽毛圖解**

冠羽
耳外羽
外套翁
肩羽
三級飛羽
次級飛羽
頰羽
後頸羽
次級覆羽
小翼羽
初級覆羽

畫草圖時，在次級飛羽
的底部畫一條線，以設
定這些飛羽的末端。

初級飛羽

冠羽
耳外羽
後頸羽
眼圈
頰羽
外套翁

## 正羽

飛羽在空中給鳥類推進力，廓羽則緊緊地貼在鳥類的身體，使其保持流線型，而絨羽則留住空氣使鳥類保暖。

羽毛並非隨機生長，而是按區域排列。這點對於繪製鳥類非常重要，有助於大幅提高鳥類素描技能。

**覆羽**

位於初級飛羽上方的小羽毛，使翅膀更平滑、更流線型，從而更符合空氣動力學。初級覆羽在初級飛羽之上，次級覆羽在次級飛羽之上。

**外套翁**

外套翁布滿了整個背部中央，這些筆直的羽毛常具有條狀斑紋。

**肩羽**

位於外套翁的兩側，肩羽覆蓋了翅膀連接身體的空間。它們向外傾斜並與翅膀重疊。

**臀羽**

當鳥收起翅膀時，這部分會完全被遮蓋，當鳥向下拉開翅膀時（如天氣熱時），會露出臀羽。這些羽毛朝向下方。

**尾上覆羽**

比起柔軟的臀羽，這些羽毛的輪廓更清楚，鳥在靜止時，通常也會被藏起來。在多數鳥類中，這些較硬的羽毛都帶有條紋或深色斑點。

**尾羽**

尾羽（舵羽）主要負責穩定性和控制性。它們具有舵的作用，有助於轉向和平衡身體，使鳥類能在飛行中迴旋和轉向。在飛行中和著陸時，尾羽都會向外拍動以減速，而當鳥類靜止時，則向內收起。

鷄的示意圖顯示羽毛如何在背部彼此重疊。就像屋頂的瓦片——或牠們演化而來的鱗片。

## 收起翅膀

主翼羽呈三角形，收起和飛行時會突出。在收起的翅膀上，可看到初級飛羽從次級飛羽下方突出。

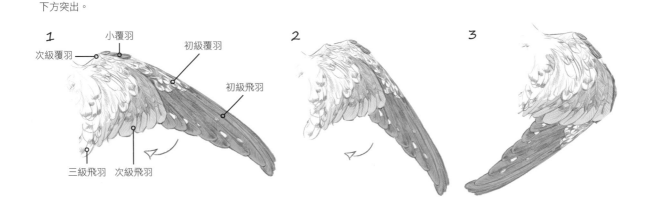

1
小覆羽
次級覆羽
初級覆羽
初級飛羽
三級飛羽 次級飛羽

2

3

# 貓頭鷹

貓頭鷹已演化出多種型態，可棲息於全球各種環境，牠們大多數偏好樹木茂盛的棲地。多數都具有較厚的絕緣羽毛層。對於棲息在寒冷環境的貓頭鷹，羽毛厚度可達2.5公分。在貓頭鷹物種中，雌性往往比雄性大。物種之間的身型差異很大：最小的是姬鴞，身長不到15公分，最大的是烏林鴞，雌性可長到84公分。儘管貓頭鷹的蓬鬆羽毛使身體看起來比實際更大。

鴟鴞科的成員幾乎多達200種；其餘約12種被歸為倉鴞。倉鴞具有非常獨特的心形面盤，但是繪製基本結構、姿勢和羽毛細節的原理適用於所有貓頭鷹。

## 戶外速寫

有時在戶外可見馴鷹者展示貓頭鷹或其他猛禽，這會是很好的素描機會。花時間與真正的貓頭鷹相處，確實可更瞭解牠們的個性和癖好，並與動物更加親近，這是以照片繪圖時無法體驗的。

理解繪圖的對象會大有助益，但重要的是要仔細觀察眼前的繪畫主題。

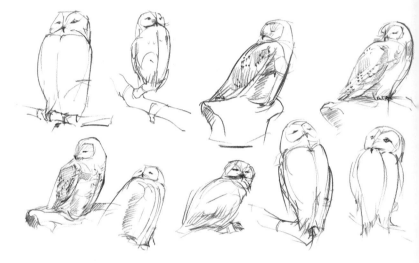

**270 度的視角**
倉鴞的面盤就像張開的心形。形成兩個錐形，在中央各有一個眼睛。當貓頭鷹將頭朝遠離我們的方向旋轉，身體的另一側會變窄。

**寫生**
學習解剖學知識確實有助於繪製動物，因為在動物不斷移動的情況下，我們仍可繼續繪畫。一旦貓頭鷹靜止下來，牠們可以維持很長一段時間。但是我們會發現，貓頭鷹仍在四處張望，牠們具有絕佳的定向聽覺，能察覺各種不同的聲音。

面盤

頰紋

尋找有用的羽區有助於素描鳥類。

## 畫草圖

速寫真實的貓頭鷹時，須要快速觀察。這確實有助於使畫面充滿活力和生命力。可在一張大的練習頁上畫許多個速寫，當貓頭鷹回到特定姿勢時，再回到相關的草圖繼續作畫。

觀察耳外羽和頰紋以及形成面盤的羽區；由貓頭鷹體長延伸的對稱線將這部分一分為二。

**1**
大致勾勒出頭形。在靜止的貓頭鷹上，頭部位於身體頂部，而非向前傾。

**2**
畫出身體的角度。建議輕輕地下筆，從身體的邊緣逐漸畫出整體。頭位在身體頂部，而不是向前撲的姿勢。可用曲線勾勒出貓頭鷹的身體。

**鷹爪**
貓頭鷹的腳有四趾，其中三趾朝前，一趾向後，以便棲息在樹枝上。

# 貓頭鷹的演化

　　貓頭鷹是食肉的掠食性鳥類，為了在夜間狩獵而演化出許多特徵：出色的視力和聽力、抓獵物用的強力腳爪；大部分的羽毛都適合安靜地飛行。貓頭鷹都有類似的盤狀面孔，這在素描時成為明顯的特徵。由於只有喙的尖端顯露出來，使牠們的眼睛看起來比其他鳥更高。在面盤的一雙朝前的大眼，可獲得最佳的雙眼視覺。

那是什麼？
烏林鴞演化出極強的聽力，可在看不見的情況下追蹤並準確得知獵物的位置，即便獵物（如老鼠）在深達 50 公分的雪下快速移動，牠們仍可追蹤並捕獲獵物。

**聲音的漏斗**
面盤將聲音導到耳孔，幫助貓頭鷹追蹤獵物。

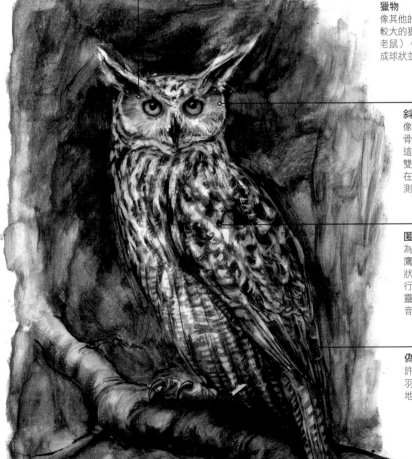

**獵物**
像其他的鷹一樣，貓頭鷹用尖銳的喙撕裂較大的獵物，並整隻吃掉較小的獵物（如老鼠）。鳥類無法消化的動物部位會壓縮成球狀並反芻。

**斜向一邊**
像大多數脊椎動物一樣，貓頭鷹的頭骨兩側都有耳孔。但在某些物種上，這些耳孔並不對稱，這代表聲音到達雙耳的時間稍有不同。這使貓頭鷹可在空間上作判斷，並僅透過聲音來偵測獵物。

**匿蹤**
為了能安靜地接近獵物，大多數貓頭鷹的翼羽前緣都有柔軟而細密的梳子狀細絲，以破壞不穩的氣流從而在飛行時產生特有的嗖嗖聲。即使已用高靈敏度的專業設備來測試是否能錄音，但仍無法檢測到任何聲響。

**偽裝**
許多貓頭鷹具有帶斑點的灰色和棕色羽毛，使其能進行偽裝並融入日常棲地中。

**鵰鴞**　其學名為「Bubo bubo」

**靈活的頸部**
貓頭鷹的眼球呈管狀，因此無法旋轉、朝不同的方向看。取而代之的是，牠們移動頭部來追蹤獵物。貓頭鷹可左右旋轉頭部超過270°，甚至可垂直旋轉180°。為此，他們有條靈活的 S 形長脖子，但被厚實的羽毛所遮住。

# 貓頭鷹練習頁

　　貓頭鷹能用上眼瞼眨眼。加上牠們的眼睛朝向前方（可能是所有鳥類最朝前的眼睛），這使其具有與人相似的魅力。貓頭鷹非常適合在夜間狩獵。牠們的大型的眼球呈圓錐形，因此提供更多的光給視網膜表面，使貓頭鷹有絕佳的夜視能力。在其他時間點狩獵的貓頭鷹具有不同顏色的眼睛。

**畫行性**
畫行性的貓頭鷹具有黃眼睛，這意味著牠們傾向在白天獵捕。

**黃昏行性**
這類貓頭鷹在黎明和黃昏時行動活躍，其眼睛為橙色。

**夜行性**
具深褐色或黑色眼睛的貓頭鷹通常是夜行性的，牠們偏好在夜間狩獵。眼睛顏色無法增進夜視能力，但有助於隱身於夜色中，進而幫助獵捕。

冠羽　外套翁

次級飛羽

肩羽

當貓頭鷹盤旋時，小覆羽會露出。

尾覆羽

貓頭鷹有十根又大又豐滿的初級飛羽。

**尾羽**
貓頭鷹有12根尾羽。最上層的羽毛位於尾部中央。

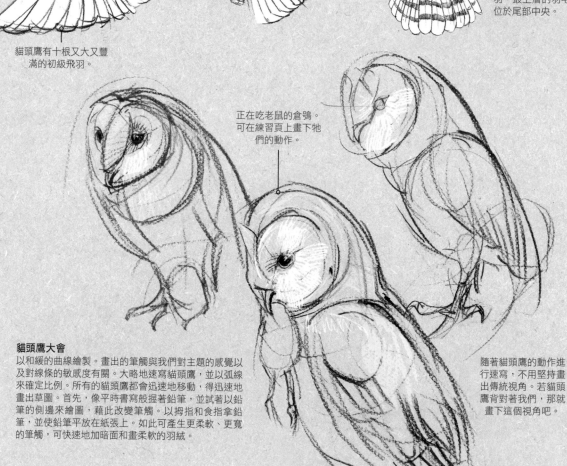

正在吃老鼠的倉鴞。可在練習頁上畫下牠們的動作。

## 貓頭鷹大會

以和緩的曲線繪製。畫出的筆觸與我們對主題的感覺以及對線條的敏感度有關。大略地速寫貓頭鷹，並以弧線來確定比例。所有的貓頭鷹都會迅速地移動，得迅速地畫出草圖。首先，像平時書寫般握著鉛筆，並試著以鉛筆的側邊來繪圖，藉此改變筆觸。以拇指和食指拿鉛筆，並使鉛筆平放在紙張上。如此可產生更柔軟、更寬的筆觸，可快速地加暗面和畫柔軟的羽絨。

隨著貓頭鷹的動作進行速寫，不用堅持畫出傳統視角。若貓頭鷹背對著我們，那就畫下這個視角吧。

「每回與貓頭鷹的相遇都令人驚喜。
這種鳥類呈現出一種奇特的組合：迷
人的圓潤面盤與高級掠食者的利爪形
成強烈的對比。」

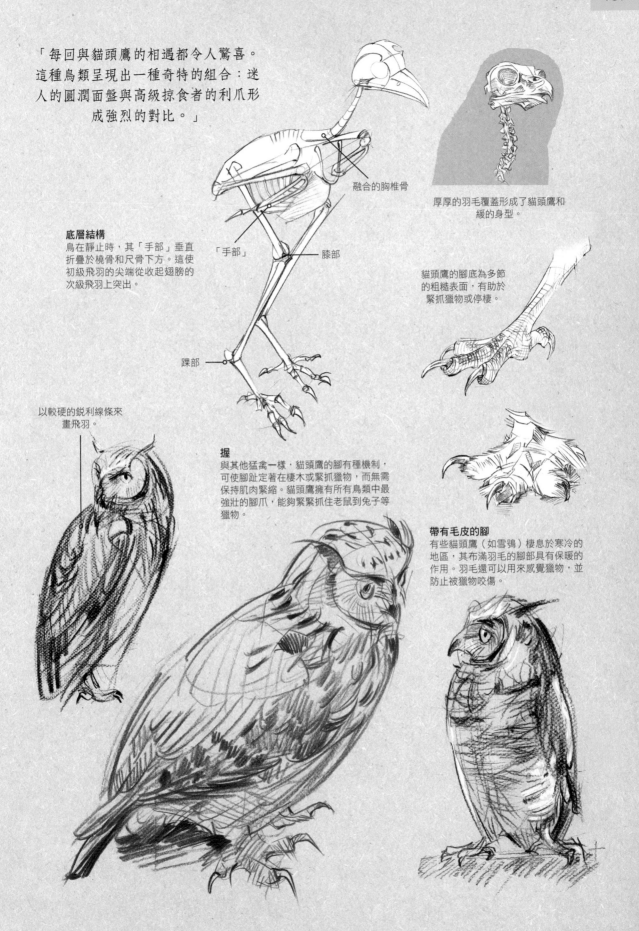

融合的胸椎骨

厚厚的羽毛覆蓋形成了貓頭鷹和
緩的身型。

### 底層結構
鳥在靜止時，其「手部」垂直
折疊於橈骨和尺骨下方。這使
初級飛羽的尖端從收起翅膀的
次級飛羽上突出。

「手部」

膝部

貓頭鷹的腳底為多節
的粗糙表面，有助於
緊抓獵物或停棲。

踝部

以較硬的銳利線條來
畫飛羽。

### 握
與其他猛禽一樣，貓頭鷹的腳有種機制，
可使腳趾定著在棲木或緊抓獵物，而無需
保持肌肉緊縮。貓頭鷹擁有所有鳥類中最
強壯的腳爪，能夠緊緊抓住老鼠到兔子等
獵物。

### 帶有毛皮的腳
有些貓頭鷹（如雪鴞）棲息於寒冷的
地區，其布滿羽毛的腳部具有保暖的
作用。羽毛還可以用來感覺獵物，並
防止被獵物咬傷。

# 大紅鶴

## 紅色的編舞者

自然界充滿了獨特的生物，而大紅鶴更是其中翹楚。這種鳥具有華美的身型和色彩，是絕佳的素描對象。

大紅鶴的身體呈球莖狀，腿部和頸部修長而優雅，給人纖細柔媚的感覺。儘管外觀美麗，這些高雅的鳥類其實也相當適應其棲地環境。其中一例即大紅鶴翅膀上獨特的羽毛，這使他們與眾不同。大紅鶴背上有胭脂紅條紋的長條肩羽，具有保暖的作用。

大紅鶴的腳帶蹼，被歸類為涉禽。他們最長可活50年，且飛行時速可達56公里。大紅鶴主要在夜間飛翔，飛行時會將長腿拖在身後。

**1**
首先，畫出球莖狀的身體。試著帶著「節奏感」的線條下筆。

**2**
繪製嗉囊並畫出具有韻律感的頸部，並找到喙的角度。

**3**
仔細觀察腿部結構，先細看這部分如何支撐大紅鶴的體重，再畫下來。微凹的筆觸有助於畫出骨骼在關節處的厚度。

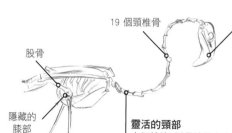

19 個頸椎骨

上喙和下喙緊緊地密合在一起，因此在繪圖時，難以看到銜接處。

股骨

隱藏的膝部

踝部

**靈活的頸部**
大紅鶴的S形長脖子上有19個頸椎，這使得頸部有絕佳的靈活性。

**腿部**
短的大腿和膝部完全隱藏在身上，因為這些部分都位在身體下部。下個關節是腳踝：儘管有時與朝後的膝蓋混淆，但其彎曲方式與人類的腳踝相同。

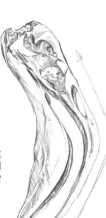

**古怪的進食方式**
吃東西時，大紅鶴的頭完全上下顛倒。

**過濾進食**
畫出大紅鶴喙的獨特形狀尤為重要。在中間彎成130度角。

## 關於大紅鶴

大紅鶴遍布加勒比海岸、南美洲、非洲、中東地區和歐洲。牠們具高度社交性，成千上萬的個體群聚生活。所有大紅鶴，無論棲地在何處，都具有相同的生理結構。這種大型鳥類的身高可達5呎，翼展達91公分。

自然插畫家約翰·奧杜邦（John Audubon）喜歡將鳥等比例大小繪製，在畫大紅鶴時，將頸部畫的更加彎曲，因此頭部非常靠近腳部，其實是因為沒有夠大的紙可以印製圖畫。

大紅鶴會用帶蹼的腳踩踏水，再用獨特且高度演化的喙以及上下顛倒的頭部來濾出食物（水藻和小型甲殼類）。每次進食時，牠們的舌頭都上下移動數百次。食物中所含的β-胡蘿蔔素是使這種鳥類身體呈粉紅色的原因——β-胡蘿蔔素越多，羽毛的顏色越亮。

### 舞者

求偶時，大紅鶴會有不同的舉動。為了從其他同類中脫穎而出，雄鳥會有律動感的表演。雄性之間的動作協調，就像個男孩團體合舞。科學家發現，為了顯示自己為最佳伴侶，牠們產生九種招牌動作。身型最高和最年長的雄鳥將率先跳舞。然後，牠們與其他年輕的雄鳥再一同表演。

通常，這種舞蹈表演從領導的雄鳥伸出脖子後才開始，這是稱為「甩頭信號」（head flagging）的招牌動作，在該動作中，雄鳥將盡可能高高地豎起頭部，並從左向右翻轉。其他雄鳥將跟隨牠的領導。素描時，請仔細觀察這部分以及其他舞動姿勢。

## 重要特徵和行為

**進食**
進食時，大紅鶴的頭部會上下顛倒。喙的中間呈現彎曲狀。

**行進**
大紅鶴會高高抬起頭部並群體行進。

**亮翅**
為了向潛在伴侶炫耀羽毛，雄鳥會伸展其翼羽。

**伸展翅膀與腿部**
伸展同一側的翅膀和腿部，先向外伸出，再向後伸展。

**眼睛**
不論其種類為何，所有大紅鶴都具有黃色的眼睛。牠們的腦部比眼睛小。

**羽毛**
肩羽像流蘇般垂下並帶有洋紅色條紋，而飛羽呈黑色。

**雛鳥**
大紅鶴的雛鳥並不是粉紅色的，牠們需要一段時間才能長出成鳥的羽毛。透過吃下含β-胡蘿蔔素的微生物來獲得這種顏色。這些雛鳥的腿部不長，隨著成熟會逐漸伸展。剛出生時，牠們的喙就像普通的鳥，但是隨著逐漸成長，喙也會隨之變形。

# 大紅鶴練習頁

大紅鶴　ZSL　威普斯納德動物園

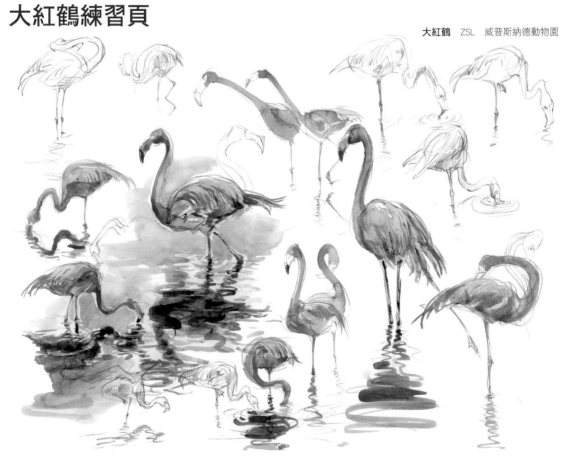

# 企鵝

企鵝是我最喜歡的繪畫主題。畫畫時，牠們看起來總是很高興。進行速寫時，我們可觀察到幾組重複行為。其中之一是梳理羽毛，將尾巴根部分泌的油脂擦入羽毛中，使其具有防水效果。此外，還可以觀察到企鵝將頭向後仰，發出各式各樣的聲音，用於相互交流。

## 企鵝練習頁

請記住，練習頁的主要目的是熟悉動物，捕捉牠們的姿勢並瞭解個體和群體的特性。

### 階段 1：觀察和下筆

在下筆前，先觀察群體。等到企鵝看似擺好姿勢後，再粗略地畫出整體身型，並用淺淺的線條確定比例。輕輕地畫讓我們能逐步畫出輪廓，而毋須一次到位。可以從頭部開始畫，因為這樣能更輕易地確定比例。我通常先標出眼睛的位置，再以喙的角度排成一行。

### 階段 2：捕捉身體的姿勢

即使企鵝可能稍微靜止一會兒，但牠們很快地又會移動，所以建議快速地作畫。像往常一樣，一次畫出多個草圖，再隨時回到相似的姿勢繼續作畫。我偏好於從頭部開始畫到腳部，但並不一定要這麼做。進行手眼協調練習時，可能會發現自己由許多不同的起點開始作畫。我傾向於從側視角開始，再讓自己捕捉其他姿勢。

不要被典型的企鵝造型或傳統的描繪角度所束縛，而要設法捕捉企鵝呈現出的樣貌，即使這個繪畫對象背對著我們。記住要從基本形狀開始而非細節，並以鉛筆筆芯的側邊加上暗面。

## 企鵝的身體結構

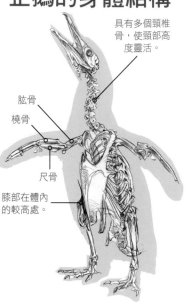

具有多個頸椎骨，使頸部高度靈活。

肱骨

橈骨

尺骨

膝部在體內的較高處。

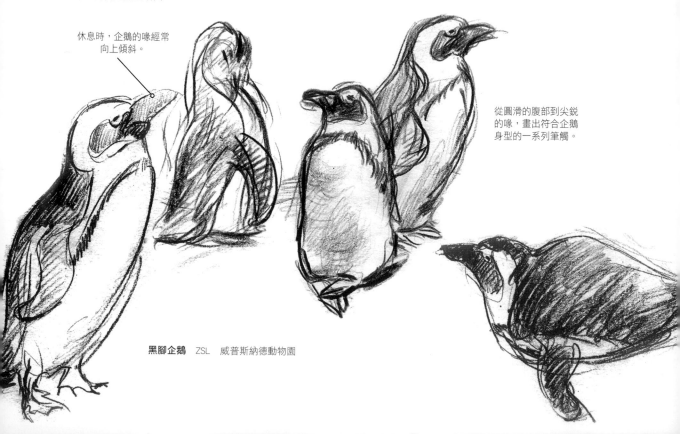

休息時，企鵝的喙經常向上傾斜。

從圓滑的腹部到尖銳的喙，畫出符合企鵝身型的一系列筆觸。

**黑腳企鵝**　ZSL　威普斯納德動物園

# 漢波德企鵝

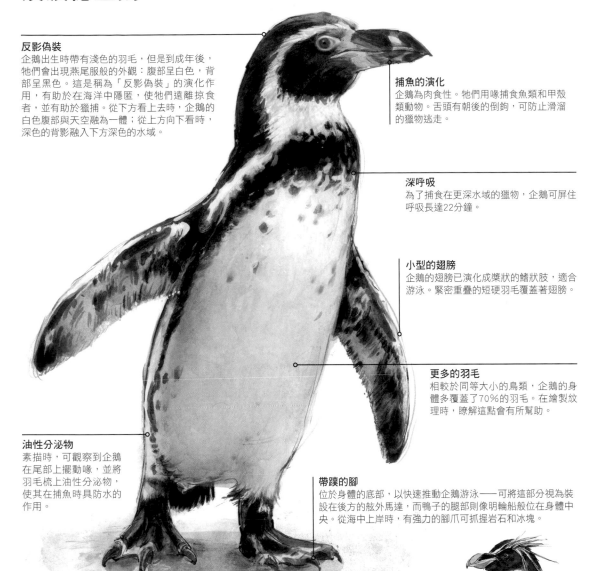

**反影偽裝**
企鵝出生時帶有淺色的羽毛，但是到成年後，牠們會出現燕尾服般的外觀：腹部呈白色，背部呈黑色。這是稱為「反影偽裝」的演化作用，有助於在海洋中隱匿，使牠們遠離掠食者，並有助於獵捕。從下看上去時，企鵝的白色腹部與天空融為一體；從上方向下看時，深色的背影融入下方深色的水域。

**捕魚的演化**
企鵝為肉食性。牠們用喙捕食魚類和甲殼類動物。舌頭有朝後的倒鉤，可防止滑溜的獵物逃走。

**深呼吸**
為了捕食在更深水域的獵物，企鵝可屏住呼吸長達22分鐘。

**小型的翅膀**
企鵝的翅膀已演化成槳狀的鰭狀肢，適合游泳。緊密重疊的短硬羽毛覆蓋著翅膀。

**更多的羽毛**
相較於同等大小的鳥類，企鵝的身體多覆蓋了70%的羽毛。在繪製紋理時，瞭解這點會有所幫助。

**油性分泌物**
素描時，可觀察到企鵝在尾部上擺動喙，並將羽毛梳上油性分泌物，使其在捕魚時具防水的作用。

**帶蹼的腳**
位於身體的底部，以快速推動企鵝游泳——可將這部分視為裝設在後方的舷外馬達，而鴨子的腿部則像明輪船般位在身體中央。從海中上岸時，有強力的腳爪可抓握岩石和冰塊。

**漢波德企鵝**　ZSL　倫敦動物園

**跳岩企鵝（瑞奇）**　ZSL　倫敦動物園
雄性和雌性跳岩企鵝都有尖尖的黃色冠羽和黑色羽毛。

左頁

**身著披肩的女人**　50×43cm　WATERFORD NATURAL 水彩紙　中紋　300g/m²

藉由背景烘托出女人視線微微低垂的心情。描繪元素過多時，常無法顧及到畫面整體的協調。必須日益精進、掌握自己的表現技法和描繪程度，才能判斷繪畫時該著墨的部分。

**耳環**　52×45cm　WATERFORD WHITE 水彩紙　中紋　300g/m²

選用溫暖色彩搭配姿態微動的人物。人物的雙手都在畫面中，所以描繪時需留意左右手的大小以及和臉之間的比例。描繪得過於細膩反而會顯得僵硬，因此利用渲染和筆觸來表現日照的強烈和瞬間的動作。

**葡萄藤蔓下的陽光少女** 51×43cm Langton 水彩紙 中紋 300g/m²

層疊描繪出青澀的葡萄和少女。小孩的身體比例和大人截然不同,所以腦海先存有這個比例概念,再重新面對模特兒開始描繪。

**花冠** 38×30cm Langton 水彩紙 中紋 300g/m²

請模特兒穿上自己結婚典禮時的服裝。為了避免讓頭髮顯得過於厚重,在後腦勺畫出比實際強烈的反射光線。

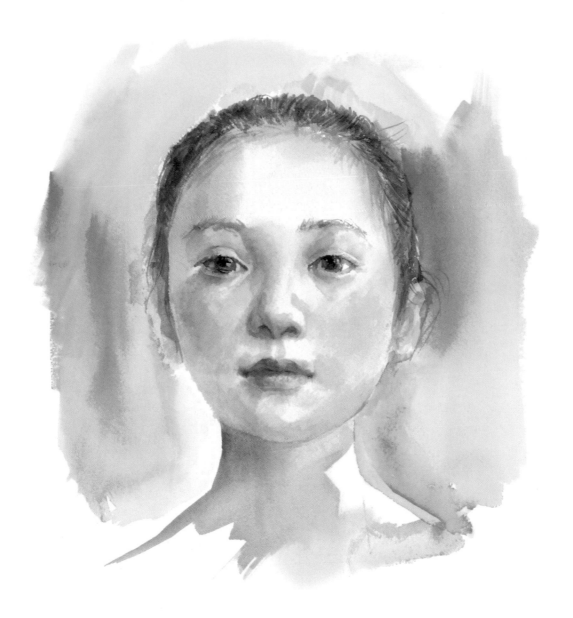

**托腮**　50×43cm　WATERFORD WHITE 水彩紙　中紋　300g/m²

翠綠叢中神情黯淡的女性。我想營造初夏的光線與氣息而描繪出明亮清新的畫面。作品表現與服裝花樣相當契合，而且我認為試著聚焦於顯眼的色彩並且散發出強烈的風格也是水彩畫特有的玩法。

**小小芭蕾女伶**　35×33cm　ARCHES 水彩紙　細紋　300g/m²

臉並非完全朝向正面，而是稍微朝向右邊，所以必須留意輪廓左右不對稱的微妙差異，並且加以描繪出來。此外，芭蕾舞髻較難表現，得悉心掌握其輪廓起伏。小孩子無法長時間維持不動，表情也會有所變化，所以要盡快在短時間內完成。

# 02 要有骨骼（結構）的概念

渲染過度或超過範圍時，一邊用毛巾吸收水分，一邊勾勒出交界線（光影的交界）。

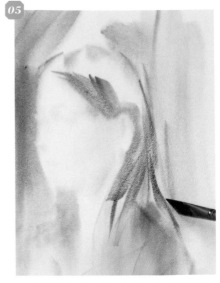

觀察髮絲流向，為了避免流於平面，要有意識地畫出臉的朝向和頭髮分別的流向。

調整臉部輪廓時，在眼睛、鼻子和嘴巴配置顏色。

### Point

這裡最關鍵的是掌握骨骼，但是如果一開始沒有留意嘴唇色調，會讓人物表情看似失去生氣，所以還請小心。

Step 02

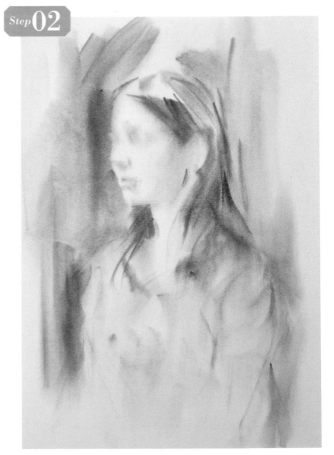

# 03 為肌膚注入紅潤

細節部分視情況也可用斜筆描繪，不過雙眼皮的部分、眉毛等部位以筆尖較細的圓頭筆描繪。

將內側臉頰塗暗來表現鼻梁高度，但是線條不要連至鼻子的下方。

## Point

我很喜歡使用棉花棒。棒軸太細缺乏彈性，不適合使用。另外，已經使用過一次的棉花棒可能會弄髒畫面，所以盡量經常替換成乾淨的來使用。

在臉頰加入紅色調，賦予肌膚生氣。這邊描繪的重點在於和冷色調之間的平衡。

### Step 03

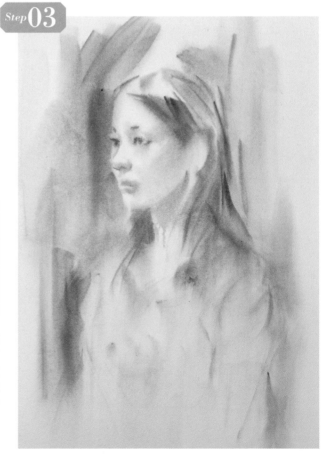

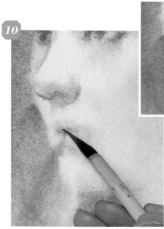 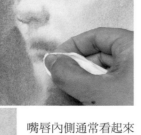

嘴唇內側通常看起來是黑色，一開始就刻意減少黑色用量，改用紅色系的暗色調來描繪較能表現柔和的感覺。

# 04 繼續描繪身體

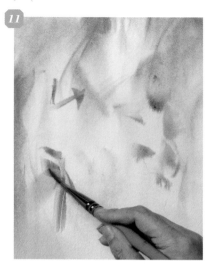

加入服裝花樣，但不可忽略骨骼。利用轉動畫筆構成的形狀，畫出有律動感的花樣。

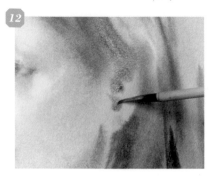

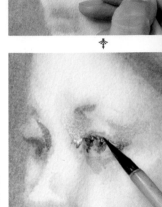

耳朵乍看複雜，不過細細端詳，可看出有一定的線條規則。和嘴唇相同，不用暗色系而是稍微綴色勾勒出形狀。

另外，因為紙張處於濕潤的狀態，所以只要點上暗色調就會自行渲染成形。眉毛不需一根一根描繪，只要針對醒目的眉毛，勾勒出幾根的形狀和長度即可。

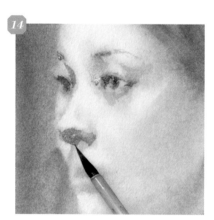

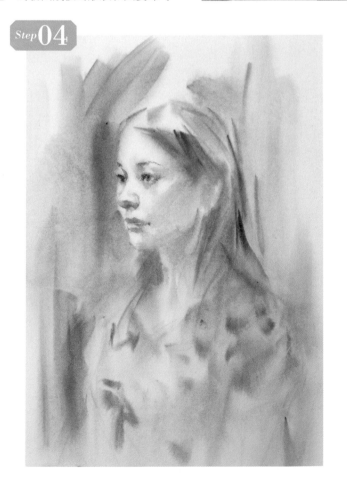

鼻子下面再次塗色。請不要過於突顯鼻孔。

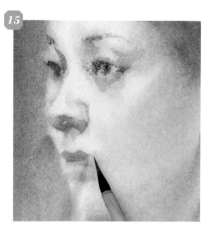

描繪嘴唇的同時，要記得上唇的色調較暗。

# 05 為頭髮添色

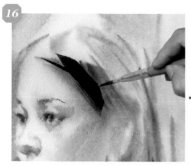
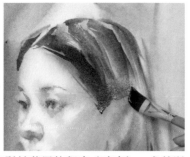
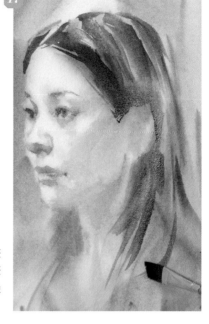

觀察頭髮和臉部之間的平衡，再決定髮絲著墨的程度（暗度）。尤其髮際線要畫得柔和。

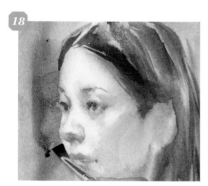

一邊感受斜筆縱橫運筆的筆觸變化，一邊持續描繪。

再次調整輪廓並在不失模糊感的情況下增添變化。

Step 05

雖然脖子根部著墨較重，髮絲仍保持暈染輪廓。這邊要細細觀察和前面頭髮彼此的髮量和描繪程度是否平衡。

在背景疊色帶出前面的輪廓線條。

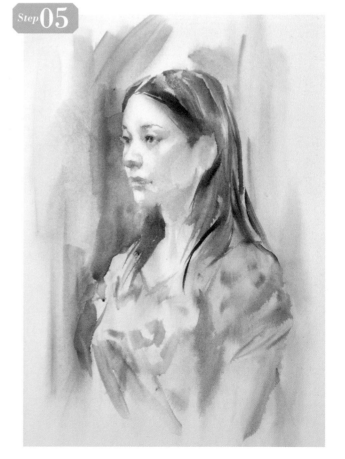

# 06 質感表現

不要過於強調耳朵，一邊留意這
一點，一邊添筆描繪。

*Point*

模特兒有配戴飾
品時，請不要使
其成為破壞整幅
畫的焦點。依飾
品種類可稍微省
略或畫得低調些
也是一種處理手
法。另外還要留
意光的方向。

為了顯示眼球的圓球狀，擴大陰影
範圍。在畫面上調整顏色濃度。顏
色配置好後，將畫筆洗淨只沾水於
畫面重新調色即可。

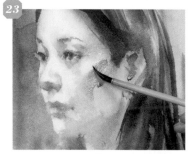

此處的描繪關鍵
在於如何在臉頰
畫出美麗的冷暖
色調漸層。這個
階段至關重要，
如果畫得不理
想，甚至得重新
描繪整幅畫。描
繪時顏料會往下
流，所以需視情
況用毛巾吸附。

*Step* 06

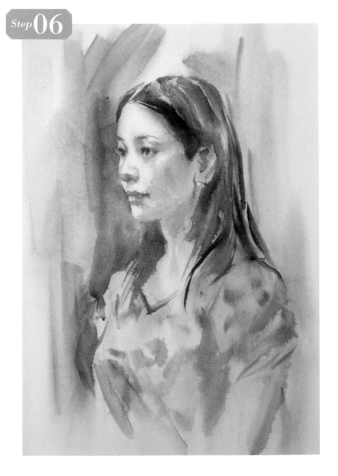

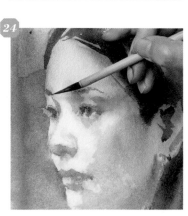

眉毛要留意毛流
變化。

# 07 最後修飾

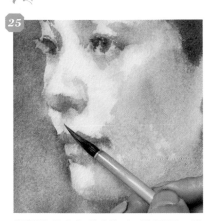

鼻梁的高度會形成陰暗面與影子，描繪時要區別其中的差異。陰影只需要大概地上色，影子則必須記得畫出輪廓形狀。

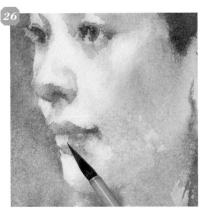

嘴唇必須同時展現固有顏色和明暗色調，所以是描繪門檻較高的部位，不過至少要注重明暗色調。請注意不要畫得過於暗沉。

為了決定眼睛神情，所以要再加上深一階的色調。

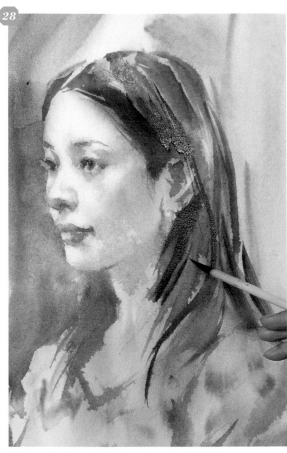

髮絲色調至少要分成明、中、暗 3 個階段。

上唇以及下唇皆為立體輪廓，因此會反覆產生明暗。嘴角左右了臉部的表情，是最為困難的部分。

**女性人物畫** F15 65.2×53cm ARCHES 水彩紙 細紋 300g/m²

# 小野月世

Tsukiyo Ono

左頁

**羽化時刻** 37×27cm Canson Mi-Teintes 粉彩紙 160g/m²

主要運用炭筆再搭配炭精筆和粉彩,在灰色粉彩紙描繪出單色調的作品。作品概念為換上禮服華麗變身的女性,想展現背部到頭部的柔和線條以及女性凜然之美。

**花冠** 3 號大 Langton Prestige 水彩紙 粗紋 300g/m²

年輕女孩佇立於碧綠間隙的斑斕陽光下,作品運用明亮色彩表現其甜美與透明感。描繪重點在於即便處於逆光,也要避免將肌膚陰影畫得過暗,以表現出清新的氛圍。

左頁

**冬日來臨** 54×39cm WHITE WATSON 水彩紙 中紋 300g/m²

燈心絨布料上衣附有絨毛衣領，更加突顯女性肌膚的白皙。我希望表現出冬季冷冽的氣息。

**妳的眼神** 37×55cm WATERFORD 水彩紙 粗紋 300g/m²

深藍色上衣和白皙肌膚形成美麗的對比色調，為了加強女性溫柔的神情，只描繪出衣服大致的基本輪廓。

**記憶中人** 54×39cm WHITE WATSON 水彩紙 中紋 300g/m²

克制使用的色數,以咖啡色系統整色調。粗獷的筆觸就像延續速寫特殊的筆致。我認為
留下運筆畫痕也是水彩的一種美感。

**黑髮** 74×55cm ARCHES 水彩紙 粗紋 300g/m²

這幅作品是在教室指導的餘暇之際描繪而成。作畫時間較短，所以聚焦於上半身，利用大片筆觸即興捕捉女性瞬間的細微動作。

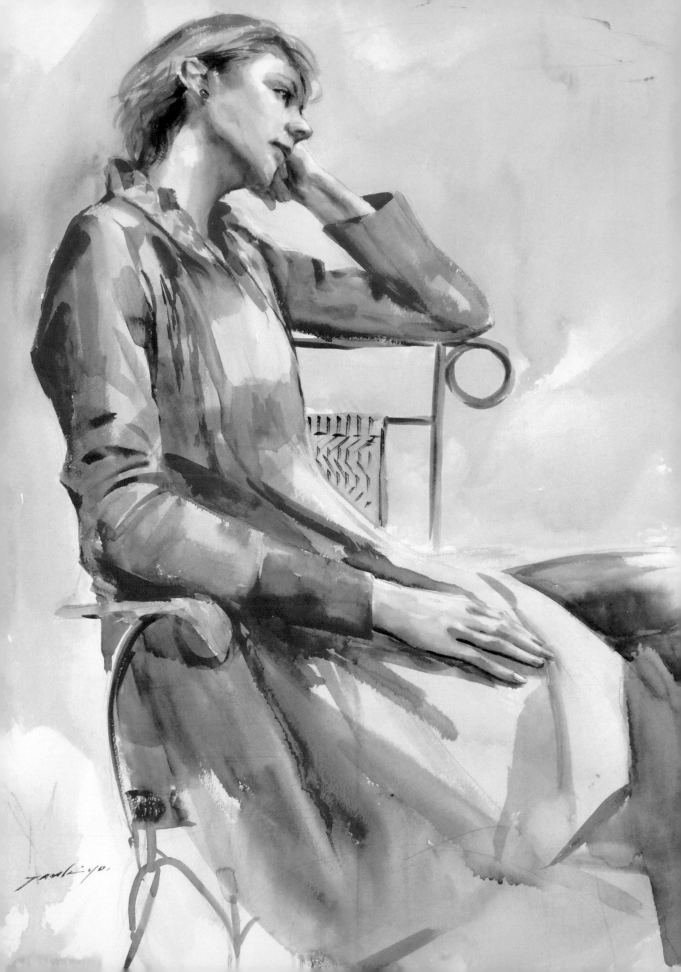

左頁

**想念你** 75×55cm Langton Prestige 水彩紙 細紋 300g/m$^2$

支肘托腮,心往神馳的樣態也是很迷人的動作。需要留意的是頭側向一邊,由下往上看時,頸部到下巴之間的肌肉輪廓。

**聽到你的聲音** 74×55cm ARCHES 水彩紙 粗紋 300g/m$^2$

這是在教室示範描繪的作品。人物淺坐在高腳椅上,上半身擺出大幅扭轉的姿勢。描繪時將背景融入身體,以更加突顯模特兒的動作。

**來自南方的風**

36×12.5cm ARCHES 水彩紙
粗紋 300g/m²

對比強烈，以表現明亮的陽光。作品尺寸雖小，但是構圖縱向裁切細長，使視覺感受超越畫面原本的廣度和深度。

**花開之日** 55×37cm WATERFORD 水彩紙 粗紋 300g/m²

黃色開襟衫綴有充滿春天氣息的花朵裝飾。為了突顯其明亮色調，背景使用了較暗的藍色調。作品幾乎為正面的構圖，但是利用直條紋呈現出身體扭轉的動態表現。

# Tsukiyo Ono

## 「晨光」畫法步驟

模特兒穿著禮服身坐沙發的姿勢，肩膀的線條十分優美，所以擷取這個畫面描繪。

### 使用的顏料和畫筆

### 顏料

WINSOR & NEWTON 溫莎牛頓的管狀透明水彩顏料，主要使用 Professional 專家級水彩顏料。

### 畫筆

描繪像背景這類大範圍面積時，使用 ❶ 日本畫用的書繪排筆（晨清堂），或是也用於描繪細節的細筆尖 ❷ 貓舌筆。一般描繪時使用 ❸ 圓頭筆（10 號大）和 ❹ 特製黑貂水彩筆（SQ1 號），以及描繪眼鼻等細節的 ❺ 細筆（W&N 系列 7）。

*Point*

這裡為大家介紹主要用於人物畫的 12 種顏色。如果沒有在服裝等使用特殊的顏色，混合這些顏料就可表現出肌色和髮色。

❶ 溫莎黃　　　　❼ 法國紺青
❷ 深猩紅　　　　❽ 普魯士藍
❸ 永固玫瑰紅　　❾ 生赭
❹ 茜草深紅　　　❿ 熟赭
❺ 淺鈷松石　　　⓫ 熟褐
❻ 蔚藍　　　　　⓬ 凡戴克棕

# 01 塗上肌膚底色

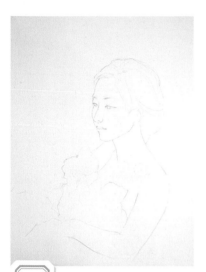

用自動鉛筆描繪輪廓線。

將溫莎黃和茜草深紅混色，薄塗在肌膚和背景。

在底色半乾之際，重疊塗上色調濃度更深的相同混色，描繪出柔和的陰影。

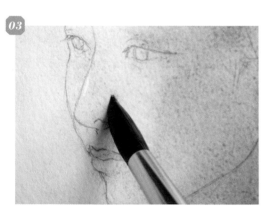

在鼻翼等細節部分也點上色彩。

---

*Point*

為了表現手臂的圓潤，模糊手臂的輪廓線，將顏色稍微塗超過邊界。

Step**01**

# 02 添加陰影

後頸和髮際線藍色的部分塗上淺鑽松石。

另外因為趁底色未乾之際塗色，所以會產生渲染，這樣較容易和膚色相融。

Step 02

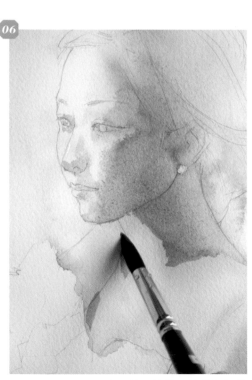

留意明暗表現，再次重疊溫莎黃和茜草深紅的混色。

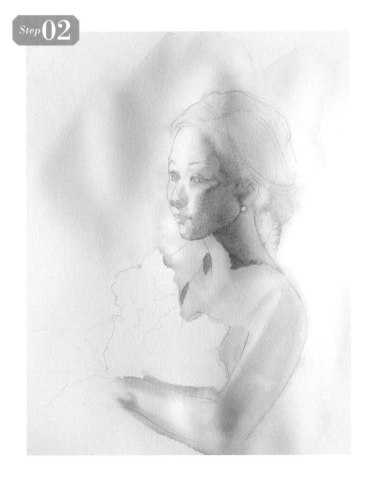

# 03 加強陰影

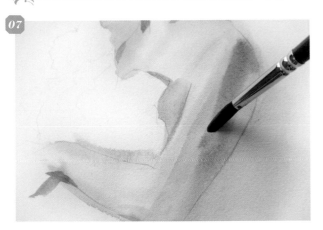

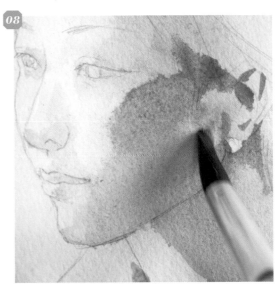

在底色加上生赭色描繪出肌膚的暗色調。手臂要畫出柔和且大範圍的面積,所以不要留下畫痕,一邊暈染,一邊塗色。

臉頰的紅色調用深猩紅和永固玫瑰紅混合塗色。

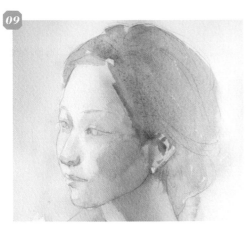

Step 03

將法國紺青、茜草深紅和生赭混合成灰色為頭髮塗色。

*Point*

描繪頭髮時,刻意畫出色塊來塗色。

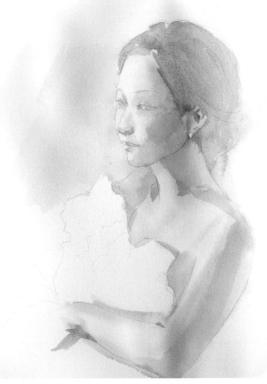

# 04 頭髮和臉頰塗色

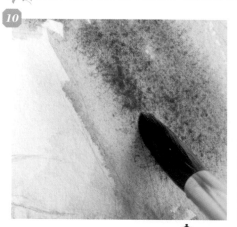

將法國紺青、茜草深紅以及熟赭調出濃郁的混色,順著髮流描繪。

底色尚未全乾,所以輪廓顯得模糊,利用濃淡變化表現出大致的髮流。

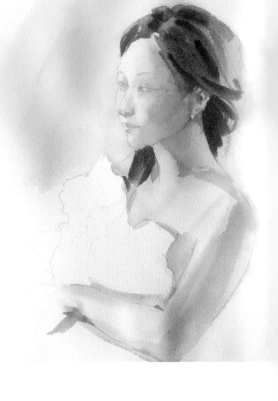

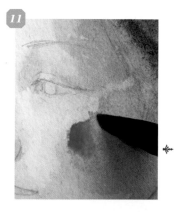

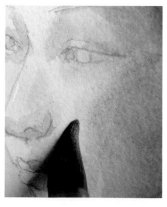

為臉頰添加紅色調,利用吸飽水分的畫筆將顏色向周圍暈染擴散。

*Point*

禮服上的純白花朵裝飾刻意畫成像一塊布。描繪重點在於明亮,所以即便是陰影的顏色也要畫得明亮。

# 05 背景塗色

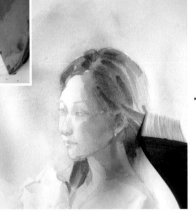

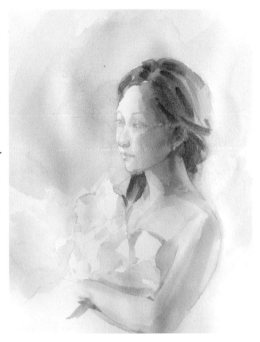

用排筆在調色盤上將黃色和藍色調成稍微暗沉的黃綠色，為背景上色。

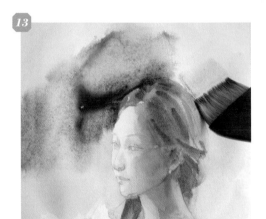

趁底色未乾之際，混合紅色和紫色，在畫面渲染開來。

Step 05

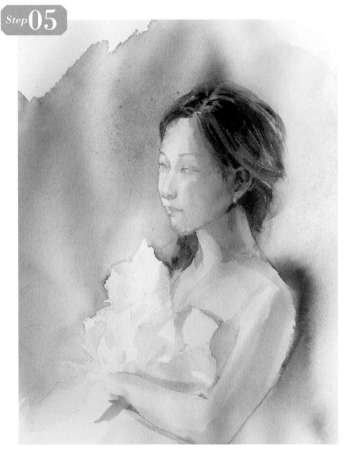

*Point*

為了強調肌膚的白皙，從肩膀到手臂後面加入濃郁的混色紫色。

# 06 增添頭髮的色調

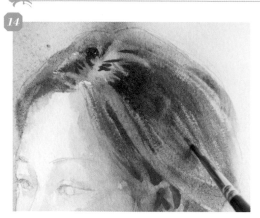

留意頭髮的明暗，用細筆勾勒出髮流。較暗的
部分塗上普魯士藍、熟褐和凡戴克棕的混色。

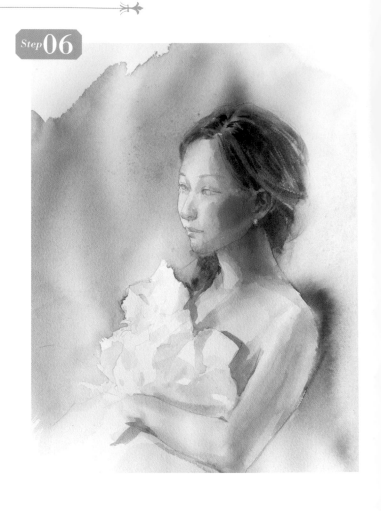

Step 06

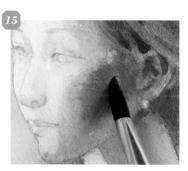

乾燥之後紅色
會變淡，所以
再次為臉頰添
加紅色調。

# 07 最後修飾

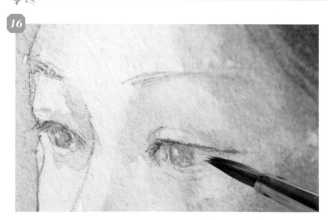

用細筆沾取熟褐和凡戴克棕精細描繪出瞳孔和眉毛。這邊
屬於細節部分，請一點一點添筆描繪出輪廓。

*Point*

描繪時要留意，眼睛和鼻子等臉的部
位是由小面積構成。

在手臂後面融入淺鈷松石為背景塗色。

為了讓肌膚顯得明亮，在背景塗上天藍色。

描繪臉部的部位時很容易過度著墨單一區塊，所以為了避免畫面失衡，精細描繪的同時要經常確認整體的協調以完成畫作。

晨光　37×27cm　ARCHES 水彩紙　細紋　300g/m²

徳田明子

Akiko
Tokuda

左頁

**幻夜** [第95屆白日會展出作品]　P100 號　162×112cm　ARCHES 水彩紙　細紋　300g/m²

我想表現分不清現實還是幻境、夢幻月光下的夜晚。使用了水彩顏料、黑墨、粉彩和鉛筆等各式媒材的「黑色」，這幅作品讓我重新認識黑色之美。

**夏夜之夢……**　41×31cm　ARCHES 水彩紙　細紋　300g/m²

作品概念為「內心如此紛擾的夏夜……我夢見你的歸來……」，使用大量黑色水彩顏料和黑墨，描繪出內心紛擾的夏夜。一般的顏色中也混入少許的黑色，特意降低了彩度。

**淡雪** 41×31cm ARCHES 水彩紙 細紋 300g/m$^2$

作品描繪初春紛紛飄落的綿綿細雪，同時映照出女性淡淡的憧憬之情。用留白膠的自然渲染描繪出淡雪景象，是隨喜好感覺描繪的一幅畫作。

**snow white**　15.8×22.7cm　ARCHES 水彩紙　細紋　300g/m²

「醒來之時……思慕之人是否就在眼前……」
以白雪公主的概念描繪沉睡於逆光籠罩的模特兒。白雪公主故事的各種形象不斷湧現，我曾多次將其化為作品。

**夜櫻公主**　22.7×15.8cm　ARCHES 水彩紙　極細紋　300g/m²

「這份溫情……我絕對不會忘記……櫻花綻放之時，願你想起我的一切……」繽紛散落的夢幻夜櫻，同步化為女性哀切的思念，運用黑墨、黑色水彩顏料和鉛筆描繪的作品。

**只有你在等待……** 53×45.5cm ARCHES 水彩紙 細紋 300g/m²

模特兒佇足在垂枝櫻花盛開的庭院，如此光景煞是美麗。櫻花是一種盛開時仍帶有悲涼之感的花卉，而模特兒美麗的神情中也流露一絲哀傷的氛圍。主題「只有你在等待」究竟是指等待櫻花盛開，還是在等待何人，不禁令人浮想聯翩。

**悸動** 41×31cm ARCHES 水彩紙 細紋 300g/m²
如此靜謐山間，似乎聽得到林蔭中的騷動聲⋯⋯，在這一瞬間，模特兒的呼吸和心臟的
跳動似乎也隨之呼應。這一點雖然較難從畫像體會，不過在畫面大量使用閃爍發亮的材
料（珠光輔助劑和 Schmincke 的銀色）。現場賞畫時，發亮的材料讓人感受其中的意趣。

**有光的世界** 41×31cm ARCHES 水彩紙 細紋 300g/m$^2$

模特兒站在晨光傾注的露臺,身影構成一道極為迷人的風景,光芒燦爛得令人目眩神迷,所以畫面表現或許難以讓人體會,但使用大量的光亮材料。逆光表現雖然有些許難度,但是景象中的女性確實美麗奪目。

**或許這也是幸福的日子**　36×26cm　ARCHES 水彩紙　細紋　300g/m²

「即便時代變遷，你在我面前和煦微笑的生活就是我的珍寶……」
描繪作品時正逢年號由平成轉為令和之際，成為令和年最初完成的畫作。作品想透過溫暖的色調描繪，表現出歲月靜好的幸福時分。

**醒來之時**　31×41cm　ARCHES 水彩紙　細紋　300g/m²

「因為只有我能夠喚醒你⋯⋯」

延續白雪公主主題，描繪了 3 幅作品。剛醒之時的概念設定為早晨的陽光。我覺得蘋果是一種象徵性的符號，所以發現自己總喜歡將其和模特兒一起搭配於畫中。

**白雪公主如是說**

22.7×15.8cm　ARCHES 水彩紙　細紋　300g/m$^2$

「如果你願如此，
即便是毒蘋果我也會吃下……」
和 49 頁尺寸一致的「snow white」同時描繪的作
品。前者為正宗的白雪公主，這幅描繪了帶點危險
性的少女形象。

**レベッカ（Rebecca）**

22.7×15.8cm　ARCHES 水彩紙　細紋　300g/m$^2$

這幅畫嘗試的形式為刻意描繪出輪廓線並且塗色。輪
廓線是用畫筆沾取壓克力顏料所描繪，所以即便乾了
之後塗色，輪廓線也不會掉色。不過倘若畫失敗也無
法擦除，所以必須慎重地一口氣畫完。

# 「落花紛飛之夜」畫法步驟

從模特兒哀婉的神情和姿態，讓人想搭配散落櫻花描繪出女性的情感。為了表現這樣的形象，以各種黑色呈現出來，例如黑墨、黑色透明水彩和黑色鉛筆。

## 使用的媒材

一直協助我繪畫的模特兒擺出超乎我預期的姿態和神情，帶給我莫大的幫助。這次收錄的作品全由這位女性擔綱模特兒。

準備了黑色透明水彩、黑色墨汁，以及用紅、藍、黃色水彩顏料混合成近似黑色的顏色。黑色是很強烈的色彩，所以為了不要干擾其他的色彩，分別放置在另一個調色盤和容器中。畫筆也不同於平常描繪水彩畫的筆，主要用黑色專用的彩色筆來描繪。

底稿

櫻花花瓣先用留白膠處理，上色前用軟橡皮擦掉鉛筆畫得過重的部分。

# 01 為肌膚添加紅潤

  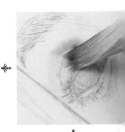

在女性肌膚添加紅色。為了加入接下來的黑墨，使用疊色後也不會褪色的紅色壓克力顏料。壓克力顏料凝固後即無法洗去，所以要使用另一個調色盤。

為了表現輕柔與暈染，先將紙張刷上一層水，再像為舞妓化妝一般，在眼皮略施紅色。

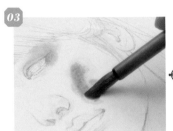 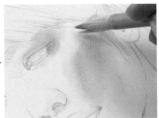

臉頰稜線部分同樣先用水沾溼，再像塗腮紅般輕輕抹上紅色。

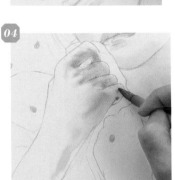 

手指、手部稜線同樣添上紅色，感覺為整體注入血色。

## Point

眉毛看起來是黑色，但是先加上紅色，再重點添上黑色，這樣顯得更有質感。

## Step 01

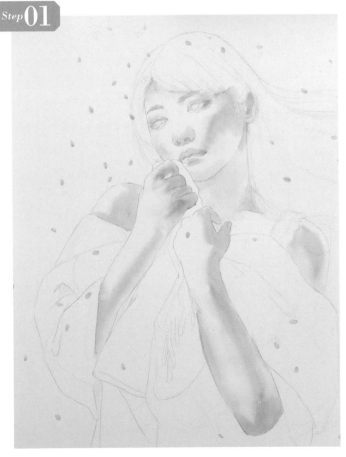

# 02 用黑墨為肌膚添加陰影

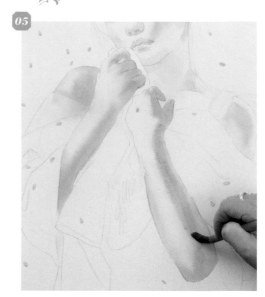

## Point

畫好的紅色壓克力顏料完全乾後加上黑墨。因為要使用在肌膚,所以用水大量稀釋後,在紙上試塗決定濃淡,不過墨汁乾了之後顏色會變得相當淡,所以我覺得稍微深一點並無大礙。

為了表現滑順肌膚,先用水沾濕,陰影的部分添上黑墨。

06

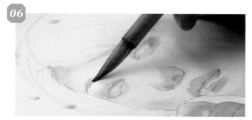

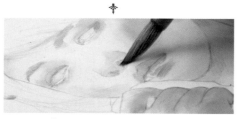

這邊和平常的描繪方法相同,沿著骨骼用黑墨添加陰影。

Step02

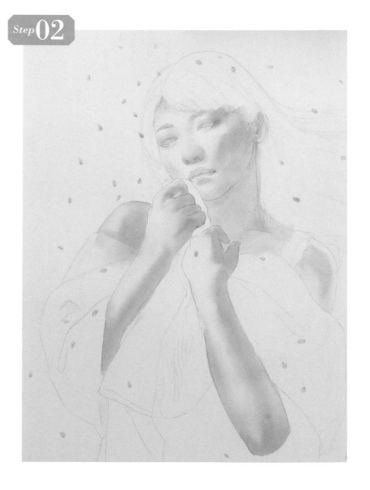

# 03 添加披肩的陰影

07

之後才為披肩塗色，所以粗略塗上大片的陰影。

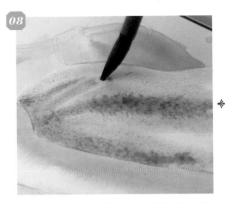

08

趁紙張沾濕之時也畫上顏色稍深的部分。

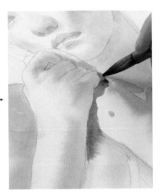

黑墨和壓克力顏料不同，可以利用水淡化。在黑墨上添加色彩會使其稍微掉色，不過這會帶出另一種色調，所以不需要太在意。

09

10

這次肌膚只使用紅色以及黑色，所以頸部以下再加入一些暗色調。

11

加入眼睛周圍陰影的同時，眼白部分也一起上色會呈現不錯的氛圍。眼白意外地並非白色。

Step 03

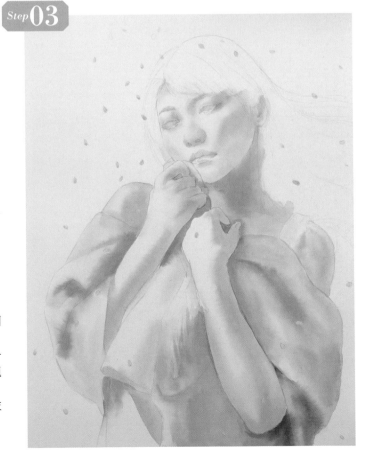

# 04 背景塗色

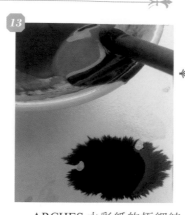

為了將背景塗色，人物以外的部分都刷上一層水，但是如果效果做得太像模型切片，畫面會顯得過於生硬，所以將頭髮部分稍微融入背景中。

ARCHES 水彩紙的極細紋紋路相當細，所以會呈現很有趣的渲染變化。這裡一口氣滴落大量的黑墨，借助水的力量流動。沾染黑墨時，顏色看似濃厚，但預估乾了之後會顯得淡薄許多。

用細畫筆描繪輪廓，修飾過於毛邊的線條。若線條頗有意趣則可保留不加以修飾。

為了帶出背景氛圍，點綴色彩。這次混合紅、藍、黃，調成近似黑色的藍色。

Step 04

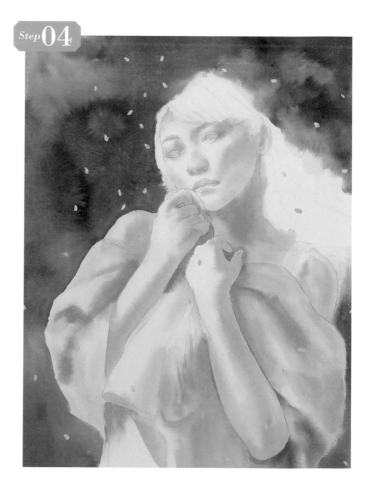

# 05 頭髮塗色

頭髮部分使用黑色透明水彩。水彩的黑色比黑墨更深，所以還是要在紙上試塗決定濃淡後，再一口氣塗色。

這邊也是用水沾濕後一口氣塗上黑色，頭部稜線部分大膽加入濃濃的黑色，描繪出圓弧頭型。

為了呈現頭髮被風吹拂彷彿融入空間的感覺，從頭部上方塗抹大量的水分渲染，營造出氛圍。

不要太強調出髮際線和鬢角的輪廓，用水淡化。

### Point

渲染描繪的頭髮乾了之後，用開叉的彩色筆描繪出髮絲。筆觸不一致隨意描繪，才能顯得逼真寫實。

## Step 05

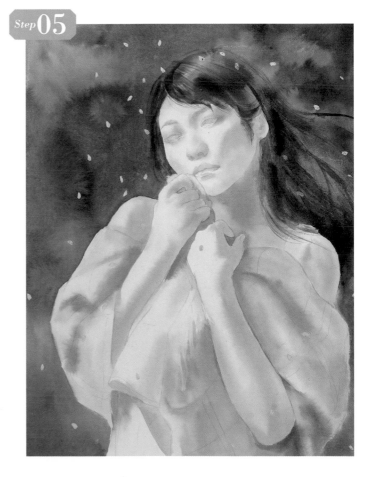

# 06 修飾眼鼻

塗上黑墨後，描繪眼睛和鼻子。眉毛部分也用淡墨塗色。

用細的畫筆在眼睛塗上黑色水彩，黑色的色彩強烈，所以記得要稍微稀釋一些，以免眼睛太浮於畫面之上。

鼻孔也是，如果塗得過重，會顯得浮於畫面之上，所以也要稀釋後描繪。之後還可以用鉛筆修飾，所以塗淡一點無妨。

視黑墨描繪的狀況，如果色調顯得較弱，就追加紅色，尤其嘴唇要顯得紅潤。

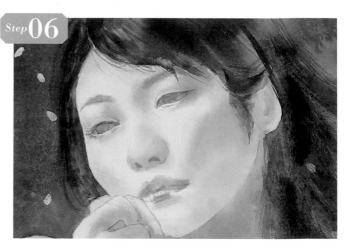

# 07 用細線法描繪陰影

乾了之後，用鉛筆加上陰影。因為是極細紋紙張，可利用鉛筆添加陰影呈現滑順膚質。

*Point*

鉛筆使用 2B 以上的濃度，將筆尖削得又細又尖，輕柔塗色。總之重覆塗色時要降低筆壓力道塗色並且用棉花棒暈開。

25

用削尖的鉛筆畫出眼睛的神態。

*Point*

 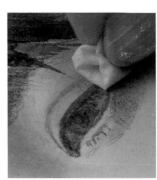

眼睛不要畫得過於銳利，要記得畫得稍微模糊些才能帶出氛圍。眼白色調比想像中暗，雙眼皮的線條也不要過於強調，用黑色以外的顏色塗色。

27

髮際線、鬢角、散落的細髮絲，也用鉛筆添加筆觸。

26

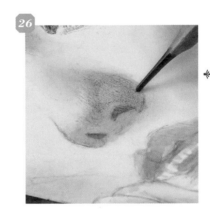 

鼻子稜線部分也用鉛筆添加筆觸。鼻子畢竟是臉部最突出的部分，所以可以稍微加強。

28

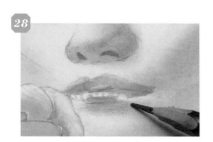

嘴唇下方的陰影也用鉛筆再次強調。鉛筆要保持尖細的狀態。

29

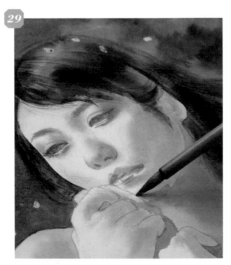

下巴比頸部往前突出，所以要用明亮的顏色再次稍微強調。

30

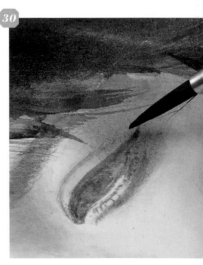

細長眼睛的陰影部分實際上看起來很暗，但是畫得太暗會顯得混濁，所以刻意用明亮色調來加強。

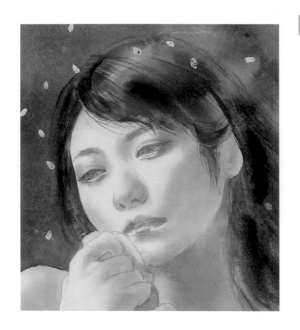

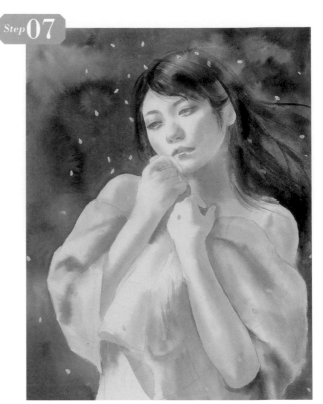

# 08 披肩塗色

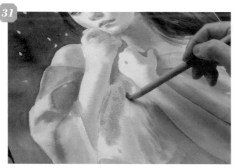

我想觀察整體協調再畫出和實際披肩一樣的顏色,一邊暈染實際披肩的顏色,一邊塗色。

我想將畫面重點放在臉和手,所以披肩的流蘇等也沒有使用留白膠,只有大略地上色。

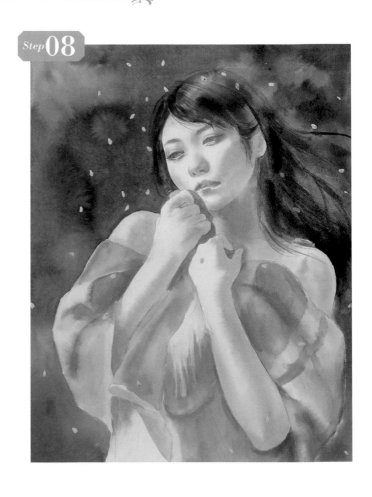

# 09 最後修飾

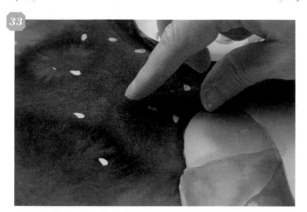

剝除花瓣部分的留白膠。

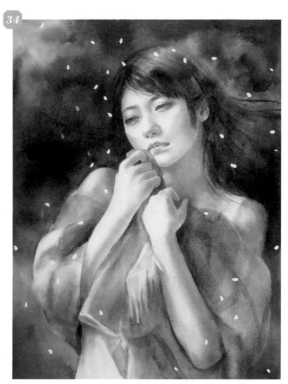

確認整體的平衡，再稍微添加色調，在頭和臉添加藍色和綠色等顏色。

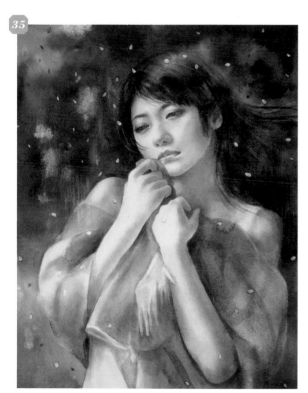

為了營造彷彿風吹過般的奇異氛圍，用 Schmincke 的銀色顏料增添氣氛。這個步驟觀察整體平衡，憑感覺作業。

在櫻花花瓣加上粉紅色，不足的部分用白色不透明水彩顏料添加白色花瓣。臉、睫毛、髮絲都用細的筆塗上白色做最後修飾。

**落花紛飛之夜** 41×31cm ARCHES 水彩紙 極細紋 300g/m²

「請抱緊我……不要讓我伴著花瓣隨風逝去……」
想在這幅作品呼應紛飛的櫻花，表現出「哀婉與情感」的主題。以黑色為主色縮減顏色
數量，藉此突顯夜櫻下的白皙肌膚。

# 松江利恵

*Rie Matsue*

**間隙** 38×45.5cm　WHITE WATSON 水彩紙　300g/m²

作品概念為「季節交界」、「邊境之上」、「葉片隨風翻飛」、「搖曳光中的幻影」。

描繪方法是在想表現色彩的地方先刷上一層水後再配置顏色。即便定義為幻影，人身體的部分也不要顯得過於淡薄，用稜線和色彩表現出皮膚內部的骨骼、肌肉、血管等。

**送行**　24.2×33.3cm　WHITE WATSON 水彩紙　300g/m²

作品中幻影人形的描繪概念為「季節交替」、「歸於塵土之美」、「送行的旁觀者」、「內心平靜的旁觀者，學習其他生物的恬淡生活，守護一旁而不悲傷」。

因為要傳達這個概念形象，描繪時著重於柔化色彩。

**防禦** 24.2×33.3cm
WHITE WATSON 水彩紙 300g/m²

描繪主題為一種有毒的植物「垂序商陸」。作品中幻影人形的描繪概念為「不具攻擊性的毒」、「必要之惡的存在」、「受保護與培養」、「下一次的育種」。描繪時著重於透過眼睛和嘴唇閉合表現出概念形象。

**花韻** 24.2×33.3cm WHITE WATSON 水彩紙 300g/m²

描繪的概念形象為「夏季黑暗陰影中的花草律動」、「濕潤濃郁的色彩」、「雨天散發的泥土氣息」、「時光流逝」。

因為改變草的生命力和質地，所以降低了肌膚的色調，只在描繪眼線和嘴唇閉合的陰影添加彩度。

**木影**　24.2×33.3cm　WHITE WATSON 水彩紙　300g/m²

主題為「樹蔭下的陰影」。「日照強烈的季節，遠處陽光射入林蔭間際的光線，穿透至夏季依舊潮濕陰暗、生長著魚腥草的蔭涼之地」、「太陽高掛枝葉搖曳下的陰影」、「如同遙遠的雷聲從他方傳來，遠處發生的事情已蔓延開來」。

色彩呈現褪色般的色調，降低彩度，描繪出彷彿罩上藍色濾鏡的效果。

**蟲鳴聲** 20×28.7cm WHITE WATSON 水彩紙 300g/m²

因為要從柔美女性的課題表現「生物」、「柔弱的生物」、「如蟲腹般備受威脅的薄弱」，我想以對比的手法描繪出「強韌的生命」、「因強烈日照形成的幽暗影色」、「蒼翠的夏季植物林蔭下，這些陰影稍稍稀散淡薄的時刻」、「夕陽低垂，即日本暮蟬等蟲鳴聲響時分，夜幕猶遠將近，表情流露不安、警戒和期待」。

右頁

**遠雷** 28.7×20cm WHITE WATSON 水彩紙 300g/m²

「反射」、「混雜的色彩」、「遠處的聲響」、「遙遠的變化」、「如同日照強烈的季節聽到遠處雷聲一般，烈豔陽光與黑暗雲影相互混合之時」。用相互滲染的色彩描繪出對變化的期待和不安。

**風之氣息**　28.7×20cm
WHITE WATSON 水彩紙　300g/m²

描繪「綠光搖曳的季節，光線交錯的空間」。
在光線從各方反射的空間中，描繪出肌膚顏
色的變化、顏色映照在頭髮和瞳孔的模樣。

**循環**　20×28.7cm　WHITE WATSON 水彩紙　300g/m²

將柔美女性的課題與花季植物交疊，從「發芽－開花－結果－枯萎－回歸塵土」的故事
中，擷取任務結束的美麗枯草為主題，不面向陽光，而是描繪出「凝視土地」、「想著
誕生與回歸之地的姿態」。
利用水彩渲染和混色，嘗試描繪出空間的深度，而不是物體的立體感。

臉部也會透出血管，是很常顯示顏色的部位，紫色、桃色、黃色、綠色以及水藍色等，一邊感受隱現的色調，一邊描繪。

另外，也描繪從臉部長出睫毛的位置。接著描繪眼睛，右邊眼睛只在一處用顏料打亮，讓半透明眼睛充滿水潤感。為了呈現不同於眼睛的打亮，瞳孔的打亮不用顏料塗色，而是留白不塗。

想描繪瞳孔映照出的世界。使用的顏色有水藍色、紫色、綠色、橙茶色系等。眼尾內側濕潤，所以看起來比其他部位的膚色明亮。這邊依喜好描繪。

左邊瞳孔角度不同，同時也想畫出不同的映照影像，所以沒有保留打亮的部分。

嘴唇等粉紅色的皮膚上顯現藍色系的反射光線。這邊也是依喜好描繪。

**紅與藍**　20×28.7cm　WHITE WATSON 水彩紙　300g/㎡

# 松林　淳

*Atsushi*
*Matsubayashi*

**夏日回憶** F6 41×31.8cm WATERFORD 水彩紙 中紋 300g/m²

這幅作品很受歡迎，所以我又再次重新繪製。「植物園」是我的主題之一，這也讓我想起在植物園的往日情懷。以綠色統一整體畫面，表現出融入植物的效果。

カルマート（CALMATO）　F12　65.2×50cm　WATERFORD 水彩紙　中紋　300g/m²
表現頂光下的陰影之美。我想呈現出人物從背景浮現的效果。使用留白膠描繪出服裝的圖
案。「CALMATO」是指音樂主題的記號，有「恬靜……」之意。

左頁

**夏日尾聲**　F6　41×31.8cm　WATERFORD 水彩紙　中紋　300g/m²

作品展現穿著浴衣的美麗身影，充滿了夏日回憶。作品不只注重臉部，也很在意「手部表情」。為了烘托浴衣的白色，背景使用灰色。

**夏日贈禮**　F6　41×31.8cm　WATERFORD 水彩紙　中紋　300g/m²

背景完全留白，表現人物融入其中的空間之美。托腮遠望的視線中，藏有對夏天的留戀。

**幻想深淵** F6 31.8×41cm WATERFORD 水彩紙 中紋 300g/m²

睡姿中較為特別的姿勢，頭部垂靠在床邊。整體統一為白色調，強調出肌膚的紅潤。尤其呈現頭往下垂時「腦充血」的狀態，傳達出血液流動的「人類」情緒。

**好奇心** F20 72.7×60.6cm WATERFORD 水彩紙 中紋 300g/m²

放大臉部的 72cm 作品。放大臉部的作品不單只是將臉部放大描繪，還可以展現一般無法盡情表達的細節部分。只用眼神表情傳達少女心事。

**來自遺忘的過去** F6 41×31.8cm WATERFORD 水彩紙 中紋 300g/m²
作品表現了埋藏於記憶深處的往日情懷。以鞦韆椅的網狀影子展現陰影之美。留白膠只用於網狀打亮部分。

**餘韻** S15　65.2×65.2cm　WATERFORD 水彩紙　中紋　300g/m²

從窗簾間隙帶出逆光照射的光線之美。尤其為了表現照射在胸部的光線之美,其他部分
幾乎都為陰影。肌膚多使用藍色系,藉此強調肌膚的透明感和白皙。

# 01 塗上臉部底色

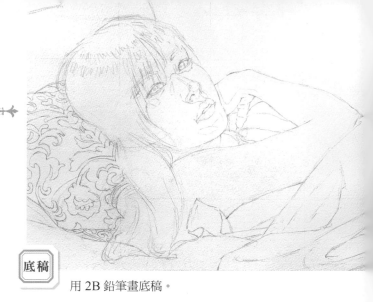

底稿

用 2B 鉛筆畫底稿。

底稿完成後，在鼻梁和布料邊緣打亮的地方
塗上留白膠墨水遮覆。

用玫瑰茜草和永久深黃畫出肌
膚底色，薄塗在整張臉，並且
趁未乾之時滴落其他顏色。

Step 01

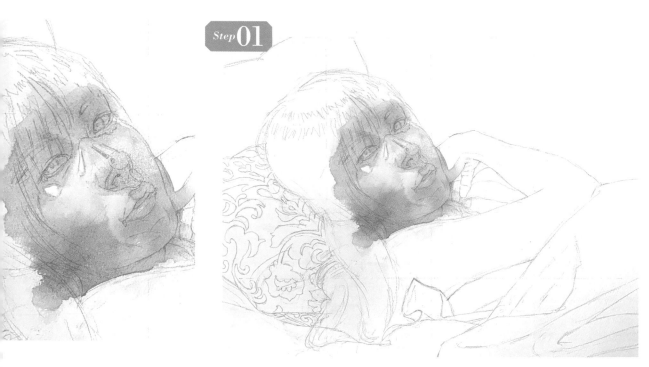

# 02 描繪肌膚和靠墊的圖案

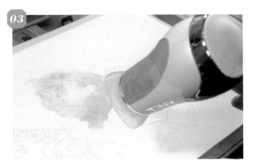

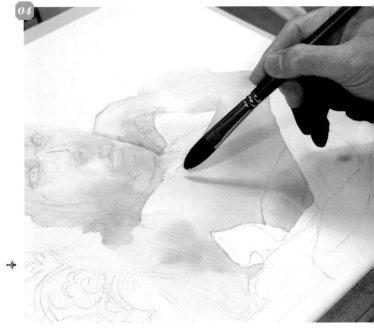

在每個步驟階段使用吹風機吹乾。此外，還可利用吹風機將「渲染」的擴散程度，依照預想的狀態吹乾固定。

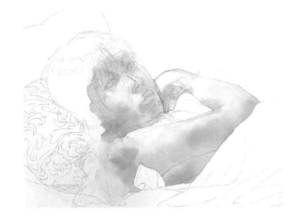

身體肌膚的部分也使用玫瑰茜草和永久深黃塗上肌膚底色，再趁紙張沾濕之際滴落紅色、紫色、黃色和水藍色等各種顏色。另外，留意陰影的呈現，並且描繪其大致的狀態。

## Step 02

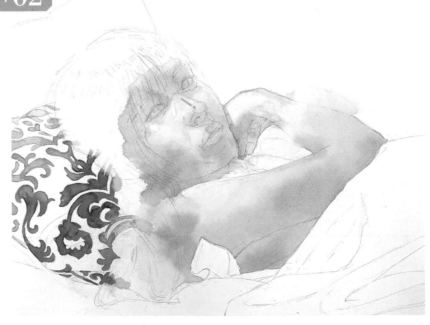

描繪靠枕的圖案。這邊也使用靛藍、混藍、暗綠來打底，並且趁未乾之時滴落水藍色描繪。

# 05 營造柔和感和空氣感

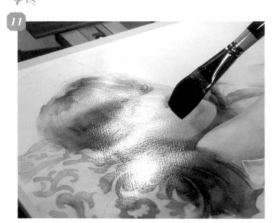

完全乾燥後，全部刷上一層水。

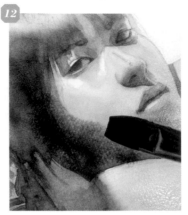

趁水未乾之時，一邊渲染，一邊描繪陰影的顏色。

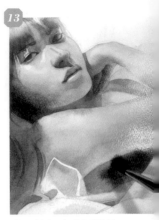

腋下的部分也同樣渲染上色。

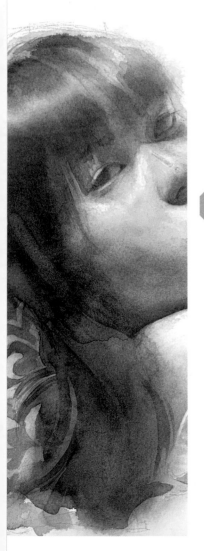

*Point*

渲染的顏色滲到明亮部分時，用面紙吸收。

Step 05

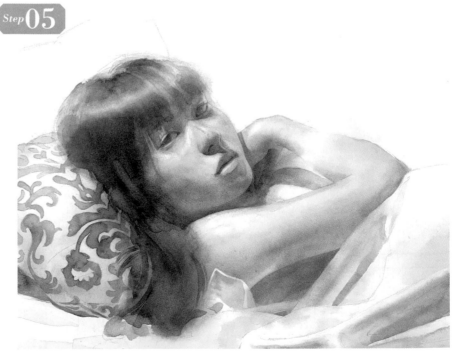

如果有面紙無法完全吸收的渲染，等將近 90% 乾燥時，用只沾了水的圓頭筆擦除乾淨。

# 06 最後的細部調整

**14**

完全乾燥後，用
遮蓋液擦膠擦掉
留白膠。

每刷上一層水時，深色部分就會褪色變
淡，所以要再次描繪細節，添加層次變
化。用陰影畫出髮絲的髮流。

Step**06**

**15**

留白膠剝離後，白色顯得過於醒目時，用只沾
附水的畫筆塗抹暈色。

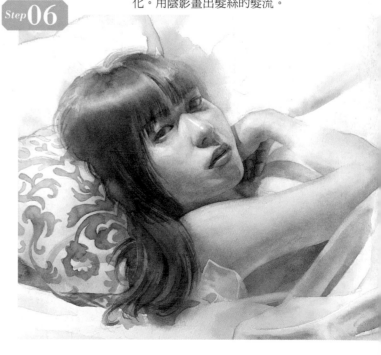

完全乾燥後,用橡皮擦擦掉所有的鉛筆線條(軟橡皮無法擦拭乾淨)。

在室外噴上抗紫外光消光凡尼斯。

加上簽名後即完成。

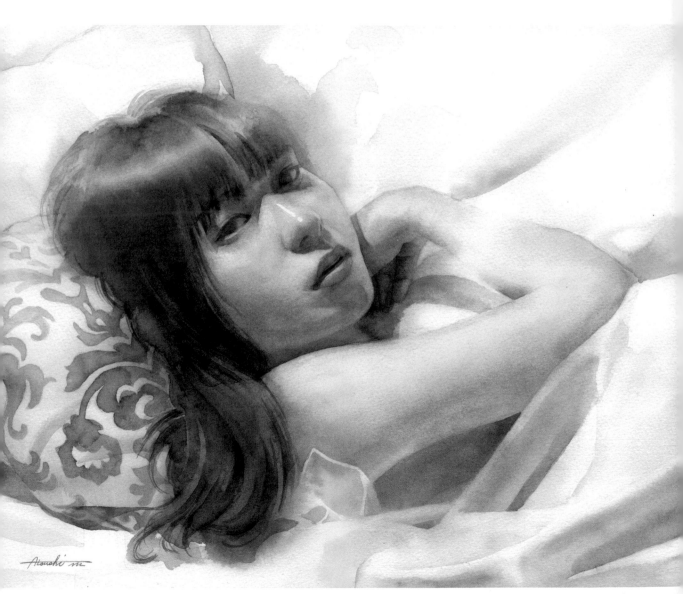

**羞澀** F6 31.8×41cm WATERFORD 水彩紙 中紋 300g/m$^2$

# 村田　旭

## Akira Murata

**陽光下的 Limina**　47×32cm　Strathmore 水彩紙　細紋　300g/m²

在初訪哈薩克斯坦的最後一天，雖然距離出發僅剩少許的時間，還是請接待我們的大學生穿上傳統服裝當模特兒。碧綠晴空下的純真笑顏令人目眩神迷。如此倉促之際利用混合媒材（水彩／粉彩）便於作畫。

**佇立在橄欖樹下** 55×38cm Strathmore 水彩紙 細紋 300g/m²

精靈「六人舞」。扮演精靈的年輕舞者在舞台側幕吟唱一小段咒語後飛向舞台。睡美人的世界……。對我而言就像這樣的光線與色調。

**梅花一朵的暖意**　38×38cm　Strathmore 水彩紙　細紋　300g/m²

沐浴在初春的暖陽下，淡紅色的披肩絢麗斑斕，從現在開始天候將逐漸變暖。在如此希冀的日子裡「梅花一朵捎來暖意將近的訊息」。

尚未夢醒・**SAKURA**　40×31cm　WATERFORD 水彩紙　細紋　300g/m²

**孤挺花逆轉** 40×31cm WATERFORD 水彩紙 細紋 300g/m²

孤挺花的花語是 splendid beauty，燦爛閃耀的美。此外在希臘還流傳一段神話，少女傷害自己留下的鮮紅血液化為紅豔花朵並且實現愛情。畫中的紅色使用名為 Amour 的粉彩。

**終待 5 月橘花撲鼻香**　40×31cm　Strathmore 水彩紙　細紋　300g/m²
我在水彩底色上塗抹粉彩，有紙張的白、純白的粉彩和象牙白粉彩。層次豐富的白色是
表現肌膚的重要元素。

左頁

### ルビーセレブレーション（Ruby Celebration） 32×24cm WATERFORD 水彩紙

細紋 300g/m²

深邃美麗的紅色充滿光澤。花瓣如絲絨般稍微厚厚地捲起。我最愛的薔薇以及這樣的女性形象。

### When you want 40×31cm WATERFORD 水彩紙 細紋 300g/m²

我拜訪了哈薩克斯坦一處還保有傳統文化的小村莊，一位少女穿著特殊的服飾迎接我的來訪。流露滿滿的懷念和令人驚喜的心情。用藍色描繪水彩底色，再塗上 Rouge（紅色的粉彩）。

**25ans**　46×35cm　Strathmore 水彩紙　細紋　300g/m²

此為系列作品，主題為莎士比亞戲劇『哈姆雷特』的登場人物歐菲莉亞。我喜歡模特兒
身穿的私服（紅色的 LIBERTY 印花布料）勝過當初我準備的服裝，而直接描繪穿私服
的模特兒。

**百合花的彼方**　40×31cm　WATERFORD 水彩紙　細紋　300g/m$^2$

jesus pastel（請參閱下一頁）的膚色有 Bébé（嫩粉紅色）和 Belle Peche（桃紅色）這 2 種顏色。在水彩底色淡淡疊上這 2 種顏色。尤其底色為綠色時，我覺得相容性極佳。呈現令人相當滿意的煙霧光暈效果。

# Akira Murata

## 「花精靈」 畫法步驟

描繪出自芭蕾森林精靈的「花精靈」。邀請年輕的芭蕾女伶來演繹帶給人們「幸福預言」的精靈世界。我想盡量在短時間內保有這份感觸且不失真地描繪下去。

事先搭建場景（舞台），感受模特兒的呼吸，確認彼此共同的想像再著手描繪。

### 使用媒材

ジーザスパステル（jesus pastel）是由我營運的工作室 Vasenoir（ヴァーズノワール）獨創開發，適用於混合技法。在進口雜貨的 JESUS YUMMY（ジーザスユミー）工坊一支一支完全手工製成。jesus pastel 有 2 款共 43 色，分別為沾水後如同透明水彩般的 12 色「透明粉彩」，以及像一般軟粉彩柔軟的 31 色「Maquillage」。

jesus pastel

透明水彩顏料為 Holbein 好賓的產品。調色盤中的顏色頻繁變換。畫筆除了使用排筆，還使用了筆尖斜切的斜筆 3/4 號、明村大成堂的松鼠毛畫筆 10 號和 Holbein 好賓松鼠毛畫筆 8 號。

*Point*

人物描繪時特別有時間上的限制。事先用水彩描繪幾張想像的質感（底色）非常重要。等到了現場再選擇適合的質感。

# 01 畫出輪廓線，描繪色調

選擇呈現淡粉紅的底色。先用透明粉彩畫出大致的輪廓線。

選擇的顏色是如翡翠般的顏色「Jade Vert（翡翠綠）」。用畫筆沾水暈開。

### Point

用沾有水的畫筆一抹，很容易就將「透明粉彩」溶於水中，變成透明水彩。

**Step01**

接著使用透明水彩顏料，大膽塗上較暗的顏色（陰影顏色）。陰影顏色會構成這個場域的氛圍，成為整幅畫的基調。

# 02 用水彩勾勒出人物

為了不要失去水彩的顯色,粗獷俐落地運筆。

為人物添加陰影顏色,同時勾勒出線條,畫出這樣的輪廓。

臉的部分同樣也加上陰影(使用松鼠毛畫筆8號)。

## Step 02

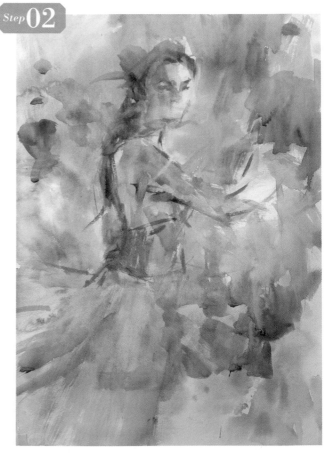

# 03 用粉彩描繪肌膚

用 jesus pastel 的 Maquillage 為肌膚塗色。Maquillage 質地相當細緻，就像塗抹化妝品般在紙張上色。

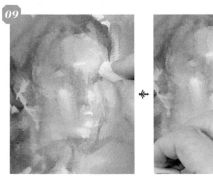

依照深膚色、近似粉紅的膚色、奶油色的順序，從深色開始塗抹至亮色。

若將水彩比擬成「雕刻」，粉彩則像是「塑型（雕塑）」，塗抹上粉彩後，畫面會形成這樣的輪廓。

## Step 03

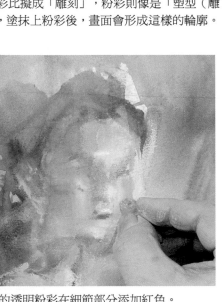

使用硬的透明粉彩在細節部分添加紅色。

# 04 用水彩點綴變化

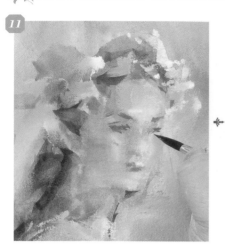 

在粉彩模糊畫出陰影的部分，再次用水彩描繪修飾。

修飾整體調性，但是要避免破壞整體氛圍的色調。

在前面加上新的顏色「綠松色」，並且抹開擴大這個顏色的範圍。

Step 04

# 05 修飾整體色調

不只是粉彩，水彩顏料也用手指暈開以掌控強弱變化。

**14**

將畫筆改成較粗的圓頭筆，加入暗色調。

**15**

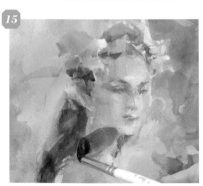

大膽加上較強烈的陰影。

**16**

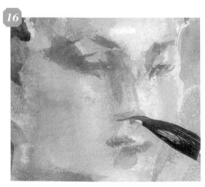

在 jesus pastel 上面堆疊水彩顏料也不會渲染開來。

*Step* **05**

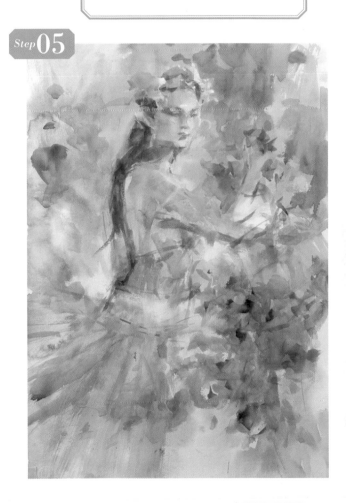

*Point*

通常描繪人物時約花20分鐘的時間速寫，一開始先畫 2～3 張並且請模特兒變換姿勢。再從其中挑選一張作為正式作品繼續描繪。為了直到最後一刻都保有感觸，這是一道很重要的作業。

# 06 打亮修飾

肌膚打亮的部分塗上 Maquillage 的粉紅色，並且與水彩的陰影顏色融合。

蕾絲花紋使用透明粉彩的白色描繪（質地較硬所以可以畫出明顯的稜線）。

稍微擦抹調整，同時表現出肌膚的透明感。

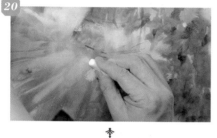

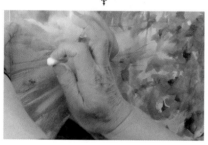

芭蕾舞裙塗上 Maquillage 的白色，用力擦抹表現出透明感。

**Step 06**

---

*Point*

擦抹粉彩時用5根手指、手掌，運用所有可用的部位。為了控制力道，每個部位各自扮演重要的角色。

# 07 勾勒臉部做最後修飾

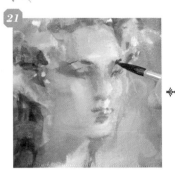   

21

用畫筆修飾眉毛、眼線，添加層次感。

22

再次塗上粉彩顏料（這裡使用
Maquillage）並且按壓（感覺
像化妝塗上腮紅和口紅）。

23

這次芭蕾女伶演繹的是給予奧蘿
拉公主幸福預言的「花精靈」。
我想在其中展現非人類且無法看
見的表情。
之後再次用粉彩和水彩顏料細細
描繪即完成。

Step 07

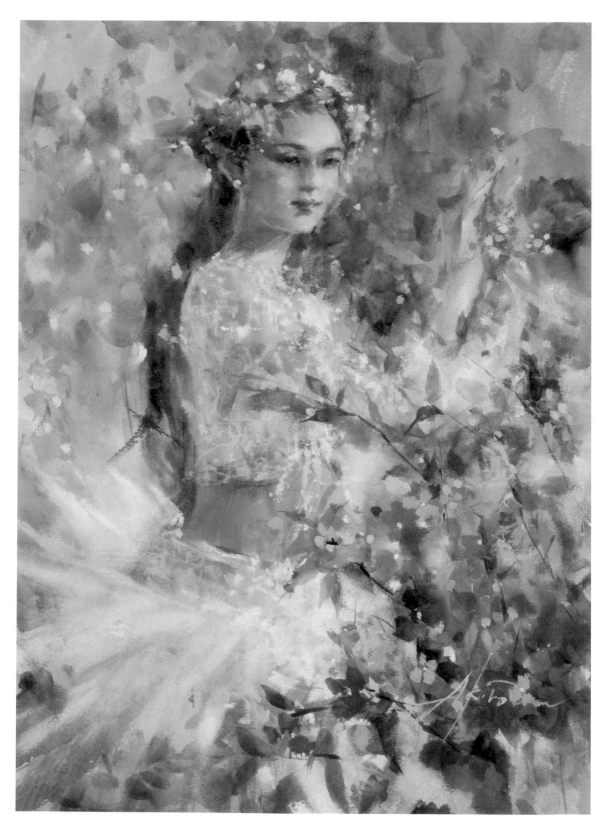

**花精靈 · jardin de printemps**　53×41cm　Strathmore 水彩紙　細紋　300g/m$^2$

# 畫家介紹

## Profile

# 大友義博

1965 年出生於熊本縣
**現況**　日展特別會員、白日會常任委員

**繪畫經歷**
1989 年　東京藝術大學繪畫科油畫主修畢業
1991 年　東京藝術大學研究所畢業
1994 年　初次參加第 70 屆白日會展的展出，榮獲白日賞
1999 年　初次參加第 31 屆日展的展出，初次入選
2000 年　榮獲第 76 屆白日會文部大臣獎勵賞
2002 年　榮獲第 34 屆日展特選
2004 年　榮獲第 36 屆日展特選
2009 年　擔任日展會員，並於同年榮獲第 41 屆日展日展會員賞
2016 年　擔任日展審查員（第 4 次）
2018 年　榮獲第 94 屆白日會內閣總理大臣賞
2019 年　擔任第 37 屆上野森美術館大賞展審查員

**主要個展**
2006 年、2011 年、2014 年、2018 年　三越總店（東京・日本橋）
2009 年、2013 年　東急百貨店總店（東京・澀谷）
2009 年　Gallery 銀座 ARTONE（東京・銀座）

**監修與著作**
『世界一の名画』『世界一美しい名画』（ともに徳間書店）。『イタリア・ルネサンス原色再現図鑑』
『一生に一度は見たい　西洋絵画 BEST100』『名画の教科書　西洋絵画 BEST100』『一生に
一度は見たい　世界の美術 BEST100』『愛蔵版　一生に一度は見たい　西洋絵画 BEST100』
『消えた名画』『魅惑のフェルメール全仕事』『西洋絵画 BEST100』『フェルメール　生涯の
謎と全作品』（いずれも宝島社）、『人物デッサン攻略 77 のポイント』（日貿出版社）等。

# 小野月世

**現況**　公益社團法人日本水彩畫會會員兼常務理事
　　　　白日會會友、女子美術大學兼任講師

**繪畫經歷**
1991 年　榮獲日本水彩展獎勵賞
1993 年　榮獲 Art Mind Festa 1993 青年大賞
1994 年　女子美術大學繪畫科日本畫主修畢業，畢業製作展獲優秀賞
　　　　榮獲神奈川縣展美術獎學會賞。參加春季創畫展展出（～ 1998 年）
1995 年　榮獲日本水彩展內藤賞。參加比利時美術大賞展出
1996 年　女子美術人學研究所美術研究科日本畫畢業
2000 年　獲邀第 35 屆昭和會展的展出。參加水彩人（聯展）展出（～ 2018 年）
2001 年　榮獲第 36 屆昭和會展昭和會賞
2002 年　第 37 屆昭和會展贊助展出。榮獲日本水彩展會友獎勵賞、獲舉為會員
2005 年　榮獲日本水彩展內閣總理大臣賞
2012 年　參加東京都美術館 BEST SLECTION 2012 的展出
2014 年　參加 GNWP 第 3 屆國際水彩畫交流展（上海）的展出
2015 年　女性水彩 5 人展（京王廣場大飯店大堂藝廊／東京・新宿）
2016 年　獲邀第 10 屆北海道現代具象展（北海道立近代美術館）展出

**主要個展**
2004 年　昭和會賞獲獎記念　日動畫廊總店（東京・銀座）
　　　　畫廊一枚繪（東京・銀座）之後為隔年舉辦
2007、2010、2013 年　日動畫廊總店、名古屋日動畫廊、福岡日動畫廊
2016 年　水彩技法書出版紀念　畫廊 Vita（東京・京橋）　神田日勝紀念美術館（北海道鹿追町）

**著作**
『水彩画プロへの技』（共著・美術年鑑社）
『小野月世の水彩教室』（一枚の繪）
『光を描く透明水彩』（グラフィック社）
『きれいな色で描きたい　水彩レッスン』（グラフィック社）
『小野月世の水彩画　人物レッスン』（日貿出版社）
『小野月世の水彩画　花レッスン』（日貿出版社）（繁中版「小野月世的水彩技法 花卉篇」北星圖書公司出版）

# 徳田明子

**現況**　白日會會員、日本透明水彩會（JWS）會員
YORK CULTURE CENTER 雲雀之丘水彩畫講師、
在 NHK 文化京都教室舉辦講座、在各地舉辦工作坊

## 繪畫經歷
2010 年　入選第 86 屆白日會展並初次展出
2011 年　入選第 43 屆日展
　　　　　（之後也入選第 44 屆、第 45 屆，以及改組後的第 3 屆、第 4 屆）
2012 年　獲舉為第 87 屆白日會展會友
2014 年　獲舉為第 90 屆白日會展準會員
　　　　　同年起參加 JWS 展（橫濱紅磚倉庫）
2016 年　參加 Bunkamura 畫廊的水彩畫展（東京·澀谷）
2018 年　參加著名水彩畫家的美人畫展 2018 的展出（東京·松屋銀座）
2019 年　作品曾收錄於「Art Collectors'」售罄畫家特輯
　　　　　獲舉為第 95 屆白日會展會員

## 主要個展
2016、2018 年　美岳畫廊（東京·八丁掘）

# 松江利惠

生於東京都。東京藝術大學美術學部繪畫科日本畫主修畢業
**現況**　現居東京都、日本透明水彩會（JWS）會員

**繪畫經歷**
2013 年　第 8 屆 TAGBOAT AWARD 入選者展（世田谷製造學校）
　　　　　Let's go to the Gallery 2013 入選者展（數寄和　東京／大津）
2014 年　榮獲 Let's go to the Gallery 2014 數寄和賞（數寄和　東京／大津）
　　　　　榮獲創作表現者展大獎（早稻田 Scott Hall）
2015 年　榮獲創作表現者展梵壽綱賞（DORADO 畫廊）
2016 年　Let's go to the Gallery 2016 入選者展（數寄和　東京／大津）
　　　　　Contemporary Botanical Art from Japan Kusabana-zu（Pure and Applied
　　　　　LLP London UK）
　　　　　小原聖史 X 松江利惠 poetic&sensitive 展（DORADO 畫廊）
2018 年　第 8 屆日本透明水彩會 JWS 展（丸善畫廊）
　　　　　著名水彩畫家的美人畫展 2018（松屋銀座）
　　　　　榮獲第 44 屆現代童畫展新人賞（東京都美術館）
2019 年　第 9 屆日本透明水彩會 JWS 展（丸善畫廊）
　　　　　現代童畫展獲獎畫家展（銀座 ART HALL）

**主要個展**
2014、2015 年　DORADO 畫廊（東京・早稻田）
2016 年　數寄和（東京・西荻窪／大津）
2019 年 11 月 24 日～12 月 1 日　DORADO 畫廊（東京・早稻田）

# 松林　淳

日本大學藝術部畢業

**現況**　日本透明水彩會（JWS）會員、現居伊豆高原的水彩畫家
　　　　營運伊豆高原透明水彩教室

**繪畫經歷**
2018 年　銀座獺畫廊聯展（優雅迷人的神情）
　　　　　同年起參加 JWS 展（丸善畫廊）
　　　　　義大利法布里亞諾水彩嘉年華
　　　　　銀座獺畫廊聯展（以和為貴展）
　　　　　銀座獺畫廊聯展（Love Me Little 展）
　　　　　IWS 國際水彩協會城市巡迴聯展（Acquerello 2018）
　　　　　著名水彩畫家的美人畫展（銀座松屋）
2019 年　銀座獺畫廊聯展（優雅迷人的神情）

**主要個展**
2016 年　池田 20 世紀美術館畫廊個展（靜岡・伊豆高原）
2017 年　崔如琢美術館展示室個展（靜岡・伊豆高原）
2017、2018 年　GALLERY ART POINT（松林淳 人物畫展／東京・銀座）
2018、2019 年　GALLERY ARK 個展（松林淳 透明的呢喃展／橫濱）
2019 年　台灣國立國父紀念館（台灣）

# 村 田　旭

*Akira Murata*

出生於 1955 年。

**現況**　營運工作室 Vasenoir
　　　　於福島縣郡山市・大宮市・東京（大塚、上池台）舉辦繪畫教室
　　　　HP：http://www.vasenoir.jp　Email：a-works@h3.dion.ne.jp

**繪畫經歷**
2014、2015 年　在雷諾瓦紀念館（法國）舉辦企劃個展和工作坊
2016 ～ 2019 年　參加法布里亞諾水彩嘉年華（義大利）
2016 年　參加Bunkamura畫廊的水彩畫展（東京・澀谷）
2017 年　獲邀澳洲布里斯本陽光海岸藝術家駐村計畫，舉辦個展和工作坊
2018 年　獲邀哈薩克斯坦建都 20 週年國際藝術家選拔展，於工作坊和國立博物館展出

**主要個展**
2009 ～ 2012 年　Galerie Artistes en lumière（法國巴黎 16 區）
2013 年　la Chapelle des Pénitents（南法普羅旺斯戈爾德）
2015 年　畫廊 Libina（東京・表參道）
2016 ～ 2019 年　O 美術館（東京・大崎）
2017 年　Bunkamura 畫廊（東京・澀谷）
2018 年　阿倍野海闊天空近鐵畫廊（大阪）

「光用愛包容了一切，而且從寂寥和孤獨釋放可聽見的聲音」
希望描繪的畫作藉由顏色編織出和煦之光和場域之音，同時引領觀賞之人迎向幸福。描
繪美麗女性的本身已沉浸於極致幸福時分（時刻）。希望通過作品讓大家能感受到這些
美麗背後的每個故事。

國家圖書館出版品預行編目 (CIP) 資料

6 位人氣畫家的繪畫技法：水彩美人畫/大友義博・小野
月世・德田明子・松江利惠・松林 淳・村田 旭 作. --
新北市：北星圖書事業股份有限公司, 2021.06
128 面；18.8x25.7 公分
ISBN 978-957-9559-79-9（平裝）

1. 水彩畫 2. 繪畫技法

948.4                                                    110002479

6 位人氣畫家的繪畫技法

# 水彩美人畫

作　　者 / 大友義博・小野月世・德田明子・松江利惠・松林 淳・村田 旭
翻　　譯 / 黃姿頤
發 行 人 / 陳偉祥
出　　版 / 北星圖書事業股份有限公司
地　　址 / 234 新北市永和區中正路 462 號 B1
電　　話 / 886-2-29229000
傳　　真 / 886-2-29229041
網　　址 / www.nsbooks.com.tw
E–MAIL / nsbook@nsbooks.com.tw
劃撥帳戶 / 北星文化事業有限公司
劃撥帳號 / 50042987
製版印刷 / 皇甫彩藝印刷股份有限公司
出 版 日 / 2021 年 6 月
I S B N / 978-957-9559-79-9
定　　價 / 450 元

如有缺頁或裝訂錯誤，請寄回更換。

臉書粉絲專頁

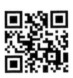
LINE 官方帳號